U0047120

spot

context is all

SPOT39
爽：一名中國女性畫家的成長之路

作者：李爽
特約編輯：杜立言
責任編輯：陳孝溥
封面設計：許慈力
內頁排版：宸遠彩藝
印務統籌：大製造股份有限公司

出版：英屬蓋曼群島商網路與書股份有限公司臺灣分公司
發行：大塊文化出版股份有限公司
105022 台北市松山區南京東路四段 25 號 11 樓
www.locuspublishing.com
locus@locuspublishing.com
讀者服務專線：0800-006-689
電話：02-87123898
傳真：02-87123897
郵政劃撥帳號：18955675
戶名：大塊文化出版股份有限公司
法律顧問：董安丹律師、顧慕堯律師
版權所有 侵權必究

總經銷：大和書報圖書股份有限公司
新北市新莊區五工五路 2 號
電話：02-89902588
傳真：02-22901658

初版一刷：2024 年 6 月
定價：580 元
ISBN：978-626-7063-75-0
All rights reserved. Printed in Taiwan.

爽：一名中國女性畫家的成長之路 / 李爽著 . -- 初版 . -- 臺北市：英屬蓋曼群島商網路
與書股份有限公司臺灣分公司出版：大塊文化出版股份有限公司發行 , 2024.06
　　面；　公分 . -- (Spot ; 39)
ISBN 978-626-7063-75-0(平裝)
1. CST: 李爽　2. CST: 畫家　3. CST: 傳記
940.98　　　　　　　　　　　　　　　　　　　　　　　　　113006583

一 名 中 國 女 性 畫 家 的 成 長 之 路

SHUANG

**UNE FEMME
QUI N'A PAS PEUR
DES HOMMES
LEUR FAIT PEUR**

李爽 著

《說文》：爽，明也。

目錄

第一部

引子

現在，我已很少談論恍如隔世的往事，那個曾經感到糾結與受害的我的故事，就好像發生在另一個人人身上。我沒變，只是我從原來的視角挪了一步，奇蹟就發生了，我的心態變了。現在我可以這樣感覺：謝謝在我生活中所遇到的每一個人，每一件事兒，那些經歷過的甜酸苦辣。沒有這些「禮物」，我不僅什麼都不想幹，也什麼都不是。

我是我母親的第二個女兒。

有名的不好看，這對我的生活特別有影響。

那還是一九八三年的事，坐完了兩年牢，我二十六歲，暈頭轉向地——第一次見到巨大的外國飛機，坐上飛機，到了法國。法國人像歡迎明星一樣用「傻瓜燈」掃射我，需要十幾個警員挽起臂膀保護我。我覺得自己有點兒像從一個籠子轉到另一個籠子裡的猴兒。

第一次有人、有電視、有報刊說我是美麗的女人，帶著神祕而純粹的東方藝術家儀態。報紙頭版版聲稱：「李爽死裡逃生，是共產制度遺留下來的『東方稀有貴族』……」花裡胡哨的報紙、

雜誌鋪滿了我的照片，不懂法文的我，像丈二「猴和尚」摸不著頭腦，只好拿自己的事兒當別人的戲來看。但有一點是我從未經歷到的——被尊重，這的確是一件很使我感激和舒服的事情。

在中國，即便是一九七九年和「星星畫會」的朋友在一起時，哥們兒裡也沒人說過我好看。

大概不是審美觀的問題，而是怕沾「作風問題」的嫌疑。

「星星」那一段兒時光我進入了敢作敢為也敢當的年齡。最脆弱的回憶，是「文化大革命」剛剛開始，我從一個女孩到少女。那是人心如同抹布，被擰了再擰的時代。許多人為了生存得好些，從苟且偷生中學會了冷漠，另一些人學會了接受，還有一些人通過接受變得有意識。

我也一直很討厭想起那個時代，費了九牛二虎之力才從「討厭」的情緒裡解放出來。人事兒，大家都經歷過，只是每個人對自己經歷的認同不大一樣；所以人抓住三年前，十年中，百年裡，千年後的新夢、老事、舊傷不放，卻忘記停下來，靜靜地看一眼自己正在幹什麼。

家族

我的家庭，怎麼說呢？母親家和父親家是完全兩樣兒的家庭。只有一個相同之處，他們都喜愛西方文化，不同之處是，父親家是一個中國旺族之家，他們媚寵西洋卻封建。母親家是一個少數民族之家，他們欣賞西洋文化卻崇尚中國文化。

外祖父，我姥爺，姓俞，俞培新，祖籍西藏，從祖上就遷移山東一帶。

傳說，曾外祖父自幼被一個北歐傳教士收養，信仰基督教。並做了長老會的長老，我姥爺俞培新的相貌特殊，頭髮捲曲，白皮膚，身材高大，高鼻樑，深眼窩。不過沒有人知道曾外祖父與那個傳教士到底是什麼關係，那將是一個永遠一目了然的謎。

俞培新在濟南上學時，已經結婚，娶的是童養媳。童養媳的祖上也是雲南一帶的藏人。她就是我姥姥江文秀。在我的生活裡姥姥像一個保護神般重要，老太太實在平凡無奇卻非常了不起。

姥姥聽自己父親說，他們曾經姓朗頓旺吉，是西藏的貴族，不知何故招來滅門九族之災。全

家族決定逃往中國。有天險金沙江為阻，得老天保佑，他們安然渡過金沙江，從此全家族改姓為江。

姥爺在濟南認識了一個美國人，這個美國人專做東方古董生意，需要找個小夥計縫郵包兒，把收藏的中國東西寄到美國。我姥爺就做了這個夥計，之後成了那個美國人的可靠合夥人。

美國那邊兒收到一個郵包兒，我姥爺就得到一些錢。

二十多歲的俞培新靠這個養家，同時給濟南大學當會計。他說那時那家計窘迫，有兩個幼小的兒子，姥爺每天去縫郵包時，只好把孩子拴在床欄杆上，孩子總是揪著繩子到處搆東西玩。

她講述兩個舅舅：「你二舅大舅到現在背還有點兒駝。」

姥姥細小的眼睛，看著我時，裡面豐盈的愛可以填滿世界。

姥爺跟著美國人學做古董生意，漸漸開始自己做，後來決定遷移到北京，哪一年遷的我就不知道了。他到了北京，古董生意做得越來越大，算是專家。他手裡有特別寶貴的東西，在「文化大革命」中幾乎全被砸碎，毀了。沒被抄走、毀壞的，我相信有一天它們可以住進博物館了。

當時他在美國的名聲特別大，因為信用好，美國人叫他「誠實俞」（Honest Yu）。他最喜歡的格言是「成功的生意就得誠實」，他說，「我成功因為我誠實。」

老頭子信基督教，流利的英文自學成材，學完英文又學日文。抗日的時候抵制日貨，他特別生氣，說自己「幹什麼要學日文」！並且把準備送往日本留學

13 　第一部

的大兒子轉送天津工商學院。二兒子送到了美國留學。我母親是老四最小的女兒，叫俞天玖。姥爺說：「你媽出生的時候像太陽出來了，我突然發家了。」一點兒一點兒積累經驗給美國朋友坐莊，收集好東西，但是日子一直不寬裕，而且那個美國人非常精打細算。

他喜歡這個帶來了好運勢的女兒。

然而，我母親有一種跟我一樣的心理，也覺得自己不夠美麗。

實際上，我母親是一個蕙心紈質的女人，越老越好看。中國人不覺得好看，外國人覺得好看。「李爽事件」以後，我的家人接觸了很多歐洲人，見過她的洋人都說：「你的母親很有風度。」

可能東西方的審美觀不同，西方人更器重女子的氣質，中國人要求女子順從。

這對我父親來說也是新鮮事兒，外國人都說他的妻子美麗。雖然父親很樂，但還是不甘示弱地說：「你媽當年有幾個同學嫁給了中央級的大幹部，那才是彩鳳隨鴉，而我倆是自由戀愛！」

我的小名叫「柿餅子」，後來又從「柿餅子」變成「鐵餅子」。

那是一次春節聚會，十好幾口子在客廳聽《白蛇傳》。表兄弟悄悄和我說：「唱得真難聽。」

我說：「就是，像哭死耗子。」我們溜出去玩「跳房子」，見到姥姥家院子裡的大窗臺上擺了些柿子。表兄弟拿下一個柿子想看看是否凍得夠硬，用腳一踩，糟糕！柿子被踩瘸了。表兄弟嚇得哭了起來，我趕緊說：「你就說是我踩的！」正好戲唱完了，大人們出來送戲子……好傢伙，七嘴八舌地大人開始「逼供」，結果我給表兄弟「死扛」，說：「是我踩的！」

「幹嘛要踩柿子？」

「好玩。」

「還沒吃年夜飯你就撐得慌！」

「我沒看見。」

我姥姥趕來說：「爽子，抬起腳來。」

「爽子，『好玩』和『沒看見』可不是一回事兒。」

結果旁邊的表兄弟嚇哭了，因為他新鞋上全是黃漿兒，而我的新鞋乾乾淨淨。我母親接岔兒了⋯「傻丫頭！」但從那天起「柿餅子」的外號還是歸我了。加上無數調皮搗蛋的事蹟，我就成了「鐵餅子」。

我和爺爺不熟。

「文革」開始後就再也聽不到父親講爺爺祖籍的事情了，好像有什麼忌諱，只知道祖上有很多姨太太，爺爺是海關總署的稅務司。

奶奶叫單桂珍，她的父母都是高麗人，但她不願意提及自己的祖籍，大概因為中國人歧視高麗棒子。可我奶奶太像高麗人了。

爺爺住在天津租界，有十一個孩子，五男六女。第一個兒子是個花花公子，在國民黨政府裡做個小官兒。據說只喜歡玩狗、弄槍、騎馬，一九四九年後被關進勞改營⋯⋯後來病死在裡面。

大女兒因為愛上了一個平凡又沒錢的男人，被爺爺鎖起來不許他們戀愛。大女兒在那間屋子裡自殺了，死時二十二歲。

爺爺晚年又娶了個姨太太。她在天津一家酒樓做舞女，嫁過來之後，沒有生育。除了爺爺，所有的人都和這個女人作對。

但爺爺最高興的事兒就是讓她打扮得花枝招展，出去做客和看戲。一大家子人都背後叫她「妖精」。至今我也不知道她的真正名字。

記得一次去天津給老爺爺祝壽，我吃驚地見到如此眾多的「親戚」，吃飯需要一個點名冊。

有個小堂兄悄悄對我說：「你還不快上前去叫一聲兒『瑤靜』奶奶，爺爺聽見會高興！」我趕快進去大聲叫她：「瑤靜奶奶好！」爺爺生氣了，糾正我：「頭一次見姨奶奶，爺爺聽見這麼沒禮貌！」叫「姨奶奶！」我發現，在場的人都暗地裡偷著樂，上當的沮喪使我面對山珍海味一點兒沒胃口。

我父親李獻文行三，自幼聰穎，英俊，喜歡學習，希望到外國去念書。我父親當時身邊很多姑娘追求他，都漂亮能幹。當然，這話我是從長輩兒那聽來的。

我母親的二哥與我父親在天津英屬租界的姊姊，我應該叫大二姑的認識了，倆人談起戀愛來。我母親去天津找二哥玩兒，認識了我父親。後來我二舅沒有娶我的姑姑，他說，因為見到大二姑和別的男人很親熱地手拉手兒滑冰，而且那男人是袁世凱的孫子。

父親認識母親後，開始追求她。

母親有時候喝幾杯啤酒，話就多一點兒，變得更可愛。我記得她有一次說：「啊，你父親從來沒有鄭重其事地對我說過『我愛你』。」中國男人確實不大會說「我愛你」這句話，我用中文也說不順溜，用法文就輕鬆自如，可以一天兒說無數次。我在中國的時候如果有人對我說「我愛你」，我會覺得肉麻，而且「我愛你」意味著有「越軌」或「犯錯誤」的嫌疑。

我受母親家的影響很多，因為他們住在北京。

我父親當時念清華大學土木建築系，和母親相愛後，爺爺家覺得不錯。但姥爺家不同意，認為門不當戶不對，而且非常看不慣爺爺家娶小老婆。

姥爺家與爺爺家有仇恨，因為我爺爺是天津海關的稅務司。姥爺說：「海關的官兒全是貪官。」

姥爺在天津經常有運往美國的貨物，如果要保證滿箱子明代、清代的瓷器平安無恙，需要給海關上大大小小的官員送禮。我姥爺文革時癱在床上，我一來就陪他說話，聊起往事，他說：

「你要是不送，或送得不夠，海關他們給你的古董摔一半兒，你不是叫『誠實俞』嗎？通知你，貨已運走啦，其實貨物還壓在碼頭上，讓你不能按期抵達……『誠實俞』就誠實不了了吧……這都是你爺爺幹的。你母親當時很堅決，非要和你父親結婚，我收到洋人的驗貨電報：『俞先生……這收到明代古董，每箱貨裡有半箱是殘品……』唉！結果我同意了這椿婚事。」姥爺與我說這些故事的時候，彷彿又回到了當年，顯得很難受。我納悶姥爺癱在床上已經很不幸，幹嘛還去追憶更

多的痛苦往事?

姥爺有錢,他給兒子們辦結婚喜事都辦得很排場。但是,他最喜歡的小女兒結婚,他什麼都沒有做,連客都沒請自己去杭州了⋯⋯

父親告訴我:「我和你媽結婚那天,你姥爺沒影了,你姥姥說:『我去王府井買些霜淇淋大家吃吧。』」

聽母親講,一九四九年姥爺的弟弟來找他,「哥哥我去南洋,你也得走,否則我不敢保證你長不了。」

姥爺猶豫了,說:「孩子老婆和家產呢?」

「留得青山在,不愁沒柴燒。」

「那就試試吧。」姥爺拿了一隻箱子⋯⋯姥姥急了,「你有四個孩子,還有這麼多財產。」

姥姥這麼一鬧,他想:北京朝陽門南小街有近百間房產,在西郊海淀還有別墅⋯⋯

回頭勸弟弟說:「共產黨有什麼不好?可能共產黨比國民黨好多了?」那是他們兄弟最後一次談話,從此再也沒有

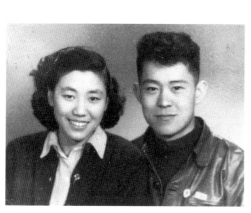

一九五二年九月二十五日,父母結婚登記。

見面。

一九五一年，根據中央發布的一系列企業清理條例，沒收了姥爺的房地產和古董，生意被封。給了他一個職務——外交部「國際問題研究所」資料室主任。

我小時候經常住在姥爺家。

姥爺愛講故事，我坐在他膝蓋上，覺得他很巨大。他不僅高大，還有很多胸毛兒，我老揪他的胸毛兒，還有很多痦子，紅的，棕的。

老頭子在孩子心中可愛慈祥，不過在父母、舅舅、姨媽眼中姥爺是個威嚴的人，聽敏過人說話算話，卻也有不少錙銖必較、度量狹窄的故事。奇怪的是，姥爺只衝離他親近的人們發火兒，而不衝外人和孩子輩兒發火兒。

一九五六年在北京南小街八十六號，姥爺、李爽、姥姥、母親。

19　第一部

看來外面坦蕩蕩的君子也免不了內心戚戚小人的煎熬。這可能就是人性中真正的瑕疵，與軟弱、愛面子一樣的。

我的臥室和姥爺的臥室很近。我睡的房間有一面是方格窗戶，玻璃上面畫著《聖經》的故事，我天天想盡辦法不進去睡覺。叫耶穌的人腦袋上有一個圓圈兒，使我聯想到孫悟空頭上的緊箍兒。耶穌給麻風病人洗腳，耶穌走在漆黑的海浪上，一個妓女半裸著身子，緊緊地托著耶穌的腳。那些圖畫給我一種壓抑感，好像活在世上就是為了與罪惡搏鬥。所以我睡覺時總是面朝牆，早上起來歪著頭出去，不敢看。

第二可怕的是我床頭有一幅巨型景泰藍的畫兒，一隻金毛兒虎，吼著往下山衝。我老覺得牠馬上要衝到我的床上來！

有一夜我睡不著覺，就跑去找老頭兒，「姥爺我不敢睡覺，聽到有老虎叫……可不可以鑽你被窩兒？」他掀開被子讓我鑽進去，把一粒安眠藥掰成四瓣兒，給了我一點。迷迷糊糊中聽見他說：「別害怕，那是一隻假老虎，不過這隻假老虎可值海了……」第二天晚上，那古董老虎不見了，牆上只留下掛過畫兒的痕跡。

姥爺有山東口音，「關燈」叫「嘎燈」，或者是他故意開玩笑，他床頭上有一盞精美的綠色景泰藍小燈兒。六十多歲時，他忽然心血來潮要學德文，晚上背德文單詞兒，一隻手半握拳，另

一隻手的指頭在被子上寫單詞兒，眉毛很長很重，大大的鼻子，聚精會神大約要一個小時。他想睡覺了，就大喊一聲「嘠燈」，所有的人睡著睡不著的都得睡。

他不跟姥姥睡。我姥姥和姥爺是從小兒訂的親，曾祖家要求媳婦有文化，就送她上教會學校。姥姥以後又自學英文，差不多學到小學水準。我的姥姥為人公正又堅強。

姥姥也很喜歡我。為什麼我並不知道。

姥爺信仰基督教，出於文化道德價值的束縛，表面上他痛斥爺爺娶小老婆的封建習俗，但他卻暗暗養情人，我母親說他的情人是個蒙古的公主。姥爺很愛她，但始終沒能離棄原配，公主很快就離開了他，使他一生痛苦，說自己只是傳宗接代的工具，沒有嘗過愛情滋味。

道德觀把偷偷摸摸的情感一眼卻道貌岸然的男人釘死在「形像」的圖畫上，然而，沒有一個有愛的女人喜歡偷偷摸摸活在圖畫的影子後面。

姥爺睡的臥室是最小的一間屋子，沒有窗戶，屋子裡有一扇厚厚的天鵝絨簾子，顏色紫紅，絨簾子遮蓋了一面牆，對我來說那兒是個很神祕的地方，因為是「禁區」。一次我跟著姥姥溜進去，裡面滿滿當當的古董架子……一股股臭香臭香的舊東西味兒。那是一個巨大的庫房，每一件古董都很珍貴。姥爺有時候在裡面待很長時間，廚子招呼「吃飯嘍」，他都不出來。

母親說庫房裡面還有一個庫房，她年輕時也對這個庫房很好奇，結婚以後才進去過幾次，為

了看看古代的春宮畫兒。

姥爺如何收購古董呢？

原來家裡的院子挺大，現在這院子裡已住進少說四十來戶人家，連搭帶蓋的已無法辨認原來的結構。每到星期六，農民和城裡的古董小商販用驢拉著貨，等在衚衕口，到點兒，進院子裡坐一圈兒，擺攤兒，姥爺從樓上下來選購。

後來我問過姥爺：「有假貨嗎？」他說：「太有了！假貨一般騙不了我，原因是我上了無數次當，才被訓練成專家，呵呵！」他談論古董時總是笑得很開心。

童年瑣事註定一生

我出生在清華大學校醫院。

生我時，住在天津的爺爺奶奶來北京，下火車從車站打了個電話，問生了嗎？是男孩女孩？

聽說是女孩，馬上買了回天津的票。

小時候兒，我特別喜歡姥爺的書房。姥爺每天早起要「站椿」，往那兒一站，張著嘴，半天不動！這時孩子們一點聲兒不許出。十一點半以後可以進他的書房看書，有中國的外國的，小孩兒的大人的書。他有幾位美國的好朋友，常送他東西，也送他外國兒童圖書，像《大象巴巴》、《安徒生童話》、《一千零一夜》等等。

我看書，急著翻頁，免不了撕書，聽到撕書的聲音，他坐的皮轉椅「嗖」地一下子就轉過來，我就得過去自己說打幾下兒。我小時候兒特笨，別人使眼色也沒有用。我姊姊撕了書，總是說：「打兩下兒吧！保證沒有下次！」我總是說十下兒。我母親說：「你下次別說十下，就說三下。」可我還是老說十下兒，不知是嚇糊塗了還是怎麼回事兒。

我受懲罰還因為砸了盆子摔了碗，吃飯說話，吃飯「吧唧嘴」[1]。小孩兒有小圓飯桌，年紀小的先動筷子要受懲罰，飯再好吃，一邊兒罰站吧。吃完飯掃地，好多個孫子孫女輪流掃地，掃不乾淨要受罰。

從父母和家人的隻言片語我瞭解了一點點他們的青年時代。母親懷我的時候，僅二十幾歲，是北大西語系的畢業生。父親在清華時，因為成績優秀被留校教書。劃成右派後，因為他很能幹，就以「勞改工人」身分被派到二十世紀五十年代「北京十大建築」工地上去。實際上他是設計師，因為右派身分，而只享有勞工待遇。母親便作為父親的替罪羊，被下放到東北長春吉林畫報社。

姥姥口中的故事是：「國內掀起了反右派運動，大家一再囑咐你爸『大鳴大放，百花齊放』也不要發表意見！父親守口如瓶，最風火的時期躲過了，沒被劃成右派。運動結束時，上級嫌清華大學右派名額不夠指標。瞧！就發了一次言也給打成『後補右派』了，害得你媽被下放東北，北京正在大興土木，需要他留在北京發揮才能。」

母親說：「可你爸還真心為了祖國變得更好。」

姥家已經有一個孫子，我三歲，去東北還太小，就帶上了五歲的姊姊。她本想把我託付給姥姥，但姥爺一家之主是姥爺，收養孫子比收養外孫女順理成章，在姥爺眼裡，小女

兒的婚姻是不幸的，因而怨恨我父親。父母就把我送進離姥姥家最近的人民文學出版社托兒所全託，一家四口從此拆到東西南北。

那幾年母親是怎麼過來的，她不大願意說：「別老問我這些越說越難受的事兒，好不好！」

那是大饑荒的時候，她談到過一點點：「沒有東西吃，大家都浮腫，全裝病去醫務室拿大藥丸子充饑。那還是好日子呢！我下放孫老莊時，山坡上的樹皮被吃光，冬天，因為所有的樹都扒光了屁溜兒，樹凍死了，來年連吃樹葉的可能都沒有了。」

我姊姊在吉林畫報社幼稚園。夜裡她把玻璃窗打破，穿著睡衣，沿著鐵路走，凍得不成人樣兒被大兵拾回來。她說夢見姥姥，想回姥姥家。與此同時，幼稚園還出了另一件事兒，一個阿姨懲罰一個北京下放右派家的小男孩兒，把他關到地下室裡，後來給忘了。一週後孩子的父母來接，她才想起來，到幼稚園地下室一看，小男孩渾身是血，頭撞破了，手也抓破了，死了。我母親嚇得立刻把我姊姊送回北京我姥姥家。

因為我父親是右派，幼稚園的阿姨對我特別不好，那年我三歲半，還不太會料理自己。冬天阿姨懲罰我站在外面，「什麼時候你學會自己穿鞋，什麼時候我才讓你進來！資產階級也要自力

1 編按：「吧唧嘴」指不閉着嘴吃飯時，混合了唾液的食物在因張開而擴大的口腔空間被擠壓、攪拌時發出的聲音。

更生，懂嗎？」

我母親回到北京，看到我兩隻腳凍得腫大，穿不進棉鞋，手也紅腫得像五根胡蘿蔔，爛了。

從姥姥家出門右轉，也就幾十米的街角處，有一家德國傳教士建的小診所，姥爺有個頭疼腦熱會把診所的修女請來，修女不僅會打針開藥，還能號脈，白色的頭巾永遠是乾乾淨淨的。

那天家人送我去這個診所，有幾個畫面歷歷在目：姥姥走在我旁邊，因為有人抱著我，我的頭與姥姥的一般高，第一次，我注意到她的臉上爬滿細小的皺紋，閉緊的嘴巴像是在生全世界的氣。第二個畫面是我俯看一個白色的搪瓷盆，盆的邊緣被磕掉，露著黑鐵，血水一滴滴從我手上流到盆裡，盆底色澤越來越深。不知道為什麼我沒有留下太多疼痛的記憶，的確現在我手上還可以辨認出久遠的疤痕，但只是當我寫到這兒才發現它們還在肉體上，而意識早就與它們和解了。第三個記憶是那個修女很蒼老，我第一次見到她的頭髮，凌亂，灰色，我覺得她似乎越長越像「小街兒人」了——這是住南小街的居民對自己的暱稱。

幼稚園星期六沒有晚飯，孩子們在走廊裡，面對面坐在矮長凳兒上，等著家長來接。我眼巴巴地盼呀，盼著父親早點來接我。父親每天在工地勞動後，還要去學校監督學生上晚自習，所以他星期六來接我常常遲到。一般五六點鐘的時候，孩子們都回家了。有一次都晚上十點了，我還坐在長凳兒上等他，我想去廁所。剛進廁所，就聽到阿姨大喊：「李爽，你爸來了！」平時我很恨這個阿姨，她常常罰我的站，我只記得她姓雷。我連屁股也沒擦，倆手提著褲子衝出廁所，走

廊顯得如此漫長，我拚命地跑跑跑……一下子撲到父親懷裡，使勁抱著父親脖子不放，聽見雷阿姨像往常一樣數落爸爸來晚了。我多麼希望爸爸能勇敢些，大罵她！可父親從不回嘴，還笑著賠禮道歉。

我依然記得雷阿姨的樣兒，中等個兒，不胖，短頭髮很黑很齊，大眼睛，面唇邊一顆帶毛的痣。她把我推到牆根兒，彎下腰臉離我很近，用指頭一下又一下戳我的額頭，呲我，我學會了「聽不見」，居然可以數出她的黑痣上有四根毛，一根長三根短。以後在街上甚至在生活中，遇到長得像雷阿姨的女人我都反感。

每當想起自己的童年，就會不自覺地加倍寵愛我的孩子，彷彿把他們當作某種替身，看見他們豐衣足食，無憂無慮，我會想：「如果我當年能有這些愛該多好呀。」真的，我不希望任何人在童年時代受到任何心理上的傷虐。那種傷害會使一個孩子對人間是否有愛產生本質上的懷疑。

幼年心理的陰影是拖累，使人混淆在心理時光中不能自信，童年的負面記憶是很難療癒的，甚至可以污染所有未來的美好時光。

那年初冬後，父親的建築工地設在南池子附近的什麼地方，離姥姥家不遠，所以父親有時會在姥爺的儲藏室裡留宿。

父親只要有機會都會給我講故事，聽《賣火柴的小女孩》我傷心地為小女孩兒哭，聽《皇帝的新衣》我笑破肚子，聽《拇指姑娘》我浮想聯翩，聽《西遊記》我到處練翻跟頭，聽《阿里巴

巴與四十大盜》嚇得我往被垛子裡鑽，做了一夜的噩夢。

星期天父親偶爾帶我到外面吃飯。一盤香噴噴的菜從我的頭頂劃過，飄到桌子上，飯店沒有暖氣，窗戶上霧濛濛的，從水珠流過的地方，我可以看到深藍色的天空，與室內昏黃的燈光呼應出某種溫馨，這是幸福的時刻。

有一次我們倆吃完晚飯，順著街往家走。父親忽然說：「哎呀！我把書包忘餐廳了，爽子，你在這兒別動！等著，我跑回去拿。你和我一起跑太慢，書包會丟了。」他邁開大步他往回跑。

等他的時候我仰頭看天，幾個星星串在一起像一把大勺子。父親拿了書包回來，我問他，他就給我講那是北斗七星，最亮的那顆是北極星。

我至今常常在夏夜看這個星座，回回聽到他的聲音。

有一次，星期天，父親帶我出去玩兒，晚上回來，正趕上姥爺姥姥要去看《白蛇傳》。父親說孩子睡著了，老頭兒就讓他進了院兒，之後就走了，可實際上院兒裡的門都鎖著，進不了屋。當時已深秋，父親說他等到很晚，第二天還得去工地，孩子總凍著也不行，發現廚房的窗戶沒鎖，於是就抱著我翻窗進廚房，再從廚房往客廳送飯的視窗爬進內屋，把我放在小床上，又鑽出來在外面坐著等。

老頭兒回來大怒：「我們是什麼人家！還有會鑽窗戶的！」

我父親雖然骨子裡非常中國，卻很喜歡西方古典音樂。他喜歡聽唱片，老外的唱片他都有，還拉一手很好的手風琴，我們最大的享受是聽他拉《藍色多瑙河》。到現在每次我走過巴黎街頭，一聽到賣藝人拉手風琴，就想起父親，心也馬上既收又放，蕩漾著無名的甜，但是那個甜中也有許多酸澀。

我父親一九五九年帶著右派的帽子調到北京建築工程學院任教。母親一九六一年從東北調回，也進了北京建築工程學院，教英文。一家人團聚了。

我母親年輕時喜歡打扮，這時又從箱子裡翻出來幾件好衣服穿上。這是一段難忘的幸福日子——我們姊兒倆，快樂地一手拉著母親，一手拉著父親，在頤和園渡過了整整一個暑假。

一九六二年，李爽在北京建築工程學院操場。

文化大革命

文化大革命怎麼起來的，我始終沒弄清楚。

學院完全變了樣子，到處貼滿了大字報。漫天的傳單。

我與同院兒的一個小男孩兒亞明很要好，平時我們在一起玩兒。

紅衛兵在主樓散傳單，唱歌兒，打人，大家人山人海地看，看大戲似的。學校以前挺漂亮的，現在貼滿了大字報，鋪天蓋地，花花綠綠。這天，亞明跟我說：「貼了好多你爸的大字報，說你爸是國民黨特務。」我反問他：「你爸呢？」

「我爸十六歲就參加了解放軍。」他用驕傲的眼神瞥了我一眼，又透出為我擔心的神情。我馬上跑回去問父親，他表面顯得很平靜，說：「一九四四年我十五歲在臺灣上過七個月中學，我怎麼夠當特務的資格呢？我已經申報過。放心！」

當時我特別擔心出身問題，知道工人、農民、解放軍家庭是好出身，我們家不是工人也不是農民更不是解放軍，就問母親「有沒有一種別的出身呢？」母親說「職員」，我覺得踏實了點兒，有救兒。因為我愛自己的父母，一點不想交換出身，我常見到鄰居中工人階級出身的人家，

不分街頭巷尾滿口髒話地侮辱自己的孩子，還抽大嘴巴。

學校文革運動剛剛開始。每一天，學院裡都有新的「牛鬼蛇神」被揪出，在外國留洋的學術權威、校長、出身不好的，都要寫從一九四九年以來自己的履歷「交代書」，並且號召大家放下人情互相揭發。

批鬥會一天一場，我擠在人群中看，發現開始還有對人性起碼的尊重。後來，大學校園裡來了許多外地到北京「串聯」的紅衛兵，勢態突變。他們站在一輛輛解放牌大卡車上，在學院的路上遊行，持續唱著一首歌⋯「拿起筆來做刀槍，集中火力打黑幫，誰要敢說黨不好，馬上叫他見閻王！」

批鬥會上，外地的紅衛兵叫著：「北京的大學生，革命不是請客吃飯！你們太溫良恭儉讓了！對於階級敵人就是要打、打──打呀！」他們臉上放出要殺人的兇光，是活人都能覺出來的。一個很美麗的苗條少女，穿著一身綠軍裝，劉海整齊而漆黑，她大概是文工團的吧。她解下皮帶，動作像電影裡的女英雄，用有鐵頭兒的一邊，使出吃奶的力氣抽下了第一鞭，校長淒慘地叫著，可以聽出他作為男人和曾經的權威人物對自己的抑制。我閉上眼，這是一生中第一次看到暴力。我從人堆裡玩命擠出去，往回跑。我看見，張張臉上掛著看好戲的表情，人把自己的弱小匯總成集體的亢奮。那打人一定有「道理」了。牛鬼蛇神這些「壞人」的慘叫已不是人聲，與理直氣壯的「好人」的叫好聲上下輝映⋯⋯聽到慘叫聲而感受到的悲哀遠遠超過了我的恐懼。我不懂為什麼別人挨打我會「疼」得逃跑，慘叫聲追著我的耳朵，跑回家，把著陽臺欄杆遠遠地望

去，心中驚悸而且徹底糊塗了。

紅衛兵把這些人打得死過去，再用涼水潑醒，讓他們頭頂著別人的屁股在校園裡排隊爬行。

學校很大，他們爬遍大路小道。紅衛兵強迫他們唱歌兒：「我是牛鬼蛇神，我向人民低頭認罪，我有罪，我該死，他們爬遍大路小道。紅衛兵強迫他們唱歌兒：「我是牛鬼蛇神，我向人民低頭認罪，我有罪，我該死，我有罪，我該死！」如果最後「我該死」的高音提不上去，鐵頭兒皮帶便雨點般落下。

突然，從陽臺欄杆兒縫裡，我看見一個禿頭，那是我同班好朋友亞明的父親，難道出身好的共產黨員也是「牛鬼蛇神」嗎？世界已經神經錯亂。

第二天我又去了，傷心地關注著好友亞明的命運。我蹲在一棵樹下，他和姊姊蜷曲著身體緊緊挨在一起，把頭夾在腿中間兒，彷彿小罪人。他姊姊的辮子蓬亂，兩個孩子不哭也不鬧，面對毫無同情心的空氣，等著被批鬥的父母。樹梢上掛著條條橫幅：「遣返地富反壞郭××」……

批鬥會在一片口號中結束。一輛卡車來了，他的父母被亂七八糟的手胡亂揪著扔上卡車，亞明的母親大聲喊叫：「我從新加坡回來是為了找毛主席找共產黨鬧革命的！我無罪！我丈夫是共產黨員，無罪！我的孩子是無辜的……」話沒喊完，嘩啪打人的聲音山響！他的黨員丈夫沒有護著妻子，恐懼地躲藏在車的角落裡。亞明和姊姊是自己爬上卡車的。車「轟轟」啟動，亞明一家人被遣送原籍，合肥的什麼村，讓農民監督改造去了。

我驚恐傷心，我喜歡亞明，如果在卡車上他肯看我一眼，說一句「跟我來」，我真的會爬上亞明的母親是幾天來我見到的第一個敢反抗的人，是女人。

車去。

全家人話越來越少。父親擔心，要求我們也緊跟革命形勢。全家破四舊，連夜做了一次大清理，線裝書、英文小說、好看的玻璃器皿、首飾翻出來。高跟鞋的後跟兒，連鎚子帶鋸子地往下薅，堆在地上準備砸碎後扔掉。母親把自己以前最喜歡的衣服、水晶藝術品、古董都翻出來。我偷偷在五顏六色的「四舊」堆兒裡拿起一塊心形海藍寶石，握在手心裡，真好看呀！我又拿了一顆象牙的內繪珠，拇指大的珠子上有一片小小的放大鏡，裡面繪有精美的觀音像。虐待它們真是太可惜了，我把它們藏在枕頭套裡。

我九歲了，又一個秋老虎的季節來了。一天，我和姊姊準備去玉淵潭游泳，本來父親說他也準備去游泳，姊姊十二歲了，說跟父親一起去沒意思，就沒有等他，我們自己玩去了。母親給我們每人兩毛錢，正好夠來回的車費，加一根冰棍兒和一包米花兒的錢。

還沒游泳，我們就已經忍不住把兩根冰棍兒買了，吃完，饞蟲被勾出肚子，下水之前，坐在岸邊兒稀里嘩啦吃光了米花兒。那時一包米花兒三分錢，糖米花兒四分。姊姊問：「你還饞嗎？」我使勁點點頭。「哎，待會兒咱們混車，不買票，省下的錢可以多買一包糖米花兒，你個子小，用不著買票，長得也不起眼兒，人家不會注意你。」我不夠漂亮又被姊姊拐著彎兒地強調出來。可糖米花太誘人了，我答應了一聲「行」，站起來衝進水裡，游呀游。水太神奇了，水可以洗掉我「不漂亮」的自卑感。我蛙泳時望著遠處的綠樹，狗刨時感受著深水淺水涼熱翻滾交替

在肢體上的刺激，仰泳時，我望著北京的藍天白雲，幻想在現實之外，有一個人愛人的世界……

游完泳在公共汽車這段路上，我緊張得不行，糖米花也突然不甜了，人越害怕什麼就越會吸引到什麼，下車就被抓住了。我永遠記得這種由道德而來的恥辱感，我臉紅紅的，不敢抬頭。

到售票站，幾個售票員七嘴八舌把我們狠狠呲了一大頓，過後也就把我們放了。有時你不得不信，好像冥冥中真有一種禍不單行的運勢。

天都塌到自己身上了，更可怕的還在後邊兒。

抄家

父親騎的車是輛破車，最好的那輛，也不過是騎了快十年的德國生產的老名牌車，留給了母親。父親車上有一個人造革黑包。我們姊仁都特別喜歡父親的包兒，因為包裡時不時就有點兒好吃的。翻大人的包絕對是犯忌，但我知道他絕對會給，他是個「饞」爸爸但絕不是「獨食」爸爸。

那天游泳回來，混車被抓的焦慮還緊張還在心頭沒散，剛進路口就看見我們家樓道的視窗、門口有很多人頭晃來晃去，住宅區十幾棟樓所有的孩子都在外面看熱鬧。

發生了什麼？我們的直覺已經感到「我們遭難了」。我倆走過去，孩子們立刻喊道：「狗崽子回來了！狗崽子你們家被抄啦！」抄家的是大學的紅衛兵。

孩子的無知往往殘忍。我見過自己的兒子捉到一隻螞蚱，專心地把牠的腿慢慢揪下來，要看到牠微妙的反應，並且把缺腿的螞蚱放回去，觀察牠是如何繼續爬行的。同時，我帶他到肉店買肉，他見到掛著一隻血紅的、扒了皮的小整羊，他哭了起來，問賣肉的……「是你殺的嗎？你準是壞蛋！」

我和姊姊互相緊緊地拉著手，試探著前行。孩子們的圍攻開始了，聲音尖銳：「打倒狗崽子！打倒狗崽子！」這個地區就我們一家挨抄，孩子們肯定是要宰我們啊！

我害怕極了，無依無靠地忍著。從小我學會了忍，多痛也要忍，彷彿是一種依靠自我內在天性的無形祈禱。

早已打碎了的四樓破窗戶上，吊著我家的緞子被面、床單，母親珍惜的洋布旗袍搭在破視窗上，母親最後的一次生日禮物——那件艷黃色華麗的「布拉吉」[2]和一條粉色長長的紗巾被撕成繩子，讓孩子們拉來扯去地拴在樹上……自己家的東西太熟悉了，無論在什麼地方，哪怕把它們撕成碎布頭你也會認出，那是帶著記憶和故事的隱私。小孩們把我母親的高跟兒鞋踢來踢去。唱片滿地，書頁如雪片散落。紅色雕金花兒的箱子，古董花瓶……曾經美好而被珍惜的東西一夜之間變成了被人忌諱的糞土，隨便被孩子踐踏的破玩意兒。生命會不會也是個戲法兒？時而顛三倒四，時而真假難辨。

我們姊兒倆就這麼擠在一起往前蹭，心已變成快要被嚇死的小兔子，怦怦！狂亂地超負荷地跳動著，我們只剩下一線希望：回家，趕快回家！但那個叫「家」的地方到底在哪兒？

家裡站滿了紅衛兵，個個紅袖章，綠帽子，十幾個人，有的還拿著棒子。

父親游泳去了。幸好不在，他要是沒去游泳，準給打死。紅衛兵中有些是父親最重視的高材生，領頭兒的叫常志序，是父親教研組裡的教師，個子很矮，也帶著紅衛兵的袖章。九十年代，我父親擔任了中國環境科學院的院長，多年來他一直擔任父親的助手，也是暗中的競爭對手。

一九九八年我父親去世，環科院和北京建築工程學院在八寶山聯合舉辦了隆重的葬禮。整個葬禮都是常志序忙著組織、籌備，並且親手布置了李獻文的靈堂。

父親曾經聰明過人，在學問上是一流的，卻因為是個理想主義者，不免在研究業務上太精益求精，有些吹毛求疵，招致嫉恨。這十幾個人拿著棒子就是衝我父親來的，母親在學院裡人緣兒很好，這些人下不去手。

大門敞開——只能看見母親的背影，此刻的我，多麼需要撲到母親懷中，尋求保護啊，卻見她幾乎站都站不住，馬上要暈倒的母親脆弱的連自己都保護不了了。害怕她摔倒的情緒使我突然強壯起來，當心中的恐懼已無處宣洩，在一堵堅硬的牆的面前，人或退或進就聽天由命吧。

我不懂，父母幹了什麼，招來眾人如此討伐，他們是好人還是壞人？從感情上我堅信他們是好人，因為我愛他們，他們也愛我。母親嗅到了自己的孩子，她轉過身，目光多麼無助而且內疚。在見到我時，她堅強起來……我想撲到她懷裡，想哭，想埋怨，想問為什麼！但我都沒有做。對命運的一種接受並且扛起它。人總是能繼續活下去，人是有彈性的。

母親的身影永遠印在我的腦海裡——她歪著身體靠在門框上，看著別人隨意在自己的家裡亂

2 「布拉吉」指連衫裙，俄語音譯。

翻，所有的隱私和珍惜之物，被陌生的人們以最最野蠻的方式玩弄、唾棄、踐踏、砸得粉碎。幾個學生頭目和矮個子教師把我家所有的椅子都佔滿了，他們抄累了。

過了多久事兒才完，怎麼完的，我不知道，也不想知道。這些人是怎麼走的？一切都掉進了黑暗裡。

天快黑了，我知道父親回來了，因為外面孩子們一片喊聲：「打倒大右派，打倒李獻文。」這天我並沒有同情父親，「家變成這個樣子就因為他是右派。」明天、後天、大後天被侮辱的日子怎麼過，我的心理世界沒有了支撐點，已從裡到外的塌陷了。可是我堅信父親不是電影裡和教科書裡所描寫的壞蛋。

我問：「咱們家到底是什麼出身？以前你們說是職員。」母親說：「資產階級。」父親說：「資產階級算什麼出身啊！」母親說：「你爸是右派，那時你爸年輕太輕信──」

「信誰？」我問，母親覺得失口，停住。

「右派是什麼？」「有左派就有右派，你爸反正是好人。」被翻爛了的家在騷動的寂靜中，像沒魂的鬼屋兒。沒有人可以給我一個解釋，所有的話都驢唇不對馬嘴。

父親定定神兒堅持說：「你填表不要填右派⋯⋯」其實他對了，我就永遠沒有填過「右派」。在這件事上他很堅決，讓孩子們精神上有種支援。有的人家是當著孩子們的面抽自己嘴巴，說自己是王八蛋，走資派，要改邪歸正。到處傳來子女毆打受到衝擊的長輩的故事。有人唾

棄，有人讚譽，似乎好壞的界線是模糊、可以隨意玩捏的橡皮泥。

我們旁邊兒的樓門兒，校長的女兒帶著全班同學和紅衛兵，抄自己的家。這個女孩兒是他父親最不喜歡的一個女兒，不光是因為她眼睛很斜，一隻眼睛差不多全是白眼。她是校長後妻的女兒，在家裡的地位就像灰姑娘。這個校長很有名，是個大人物。但關上門兒以後的故事誰也猜不著……

我們旁邊還有另一戶鄰居，孩子是我一個小學同學，出身職員，一時外地的紅衛兵抄家上了癮，見屋門就闖，到他家時，一家人已經熄燈，正趕上他的父母在黑處吵架……男人爬起來給紅衛兵磕頭，說：「紅衛兵爺爺，我不就和老婆拌幾句嘴怎麼驚動了您大人？」紅衛兵見弄錯門牌號，就說：「沒什麼，看看你們家有沒有四舊。」他老婆當時就跳起來給了他四個大嘴巴，說：「你這個混蛋，紅衛兵來家，你肯定有什麼罪過！把你的手槍給我拿出來！」他說：「我哪兒來的手槍？」她非說丈夫有把手槍。後來他被隔離審查了很久，也沒有逼出什麼手槍來。被放出後，老婆已經和另一個解放軍小幹部在一起了。無家可歸的他失蹤了。不久八一湖裡打撈出來一具屍體，已經快被魚吃光，只剩下骨頭。通過一顆金牙家裡人說認出來的是他。現實，使許多時代的英雄一夜間變成了狗熊。英雄和狗熊的故事常常被成倍誇張，添枝加葉胡亂傳開，總之，人很難活在真實中，往往想從歷史中學習或借鑑點什麼，卻發現早已被加減了的歷史是個歷久彌新的東西。

通過這個同學，我發現自己是幸運的；沒有人再理她了，僅自己與她同病相憐。她悄悄告訴

我：「我媽因為看那個八一湖裡的死人有金牙才認領。」

「你爸有金牙嗎？」

「沒有。」

抄我家那天早上，我母親說：「別人家都開始掛主席像，咱們家也掛吧。」我就把以前放照片的框子拆了。我們在動物園附近的商店裡選了半天，又要美觀還要不貴，最後選了一幅黑白絹織的主席像。當時人們驚天動地的喊毛主席萬歲，孩子們能不信嗎？我非常仔細，絕對認真地裝好毛主席像，可是我把主席像裝反了，又急著忙著去游泳，說：「晚上回來再換吧。」

回來就晚了。人間有些事情無法合理地找到解釋，霉運當頭時，颳來的風裡都帶著倒楣的腥氣，倒楣的怪風再把你吹進更加恐怖的危險中。那貌似偶然性的東西，並不偶然。

我們家新添的罪名是倒掛毛主席像，而且是掛在牆壁正中央，有好幾個證人都看見了。

我喜歡草啊，花啊，可花草已被打上四舊的符號，愛花的人家哭著用開水燙死祖傳的古盆景。沒得可種，我在陽臺上埋了兩個土豆兒，撿來幾顆被當四舊扔了的「死不了」花梗種在陽臺上一個破臉盆兒裡，它們瘋長起來，土豆秧下面結了好多小土豆兒。這是我的私人花園。

血親

一九六六年八月二十三號，姥爺家被抄。

北京二中的紅衛兵把瑰寶國粹砸得稀巴爛，明式家俱、字畫兒什麼的在院子裡燒到清晨……在砸碎了的古董碎渣上毆打姥爺和姥姥，把他們打得半死。大兒子，我的大舅俞天恩，平時不大說話，蔫巴哧溜的，見誰都點頭鞠躬舉止極其禮貌，像個日本人，不知是否與留學日本有關？在批判會上他和紅衛兵站在一起，頓首挺胸很勇敢的樣子，長長的分頭耷拉在額頭上，顯然今天他的頭髮上沒有了昔日亮亮的梳頭油。走過去他抽了自己的父親一記耳光。

從這起，我的姥姥有些精神錯亂，清醒時默默不語，糊塗時在街上到處找自己的孫子、孫女，見小孩就問：「你是爽子嗎？」

姥爺、姥姥被趕出家門，南小街八十六號青灰色的圍牆上寫滿標語、口號。

家門是兩扇漆成黑色，包了鐵皮，厚實又氣派的大門，上面整齊的用釘子鑲嵌著精緻而吉祥的花紋，據說那是姥爺花了不少心思和錢，找在天津租界給德國建築使館的外國工人訂做的。這

座曾經在我心中象徵著「永遠安全」的莊嚴大門右上方，現在掛了一個醒目的牌子：南小街街道革命委員會。

姥爺帶著姥姥投奔到旁邊內務部街大兒子的家，大兒子帶著全家人堵住大門，不許進。兩個老人去海淀魏公村想在外語學院教書的二兒子俞天民家，二兒子婉言推出父母，二兒子沒有受到衝擊，因為外語學院這種留洋的人太多，他也不是右派。

姥爺拉著精神錯亂的姥姥，來到住在海淀區的三姨姥姥（姥姥的妹妹）家，三姨姥姥不肯收留他們，拿起他們的包抛得老遠，跺著腳喊道：「我沒有你這個臭資本家的姊姊！我的老公是貧苦人家出身，我早就和你們劃清界線了……滾！」三姨姥姥自一九三九年從鄉下投奔北京的姊姊，一直負責給我姥爺看管海淀的別墅，他老公管理花園和菜地。

人與人之間個個心中有筆混淆的帳，「不是不報，時候不到」。人在心靈裡把感激、友誼、記恨、歧視、受騙等情感的記憶混淆起來，一一填滿記憶的大包袱，人背起大包袱，佯裝輕鬆地去闖蕩生活。久而久之連為什麼「難過」都可以忘記，但受傷的情緒卻纏住人不放，人習以為常地被無名怨氣所擺布，再也無法原諒。

父親常常提起岳父對他的不是，但是今天姥姥、姥爺就站在門口……我插在大人之間撲上去……死死揪著姥姥骯髒的袖筒：「進——來，爸，媽，讓我姥姥進來，進——來！」我的父母讓出了大門口，收留了他們。我充滿感激抬頭仰望父母，一股欽佩，我像看神一般看著父母，彷彿

爽　42

在他們猶豫是否准許兩個老人入室的瞬間——世界在我心中眩暈了一下，當姥爺、姥姥邁進我家門的一刻——世界沒有崩潰，保存了一份大美。

姥姥、姥爺在我們家住下。姥爺當時還行，姥姥時清時迷，看不住就在街上跑，見了小孩兒就叫「爽子」。姥爺後來就不行了，一拐一拐的，母親找附近中藥店的一個老中醫，老頭兒說：「給資本家治病我害怕。」母親求了半天，他同意了，說：「毛主席也宣導救死扶傷。」老頭兒就偷偷在他自己家給姥爺扎針。

一天，我母親急急忙忙衝回家，門弄得叮噹直響，這很不像我那一向動作輕柔的媽媽，她說：「有人打小報告了，剛貼出大字報——大右派李獻文窩藏買辦資本家岳父和丈母娘。」紅衛兵後腳跟上來，看了看老人們，到門口命令道：「趕快轟走他們！」母親不情願：「老人有重病，已經無法對黨和國家製造什麼危險了。」紅衛兵就拿出擴音喇叭在街上喊，要對右派李獻文窩藏買辦資本家的行為，採取無產階級的革命行動。當下父母把姥爺、姥姥送回內務部街二號，哭著求他哥哥收下老爹老娘，日後安全了一定接走……

大舅竟然收下了他們，把老爹老媽安排在小院兒一間六平方米堆放雜物的屋子裡。這座小院子是內務部街二號裡面大院看守住的地方。一九五〇年「公私合營」運動時，姥爺被迫交出了近百間房地產證，政府開恩給姥爺俞培新保留了內務部街二號的產權和這個看守的房子。大舅就住在這，房依然還屬於老兩口。

沒有多久，傳來老爺半身不遂了。

原來，他天天被兒媳婦和三個孫子欺負；嫌姥姥瘋，嫌他們吃得太多，往姥姥飯碗裡吐吐沫。老爺理辯著反抗，結果孫子把爺爺奶奶捆起來打，拿菜刀對著他們倆的脖子晃來晃去。姥爺一癱，姥姥倒奇蹟般地突然清醒過來。後來姥姥在那間小屋兒自己伺候著姥爺。與對面大舅家人低頭不見抬頭見，卻如同陌生的路人，只有大舅見了爹媽偷偷點下頭。

人真是最怪的物種，會要相信面相。我姥爺卻長了一副世上最福分的面相，卻命如紙薄。

後來我常常去看他們，小屋兒裡除了兩張床，也就沒有下腳的地方了，姥爺癱在床上叨叨，天南海北他什麼都懂，因為我愛聽，他就興奮地滔滔不絕講給一個小觀眾，他講過去的事情，講老北京的生活，講天文、歷史，繪聲繪色，更愛聽他講什麼是真古董，什麼是假的，「爽子，玉器要用舌頭嘗……琥珀要用乾淨的手掌恭恭敬敬的輕揉，它高興了會發出暗暗的香味兒。」

「琥珀懂什麼？」

「太懂了，它們經歷過萬萬年天地的洗禮呀──」

「它們不會說話，不會反抗。」

「哎呀，爽子，你們這一輩人本來就沒吃過沒見過的，還趕上個『文化大革命』，抄家時，字畫兒在院兒裡燒了好幾個小時火裡有一塊好的琥珀……」他的話好像被痰咽住。

「琥珀說話了？」我急問。

「比說話強多了，它發出的香味滿院子都能聞到！」老爺眼睛亮了一下，立刻又黯淡於痛苦的記憶中……

「火裡還有什麼好東西？」

「嘿！好東西多了去了！」

「值錢嗎？」

「海了去了！有鄭板橋的、張大千的、吳昌碩的、連康熙、乾隆、慈禧的字畫兒，加上唐伯虎，一把火……我想下輩子當窮光蛋吧，沒啥惦著的——省心。閉上眼睛他歇了。一個念頭闖來，他已經沒勁兒再活了。

不久，姥爺臨死，捯氣兒的聲音好嚇人，臉色灰黃，腿特別瘦，眼珠子黃綠黃綠的快速地翻了幾下。兩隻手顯得特別大，胳膊也特別長，髮式和高大的額頭有點兒像毛澤東。姥姥就坐在床頭兒，我坐在一個小板凳兒上，姥爺的大女兒是醫生，說：「不行了，不行了，爸爸不行了。」

屋子太小，站外頭的人輪流過去看看他。

姥爺的四個孩子都是按基督教起的名字，大兒子叫天恩，二兒子叫天民，大女兒叫天琛，我猜姥爺已經聽不見什麼了。我母親叫天玫，所有的孫子輩兒都是按聖經裡的名字排隊，彼得，大衛，保羅等等。

大兒子天恩突然進來了，喊：「爸爸，爸爸我對不起你！」我原諒了他。那之後我埋一直很恨這家人，但是不知怎麼搞的，大舅叫喚，祈求原諒的那一刻，我原諒了他。那之後我埋怨過自己……「幹嘛那麼沒立場……」沒辦法，人有深處的情感立場，不由自主，比外界後天的教

育更能主宰人的行為，那是人與生俱來的，攔也攔不住的愛，或人稱慧根的東西。

我摸著老頭兒的手，摸的時候特舒服，像小絨布兒，溫涼溫涼的，看著上面那些老人斑，我一點都不悲傷，一種莫名其妙為他慶幸的感覺，當時我不明白，現在想——那是為他慶幸解脫吧？

當時沒有一個兒女哭泣，在院子裡呆站著。當醫生的大女兒宣布：「爸爸走了。」姥姥把臉捂上了，她在流淚，我第一次見到這個堅強的老太太哭泣。那也是我第一次向生命提問——人間有沒有幾十年的夫妻是為了愛而活在一起？

他們倆五十多年的夫妻，早已沒有男女的愛情，姥姥年輕時常常挨丈夫打。我想姥姥的淚水裡一定還有更多當女人的苦澀。

後來姥姥一直住在這小屋兒裡，已經七十多歲了。沒有人給她做飯，洗衣服，與對門的親人各過各的。她曾經這樣說：「爽子，除了可以獨立的女人，沒有一個女人會因為美貌而被男人尊重。」

天塌了人還得活

抄家不管是不是「四舊」，是東西都抄光。抄家以後的冬天我覺得比每年都冷，連天氣都與倒楣的人作對，我們沒有棉衣。那是我第一次理解——透心兒涼冷說的是什麼。

抄家後，父母沒有工資，一個月三十塊錢生活費。那是我第一次理解——窮光蛋的意思。買新衣服根本不可能，那也是我第一次理解——寒顫是什麼意思；我們每天吃粥，吃南瓜，那更是我第一次理解——饞的力量，小時候在姥姥家吃的奶油西點？現在應該說是癩蛤蟆想吃天鵝肉了。

我愛跑、愛跳、愛動，我父親說，「你太費鞋，補鞋要花不少錢。」街上補一個洞三角錢，太貴，我父親就自己學補鞋，弄來一個鞋匠淘汰下來的鐵腳兒，父親晚上大家都睡了以後，他補鞋。我們的布鞋就自己學補鞋，若打上油快成皮鞋了，今天穿出了一定很「潮」。褲子的屁股和膝蓋上補了又補，褲腿接了又接，並不是滿街人都穿補丁衣服，但出身不好的人家多數如此。愛美且細膩的我很害羞。我母親說：「別這麼想，不是說要艱苦樸素好嗎？」

母親還常叮囑：「爽子，擠牙膏要省，別掉在池子裡。」牙膏用完了，父親用剪子把牙膏皮

剪開，用牙刷掃得乾乾淨淨。

有一次，母親準備帶著我們姊仁去王府井。好幾天之前我就開始盼望，因為母親告訴我們要給姊仁買布添衣服。幸福的三姊妹，高高興興擠上三路公共汽車，一路上歡聲笑語，街景兒也格外新穎。

到王府井剛下車，母親大喊：「抓小偷啊！有人偷了我的錢包！」下車的地方兒正是長安街和王府井的交叉口，有一個大公廁，女廁右邊，男廁左邊，如今已變成了「麥當勞」。母親從未有過極端的行動，她大喊大叫衝進了廁所，我們羞愧地喊她：「媽！媽！那是男廁所！」她不管不顧正往男廁所裡衝。街上的人開始起鬨，母親臉色蒼白地回來了……聲音發顫，說：「一路上我緊緊用手抓住錢包，生怕丟了。」

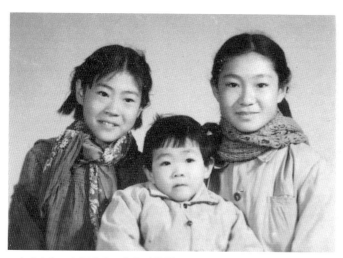

一九六七年，左起李爽、李東（妹妹）、李賀（姊姊）。

人民，只有人民，才是創造世界歷史的動力。

毛澤東人民，只有人民，才是創造世界歷史的动力。

毛泽东

孤獨只是感覺卻令人恐懼

我當時在院子裡很活躍，是孩子裡的大將，特別能折騰，一大堆怎麼玩的好主意。常常我還沒吃完飯，樓上樓下的小孩們就來催：「李爽李爽還沒吃完啊？快點兒，沒你就不好玩了。」可能是屬猴的緣故，我玩什麼都特靈。

自從我家被抄，朋友像驚弓之鳥一下子都沒影兒了，要好的朋友見到我裝不認識。對我這個既快樂又大大咧咧，還很直接的性格來說，那份孤單感令我恐懼。

公寓對面「首都汽車公司」宿舍樓工人階級的孩子們，開了殺戒。我在出門之前，每次都在門縫裡偵察一番，看看公寓樓可供玩耍的空場上，是否有一幫孩子，因為一旦我被他們圍住，一定會遭到辱罵，孩子們往我身上扔髒東西。

我班上的一個同學。叫劉鵬，他父親在「文化大革命」初期病死了，據說解放前他是國民黨裡有地位的軍官，一九四九年因為家庭的緣故沒有離開大陸，他母親與我母親是同事，教德文。

劉鵬家因父親去世，逃過了一場大災難，沒有遭到抄家。

按理說他們應該更有同情心，但是劉鵬折磨我們非常積極，用石子打我們，他家離我們家隔

著四個樓門，不辭辛苦，他端著自家的垃圾，叫上一幫人把垃圾倒在我家客廳地上，我們家變成一個公共場所。樓裡住著一個學院燒鍋爐的員工，這天正好趕上他下班兒，碰上烏泱泱一群孩子跟在劉鵬後面往四樓我家跑時……他急了，大罵：「我肏你大爺！小兔崽子，你們比『狗崽子』還他媽黑！」

「我們要革『狗崽子』的命。」

「這叫什麼革命啊？我們的樓道變成垃圾站不說，還成了少年瘋人院了！」他衝上四樓搶過劉鵬手上承滿垃圾的破臉盆，一下子扣在他頭上，「趙大爺，我不了！不了！……」劉鵬突然慫起來，鏽破的盆兒掉下來後趙大爺上前用腳嘭！嘭！幾下踩癟了，惡道：「等他媽你媽挨鬥那天，看你丫尿褲子的！你丫也是國民黨小雜種！別以為我們工人階級不知道！」趙大爺一揮手衝一幫孩子喊著：「你丫小崽子都給我滾──！」嘰咧咕咚孩子們全跟著劉鵬跑了。

我以前並不知道樓下的大爺姓趙，一絲喜悅，想：「還是有好人的！」可樓下趙大爺並沒有給我好臉色，反而瞪了我一眼，說：「還不快回家打掃房子去。誰家爹媽都不容易。」

從這兒起，劉鵬停止往我家倒垃圾，更奇怪的是追隨他的小孩兒，翻臉罵他是國民黨的狗崽子。

我和姊姊都特別髒，頭髮上長滿蝨子。聽說用醋泡頭髮可以去蝨子，我們就用醋泡，然後拿毛巾把頭髮包起來，再用洗衣粉洗，折騰得滿屋子醋和洗衣粉。蝨子沒了，頭髮也變黃了。

父親、母親顯得招架不住了，鋪天蓋地的反省、檢查、檢舉、揭發，隨後是交代罪行、挨批

判，每天都去過這樣的日子，好像被獵人圍剿的活物。然而獵人的目的不是吃肉，而樂於目睹垂死掙扎的人們是如何放低「人格」的底線。嚴酷的現實使所有假的都能成真。學校裡大小知識分子，都成了寒風裡的牆頭草，軟軟地耷拉著腦袋，別管有風沒風個個哆哆嗦嗦神經過敏……

找不到任何人家肯看管我三歲的小妹妹。好不容易有個同類，一個也在挨鬥的教師，他的老娘收了我妹妹。父親送完妹妹回來，抱怨道：「別人家看孩子通常收六塊，她可要了十塊一個月的伙食錢。」

「獻文，有人收，已經是萬幸啦！」母親回答。

「一個三歲小孩能吃多少！」

「獻文，你別再給自己增加不痛快了。」母親堅定的聲音傳來，「這不是非常時期嘛！整人的人也有被整的時候。世上沒見過看不完的戲。可現在不要面子的人滿地爬！但是我們有孩子，不能把命折進去……不就幾塊錢麼！今兒有人收了小東，這是咱們的福氣。」父親因為過去大家族的封建，是個有些迷信的人，妻子一番話安慰了他。

現在回顧，我的母親太有力量了，那是難得的悟性。她完全可以藉勢埋怨丈夫，比如「還不都因為你是右派！我們才如何如何……我們為你吃了多少苦……」以此傾訴作為一個女人跟著男人所吃的苦頭兒。這應該是一個男人生命中最大的祝福。不知道是不是所有的男人都有這個福分。有人即便有了也可能會看不見，後悔時已太晚。有難同當，有福共用！誰都學舌過這句話——但愛不是照貓畫虎模仿出來的東西。你有就是你的，你沒有，怎麼裝也裝不像，怎麼擠也

擠不出來，它是人裡邊更深的自然。

我要負擔家裡買菜的工作，那是一件非常艱巨的任務，因為我得走到合作社，那大約短短幾百米的路程上，我受盡辱罵，歧視和侮辱在幼小心靈上的沉重何止千百噸。

這一帶的人都知道我家的境況，誰都可以欺負你。連售貨員也一樣，你剛付完錢，她假裝不留神瓶子翻了，剩半瓶醬油了，還要數落你手笨！你連哭都不敢哭，「怎麼就剩一半了呢。」見到這種情況，母親眼中流露出悲傷。買雞蛋，一個月全家就一市斤雞蛋，給我們的全是「擱窩」的。拿破臉盆去買西紅柿，在孩子「槍林彈雨」的石子兒圍攻下，既要保護西紅柿又要拼命逃跑，眼看快到樓門口了，一個大孩子伸腳下個絆兒，我摔倒，孩子們一擁而上把西紅柿踩爛，我聞著香甜新鮮的西紅柿的味道，想揀回幾個，西紅柿像一片血漿癱在塵土上。

嘴饞——過春節每人半斤花生，三兩葵花子。哈喇的花生都捨不得扔。一口氣吃到長口瘡。

尋找愛

我聽說煤氣中毒，會死。決定死一次，我到廚房把蜂窩兒煤爐子壓上煤，封得很小，據說這樣會有煤氣。

我坐在爐子旁邊抱頭，期待著自己能中煤氣。腦子裡像看電影一樣想著後果，如此一來母親會傷心，會來照管我，可能因為我的死而有人哭？我使勁兒呼吸，一直坐到傍晚。

母親下班回來了，看我坐在爐子邊兒，問：「爽子傻了吧唧[3]地坐爐子邊兒上？會煤氣中毒的。」她推開窗戶，叨叨：「天呀，看看全是煤氣味兒！多危險。」我不說話，希望自己已經死了，再也不會說話。幻想著母親會驚呼一聲，抱著我親我，痛哭……幻想著我愛過地所有人和小朋友們都在為我痛哭……是的，我需要父親母親的親扶、關懷，我需要親愛之情！然而，事與願違，我的命如此頑強。我不僅沒死成，還挨了母親一頓呲兒。

3 編按：「吧唧」為語助詞。

我很感謝一個真正土八路出身的家庭，那家人住在二樓。這個男人有五個女兒，抬不起頭來，因為只有閨女沒有兒子，我聽過他笑著對別人談到他老婆「沒本事，淨生點子[4]，閨女」。他是地地道道的貧下中農出身，準共產黨員，從小兒參加革命當過八路軍，立過戰功，因為沒文化，所以當不了什麼太大的官兒。在離這兒不遠的瓷器廠當黨支部書記，工廠給他優越的待遇，即分配到這兒來住，這棟樓是蘇聯專家設計的，比較寬大。學校的人背後叫他「土八路」。

一些孩子又圍著我們喊叫，吐唾沫，我們身上永遠有口水。終於有一塊磚頭打在我頭上，當時我沒感到疼痛，只覺得眼前的世界輕晃了一下兒，頭後熱乎乎地，就什麼都不知道了……

父母不在家。我躺在地上，一頭血，遠遠聽見……二樓那家女孩子的喊聲飄近：「殺人啦！媽——四樓右派家的女兒兒流血了……」有個人坐在地上抱著我的頭，拿草紙，擦我頭上的血，那人是土八路的老婆秦伯母，她大罵開來：「縊屎丫挺的，你們整天遊手好閒，就會鼓搗點兒嘎七馬八[5]的事兒出來！你們有本事整治真正的階級敵人去，跟人家女孩子家過不去！哪天奶奶的，你們遇上個渾不吝[6]的，給你丫一板兒磚，你就嘗著什麼叫肝兒顫[7]了。告兒你，誰家老爺子都怪不容易的，這兒要死了人，可讓你們家老爺子吃瓜落兒[8]，你丫這輩子全吃不了兜著走！」

我從小不會罵人，說話不許帶髒字兒，秦伯母的話，我至今記憶猶新，在有死之可能的那一刻，我渴望生還，因為土八路家的秦嫂在關鍵時刻給我的說明，使我恢復了對「愛」的信任。

跟二樓的姊妹們成了朋友，在一起玩兒時謹小慎微，帶著一種感激，如同抓到一根兒救命稻

草。秦伯母有時來我家幫我們做飯。我也去她家做些洗碗刷鍋的活兒，她家的飯好吃極了……貓耳朵、片兒湯、棒渣兒粥、大菜糰子、酸菜燉寬粉條子……嗯，香死了！為了和她們更近，我說話時，刻意加點兒「髒字兒」，被父母堅決禁止。

4 編按：「點子」指一些、一點點。

5 編按：「嘎七馬八」指亂七八糟。

6 編按：「渾不吝」指什麼都不在乎、什麼都不怕。

7 編按：「肝顫」指非常害怕。

8 編按：「吃瓜落兒」指受連累、吃虧。

改名兒

二樓姊妹說，「你們這麼倒楣，有什麼辦法改變嗎？」其中一個女孩兒叫玉萍，說：「咦，這麼著吧，你們出身不好改不了，把名字改了吧，改革命一點兒。」大家興奮起來，翻出紙筆。

姊姊表示每回上課一點名報到就有同學起鬨叫我「赫禿子」9，還說因為你爸親修正主義才給你起名時用赫魯曉夫的「赫」。

七嘴八舌達成協定，就叫「反蘇」吧！李反蘇──我們試著叫了半天，還是繞舌頭變調兒，一時蹦出了許多革命的名字：「向東」，「衛民」，「永紅」，「愛黨」，嘸嘸喳喳，最後，決定了！我姊姊叫「李反蘇」，我叫「李志紅」，玉萍叫「躍進」，燕萍叫「建軍」，我說：「咱們的名字太男性了！」姊兒倆笑了，說：「我爹正愁沒男孩呢！」

「真的！我爸也是！」我們五個女孩子眼淚都笑出來了。

回家，我和姊姊把本子、書、書包，所有的私人用品，都用圓珠兒筆寫上新的革命的名字。

到處是「李反蘇」、「李志紅」。

晚上母親回來，我們特別高興地向母親宣布了這個好消息，我母親當時差點哽咽，愣了，轉

爽　56

身忍住……父親接下又說：「改名字不是這麼改法的，要去派出所管戶口的地方，有好多手續呐。中央領導也有資產階級出身的首長，也有封建時代的名字，名字不會改變未來。」

結果，取新名字只是一次兒童的遊戲罷了。但在玩改名的遊戲中，我似乎有種模糊的察覺：改變表面的標記，可能對暗示「安全」是有說明的。

提起名字，我從小不喜歡「李爽」這個名字，不是因為名字不好，而是因為不喜歡自己。孩子不懂政治，別人對孩子的態度使孩子誤認為自己不完美。不喜歡自己存在的陰影跟了我很多很多年。比如報到，報名，我差不多每次都嘴裡含著熱茄子，希望吞掉自己的名字。有老朋友到畫廊看到我早期的作品，偶然說了一句「你以前的畫兒怎麼沒有簽名」。

從少女蛻變成女人，那是一場從失去自己再做回自己的旅行，那是一個為了向外界證實自己的價值走上拼搏之路的女孩，在路上她挖掘到了一個深邃的內在自我，而成熟為「美麗」女人的旅行。

「赫禿子」為蘇聯領導人赫魯曉夫的貶稱。李赫是姊姊的名字，文革時同學叫姊姊是赫禿子，所以改成李賀。

偷著閒情逸致

我有一個自己的遊戲，取名「埋寶貝」，在學校的花園中拾些碎玻璃、彩色紙片兒、帶均勻紋路的石子、花兒、葉子，找一個自己看得上的祕密地方，刨坑，把撿來的東西組成美麗的圖案，蓋上一塊玻璃，埋好，標上記號。只要我可以從家裡逃出，不被別的孩子捉住，追打，就在花園裡玩兒「埋寶貝」。通過記號找到以前的「寶貝」後，小心撥開土，滿懷尊重和驚喜看它們變成什麼樣兒，我覺得非常有意思，每次都像發現了一件新藝術品一樣幸福地欣賞自己傑作。或看著那些枯萎了的花瓣兒，浮想聯翩。

冬天的早晨，我一個人溜出去撿樹枝，為生爐子備些柴。

天是白色的，有時也會抹上淡黃。太陽升起後天空微微發出淡淡的藍色。我知道別人開始起床走動了，我才慌慌張張跑回家。那時一看見人心裡就緊張，我是一只見人就逃的松鼠。

幸福憂傷都應該說是人內部的一種特權。生活在自己飽滿的幸福和憂傷裡，最終你會把握它們而成為主人。

餘外，我練翻跟頭，倒立，劈叉，彎腰，越練越棒。年紀小，身體也軟，兩隻手向前一按，把腰折過去，兩腳著地。來回翻，空翻，翻到嗓子眼兒都有血腥味兒了，才停下來。我把這種遊戲變成自己一種我的磨鍊，觀察自己能堅持的極限。

我有時候從四摟住下看，所有女孩子都練這些。我翻起來是水滴狀的，腳可以碰到手，我看她們像硬竹板兒，一頭兒戳在地上，另一頭兒彎過來也戳在地上，像座橋。我覺得她們沒有我棒，偷看別人發現自己並不笨，開始自信了些。

那雖然是個壓制藝術的時代，我們照樣用力所能及的獨特方式享受藝術。父親說要跟上形勢，不能再給自家找麻煩，全家人一起用紅紙剪了一個半圓的太陽貼在西面兒的牆上。小妹妹叫起來：「爸，我的名字是東呀，太陽得從東邊兒升起對嗎？」

「哎喲！我們差點又犯錯誤了！」父親玩笑著說，大家都笑了。七手八腳你呼我驚，好不容易把紅太陽移到東牆。「哎呀！不行，還有一扇門兒當著。」需要把太陽的尺寸縮小，太陽被剪小了一圈兒，我把黃色的皺紋紙撐起來，釘在太陽四周做光芒，下面用藍色兒的皺紋紙撐起來做大海，再用紅紙剪出「偉大領袖毛主席是我們心中的紅太陽」的字兒，弧型沾在太陽的光芒上方。西面兒的牆上放了一個用紅紙剪的巨形「忠」字。全家人折騰到大半夜——熬紅了眼兒，你看看我，我看看你，又看看藝術指揮官我爸，他問大家，「感覺如何？」

「好，好極了！」我很高興，所有於藝術沾邊兒的事都能引起我的興致。

父親認真地說：「校領導要求各家個戶兒每天早上要一齊起床，手捧紅寶書，向偉大領袖做

早請示和晚彙報的儀式。」第二天，大早兒我被推醒，不刷牙，不洗臉，全家對著紅太陽站成一排，父親過去把大門敞開，回來，輕聲告訴我們說：「鄰居也開門兒了。」

父親盡量控制，用一種不高不低的聲音開頭兒：「祝福我們偉大領袖毛主席，」大家一齊舉起右手揮著說：「萬壽無疆，萬壽無疆。」「祝林彪副主席身體健康！」全家人又笑著舉起右手揮著說：「永遠健康！永遠健康！」聲音在四壁間迴蕩！我覺得太好笑了，撲哧一下我笑出聲兒來，說：「傻不傻呀？」呵呵！妹妹捂著嘴在笑，接下來母親沒忍住也笑了，父親趕緊跑去關好門兒。回來大眼兒瞪小眼兒，一家子笑成一團。第三天沒再重複而自然停止了早請示。

我問二樓的姑娘們，「你爸媽都是黨員！你們家是不是每天都做請示的儀式？」她說，「不，在單位和學校裡已經沒完沒了的祝福。幹嘛回家還要祝福。毛主席不是也得睡覺嗎？」我梗著脖子使勁點頭，莊嚴發誓：「我向毛兒主席保證！」之後我眼圈紅了，她摟了我一下，「又怎麼了？」她問。「沒事兒！」我聲音都變了。是的，一個出身好的「紅後代」如何可以理解，她給我信任時，是在給我愛！

略帶警覺地調皮一笑：「你可別告我說反動話啊。」

眼睛藝術什麼都藝術

後來我父親決定做一件藝術品，在一塊六十公分長四十公分寬的泡沫塑膠片兒上，創作一幅鑲嵌畫，母親從報紙上拓下一個毛主席頭像。頭像在天空中放光芒，地平線上紅大陽升起，下面是大海，大海的波浪上寫著「偉大領袖毛主席是我們的舵手」。

我懷著對藝術品百分之百地興致勃勃希望參與……但父親說：「你還小，別插手。」

「讓小孩動動手有好處，玩嘛。」母親表示。「做主席像，那兒是什麼好玩的。」父親說。

「你那不叫玩兒？是什麼？外邊滿街筒子的主席像，買幾幅又便宜又省事兒，幹嘛花錢、費牛勁自己做？還不是好玩！」母親一語雙雕，白了他一眼。過了一會父親說：「哎，爽子、赫子你們來幫幫忙兒好嗎？」「來啦！來啦！」我們樂壞了。

我可以插手藝術了，又染，又畫，又剪，簡直太好玩了。每一個細節，都是一家人以無限地耐心仔細剪下來的，剪下的泡沫塑膠片兒被分類、編號，分辨泡在不同的染色裡──陽光、主席像、海浪、字、綠軍帽、紅領章，紅帽徽，眼睛、主席的臉、光芒……一個巨大的工程。

每天看著這張畫完美起來，終於精品完成了！放進一個鏡框掛在牆上。

孤兒寡母

一天晚飯時，父親沒回來，母親要求我們等他一會兒。左等不來右等也不來，母親的臉色從沒來有這麼難看過。父親失蹤了，一夜、兩天、一周過去了！家裡出奇的安靜，焦慮填滿了我們，誰都不願意當那個說出晦氣話的人！任何動靜都被仔細注意到，也都被幻想成一線希望。放學後，我惦著快跑回家，幻想著他正坐在桌子旁喝茶呢！

又一個焦慮的晚上，有人敲門了，我們的耳朵全都豎得老高。學校的人來了，母親讓我們迴避到廚房裡，並且隨手把廚房門關好。等呀等……我母親終於送他們出去，門口兒我聽到：「你不考慮你自己也得考慮你孩子們的前途。」

「我已經表過態了，請你們如實向組織彙報吧。」

「你鐵心了？」

「是！」砰，大門煽響著關上了。聽得出雙方有爭議。

「媽！媽！」我們叫著衝過來，母親的臉色豁然放光了，幾乎叫起來……「你爸還活著！」

「怎麼了？怎麼了？」

「如果他沒活著，為什麼他們非要逼我離婚，嘿！」母親手舞足蹈跟小姑娘似的。一塊巨大的石頭從我心頭落地，我的媽呀！整整一個月的恐懼感，全家人天天肝顫！誰都不敢提及「死」字。我問：「爸被關在哪？我們能給他帶點吃的嗎？」

「他們沒告訴我你爸被關在哪。」

「還是因為右派的事兒，關他嗎？」

「美其名曰『隔離再審查審查』。」母親使勁「嗤！」了一下兒。

我們後來才知道，父親被關在學校後面的一座兩層的灰樓裡，灰樓正好面對我玩「埋寶貝」的大花園。那是學校自製的土監獄。

孤兒寡母，日子還是要過的。

學校後面是一個非常大的花園兒，有松樹柏樹什麼的，還有丁香樹、榆葉梅、櫻花、月季、芍藥。歷屆建築園林系學生種的奇花異草被紅衛兵當四舊嬌了，尤其是從國外來的植物就更殘了。

一天下著毛毛雨，我和姊姊知道別的孩子都在家躲雨，是我們出去玩的時候了。母親說，「你們看到蘑菇就撿回來，可以給你們增加些營養。」

這個花園變成我的「避風港」，我總是喜歡泡在裡面，姊姊在撿蘑菇，我沒有雨衣，頭髮濕漉漉地貼在面孔上，蹲在矮樹叢下呆呆的看著一扇釘著木板兒的窗戶，久久不離神，姊姊大叫；

「快來看，巨大的蘑菇！」

「姊，你猜我想什麼？」

「什麼快說！」

「爸，沒準兒關在灰樓裡！」

「不可能！講話要有事實根據，你就愛瞎犯神經。」

我母親不是一個愛抱怨的人，也從來不解釋政治是怎麼回事兒。也許她和我一樣始終沒懂政治的機理。有一天我母親說：「爸爸被准許回家看看。」中國人是不輕易暴露感情的。本能應該高興的事兒，但聽得出母親的聲調裡隱約淒涼。是！她能和同甘共苦的丈夫見上一面了，她作為一個一向被丈夫鍾愛的女人，獨自負擔著三個女兒的家庭生活，已經好幾個月了，她知道他倆是無法當著看守人，以及孩子的面兒擁有半寸私天地的，更別說傾訴他們九個月的別離，各自心靈上的點滴……預期的會面，做妻子的心當然會涼。

「他從哪兒回來？」我的心一動，證實了我的預想。

「其實他就關在學校的灰樓裡。」我的心一動，證實了我的預想。

晚上，樓道裡傳來雜亂地上樓聲。三個人押著父親回來了，其中還有那個姓常的教師，看來，對於整李獻文這件事，他很上心。父親身穿那件藍棉襖已經開花兒了，戴一頂棉帽子在黃色的燈光下，他的臉浮腫而且灰白，幾乎認不出是父親。我的心想撲上去，我的血好像沸騰的開水。我抑制著狂跳的心。他微笑著拍拍我的頭「爽子長高啦」妹妹尖叫著「爸——爸——！」撲了上去，他伸出大手抱起小妹妹。親情是那麼龐大，房間是那麼窄小，我扭身兒跑開到陽臺上，

忍無可忍地哭了……我盡量縮成一團，渴望從這個世界裡消失。待我出來後，他們已經把父親帶走了。跑回陽臺在漆黑的夜色中我望眼欲穿，想找到他的身影再多看父親一眼。匆匆見了一面的父親，又跟颳西北風兒似的沒消息了。我看著他的辦公桌，找到一隻鋼筆，畫了我一生中第一幅畫，想著他給我們講過的故事《神筆馬良》，幻想著把父親用畫筆劃回家來。

第二年夏天，一個中午我放學回家——糟蹋得不成樣兒的大學後門兒那兒，牆塌了，我經常抄近路兒，從破牆穿過。今天有好多大學的「牛鬼蛇神」來修牆！我抬頭一看，正好撞到一雙熟悉的眼睛上，他像個非洲人，戴個破草帽子，破背心兒像幾條繩子綁在背後，這個黑不溜秋的人就是我父親！我們父女倆的眼睛碰到了一起。我想撒腿就跑。這時下學的孩子們三五成群兒喧鬧著過來，一見「勞改隊」就起閧「架秧子」[10]：「打倒牛鬼蛇神！」一路嘻笑著。我佯裝沒事兒人，強忍著慢慢走過去。

中午，飯桌上，我無法吞咽什麼，母親坐我對面兒，「爽子，吃啊！」我不吭聲地忍著。

「爽子又怎麼了，誰又欺負你了？」滴滴答答我已經眼淚汪汪，說：「在大操場上看……看……爸了……」

到我中學畢業，我一直不走這條路。一條普通的路竟然可以把時間裡的痛苦記憶綁在此地，好像萬物都有記憶功能，又好像時間是毫無確定性的彈性伸縮物。

10 編按：「架秧子」指起閧、煽動。

冬天又回來了，父親被解放了。從此以後父親就一直和我們在一起。

他抽起了菸斗，也得了心臟病。他開始玩弄製作小收音機之類的娛樂。卻很少提及被監禁的日夜。

那還是好多年以後，我也被關進了監獄。有一次父親來探監，他小聲地娓娓道來了一個故事：「爽子，一九六九年，記得我被監禁嗎？」我點點頭。

「那時我常常挨餓，想吃口肉。六九年的除夕快下午了，還沒人給我送飯，我在打掃廁所時見到看守在倒剩菜——半碗紅燒肉，雖然只剩下肥的了，我扒拉出來那半碗紅燒肉用髒手托著狼吞虎嚥……忽然我見桶裡有一小塊瘦肉，伸手去揀，小肉塊掉到垃圾桶的深處，再伸手進去搜索，找到了，放在嘴裡嚼得稀爛，那股肉的味道我終身難忘。吃完後我掉下眼淚，『饑餓的人，沒有尊嚴。』」

「第八個月的時候我曾經想到自殺。天天琢磨著怎麼死法，一天，陰雨下個不停，偶然我從封著的窗戶板兒縫兒裡看了看，一下子死的念頭沒有了，因為我看見你和赫子正在花園採蘑菇。而你死盯著窗戶縫兒後面的我……我不敢叫，怕看守聽見……我相信是上天安排你們倆到花園裡來，讓我看見我的孩子，支援了我生的念頭。」父親的臉上充滿感激。我告訴他，「爸，那天我只不過覺得那扇窗戶好奇怪？釘得這麼嚴實，其實我並沒有看見什麼，只是感覺到您在！」

「對呀！這就是我說的感覺上天。」

「您還那麼迷信。」我不屑一顧地說。

紅小兵

紅小兵的袖章是一個紅色的塑膠菱形三角。郝家灣小學，文革時改名「文星街小學」。幾百個學生都戴著紅色塑膠菱形三角，上下學時，紅豆開花似火，紅一片街。寥寥幾個沒有光榮標誌的人中，就有我一個！是的，小小塑膠紅三角象徵著太多的東西。我希望改變自己的處境。但我天生要強金人緘口，又厭惡舔痔吮癰。入「紅小兵」當然沒我的分兒。怎麼辦，好多出身不好的都用溜鬚拍馬屁的法子掙得了「紅色塑膠菱形三角」。

為了得到紅色塑膠菱形三角，我非常努力，連吃奶的勁兒都使上了，三天兩頭兒放學晚走，擦地，擦桌子，擦玻璃，玻璃破了把剩下的半塊玻璃碴子也擦得錚亮。寫思想彙報，寫申請書。擦桌子一絲不苟，跟練氣功似的。我專著得做好事兒上了癮，幾乎忘記幹活的目的是當紅小兵。第二天老師同學都特吃驚，追問起來我還不敢張揚。回家偷偷告訴母親，母親對什麼事都有她獨到的看法。她批評我：「別那麼傻，用不著太認真。請我入黨我都不稀罕呢。」平時學習好，各個方面表現都非常積極的姊姊，早就當上了紅衛兵。姊姊在旁邊聽見了，搭腔兒道：「媽，您那叫吃不到葡萄說葡萄酸！」

一直到我小學畢業離開郝家灣小學的最後一個星期，最後一次開紅小兵發獎大會，下課我灰溜溜地背好書包準備回家，班主任甘老師過來，問我：「李爽你去哪兒？」

「回家。」

「李爽，我知道是你經常留下來為班裡打掃衛生，今天的發獎會你一定得去參加！」

「好吧，既然甘老師您讓我去……」班主任發話了，能不去嗎。

我去了，反正蝨子多了不咬。贏了，倒覺得手腳沒地方放。

這次大會還特別隆重，不是在學校裡開，而是在北京展覽館西邊兒的天文館禮堂開的。學生代表一個個兒上臺發言，慷慨激昂。最後校黨委肖老師上臺了，大家鼓掌嘩嘩如瓢潑大雨，他清清喉嚨囉：「今年的最優秀積極分子獎狀，我們決定發給——六年級畢業生三班的李爽同學，並在此宣布批准她光榮地加入到紅小兵的隊伍中……」

我耳朵裡嘰嘰嘈嘈得響聲……就像斷了弦兒的破琴……可能嗎？「你還找誰？學校裡沒有第二個叫李爽的，就是你。臺上都等著呢！」旁邊的同學杵了我一下，紅著臉我誠惶誠恐，軟著腿，我跌跌撞撞腳踩棉花似地往臺上走，恨我自己怎麼當著這麼多人不會走路了。從下面走到舞臺上，三拜九叩就差這麼一哆嗦了，不知恨這個世界的臺階兒就上臺了，咕咚，我摔了。

人是不是真的有命運？榮譽終於出現了，為什麼我一點兒也歡樂不起來。臺下一片眼珠閃著……我失落地看著它們，掌聲嘩嘩又如瓢潑大雨。我恨還是愛這個世界？也許我恨那個不識時務的自己？人只能站在自己獨特經驗的角度體會命運的旋轉。

回家，我母親暗壓著喜悅問：「怎麼樣，入紅小兵了嗎？給我看一看你的紅袖章吧。」我扭在那兒誰也不給看。晚飯有白米飯，大家都為我高興，姊姊也開始用瞧得起我的好聲音對我講話。父親把我碗裡的飯填得很滿。可我的精神卻感得一種莫明其妙的孤寂。彷彿深層的想法跟誰也說不清。

為什麼要如此玩命地把自己裝扮得很像別人，為此要受盡了累、侮辱、壓抑和緊張。我疲憊得哪裡還像一個孩子。難道我們真的要仰賴成為紅色的東西，才可以保障未來被人尊重？才是一個好孩子嗎？我憑什麼要認可別人說的東西。十萬個為什麼在十四歲的小腦袋裡狂奔。

這天晚上，被窩兒裡我打開手電仔細端詳這個袖章，一個普普通通的紅色塑膠片兒，「紅小兵」端莊的黃色小楷字四周鑲著兩道細細的金邊兒。我摸黑下床找來剪刀，鑽回被窩兒，把紅色塑膠菱形三角剪成兩半兒，再把中間那條白色新鬆緊帶兒剪斷。一天都不想戴這個紅東西。

記憶很強大，一旦被印象在腦海，記憶便撇下時間掌控你，去認同一個過去的自己。我老記得一次與姊姊的對話，「你沒有大奔兒頭[11]。」姊姊拿了一條制衣用的軟尺，量了量我的頭顱說：「你的腦容量真小，上數學課時你肯定很吃力……」她又眼神疼愛地咋咋牙花子，伸手要摸我的臉，我閃開……「你沒有高鼻樑兒，沒有大雙眼皮兒，皮膚沒我白……哎，你就是手還長得挺巧活兒作得漂亮。來，幫我把襪子縫上。」我被劃進不聰明、不美麗的階級隊伍裡，還在心

理上貼了封條「永世不得翻身」。不過還有一雙勞動人民會幹活兒的漂亮手。

的確，我自卑。姊姊既聰明又漂亮，數學老得一百分兒。有太多的暗示在強調我的不足。即便與姊姊無惡意的對話，都可能使剛剛踏上人生之路的少年直不起腰。

父親發現我把紅小兵標誌剪兩半兒了，他非常吃驚地分析了一番：「我敢保證如果世界上有『識時務系學校』的話，頭一天就會把爽子開除——比如做人啦，躲避危險啦，我們苦口婆心，你也耳朵長了繭子，可是自古有話，『識實務者為俊傑』。」看得出父親很認真，說完長長地嘆了口氣。眼裡承滿了為我好的悲哀！這只能增加我對親人的內疚，我是醜小鴨。

加入紅小兵後當夜毀了袖章，與同學畢業合影時只好請攝影師適當遮住左臂。

糾結的心，萌動的身

要上中學了。

我家只是中國千千萬萬家庭的一個縮影。「臭老九」[12] 的謹慎更是神經兮兮，滲透在吃喝拉撒睡裡，怕一不留神就有可能沾點罪腥兒。

我已經對性非常好奇，十四歲依然懵懂。父母對性很封閉，也談不到性啟蒙。我只好天馬行空地左思右想：小孩是怎麼來的。記得，小時候在外國兒童圖書裡見到，新婚後的傑希夫婦手挽著手幸福地面對一片鮮豔的洋白菜，從最肥大的一顆洋白菜裡爬出了一個胖胖的肉粉色娃娃，傑希夫婦抱起娃娃，高高興興地說：「兒子我們回家吧……」這個資訊太不具體了！和洋白菜怎麼能生孩子？一定還有另一些祕密，莫非有什麼見不得人的祕密。

生理方面，我在女孩兒裡算晚的。一般人十幾歲就有月經了，由於父親母親從來不談論性，姊姊後來也時不時鬼鬼祟祟上廁所趕緊鎖門。在她鬼鬼祟祟的日子裡，還和母親偷著嘀嘀咕

12 「臭老九」指知識分子。

咕？看來性一定是醜陋的！

秋天，那天是個星期天，我起床從被窩兒裡出來，坐在枕頭上，枕頭上有血。嚇了我一大跳，流血應該疼，可沒有疼的感覺啊！再動動腿動動腰，唉呀，這流血的地方太邪門兒了？我一下子就把枕頭反過去。第一個念頭兒是，「壞了，又出什麼倒楣事兒了？」血可是不祥之兆。「不

「我不會是生病了吧？應該告訴母親？不行，死了怎麼辦？」決定不說，盼著能出現奇蹟。「不就是出點兒血？總會停的。」

心裡像有貓抓，夾著雙腿往廁所跑。忽然我聯想到姊姊在鬼鬼祟祟的日子裡不也這樣兒嗎？

我不知道怎麼能繼續瞞過去。看來只有母親能幫我……

然後我母親才跟我講月經是怎麼回事兒，「每個月都要有，你成年了，要小心男人！別老那麼幼稚了！」我的媽呀，跟男人有什麼關係？彷彿男人對女人是一個威脅，男人壞嗎？變成女人難道是件壞事兒？母親話中「不要那麼幼稚」是啥意思？我掉在「性」的迷魂陣裡越是絞盡腦汁，便越伸手不見五指。

父親對我的親熱有明顯收斂。過去我騎在他身上打打鬧鬧，撒嬌，這以後，連父親的肩膀都不敢摸了。

第二天，我很羨慕地看著妹妹從幼兒園回來，黏在父親的背上，他背著妹妹顛來蕩去跑小圈兒，嘴裡唱「背背駝駝賣大蘿蔔」。還一個勁兒地擱置她，嘎嘎笑個沒完沒了。平時這個節目我

和妹妹倆平分秋色。因為我身體每個月要有經血，而失去了與父親的肌膚親切，我多麼不情願變成女人。

彷彿一隻從窩裡被轟出去的半成年的狼，我只好開始向窩外的世界張望，但那個世界是不會對我的「成年」敲鑼打鼓歡迎的？未知數——我強烈地希望自己好看，但是那段時期我自認為是一生裡最醜的，醜的我躲著鏡子走。女人天性如火如荼的衍生，我無法正面地擁抱我含苞欲放的女人之身。因為沒有一個健全人格的心理立足點。

相反地我把自己捂得很嚴實。因為父親母親捂得很嚴實，所以有成年的男人女人都捂得很嚴實。比如，夏天無論多熱，我父親從不光膀子。母親的短袖襯衫裡也一定有一件小背心。

這種社會教育方式的潛移默化，讓我視身體為羞恥。

沒有任何書籍可以學習，學校的衛生課什麼都講，唯獨對「性」躲躲閃閃，講也是拐彎抹角。我從來不好意思開口問，也沒有女朋友可以探討。

貓變成了過街老鼠

姊姊從工作的地方帶回來了一個小貓仔兒，我們很愛惜牠。每個人的手上都有小爪子抓過的細小傷痕。牠的名字叫「大咪」，於是我家成了貓收容所。

我喜歡牠，餵牠，把所有的愛情都給了這隻貓。牠長成一隻巨大的公貓，特別大。開始鬧貓，天天吆──吆──地叫，想配。我們知道這一帶的孩子經常折磨野生物，就千方百計地阻止大咪出去。終於，趁我們回家開門的機會，大咪跑了。我像丟了自己的兒子似的，到處找牠。把牠尿盆兒裡的砂子，從家門口用勺兒一點兒點兒撒，撒到一樓，再撒到院子裡，再往外撒，希望牠能聞到味兒找回家。每天晚上瞇睡著等到很晚，牠始終沒有回來。

一天，晚飯後，外面喧鬧的喊打聲又從院子傳來，越來越近，進我們樓了。一家人已立即眼意心期，我們猜測又是一幫孩子打活物兒呢。但這次一定與我們有關。這聲音越來越近，我從樓梯之間的口往下看，果然一群男孩子正在追打大咪，我感到自己心頭鼓脹起可以叫做憤怒也可以翻譯成勇氣的東西，衝回家抓起一根鐵通條說，「樓下的孩子打咱們的大咪呢！」不管母親怎麼叫，我鐵了心。

我衝下去見大咪血淋淋的已經無路可逃，搖搖欲墜地扒著三樓的紗窗上，七八個男孩子裡有

個十來歲的大男孩拿著一把刀，我握緊通條，看著擁擠在樓梯下的一幫人，忘記害怕，一股不知

道是由肚子裡還是外界來的力量包裹著我，忽然，後面傳來：「住手！你們誰敢再往前挪一寸我

就敲折了他的腿！」是父親宏亮的嗓音，也是我從來沒有聽到過的，居然聲吼如獅，他威武地站

在我後面，手上握著一根他上大學時用的棒球桿。

我總以為父親窩囊，今天為了救女兒的貓，他亮出了一腔鐵漢的柔情！剛才像個屠宰場的樓

道裡鴉雀無聲，這一家「窩囊兔子」要咬人了，誰也沒敢再往進挪半步！我趁機一下子把貓抱起

來，貓像人一樣全明白了，牠癱軟在我的胳膊裡，我的手感覺到牠的小心通、通猛跳。

大咪的左腿斷了，耳朵被割了一半隻，尾巴剩下一半兒。母親拿出寶貝的雲南白藥和紗布把

大咪纏了起來，牠像個傷兵在家養傷，一個多月後居然長好了。

我們以為大咪這回該實不出去了吧，結果牠又生機勃勃地開始天天呦——呦——地叫，想

配。稍有忽略牠抽空兒走了。我擔心地問：「大咪又跑了，怎麼辦？」母親說：「大自然的力量

攔是攔不住的。」我繼續丟了魂兒似地惦著大咪，發現牠常常出沒在學院附近的施工棚。我每天

往工棚送吃的，一段時間，大咪就再也沒有蹤影兒了，我琢磨著：「大咪徹底變成野貓。」

有一天我去車公莊買糧食，半路上看到離我們家不遠的一個牆頭上扔著一個死貓。心想：

「又是一隻被王八蛋虐待狂殺的不知誰家的貓？」那貓一定死了好久，乾巴巴的血都變成黑色

的。平時我會恐怖的繞道躲開這種場面。不知何故有種無形的力量推著我，直覺到一個無法躲避

的事實！這貓的屍體已被踩扁了，牙齒全翻在外頭，一撮我曾經非常欣賞的淡黃色虎紋標記，歷歷在目，一陣微風那撮淡黃色絨毛輕輕動了幾下，好像在向我訴說著什麼……我眼前出現了牠為了活下去拚命、頑強奔跑的樣子！大咪那斷尾巴已被壓扁。那時的成年人天天人已成癮。孩子耳濡目染，所以整治狗崽子，但貓怎麼也變成了過街的老鼠人人喊打。俗話說貓有九條命，殺一隻貓動用牛刀，貓就是有三十條命也無濟於事呀！世界出了什麼毛病？人出了什麼毛病？為什麼強捍的人需要追殺弱小？

是我們心的樣子決定了世界的樣子。

人人內部都有兩顆心，黑心和良心都在睡覺，那社會倡導什麼，什麼樣的心就會醒來登場活躍。

我再也沒有力氣穿過馬路去買糧食，站在街上，我希望所有殺死大咪的人都被汽車壓死！我也想死——去遙遠的天上抱起大咪，安慰牠受了驚嚇的小心！突然，街上舊紅色的二十六路破公共汽車來了，衝著路中央失魂地的我玩命地「嘀──嘀嘀……」

回家的路，好像我不是用腳走回去的，扒在床上像死了人一樣痛哭。大咪的慘相在我的腦海裡再也揮之不去。姊姊有話了：「不就一隻貓嗎？姥爺死時你都沒這麼哭過。」我急了，頭一次敢對姊姊凶狠抵抗，還用了髒話：「王八蛋！大……大咪不是貓！」

「呵，真新鮮，大咪不是貓是人嗎，你腦子有病。」

我腦子可能就是有病，的確大咪不是貓！大咪是我心中的小英雄。我望著另一個世界在心裡默默地懷念牠。

第二部

中學生

十四歲，該上中學的時候——不喜歡自己正在發育的身體，又渴望美麗。就讓二樓的姑娘玉萍幫自己把滿頭烏潤的青絲長髮給剪了。玉萍哪裡會剪頭髮，越剪越難看，為了找齊，我們拿著一個小圓鏡子舉上舉下，看也看不全，玉萍越來越不自信地問我：「短點兒？再短點兒？」短來短去，好傢伙，一個奇形怪狀髮式出來了，今天這髮式可以叫做「潮」或者「酷」，在當年可就是「流氓頭」啦。

我看過革命樣板戲芭蕾舞劇《紅色娘子軍》、《白毛女》，覺得舞蹈演員特漂亮，都挺胸抬頭，用八字兒腳走來走去。我就學，可又不敢挺胸怕把性的特徵乳房顯出來，覺得羞恥。就撇著八字兒腳，含著胸。髮型太怪，只好剛剛九月的天氣就戴上毛線帽子。

中學第一天，一進教室同學們偷偷笑著，「她是不是禿子呀？」我痛苦至極，怎辦呢？頭髮短的像個男的，我想漂亮想得物極必反，成了個怪人，製造了新聞，本來出身就不好，在那一帶就夠有名兒的了。

盼星星盼月亮，盼頭髮長起來。

母親的話：「你傻了吧唧的，看不見這個世道是不能我行我素的。幹什麼事之前要和有經驗的人商量商量！怎麼想一齣兒，來一齣兒的。」

父親的話：「你太感情用事兒了！古時候的詩人都這樣，但現在時代不同啦！」

剪頭那天晚上在二樓秦伯母家，秦伯母的話：「爽丫頭，你可真行，哪壺不開提哪壺呀？」

秦伯母轉向女兒：「玉萍你這丫頭也真夠德行的，一頭黃毛，你看人家這麼好的頭髮吃醋啦，拿人家練手兒來著吧！李爽她們家本來就底兒潮[1]，瞧，給她剪成個禿雞！明兒怎麼上學呀？」一個嘴巴扇了過去，玉萍哭了。

人太奇怪，太複雜了。永遠在跟自己過不去。總是渴望沒有的東西，一個概念就可以把已經擁有了的本然的美麗誤認為醜！然而我內心熱愛生活，渴望被愛的行動總是不合時宜，在嚴格的概念世界裡，我像一匹野馬亂跑，有時卻像一隻沒頭蒼蠅亂飛。

我不喜歡學校。課文大部分是：紅軍不怕遠征難，萬水千山直等閒……八路軍怎麼打敗蔣介石的故事。「算數」升級為「數學」，數兒越來越多。對付功課，每十天八天我突擊一次，考試保證能得學、物理，不是因為費勁，是因為太不浪漫。姊姊的話說對了一半兒，我就是不喜歡數八十分兒，可以得九十或一百都不再爭取，只要把握住不下八十分，在父母面前說得過去就行。

1 編按：「底兒潮」指有案底、前科。

看樣板戲

小時候我很熟悉北京展覽館，每個月不是跟著姥姥、姥爺，就是跟著父母去「老莫」[2]吃飯。當蘇聯芭蕾舞團訪華演出時，父親帶著全家每場不落。柴可夫斯基《天鵝湖》、《胡桃夾子》的主旋律使我終生不忘。

後來因為趕走了帝王將相，才子佳人，北京展覽館劇場一時寂靜得如鬧鬼的宮殿。戲劇這個人人愛的精神營養素被蕭瑟在冷窖中。

北京展覽館劇場，要上演革命樣板戲芭蕾舞劇《紅色娘子軍》。忽然展覽館劇場熱鬧起來了。

我哪裡懂得父母談論的，紀念毛澤東〈在延安文藝座談會上的講話〉發表二十五周年後⋯⋯江青又如何如何了，誰誰誰藉助「樣板戲」為自己謀得政治利益，工農兵要佔領文藝舞臺什麼⋯⋯政治對我就是之乎者也，左耳朵進右耳朵出，我們只要能看大戲就好！

我發誓要看《紅色娘子軍》，父母就同意了，省出錢來給我們買票。我敢保證父母也非常想看戲！但總是先緊著孩子。

中國人民可有戲看啦。買票的隊伍排了一公里長，想得周到的人家帶來了鋪蓋捲睡在售票處

窗口。的確，八億人民就八個樣板戲不能算多了吧？

我和姊姊排了一整夜的隊，第二天早上七點開始賣票，打架的，罵人的，揪加塞兒[3]的，抓小偷兒的，哭的鬧的。無奈我們雖然很有福氣後面還是一個軍人，他主動組織起來幾個人，為了維護我們這一段兒隊伍裡沒有加塞兒的。難怪大家抱怨怎麼隊越排越長呀。沒有看不完的戲，可有買不著的票。緊張驚險了兩天，買到了最後幾張票。懷裡揣著別提有多高興了。開心地看著漸漸散去的失望的人群，發現生活中還是會有快樂的時刻，但要付出代價。

對樣板戲我很入迷，可是老覺得哪兒還不完美，不夠味兒，缺少愛情？老想給戲裡的人配對兒。看《沙家浜》，希望阿慶嫂最後可以和郭連長相愛，等到最後也沒那齣戲。《智取威虎山》的楊子榮和小白鴿吊著觀眾的胃口，看到最後卻不了了之！《紅色娘子軍》裡的瓊花兒和洪常青到劇終，什麼也沒發生，連曖昧的眼神都沒有。《紅燈記》裡李鐵梅成了老姑娘，沒人配得上，總不能配給鳩山吧？只有芭蕾舞《白毛女》結尾皆大歡喜，一團紅日從布景上緩緩升起，大合唱激動人心：太陽出了了！太陽出了了！喜兒墊著腳尖兒高抬著大腿，一腦袋白白的長毛兒，在人造風下飄呀飄，跟著大春哥朝著紅太陽升起的地方走了。

2 「老莫」指莫斯科餐廳。
3 編按：「加塞兒」指插隊。

回來沒完沒了地聊，恨不得替人家改劇本。姊姊又有話了：「太小資情調了，你這話，也就是跟我說，要是讓班幹部聽見準給你打小報告去。」

我希望瞭解男女之間的祕密，如同對陽光雨露的渴望。希望從樣板戲的管道得到愛情方面的啟蒙，結果樣板戲裡的人全不食人間煙火。

趕時髦

不願意上學我時不時翹課，就和插隊、軍墾回來的年輕人在外面瞎跑。在我家以西，甘家口、三里河一帶。

一九六八年血統論橫掃大街小巷，高幹子弟騎著自行車，各個翹著屁股車座升得老高，嘩嘩一大片閃過街頭威武地喊著：「老子英雄兒好漢，老子反動兒混蛋！」他們典型的標誌，一身國防綠，戴軍帽，穿雙邊黑燈芯絨「懶漢鞋」戴紅袖章。這是全套行頭，如果有人戴一頂將校呢[4]的軍帽，哇，就大出風頭了，說明他一定有後盾。

還不到一年的功夫，許多高幹子弟的父母就受衝擊了。權勢如萬花筒，人可以一夜之間從聖賢變成賤貨！老百姓跟著走馬燈似的，連前戲還來不及弄明白呢，已是時過境遷。喜歡緊跟形勢的人則趕緊手忙腳亂地觀望，站錯了階級立場麻煩。而我盲人瞎馬的早暈了，乾脆不睜眼。後

4 編按：「將校呢」指將軍和校官穿著的毛呢材料。

83　第二部

來一些自然形成的青年幫派，按地區、管片兒[5]自然而然物以類聚。即便老子被丟盔棄甲拉下了馬，那些曾經是共產黨大幹部的孩子們，還是會受到「玩鬧」的尊重。同時散落在這一帶還有許多像我這種臭老九，右派，資本家，反動學術權威的子女。我們也革了「知識」的命不好好上學在街上瞎逛，可不就惹事兒！

我想穿綠軍裝，又沒有解放軍部隊的關係。母親說，「別穿那種衣服，全是『聯動』，聯動都是高幹子弟，就會打、砸、搶！是壞人！」善良的母親偏不過我。「你非要，我只能用縫紉機給你做一件。」我媽手藝真不錯，做得很像，我特高興，特美。但是與真正從部隊搞來的軍服差遠了。

我開始認識百萬莊一帶的「玩兒鬧」，那時男女界限劃得清楚極了，女的和男的站在街上說話已經標誌著「你是流氓」。

生活空間因評判而顯得狹隘，阻礙了當時年輕人正常社會實踐活動。我希望得到別人的承認及愛戴，東邊找不到，西邊兒找，然而，男女之間卻布滿了地雷。

我父親喜歡體育運動，五幾年的時候曾經得過全國速滑冠軍，他有一雙進口的瑞典跑鞋，我還很小他就帶我們去什剎海滑冰場教我滑冰。我從無數個「大馬趴、仰巴磕、大屁墩兒」和「老頭鑽被窩兒」裡練了出來。

北京什剎海滑冰場重新開放。那幾乎是北京僅有的冬季娛樂場所，人多的日子，白花花的冰

花上根本滑不開，黑壓壓的人，彷彿沒頭蒼蠅你撞我我撞你。男女界限在這兒很難劃清！所以也

成了北京形形色色大小「玩鬧」的社交大本營，一個很時髦的地方。

成幫接夥的國防綠色裡若有人戴頂將校呢帽子，那趾高氣揚的表情跟今天的明星一樣。幾乎

每場都有打架鬥毆事件，多是為了搶別人的帽子。

我喜歡滑冰時的感覺，跑道上迎著刺骨的風，如果下小雪，在速度裡冰渣涼涼地可以錯覺跟

熱差不多，美滋滋的那是炫耀的熱情。

我滑得不錯，但沒錢買冰鞋，只好借我父親的鞋。父親的鞋大，我就在鞋前頭塞滿棉花，鞋

大，我腳腕子都磨破了，堅持去。

晚上跟我父母磨破嘴皮子。請求滑冰，出家門兒，門口有大堆的白菜，白菜上蓋著棉套。為

了臭美我把棉褲脫了藏在白菜裡。

藏棉褲的事兒我只對姥姥說過，她說，「女孩子家可別要單兒，將來做下病根兒。」

「姥姥您可不知道，我覺得人的精神力量特大，能把『冷』嚇回去！」

姥姥笑了：「嗨，瞧你還成老天爺了，怎麼個『嚇』法兒？」

「只要不怕冷，冷就會怕你。」我得意地吹牛。

「嗨，還不是愛美不穿棉，凍死不可憐。你媽年輕時也這樣兒，非跟李獻文去頤和園滑冰，

5 編按：「管片兒」指約為地方派出所轄區規模的小區域。

滑著滑著把肚子滑大了。」姥姥笑了，我當時沒懂我父母一起滑冰與肚子有啥關係，跟著傻笑。

姥姥說：「不光是這個，現在你媽的關節炎也找上門兒來了吧。」

我說：「姥姥，滑冰其樂無窮的時候，冷就不打擾你了！」我假裝認真地盯著她：「不過，您剛才可是說反動話來著。」

「我說什麼來著？」姥姥問。

「姥姥您忘了？現在只有毛主席他老人家一個人能當『老天爺』。」我們倆呵呵笑成一團直抹眼淚兒，忽然我們捂上嘴，怕對門兒大舅家聽見。

今天回憶起來，姥姥的話像是一個預言。

初戀的衝動

又去冰場了，穿著國防綠，嚴格地講是自家製造的假國防綠。而且還怕弄髒了這件「禮服」呐。

那天我的腳腕子不想討好我，連著摔了好幾個「老頭兒鑽被窩」，我停了下來。一個小夥子撮過來說：「你滑得不錯。」我一下一個大紅臉，天呀！怎麼會在你最不出色的節骨眼兒上有人來誇獎呢！我說：「馬馬虎虎，瞎滑。」順便把他從頭到腳打量了一下。好一個精神小夥子，正好是我喜歡的類型，黑臉盆，線條清晰，不高不矮，眼睛細長，鼻樑挺拔寬窄適中。穿著一件正統綠軍裝，戴的那頂羊剪絨帽子還是真貨。他很男性化的方下巴一笑倆酒窩兒。我一下子就愛上了他。

「你——是哪兒的？」他的酒窩使我暈旋。

「百萬莊的。」

他問：「你認識誰誰嗎？」那時都這麼問，先用「名流」來給自己抬分。

我說：「認識。」

其實我哪兒認識啊，那人是大腕兒啊。

他，「你叫什麼？」一個念頭閃過，不要隨便告訴陌生人自己的真名真姓！

心裡想撒謊，嘴巴又太急：「李爽。」看來戀愛使人變得透明而放棄智商，當你連自己都忘掉了那名字還有什麼重要的呢！

他問：「你家住哪兒？」支吾了一會還是實話實說了。

然後我的操作，照貓畫虎，問小夥子：「你──是哪兒的？」

「我爸是北京青年報社的副社長。」

「你叫什麼？」

「顧成。」

「顧成你有事兒嗎？」

「沒事，看你滑得不錯，教教我行嗎，想交個朋友。」

冰場要關了。

「你明天還來嗎？」我問。

「你呢？」

「不見不散。」

冰場上烏泱烏泱的人群，一張張臉模糊地被我的眼睛忽略、甩開視而不見了，只盼望一張英俊的臉──顧成。

第二天他真的來了，第三天他沒來，第四天沒來。我急了，翻出一張北京交通圖，像一個偵

探，終於找到一個青年報社宿舍。進去問看門兒老頭兒，老頭兒說，「哪兒有這麼一個人！你找錯了吧。」我特別失望，一廂情願的幻想，「肯定是老頭兒不認識顧成。」我就在附近蹓躂，希望碰上他。一個小時一個小時地蹓躂，但毫無結果。

我繼續去滑冰。

「李爽你在找誰？」

狂喜的心撲通通……小野子忽然在我身後，還很幽默。我特高興，趕緊告訴他我前幾天去青年報社宿舍找他——顧成有點吃驚，手伸進帽子抓了抓頭皮，說，「我——我不住那兒，那兒是我父親住的地方。」我其實已經什麼都可以相信了，哪怕他說我是毛主席的警衛員，說他是反革命明天就要被槍斃都沒事兒……我盼著他約我。

他約我晚上去東單公園，這就是所謂的「幽會」嗎？渾身發熱我浪漫的心足以融化掉整個滑冰場。

冬天的北京，晚上好冷啊，我準點到，老遠，認出他一付「玩主」晃晃當當的肩膀。他一笑，倆小酒窩，牙齒整齊。我說：「公園關門了，你牙真白。」在拐彎抹角的地方出現了一排鐵欄杆，其中一根已經被掰彎；我們鑽進去。好傢伙花園是空的！這座公共花園彷彿私人別墅。我們坐在廊子上聊天兒，也不知道會有什麼事兒發生，聽得見自己心跳不止，特幸福的感覺。

「你覺得我怎麼樣？」我希望聽到他說一些想要約會我的緣由。似乎我缺少一雙綜觀的眼睛，需要拿別人的評價當鏡子，照見自己。我盼著他說我——漂亮，有氣質，或許只是：「你冰滑得特棒。」結果他沒吭聲兒，動作慢慢地點了根兒菸。我老翻眼睛以為這樣自己會顯得更優雅，更聰明些。我沒聽到誇獎，不耐煩地催他：「你啞巴了？」顧成吐著煙圈，每回都不夠圓。他還呼呼的喘息著，暴露了他的慌張。再看看那菸頭上的小紅亮點兒在黑冷的空氣中發抖。氣氛太不自然了……他突然過來生硬地摟著我，用嘴吻我，我癱軟下來，卻覺得他肢體僵硬、緊張地用手隔著我的棉衣在「禁區」附近摸巡，搜索到我的小胸脯又觸電般縮回冰涼的手……我不瞭解男人的生理，連自己的生理也稀里糊塗。我把他的舉動通通想成是熱愛的激情！

這第一次被異性觸摸及親吻使我腦袋空空，陶醉極了。對任何初戀青少年那依然脆弱、幼稚的識別力來說，第一個吻的慰藉是重要的，那麼在我當狗崽子的經驗中——被親吻意味著對我完整人格的一個肯定。這恐怕只有當過狗崽子的人，才能體會。

他摟著我像在取暖，緊緊在懷裡，一下下用凍冰的唇吻我，每一個我都小心翼翼地把它看成某種帶補償的恩寵。

「快沒車了吧。」他看看表，我用羨慕的口氣說：「嘿，真狂，你還有手表哪！」而且我明知是討好他，果然他的虛榮心被吹鼓，得意道：「名牌洋表。」他告訴過表名我忘了。

「什麼時候再見？」這才是我的實願。

「明天你來北京站？」

「好。」我問都不問到北京站去幹嘛，約我上月亮都行。

顧成追上末班車，拍打著車門兒讓車等待，催我：「李爽快點！快點兒！」我跳上車坐在後面的長座位上，回頭戀戀不捨。空車在顛簸，我興奮，快樂，世界變得很小，小到只剩下他和我，即便他是一個陌生人。愛彷彿是萬壽無疆的東西，具體愛誰並不重要，重要的是只要有愛就好了。

童貞

約好在北京火車站三路無軌電車站。顧成照舊一身兒國防綠，第一次白天見他，發現很多細節；他軍裝的領口和袖口已經有點磨損。和他一起來的還有一個穿國防綠的大個子，顧成給我介紹過，我轉頭就忘了他的姓名，心裡只能有一個「白馬王子」。

顧成把我介紹給高個兒，還強調：她是百萬莊的，也認識誰誰誰。高個子聽後放下比較之心，樣子尊敬。

「我們去一哥們兒家，行嗎？」

我說：「好。」那時我很少離開西城區。一般老百姓沒有單位介紹信不能隨便旅行。北京站那片不太認識，只知道從我們家坐三路無軌到頭兒，就是北京火車站。

在北京站那一片兒衚衕兒裡轉，我吃驚地發現這些衚衕是如此的破破爛爛。從亂七八糟的大雜院穿進去，一個典型的老北京平房裡，一屋子人，烏煙瘴氣地聊天兒。我只想著小夥子，眼睛直勾勾盯著顧成，任何他的缺點我都準備接受，包括髒話我都準備原諒。

只是我不明白，顧成說他家是一個「幹部家庭」，怎麼把我帶到這種地方。他那百分之百的魅力被磨損了不少。人是世上唯一有複雜等級分離概念的物種。換一個角度，真正的愛幾乎完全可以超越這種分離心。

第二次他又說：「咱們還去那個人家兒，你早點兒來行嗎？」

「沒問題。」

老早我醒來。把臉洗了一遍，左看右看，還嫌不乾淨，再拿起毛巾又洗了一遍。第三次拿起肥皂時，等著洗臉的姊姊說：「快點！你怎麼洗也沒我白。」我輕輕放回肥皂。

早晨街頭還沒什麼人，新鮮的空氣沁人心脾。騎車出發了，眼睛裡看什麼都覺得美。

顧成在約會地等我讓我老遠跟著他，「咱倆不能一塊走，有街道委員會『小腳兒偵緝隊』和維持治安的。」我們裝做沒事人兒，可心裡卻像做壞事一樣不自在。

這是一間簡陋的小屋，地磚骯髒不平，牆皮坦露著下面的雜石，對我這種見過好東西的人，自然受不了這種粗糙的環境，但我被迷惑的心讓我欣然接受了，但什麼好東西都逃不過我的眼，而且我自紅衛兵抄家以來做下了一種怪病；在我的環境中一旦有古董，我會微微地腿發抖，我一下子瞥見一個紫檀木雕花臉盆兒架，這件家俱的反差，使我想到他家會不會也是被趕出家門的牛鬼蛇神？

「這是你家？」

「不⋯⋯是。」

「哎，我怎麼不信你說的！」

「你愛信不信。」

我和他單獨在一起，他眼睛滴溜溜在我身上飄來掃去。他過來伸出胳膊摟我和上次一樣的吻，依然生硬。很快他急切地解開褲子扣，我說：「你，你要幹什麼？」我猜這是一個重要而特殊的時刻。他躁聲悶氣地說：「你裝什麼丫的。」意思我假裝不懂。因委屈我有點兒掙扎，他很有勁兒地把我順勢推倒並且按住。我嗓子熱呼呼地從男人的力量中感到女性天然順服的溫情。大概在愛裡的女人是這樣喜歡給予和犧牲。他開始還想幫我脫掉褲子，由於急切不急待得連自己的褲子都穿著，我不知道自己的胴體下還有個洞，他對性顯然也是道聽塗說，我看不見什麼只能感覺，這時從他身上長出一個熱東西，拳頭一樣有力量，我馬上聯想到汽車上的「硬槍」不也是這樣冷不丁兒就長出來了嗎？

稀里糊塗，我沒有任何舒服，反倒很疼，而他手忙腳亂中還要連呼哧帶喘，我們的表情一定很像有苦難言卻不會說話了的動物，突然他叫道：「唔——你真騷屄。」我無法忍受這種話，但他絕無惡意地陷入絕境。

我們在匆忙中甩去了處男與處女之身！那是必然，也是某種如願以償。

我躺在床上，看著黑乎乎陌生的天花板，一個歪斜無罩兒的燈泡，上面盡是蒼蠅屎，幾根線長短不齊湊湊合合地，燈泡好像在說：「看什麼，能亮就行。」牆上糊著報紙，老式格子窗兒上還貼了一張紅太陽的剪紙。小破屋兒幾乎只有一張床的位置。一條在姥姥家見過的杭州鳳凰彩繡

緞子被，髒兮兮的已成灰色。我看在眼裡卻不敢問，恐怕這被子已洩漏了他的身分。顧成爬起來扣上褲子扣兒。他坐在那兒抽菸，拿暖壺沏了杯茶，不看我。他忽然間的疏遠一目了然。我們做了一件聯結身體私密的事兒後，男人女人應該是世界上最親近的人，我需要溫存，一切對我只是剛剛開始，而顧成茫然看我的那一眼，卻是一切剛剛結束。我往他那兒蹭蹭，他趕緊拿喝茶掩護，「你喝不喝？」他的口吻捅了我一「刀」。然後，我試圖讀懂他的眼神。哪裡是男人愛女人如一頓美味的佐餐？吃過了，看女人如剩下的殘羹冷食男人懶得收拾？「愛」呢，難道「愛」只是身體的僕人，身體吃飽了對僕人說「滾蛋」？

透心涼的我咬住嘴唇直到生疼。顧成面對做愛後突然如陌生人的情緒，毫無對付之策，他絕不可能是「預謀」要傷害女人，而是由深層什麼東西而來的不由自主。

我特別想跟他在一塊兒，他說他還有事兒呢。沒有辦法，我受了太多的禮儀教育，「什麼時候再見？」

「再寫信吧。」顧成尷尬得很，彷彿他也正在發現屬於男人的一種心理殘疾。

我站起來走了。失望使愛情迅速發酵為酸澀，酸澀又迅速分解為受害與委屈……我在哪兒？眼前是完全不認識的衚衕，我騎上自行車，到衚衕口兒看了一眼牌子，「蘇州衚衕」。這時體內乎乎地流出一些熱的液體來，當時我挺納悶，不知那液體叫精液。

得了相思病——按自己的記憶回去找他，我找到了蘇州衚衕。和衚衕裡那個小破門兒，敲敲門，一個風韻猶存的中年婦女探出半張臉，我問，「阿姨，顧成在嗎？」她說，「你找誰？是找

小溪嗎？」我支吾，她刨根問底，「你是誰？叫什麼？你怎麼認識小溪的？」中年婦女警惕地盤問，把我嚇得往後退，推車逃走。

我堅信被人騙了。前天的委屈一路上已漸漸變成怨恨。

顧成？誰知道也可能叫顧小溪？我的第六感告訴我，顧成不一定是他的真名，但可能他有和我相似的出身。

北京的滑冰場上一個男孩悄悄滑進了我的生活，拿走了我的童貞那天，又悄悄滑出了我的生活，前後還不到十天的功夫。設想，今天他也在想是我拿走了他的童貞又悄悄滑出了他的生活。

生活啊——組成你的所有基本元素的謎到底是什麼！為什麼總是分給我們更多的苦東西吃呢？

回顧，所有從七十年代走過來的同代人們，今天都不會忘記他們的第一次。童貞是什麼？是第一次！無論第一次是件樂事兒，還是件苦事兒都是難忘的。生活中無法躲避第一次。只有去做事，才能認識快樂和不快樂，並看見從快樂和不快樂中你收穫了什麼果實。想越過體驗直奔快樂是死亡，但顧慮重重又什麼都不會發生，搖擺不定的人，多數兒都選擇停下了通過電視的小視窗去窺探別人豐富多彩的人生。

走向所有的第一次，它使我們在苦和甜中收穫智慧。

孩子是從哪兒跑來的

冬天很快過去了。

從我家的陽臺可以望見學校的榆葉梅一粒粒的深粉色花蕾，我的思念也漸漸淡了。常常坐下來畫花，畫風景，靜物。畫畫已經像我生活裡的一個知己，一根兒救命稻草，一個不會抱怨的第二個自然。我奇怪為什麼在我畫畫兒的時候一些腦袋裡和外界的噪音都會自動停止──花草、展覽館的建築、一張椅子和一個西紅柿與我沒有分離感。一旦停下來，噪音馬上就要說三道四，我的心太高，老覺得畫得不夠好，畫稿不是藏起來，就是毀了。偶有滿意的畫就貼在床頭天天看。

四月份，有一天父親歡天喜地地帶回一隻鴨子，他精心烹調了整整一下午，我第一口就噁心，想吐。一連好幾天，只要有肉腥就噁心。以為自己得了腸胃病。去看醫生，說是胃不好，醫生就當胃病治，開了一大堆藥，喝了，沒用。

姊姊問我，「你月經準不準？」

「哈哈，三個月都沒來，省事兒了。」我的確沒有在意，因為我本來就恨這個，把這個叫

「倒楣」，把月經帶叫「倒楣帶」。

姊姊說：「是不是有婦女病，查查吧。」當時她正在交男朋友，男朋友的母親是積水潭醫院的婦科主任，有名的大夫。姊姊一定要拉我去她家查。

張醫生有一雙亮麗的大眼睛，笑眯眯地說：「小爽裡屋去。」我進去，她問：「怎麼了？」「沒什麼，老噁心。」她讓我躺下在小肚子上摸了幾下。沒說話出去了，一會兒她在外屋叫：「爽子你來。」出去，就看見姊姊坐在那兒哭哭啼啼，我問，「阿姨，她怎麼了？」我姊姊一邊兒哭一邊兒喊，「我怎麼了！你幹嘛不看看你怎麼了？」

我提高聲音不高興地回答：「我又哪兒得罪你了！」

「你都懷孕了。」我一聽嚇傻了，脫口就問：「孩子是從哪兒跑進來的？」姊姊氣憤的：

「你是流氓！你自己幹的好事還裝傻。」張醫生的眼神也好像對我的話有點不解，我有口難辯。

張醫生問：「小爽，你好好想一想，前幾個月是不是有壞男人動過你的身體？」我的頭嗡得一下想起了顧成，一五一十說了。大家搖頭嘆氣地指責我的沒心沒肺。

怎麼辦呢？打胎困難重重。每個醫院都有嚴格規定：未婚姑娘做人工流產，醫生一定要舉報，警衛科一定要通知派出所。雖然我姊姊的男朋友他母親是婦科大夫，她也同樣怕給自己找麻煩，跟我姊姊說，「你們自己想個辦法吧，我們醫院是重點醫院，我是婦科主任真是愛莫能助。」

回去姊姊跟母親說了，母親慌了神兒，「怎麼辦？」沒有說是我的錯，說是她的錯，沒有給我講過。

我跟我姊姊不怎麼過事情，兩人性格完全不一樣。她做事情嘀咕又考量，我想做就做不考慮結果。小的時候沒有別的同伴共患難，兩個人力量擰在一起大一點兒。大一點兒了她便不再與我分享更多，接觸的人通常很正經、實際。但在這件事情上她非常幫忙。

她說，「你瘋了，跑東單那邊兒幹嘛？那兒全是痞子、串子！我幫你個找醫院，實在不成，咱們到鄉下把孩子生了送農民。」她說這話時我很難過地想：「孩子也不是小狗，我才不送人呢！」

姊姊找到東城區婦產醫院，在東直門，離我們家很遠。憑她的直覺應該離我們家遠。到了醫院，她登了記，回頭囑咐：「我給你登記了，做流產。起了個假名字，記住你叫王小妹！千萬別說真名兒，說了可了不得，怎麼一家子都得跟著倒楣。」她讓我閉上眼睛說三遍！我閉上眼睛說了三遍。又叮囑說，如果有人盤問就說在延慶縣插隊，村兒叫大東莊兒。我非常感激地相信奇蹟發生了。但納悶的是，姊姊怎麼如此之老練。

東城婦產醫院，很小，這兒一定是過去的資本家、地主的房子被沒收的。來人工流產，我卻管不住自己的眼睛，被老四合大院兒裡滿目舊日的雕樑畫棟吸引。

病房裡一共有十多個床，都是來生孩子的農民。我進去不光捏了一把汗，把眼睛也捏在手心兒裡，羞恥地不敢抬眼看。護士沒有放棄侮辱我這種人的機會，用判官的臉色問：「多大了？」

「十九。」

「不好好學習，才這大點就急著幹那種事兒！」

第一堂性啟蒙課

一個不合法懷孕的姑娘，凸顯出了那些孕婦的合法身分。她們很有興致地議論紛紛，「大姑娘你要流產嗎？你準是插隊的」，我們村兒也有城裡姑娘給懷上了的。

縮在自己的床位我臉衝牆，她們肆無忌憚地談論丈夫們的長短！互相傳授經驗，我耳朵豎起聽課似的。

啞沙沙的聲音說：「俺過門兒的時候，禮送了鼓鼓囊囊兒滿鋪蓋，掀開一看全是雞蛋、花生、栗子、新布、尿盆兒啥的。公社的小學校老師來晚了，進門點頭哈腰，城裡人的德性相兒大了，你以為他把老家底兒都抖落出來了，你們猜他帶個啥？」

「啥呀？」異口同聲。

「一套《毛選》6！」

「城市越大人越摳兒。」旁邊的人說。

啞沙沙說：「我當家的問他：『賈老師結婚了吧？』」

「託黨和毛主席的福，結了。」

「你娶媳婦兒那天，大家都送點啥？」

他說：「新被褥裡都是毛選。還有校領導送的一包兒糖和水果。」

啞沙沙說：「我其實是擠對[7]他呢，問，『就一包兒糖？』」

他說：「好大一包兒呢，還是牛奶的呢！」

一屋子的孕婦哈哈大笑。護士聽見動靜進來，立刻安靜。護士出去，又熱鬧起來，一個尖脆的女聲道：「我家那個，他沒當兵時俺倆天天盼老炎兒[8]下山。一黑俺倆就親親摸摸著呢。三年可熬過來了，他復員回家了，學壞了，喝起酒來，喝完就把俺提溜過去，他三七二十一完事兒了，我這兒剛起心，他蔫蛋[9]了，翻身下來打呼嚕去了。再也不管俺的滋味美不美！瞧，又懷上了這是老四，他盼個小子，預產期都過了，還不出了，準又是個丫頭片子不敢鑽出來見爹。」

「這回準是個大小子！」好心的人搭腔。

「我怕我沒那個福氣。他成天絮叨我沒本事。」

「沒本事？老爺們兒以為生孩子跟拉泡屎那麼容易？你奶奶的，疼不說，

另一個抽菸嗓兒：受死罪了！」

6 編按：《毛選》指毛澤東選集。
7 編按：「擠對」指逼迫或挖苦。
8 「老炎兒」指太陽。
9 編按：「蔫蛋」指委靡不振的人或狀態。

「生閨女？不也是爺們兒那個傢伙事決定的嗎！」

「你當真？」尖脆女聲急忙問。

「毛主席他老人家保證！生男生女是爺們流的白漿兒——學名叫精子的東西決定的。」

「叫啥？鏡子？」尖脆女聲。

「不是照人的鏡子，是精氣神兒的精！你以為精子那玩藝和粥一樣清白吶？裡邊學問大了。」

俺是赤腳醫生，計劃生育課上聽來的，還是大醫生的課呢。」

「我不信。」

「你是信當兵的？還是信城裡的大醫生？」

尖脆女聲：「那文化革命，咱們也得革爺們兒的命，爺們兒，可讓女人背了八輩子沒本事生閨女的黑鍋了。你瞧俺回去扯了他的雞巴蛋去。」哈！婦女們勝利的笑聲又把護士招來了……

生活有時就是很詭異的，這簡直就是給我安排的第一堂性教育課不說，還是一次難得生動的民間性啟蒙大會。在無產階級專政最嚴峻的時代，這兒卻有一個最別開生面，活潑開放的農民婦女「性生活座談會」。

墮胎

第二天早上八點左右，姊姊拿來暖壺、臉盆、毛巾，放在旁邊的小櫃兒裡。她說我給你買點兒吃的去。她前腳剛出去，一個穿藍制服的女的，叫「王小妹」，這時我對這個名字特別敏感，馬上起來，跟著她。

進了一個屋子，平滑的地板條很寬，雖然磨損得幾乎沒有保護漆了，依然看得出它昔日昂貴的質地。向陽老式大玻璃窗上，可以隱約辨認出彩色的玻璃畫兒，看得出曾經有人粗暴地用刀刮過。玻璃上面有紅油漆寫的毛主席語錄。一個爐子上幾個烤饅頭，一個飯盒兒。一張大桌子後邊，坐著個中年男的，四十多歲，戴了一頂藍帽子。典型的書記、幹部氣質。

我進來時男的正在翻東西，他說，「小軒你去忙吧。」女的估計是保衛科的，她出去以後，男的轉過來了，說：「王小妹，坐吧。」我坐下。

我想壞菜了，怎麼應付？說了實話這假流氓就成了真流氓，再傳得滿城風雨。我下決心不說，打死也不說。王小妹，延慶插隊，大東莊兒，一一編好記住。結果他根本就沒問這些，只說，「男的你認識嗎？」我憋著，沒吭氣。

「你說說吧，這個孩子是怎麼來的。」

「我不知道。」

「看你不傻不聲的怎麼會不知道？」

「不知道。」

「你那麼年輕，犯了錯誤可以改，堅持錯誤會越陷越深。男的住哪兒？」

「不知道。」桌上的電話響了。

「你先回去，等護士檢查完了，待會兒我叫你。今兒說清楚了今兒就打胎。」

心心慌意亂，剛巧姊姊回來了拿著蘋果什麼的。

我說：「糟糕了⋯⋯」

姊姊聽了⋯「唉呀！看來不妙，還不快跑！」我問：「那東西呢？」她說：「還要東西幹嘛？」

我們裝著沒事兒人兒，往外走。護士在門口兒值班，那麼巧護士正好不在，我穿著病房的衣服，抓起自己一件外套兒。到街上，見東城婦產醫院旁邊兒有一個公共廁所，我們倆不管三七二十一鑽進去，當著蹲坑兒的女人把醫院的衣服脫了，我裡邊兒還有條棉毛褲，巧了，我的棉毛褲是深藍色的。還沒等蹲坑兒的女人們醒過悶來[10]，我們已經竄上了無軌電車！下車之前把醫院的衣服塞在車座下面。

回家，我媽一看就明白了，「都五個月了，一天都不能再拖了，再拖就能看出來了。」只好

和姊姊一起去找姊姊未來的「婆婆」求援，「婆婆」同意了⋯⋯「那好，我來給你做，你還用這個假名字，如果誰問什麼就說你結婚了，現在有革命任務不能留孩子！」我住進了積水潭醫院。

吃了引產藥，也不下來。人都說，你不想要這孩子，怎麼打也打不掉，你想保胎，躺八個月，一不小心翻身咳嗽都能掉了。

這天夜裡我感覺非常冷，夢見好像在喜馬拉雅山上，自己是個登山運動員，不知道從哪兒見過這個鏡頭，橫飛的冰雪，我向山頂掙扎著向前。山頂上有張孩子的臉，孩子冷得快要死了，我想溫暖他的身體，急得醒來了，產痛也就此開始。哆哆嗦嗦像在真空裡，一切都高高遠遠的到處是雪，是冰，我說了一句：「我冷。」忽然下身彷彿蕩然無存，慢慢地，我下身又漸漸回暖。

張醫生不在，只有兩個年輕護士。我聽到一個護士的聲音彷彿從很遠的地方傳來⋯⋯「喲，生下來啦還活著，是男孩兒。」

另一個護士的聲音⋯⋯「多大的？」

「五個月吧。」

我的一部分，我想對他說聲「你好！」再說聲「永別！」我還要對他說聲「對不起！」然後說，「請原諒我，因為我依然也還是個孩子，我無法保護你！」我沒有力氣爬起來，鼓起勇氣問道⋯⋯「讓我看看孩子？」這個要求使護士發現了她們對我有權力，護士厲聲道⋯⋯「看什麼看！還有臉

一種無法抗拒的強烈願望，我希望看到從我內部孕育出的這個小孩兒，他是

10 編按：「醒過悶來」指反應過來。

105　第二部

看自己的罪證呐！」

我不知道他們要怎麼處置這個小孩兒？許多殘忍的鏡頭閃過。我為孩子傷心、擔心。我相信他一定具備所有人體的觸覺及情感，是鮮活的一個人，但他絕對不會明白為什麼他還沒來得急出生，就被拉出來受盡折磨後，再次被處死。母愛強烈的本能不由自主地湧動掙扎在內部。

母愛是意識形態和教條所不能左右的，母愛不待評判，那是屬於天的愛！這愛與誰喜歡不喜歡無關。母愛偉大地連貓和狗都具備。沒準兒，有一天，人類會在樹木和水晶也有母愛的事實面前目瞪口呆。

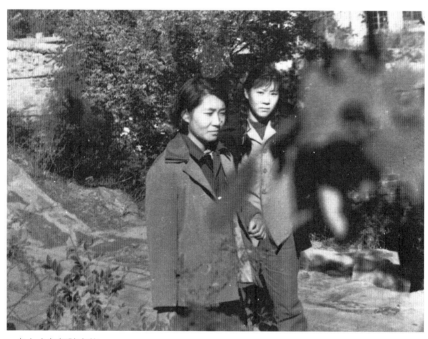

一九七六年打胎之後。

本性難移

回到五十六中。還不老實。姊姊認識的一個女朋友萍萍，住在廣播局宿舍裡。萍萍甩掉姊姊把我當作新知己，告訴我：「我們院兒有個復員文藝兵──拉小提琴的，叫曉鳴，他對我很有點意思。」

「多大？」

「比我小兩歲，比你大一歲。」萍萍點完自己又指指我。

「部隊挺好怎麼復員了？」萍萍倆手撮來擰去了半天，道：「院兒裡人明處不說，暗地裡倒使勁兒說。」

「說什麼？」

「好像曉鳴在部隊上犯了男女關係方面兒的錯誤。」我馬上想起了自己的「錯誤」，大大咧咧的為同病相憐的人開脫道：「現在什麼都是錯兒，男女關係就不算錯兒了。」

「喲，你可真夠開通的，多噁心！」

「噁心你還看上人家幹嘛？」

萍萍扭扭捏捏清白地說：「院裡沒人理他，我覺得他挺可憐的！」

「唉，萍萍你應該給他寫信。」我出主意。

「我寫不好，你幫我寫吧？」

「去你的，你又不是文盲！」

「你有藝術細胞，求你了。」我給萍萍寫了一封錯別字連篇的「情書」。萍萍皺了皺眉，說：「那你談完，保證來告訴我結果！」

「當然。」

曉鳴家就一間屋兒，他復員回來，臨時支了一個行軍床和父母住在一起。

一隻手夾著過濾嘴兒香菸，太帥了。

問我，「想聽什麼嗎？有莫札特、舒伯特、貝多芬、柴可夫斯基。」我生怕說錯了話漏怯，

他從書架上拿出一張唱片：「舒伯特的〈小夜曲〉行嗎？」

我點點頭。他在放唱片之前讓我幫他拿著菸，我瞧了一眼菸上有三個五。知道他可以搞到稀

通過萍萍我認識了曉鳴。生活有時像背錯了臺詞兒，而陰差陽錯的戲臺，我幫萍萍搭橋寫了一封矯揉造作的「情書」，他卻給我熱情的回起信來。約我見面談「萍萍的事兒」。我告訴萍萍他約我談你，我的話中藏了水分，因為我自然沒有告訴她，其中的戲已經轉場了。萍萍皺了皺眉，

他細細高高的身材，白細面皮，太像個小男娃娃了。梳頭油把頭髮攏在後面，漆黑的掛麵，

用很在行的調兒說：「柴可夫斯基的《胡桃夾子》有嗎？」

有的洋菸，真想吸一口，我那時並不抽菸，只是想用嘴接觸他吸過的菸。我承認自己已經要掉進愛情陷阱裡去了。有另一個帶著經驗和顧慮的我在悄悄警告著我，欲罷不能——因為「情結」是世間最難聯結，聯結後又最難解開的甜蜜的苦疙瘩！

曉鳴打開鋼琴蓋兒，隨〈小夜曲〉叮叮咚咚，頭一低一揚，上身輕搖慢晃，演奏得跟臺上的音樂大師一樣。掛面頭髮掉下來，他頭一甩。真真假假我已經迷得不知道姓什麼了，是怎麼看怎麼覺得他既瀟灑灑又風度，我愛上了他！大概他也愛上了他自己，都陶醉了！

回過頭來他微笑著看我。本來我怕說錯話，想奉承可一張口卻說，「美中不足的是你沒有黑色燕尾服，你能不能別跟著唱片，彈一個別的什麼歌兒？」他的臉耷拉下來，轉過身兒去，提起唱針。坐在琴凳兒上邊彈邊唱了兩句「起來，饑寒交迫的奴隸」，的確，他的聲音很亮堂。

「嗨，看不出，你還真才華橫溢。」曉鳴這才樂滋滋，「砰」的一聲把琴蓋兒蓋上，坐我面前哆嗦著二郎腿。好像在給我看他又黑又亮的皮鞋。心裡泛起一點厭惡，可他才藝的魅力完全壓倒了這一細小的虛榮。我欣然想到：如果我也能買雙皮鞋，不也照樣會很高興的哆嗦著顯擺嗎。

曉鳴一雙細長的小眼睛無遮掩地盯著我看，又點了一隻菸緩緩隨煙吐出一句話：「我覺得你非常與眾不同。」

「我嗎？有什麼與眾不同的？」渴望瞭解自己在別人眼中形象的我，假謙虛地反問，並且急著聽到下文兒，可他不說什麼話捏在嗓子眼兒裡，慢慢湊過來。我坐在他的床邊兒，他的臉一點

兒一點兒接近我，說：「我媽中午回來。」

「你還沒說完呢？」我問，

「趕明兒時間充裕了，咱們再好好兒聊。」

「什麼時候？」

「日夜兼程，我覺得咱倆是天生知己。」他那樣子太語重心長，我感到喉嚨都有點哽咽。

「真的？」

他伸手來摸我的頭髮，那渾身的菸味都忽然變得很香，他說：「嗯——你真好聞。」簡直是一個催情專家。我閉上眼睛，渾身發熱把兩片嘴唇兒噘起來等著。

「別急，讓我好好看看你的嘴唇，線條還美。」他的手指頭在我嘴上碰了碰。我像一隻送死的豬提前倒在槍口下，請他繳獲。這時警覺地經驗浮出：「和他幹什麼都行，就是不能幹和顧成幹過的那種事兒！」他把嘴特別輕地放在我的嘴上，手指熟練地解開了一個扣子。我緊張起來，抓住自己的領口，他噓了一聲：「什麼危險都沒有，我知道怎麼樣不讓你出事兒的。」又解開了一個扣子。

「你保證？」

「向毛主席保證！」

倉促地，砰砰砰，有人敲門兒。他慌了神，對我說：「扣上扣兒快點兒，沒準是我媽回來了！」他過去開門，門栓剛有一鬆，推門兒人用力過猛，咚地一下門撞牆上，曉鳴本能地用手護

住腦袋，脫口求饒，「哥們兒別，別——！」

一看來人，把我氣壞了，原來是我姊姊和她的男朋友二毛！

曉鳴嚇得兩手使勁搖：「哥們兒，我沒動她，我沒動她！」我完全想不到姊姊的臉可以那麼生疏像個員警，她對曉鳴說：「你在部隊剛受作風問題的處分還不痛改前非，我告你去！」「大姊別！別！你們要多少錢都都行！」姊姊做了一個手勢叫我離開，我很吃驚為什麼談錢？「肯定是萍萍，沒錯！」我擔心姊姊把這事兒告訴父母，只好灰溜溜地遵命。曉鳴讓我失望，遇事太沒男子漢氣概了。我幻想著如果他可以說：「你們別管閒事兒，我喜歡她。」那該多棒。

剛到樓下去，萍萍本來就黯淡的臉色別提多難看了，她站在樓道口，見我下來惡狠狠地翻著白眼兒：「真不要臉！叛徒！」

我回答：「看你黑不溜秋的難看相兒，掉地上都沒人撿的主兒[11]，曉鳴不要你死纏著人家！你才不要臉！」

「誰不要臉呢？」

「你！」

「你是臭流氓！」萍萍哭著罵起來。

11 編按：「主兒」指角色，帶貶義。

111　第二部

我驕傲地用了一句連自己都不懂的「行話」道：「你才是驢臉臭圈子[12]呢！」發洩完了，近乎快樂地跑了。

到街上，我後悔了。

我引用了別人罵我的最苛刻的話，來罵萍萍。我曾經嘗過這種傷害，在心裡攪和結不上疤的苦頭。為什麼我還用同一把「軟刀子」傷害與我有同一處境，熱戀中的女友？我不接受這樣的我，好像有兩個相互衝突的我。一個希望給施予愛，另一個把愛當作可憐巴巴的匱乏之物，要排擠和競爭才能獲得。

曉鳴來了一封信，約我，我回了一封信說我不想見他。我承認，對內我大大地抑制了真情，對外撒了大大的一個謊，事實上我扳著手指頭，號著脈，把能擁有的能量與時間全部投入想念。

他又來了一封信。

在紫竹院我見到他，我們沿著湖邊走到一個比較偏僻的地方，他停下來，假惺惺地說：「我們吻一下吧。」我太渴望他的吻了，他拖延著，愛成了賞賜或商品，我渡秒如時地等待這牙齒的一吻。他懶洋洋地在我左臉上輕輕生硬地給了一小下，然後宣布，「我們不合適，跟你吹了。」

「我跟你吹了。」他用享受的眼神觀察我的反應。

「我跟你吹了。」他用連明白中國話的智慧也失去了，「吹什麼了？」

這宣布使我連明白中國話的智慧也失去了，「吹什麼了？」

我用腳在冬季枯黃的乾草上踢來踢去。耳朵鳴響嗡嗡，他微微紅潤的嘴唇像槍，句句話如子彈，射中我的自信心。強烈的被拋棄感限制了我的表達力，忍住眼淚變成了唯一的目標。

今天回味起曉鳴的話，簡直就是小孩兒在比較自己的蘋果比別人的個兒大。臨走的時候他說，「你不就是想認識搞藝術的嗎？我給你介紹一個我的大哥，特棒，作家，姓賈，叫賈大興，我把他的位址給你，你的位址我也給他了，他會來找你的。」說完，風度偏偏勝利者的姿式騎上鳳凰新車，吹著洋口哨，林蔭道上，他給人的感覺幾乎飄在湖上了，一位陌生人令你感受到突然湧現的愛情。沒有比愛情更奇妙不過的東西了，

如果太渴求愛情，愛情就成為一種權利而迫使愛廉價，愛一旦失去天然本質，情場上就只能看到你追我趕的鬧劇了。誰催生了無緣無故的情感？

賈大興大概有二十九歲，剛從內蒙兵團「病退」回來。二十九歲在我眼中已經是老師加老人了。第一次，他派妹妹賈嘉來約我，賈嘉說：「我哥在樓下呢。」女孩衝我擠眉弄眼，怕我家人聽見。母親走來走去的，我們雖然不認識，卻默契地裝成老朋友似的，賈嘉嘴甜又有禮貌的叫：

「阿姨好，我是李爽的同學，阿姨您需要幫忙嗎？阿姨您慢走。」我倆這才得以站在四樓往下看一眼，他哥賈大興站在我家樓梯口，人很精神，圓臉兒上，一雙眼睛炯炯亮亮地。鼻子微尖的，鷹鈎，給人一種遐想：他有外族血統的祖先。

一條褪色的軍褲上罩著一件海軍藍的灰制服。

賈嘉遞過她家的位址，百萬莊未區十棟四零三號。過了幾天我真去了。

禁書

初次接觸很和諧。他說他很喜歡寫東西，也偷偷看過很多書。「都是抄家抄來的！」說抄家給他帶來了「美好回憶」，說：「別人不是打就是砸，我玩兒命偷書。」好不容易他才停止了滔滔不絕，我的胃也上下翻騰得直噁心。想到自己家所有書被抄的命運，和老爺家花園裡紅衛兵燒書畫到凌晨。如今我如饑似渴，要讀書只能向老紅衛兵低三下四的借！像看敵人一樣我狠狠地白了他一眼。人真逗！通常都瞎了吧唧地把自己封在經歷他人褒貶的情緒裡。經歷往往大同小異，但經歷者的感受卻差著十萬八千里！若不勇於溝通，人將無法瞭解任何人在經歷中的真實感受。

是，他根本沒發現我聽他說話時難看的嘴臉，只顧自己：「我要給你看一個誰都不知道的祕密。」拉上窗簾兒，插好門。他興奮地示意我：「小爽，來，來呀！」我又揪住自己的衣服扣，可他彎下腰抓住地的藍花床單子，呼地一下掀開，哇！好傢伙！書，滿滿的，整齊地碼¹³在一張雙人床下。我傻眼了，欣喜若狂忘記恨老紅衛兵的「前科兒」。

賈大興和我同樣亢奮，忘我癡迷；我們在書裡連刨帶翻的一下午功夫眨眼就過去了。

中外小說應有盡有，從《青春之歌》、《紅岩》、《苦菜花》、《林海雪原》，到老舍、金

庸、丁玲……，又從《三國》、《水滸》、《紅樓夢》下面，翻出了更來勁的《靜靜的頓河》、《復活》、《戰爭與和平》，高爾基的《童年》、巴爾札克全集，雨果的《悲慘世界》和莫里哀的《吝嗇鬼》。「哎，小爽你看還有、還有……」我們臭味相投，他真的太襯了！天都快黑了，我才望著被翻騰得和抄家差不多的亂書堆兒，戀戀不捨地，說：「哎唷，這麼亂我來幫你收拾拾吧？」「不用，沒準兒我還要翻到夜裡呢。」我向他借了不少書，說：「小爽，你應該從中國作家的作品著手閱讀，以後再看外國作家的作品。不過一定要保密！我一般不借書的，對你跟別人兒不一樣！」這時他看著我的眼神才像一個男人在看異性，但那是一種要吃掉你的注視，讓我感到焦慮。而我看他的眼神像注視著一位老師。

從早到晚只要有空，我就坐在家裡的方凳兒上看書，看書，成天看書。後來我再三要求他給我看外國小說了，《牛虻》、《安娜・卡列尼娜》、《紅與黑》……

那會兒我透過「玩鬧」的關係讀了幾首郭路生的詩，〈四點零八分的北京〉、〈相信未來〉、〈人生舞臺〉、〈瘋狗〉、〈落葉與大地的對話〉。一天，我得意地帶來了一打手抄稿，告訴他：「興哥，這是我最崇拜的詩人。」

「叫什麼？」

「郭路生。」

「他呀，江青點名批評的人。」

「你要聽江青的，我就再也不來聽你的。」我生氣地說。

「嗯。」他聲音酸酸的。

為了看書我經常接觸他，越來越尊重他，覺得他懂好多事兒，是在外面闖蕩見過世面的人。我那時候還沒有出過北京城，聽他講事兒，如同喝桔子汽水，既新鮮又刺激，還甜酸澀的味道。賈大興有時侃大山[14]侃得忘形，吐沫星子亂迸，那種對自我的陶醉，使他滔滔不絕地說呀說，無法關照別人的感受，彷彿他所有的自信，都需要由別人對他崇拜的多少來作為基礎。

14 編按：「侃大山」指長時間的閒談。

跟著感覺走

漸漸地他對我談這些私人範疇的話題。我問起他在家藏書，他父母親的態度，他講了一個自己家的故事。

他父親是中央黨校的幹部，一九五○年《婚姻法》有新婚姻自由的規定，他的父親「以革命的名義」拋棄了「包辦婚姻」，強迫鄉下的老婆也就是興哥的生母離婚。

「聽我姨說，我媽死活不幹，我才兩歲不記得了。據說，我媽抱著我自殺了，又據說我搖著她哭了兩天，才被串門的鄰居發現。聽我姨說，我以前不會說話，我媽死那天，我會叫媽了。」

賈大星眼睛又圓又大望著光禿禿的牆壁，好像在看電影。

「後來，組織上說革命的利益高於一切，以組織分配的名義要求我妹妹小嘉她媽與我爸爸結婚。據說小嘉她媽當時年輕、貌美、有文化，本來是我爸的文化補習輔導員；小嘉她媽到延安是為了逃避父親的包辦婚姻，她不想嫁給南洋的大商人。來尋求黨的保護，才參加革命的。我喜歡書是受我繼母的影響。」

「你和繼母的關係好麼？」

「嗯——怎麼說呢，」他一言難盡的複雜表情激起我的好奇與猜測。

他說：「我是她帶大的。」

「你爸和她的關係？」我的問題如此粗糙，至今我不明白為什麼他沒罵我，還間接地回答了我。「在我還半懂不懂事兒時候小嘉她媽說過一句話，我老記著，她說：『我過的是被高喊婦女解放口號的人強姦的日子。』」

「你爸現在呢？」

「下放了。」

「哪？」

「江蘇省『五七』幹校。」

「你也寫東西？」

「喜歡。」

「小爽，我對你可已經什麼都說了！我說的話，如果你去告發，明天就可以判我反革命。」

他掏心地笑了一下，赴湯蹈火地從抽屜裡拿出一個本子，晃了晃他的新小說。十六開的作文本上，藍色的鋼筆字體非常秀麗——《少女的心》。

隱約覺得他對我有慾望，我不願相信地希望繼續我們老師學生的假象。希望我在他眼裡只不過是一個毛丫頭。我對他除了欣賞並沒有更多的需求。跟曉鳴的事兒剛完，我完全沒緩過來呢，不想

男人。男女人在一起時，微妙敏感，賈大興總要找機會碰觸我的手，或在肩上，頭上輕輕拍一拍，裝做毫無貪圖地多停留一會兒，每回我都敏感地躲避。不否認我有些和曉鳴與興哥之間的「默契」較勁，對曉鳴把我轉讓給興哥感到自尊心受傷，可是我不希望讓這想法破壞了我對興哥的尊敬。

天知道，無論是他的氣味還是氣場，都引不起我的衝動，彷彿化學試驗課上，有什麼元素搭配不相融洽而造成排斥。人對自己的微妙之處，瞭解得甚少，似乎我們遠遠要比我們所認為的更加深不可測。我們的直覺常常被忽略，其實它顯示了許多超越我們視覺以外的因由，我們無法分析的因緣卻直接滲透在我們的生活細節裡，左右著我們的人際關係。

有一天，他又來我家附近蹓躂，示意我下樓，我沒去。第二天他妹妹送來一張小紙條。

一首宋詞，和一句話：

剪不斷，

理還亂，

是離愁，

別是一般滋味在心頭。

小爽，看完了的書，能不能還給我？

下午，我背上三本兒書，騎車去賈大興家。我穿了一件用母親過去的布拉吉改制的短袖衫，

記得母親說這是法國進口的上好洋布，圖案是白綠相繼的方格子，快成古董了卻依然鮮豔，是我唯一的時髦衣服，因為母親在改衣服時，我強烈要求把腰身裁得苗條。

到興哥家，我又開始書長書短地提問題，這回他對書顯得三心二意，老把學問扯到古代皇室性生活上去。他故事裡的女性一律是些淪為玩偶的女性，眼看著賈大興在我心目中崇高、英俊的臉開始扭來扭去，變得模糊寒磣起來。

賈大興把手放在我肩上，我把他的手扒拉下去。一扒拉，二扒拉，一雙急切的鐵腕順勢鉗住了我的。僵硬的氣氛不好收拾，他用力控制著內火，目光像燒紅了的鐵杵，說：「你幹嘛今天紅唇綠衣地勾搭我？」

「誰勾搭你啦！」

「那你想要我？」

「我只想和你做朋友，不想有那事兒。」我生氣地說了大實話。遺憾著起初的平和已因慾望而變形。但他已經不能控制地氣喘如牛，我討厭他口中吸菸混濁著臭牙的氣味，以及男人像打獵般特有的衝動，我說：「放手，你把我弄得特疼！」他反而更使勁兒地控制我的手，把我面對床摔倒，熟練地疊起我的雙手，完全失去著力點的我被翻過來，手自然反壓在自己背後，像一隻被綁住的動物，那一定是他當兵時學來對付敵人的本事。我的臉對著他的，一張大嘴在我臉上胡親亂舔。男人身體中如果著起火來，他們經過的地方將是一片焦土，哪裡還顧得上溫柔和愛惜。我全力反抗，沒有絕不順從強迫！我腦子裡只有這個念頭兒，他開始撕扯我最美麗的衣裳。我全力反抗，沒有

思想，一場真正的肉搏戰。不知道是什麼力量說明我翻滾過來，我一把抓住了救命的床欄杆，用背對著他，死命咬著牙，閉著眼。他也決意死戰拚命往回翻我的身體，掰我的手。僵持中，「咔嗒！」一聲，床欄杆的榫頭兒被掰斷！他停了下來。我勝利了，短袖衫居然沒有被他的牛勁撕爛，只是扣子被揪掉了。法國洋布居然這麼結實！站起來我掉頭就跑，留下後面滿是後悔和悲傷的聲音，「小爽，小爽」使勁兒的叫。衝下五樓。我騎上車，外面的陽光燦爛的晃眼，手紅腫陣痛。我騎呀騎，覺得身輕如燕，彷彿自己依然乾淨。

賈大興寫過一些長信。我撕得粉碎，扔到窗外，看著紛紛揚揚的白色紙片穿過樹梢。賈大興在我心中的地位一落千丈，他在我家附近頻頻轉悠，還讓他妹妹找過我。打破了的東西，何必非要起死回生。愛情是生活中最難解的一道算術題——為了找愛，我如飛蛾撲火。當一場衝動的欲火焰燒起來，我又倉惶逃跑。

可能我找尋的愛並不是愛的全貌？對愛和男人我有太多的問題：愛真的那麼機械？愛情必須要與性並列嗎？也許，人們對愛人的要求都是靠一顆孤獨之心去一廂情願，「理想愛人」全是腦袋裡編出來騙自己的，完全符合編造的愛人是否存在過？沒有一個人專門兒為你而出生，連你也在隨時隨地改變和演進中。

我又躲進畫畫兒的精神避難所。一隻鋼筆、兩隻鉛筆、一盒十二色的油畫棒，一個小本子，我聞到油彩既興奮又平靜。藝術家全部的家當就這麼簡單，它卻支撐著我整個的心理世界。

天安門

一九七六年初，滑冰時大屁墩、大馬趴，以後屁股、膝蓋濕漉漉地。說明冰已融化，春天悄悄來到。

周恩來去世的消息傳來，教室黑板前的廣播喇叭響了，要求所有的學生到學校操場上集合，分班站好。哀樂傳來，大家趕緊把頭低下，臉上也不敢存留笑容。

追悼會後。聽說周總理的骨灰在飛機上由鄧穎超親自撒在祖國的大江南北。聽說周總理受到好多惡毒政客的排擠、迫害。聽說南京學生和工人揭發；報紙上刪去了周恩來總理的題詞！出現了影射攻擊總理的語句。三月他們發起悼念周總理活動，貼出「保衛周恩來」、「打倒張春橋」的大標語。一有風吹草動中國人民就人心慌慌的。老百姓的苦一定是敵人製造的！暗湧的受害心態又找到了狼心狗肺的新敵人！

清明節快到了，忘了是哪個小學校挑頭去天安門送花圈，頓時，天安門廣場變成了表達民願的焦點場所。每天我有機會就騎著我自己刷成乳白色臭美的車去天安門廣場。車太破，車騎不到一里地鏈子就掉一回。看大字報、小字報〈悲情悼總理，怒吼斬妖魔〉，看不懂。看詩歌，覺得

那些詩寫得有點兒傻……

日夜懷念總理，

時刻警惕妖精，

風吹倍感松挺，

雪打更顯柏青。

那段兒時候，天安門廣場人山人海，各單位送來許多花圈，我藝術家的弊病使我撇開政治，開始品評花圈，這個好看，那個要加個藍邊兒就好了，興奮的像過藝術節。人心所向，廣場上足跡相疊，擁擠中竟然連罵街的都聽不見，神了！後來有人放火燒了工人民兵指揮部。重病裡的毛主席認為這些獻花的人應該定性為反革命事件。

母親臉色驚慌搖著報紙說：「爽子，千萬不要再去了，看！」《人民日報》頭條──〈牢牢掌握鬥爭大方向！〉。「爽子，危險！」我虛應著，還是忍不住溜走了。

天安門廣場上人已不多，花圈被清理，大卡車一車又一車拉走了。到處是工人民兵，我把車和別人的車鎖在一塊兒。中午餓了，就去找我的車，遠遠兒看見工人民兵在查自行車牌子，我的車就在他們眼前，沒牌兒，他們對我的車指指點點，我直後悔幹嘛要打扮那輛破車，油成白色。

老遠觀察著不敢過去拿車。

老天保佑，工人民兵走了。我拿取了車去姥姥家，告訴她發生的事，不敢高聲又按捺不住就擠眉弄眼兒，姥姥不時把手指放在嘴上「噓」，她好高興，說：「你們能有好日子盼了！人霸，霸不過十三年，人窮，窮不過三年！」

傍晚，我又溜到廣場，本想學精點兒，把車放在廣場西邊兒小樹林兒裡，結果裡面早停滿了，我只好把車排在路邊兒。在廣場走了一趟，正巧，快蹓躂到我放車的地方時，突然看到廣場東邊的人群拚命往長安街西逃。撒腿衝鋒，我的白車那麼顯眼，正在路邊，抽出來之後才發現忘記鎖車，想，天助我也！騎上就往西長安街竄。大群大群戴紅袖章穿藍大衣的工人民兵，手持棍棒，從兩頭跑過來要封鎖長安街。我拼了命往街中央騎，眼看工人民兵就快合攏了，我一咬牙一閉眼衝了過去，後面一陣叮咧啷嘟撞車的聲音……我玩命騎到了西單才緩過來，敢回頭兒了。我發現這輛破車還挺來勁，居然關鍵時刻沒掉鏈子，心裡直謝謝我的破白車：「你挺爭氣」。

天搖地動

朱德在同一年夏天七月六日去世。一個又一個人間聖賢，像凡人般前腳跟後腳地倒下去了。

政治一定是人類精神上最嚴苛的大腦體操。進入這種權力體操隊的健將們一定很累，人的生活中是不是有一個肉眼看不見，卻主宰我們，與我們息息相關的上司？人如此需要依賴，總是需要尋求主人和敵人。也許那樣就永遠可以對自己生活中的大小事件不負任何責任地推給別人，但不負責任的民族能幸福嗎？

一九七六年七月二十八日早上四點。我夢見一顆黃豆粒兒，在大簸箕裡被傻顛著⋯⋯忽然，我真的被顛醒了，天空是烏紅色的，顛簸又起，彷彿有個力大無比的人在憤怒地推我的床，哐——哐哐，哐——哐哐，迷迷糊糊我想：「誰有這麼大勁兒啊？」大家都醒了，二咪，我們收養的第二隻貓開始瘋狂亂竄。轟隆一聲，我們家唯一的好家俱「寶貝立櫃」倒了。那可是我父親努力學習木工，自己打的呢。我們每人都有一個父親打的「方凳子」，其實是沒靠背兒的小箱

子，上面鋪著母親用碎花布做的墊子。父親做的立櫃不夠結實，倒在我的床上，變形後歪歪扭扭可憐得像個很面子硬挺著腰板兒的老人。幸虧我早已跳下床去。

妹妹嚇得連喊叫！我並不是不害怕，只是接受了地震這個事實，一股鎮靜使我搖搖擺擺平衡著身體過去給母親拿上衣後再幫妹妹穿鞋。妹妹哭叫：「二咪！二咪！我要帶牠走！」父親大聲對她喊：「小東，別喊了，貓比你有活命本事！」

整個樓都在跳，無論父親用多大的力氣，門也開不開。父親鎮靜地對我們說：「樓跳的時候下去，樓梯有脫節的危險。」他雙手握住門把，靜靜地感受著震波，在整座樓停止跳動後的剎那間，所有的人都鬼斧神工地同時湧到在院子裡。大家在外面安靜地站著，敬畏地面對自然的威嚴。險境後好一會兒，恐懼才降臨心上。而沒有受到那股莫名其妙的「鎮靜力量」保佑的人家，可慘了──有人跳樓摔折了腿，有人為了救自己的孩子，把小孩子從二樓扔下去，孩子摔死了。

人們一直站到下午。父親說：「我回去給你拿鞋。」因為他見我還光著腳丫。

這是文革以來噩耗不斷的一年。秋天，九月九日，毛澤東也在零點十分去世了。

巨星隕落了！

操場上黑壓壓的人。追悼會更加聲勢浩大，我排在隊伍裡看著腳尖兒，也想做得和大家一樣，怎麼也找不出可以催下淚水的激情。心中有點慌，生怕因哭不出來而被歧視。但我太清楚自

己的底細了——就恨演戲！不得不演時，隨大流[15]演完了以後還會生自己的氣。我把頭兒低得更低。女生在抽泣，男生也匯合進來，之後是老師，班幹部和校領導泣不成聲。操場變成淚花和鼻涕的海洋⋯⋯我的天呀！無法見到人們痛哭的心理情結，反正哭了就是有「情」吧。哭聲逼著我找些傷心事兒來想想，想起姥爺、姥姥、父親、母親、我和好多狗崽子及牛鬼蛇神這些林林總總的故事，「哎，強悍的偉人紛紛去了，我們弱小的庶民⋯⋯」想到這兒我也眼圈紅起來，眼淚掉下，我數著：一滴給姥爺，一滴給姥姥，再給父親給母親，給大咪，給我人工流產了的小孩⋯⋯我成功地哭了起來，非常傷心。

中國人民沉浸在哀悼中。這首歌誰都會唱：

天大地大不如黨的恩情大，
爹親娘親不如毛主席親。
千好萬好不如社會主義好。
毛澤東思想是革命的寶，
誰要是反對他，

15 編按：「隨大流」指隨波逐流。

誰就是我們的敵人！

真怪，億萬人高呼「萬壽無疆」也沒能使聖人變得長生不老。其實偉大領袖也需要用「神」來支撐他們那心比天高的計畫——共產主義。天安門前至今還有從五湖四海請來的革命神祇——馬恩列斯像。

但是老天爺還是比聖賢有本事。大自然的神祕，遠遠跨越了人間最大權力機構所能掌管的範疇。文革橫掃了的「迷信」又爬了起來。人們談論著地震前的七大預兆。我們的鄰居講，他老嫲嫲家地震前孩子們放學回家，狗撲上去不讓進門。夜裡忠實的狗死活不讓主人睡著，一打呼嚕狗就叨着被子把主人喚醒，最後乾脆咬他的腳。老鼠也一群接一群地從隱密的洞裡逃出，大鼠教小鼠相互咬住尾巴，排成隊在街上。人們趁機打死牠們，牠們也不躲，前仆後繼地繞過死鼠的屍體，追上前面小鼠的尾巴咬住繼續成串地逃跑。還衝人知知地叫，好像在通知人們：「老天爺發難啦，我們已是同命運別再殺啦！」有關動物預感力量的故事流傳在大街小巷。二種人二種說法，一種：「老天有眼，善有善報，惡有惡報！」另一種：「老天爺收人，為了給國家領導人陪葬！」原來，迷信從未被掃出人心，只是不敢興風作浪。

細心的，大概能看出所有的傳說和故事，間接地表達出一種人心對世態炎涼的影射。老百姓需要崇拜一個公正之神，一旦發現那「神」不僅能「死」，也會有失誤，無依無靠的人就慌亂地尋找另一種神明。

學校領導通知，樓不能住了，樓房裡的人都住到學校的平板房裡。平板房的分配得先緊著幹部，特快就住滿了，沒有我們家的地方。我們只有自己搭防震棚兒。說起幹活蓋房子，我父親來勁了，我們幾個給他打下手，他最喜歡和我搭檔，我幹活很利索，他喜歡。我們一直住在這個自己蓋的新家，到春節。防震棚兒有一個大木床，十冬臘月的時候連溫度計都被凍「死」了，因為它只能堅持到零下八度。我們睡覺時每個人帶上一頂棉帽子。

一九七六唐山地震，李爽和母親在北京地區搭建的抗震棚。

第三部

趕上山下鄉運動的尾巴

高中畢業了，我的名字上了插隊的榜。

這種插隊實際上是分配，解決城市中不能升學和無職業的畢業學生，為了就業問題的一個英明決策。「失業」那是資本主義的醜惡現實，社會主義的意識形態中，是絕不能產生「失業」現象的。

誰都不願意去，家長都在想辦法找後門兒——獨生子女啦，有病啦，父母年老需要照顧。至於拉關係，我們家當然沒有任何「關係」可拉。有最高指示：「農村是一個廣闊天地，在那裡是可以大有作為的。」已經兩年的上山下鄉運動，並沒有因毛主席去世而改變我插隊的方向。

該走了，那天好多公共汽車在展覽館廣場上，車身掛滿了標語，「知識青年到農村去，接受貧下中農的再教育，很有必要。」「堅決回應毛主席的號召上山下鄉。」學校組織了歡送知識青年上山下鄉大會，敲鑼打鼓。我的行李特別簡單，家裡沒有什麼東西，母親身體不好，有一條狗皮褥子，也給我了。出門前母親眼圈紅了：「一到鄉下馬上來信——別讓我們等，我相信你有能力，過好以後的日子……」她沒說完。父親背上行李出去了。我留戀這個有溫暖的家庭，現在要

爽　　132

離開了，今夜、明晚、後天、大後天……不在這裡睡覺了。「媽，放心吧。」我安慰母親道。

蹬上車，從視窗見父親往後退了幾步，想從外面看到我的座位，說：「注意身體，入境隨俗，好好勞動，環境不好將就一下，不要感情用事一定還能回來的。」車動了，我們相互微微一笑，「爸，您回去吧。」車開了，父親急步小追了兩下，說：「爽子到了趕緊來封信啊！」車下車上親人們一片哭聲。我發現父親的臉上已布滿皺紋，疲憊好像一層顏色，灰色塗在剛剛五十幾歲的臉上。他停下來向我揮手……

一個一個熟悉的街景，平時我不喜歡這條上學的路，每個角落裡都有記憶。現在我正在離開，離開使我吃過苦頭又嘗到了家庭溫馨的地方。看著看著心裡就覺得彆彆扭扭。我感到，最後的那一點點心理依託也逐漸隨著越來越陌生的景致失去了。眼淚偷偷流下來，我狠狠地擦掉，裝做一個勇敢奔向生活的戰士。對於長期被排擠在群體生活之外的我來說，用「戰士」這個詞不如用「顧影自憐」，眼淚擋不住地決口了，先熱後涼地順著脖子滑進領口。苦和甜是雙胞胎，沒有苦如何可以分辨那少得可憐的甜。

想起了郭路生的詩：

這是四點零八分的北京，
一片手的海洋翻動；
這是四點零八分的北京，

一聲雄偉的汽笛長鳴。

北京車站高大的建築，

突然一陣劇烈的抖動。

我雙眼吃驚地望著窗外，

不知發生了什麼事情。

我的心驟然一陣疼痛，一定是

媽媽綴扣子的針線穿透了心胸。

這時，我的心變成了一隻風箏，

風箏的線繩就在媽媽手中。

線繩繃得太緊了，就要扯斷了，

我不得不把頭探出車廂的窗櫺。

直到這時，直到這時候，

我才明白發生了什麼事情。

我一陣陣告別的聲浪就要捲走車站；

北京在我的腳下，

已經緩緩地移動。

我再次向北京揮動手臂，

想一把抓住她的衣領，

然後對她大聲地叫喊：

永遠記著我，媽媽啊，北京！

⋯⋯

排排小楊樹模糊不清，我趕上了上山下鄉的尾巴屆。

順義縣和延慶縣交界地，高麗營公社，有七個村子，我被分配到離北京幾百里遠的高麗營一村的四隊。

我姊姊甩話來：「二毛他哥在山西插隊，住窰洞，回家探親時不僅沒人樣兒，連人話都不會說了。光惦著吃，大個兒的松花蛋一口一個，眨巴眼兒的功夫吃了八個，一個都沒給我和二毛留，連盤子裡的醋汁兒都舔了⋯⋯你到北京郊區插隊多福氣呀！」她的話沒錯兒，我姊姊通過男朋友二毛家醫院的關係，得到了一張假的病留證明，還分配到了一個西四同仁堂藥房的好工作。我的嫉妒心早被不幸的感覺抓住，根本無法看見她所說的「福氣」，還恨她站著說話不腰疼！

人挪活，樹挪死

來到一排紅磚知青宿舍——我的新居，屋子沒有天花板，可以看見大冬瓜木樑粗糙的手藝。

趕出來的活兒，一個爐子，一口缸，四個屋角，四張鋪板。四個女的沒有任何選擇命運的餘地，從各個不同的學校被「空投」到這裡。大眼瞪小眼，互相不認識。

我人到，材料也跟著來了。

在村公所，一個精瘦的農民幹部，戴頂藍帽子，搖晃腦袋都能掉渣兒似的，帽子上全是土。旁邊一個女會計。藍帽子幹部心不在焉地找我談話，他毫不忌諱地給我念打著機密字樣的檔案：

「李爽，北京第五十六中，最後一批紅衛兵，父親右派，母親……唉，這上邊說你有流氓品行，社會關係複雜。」他說話特直截了當，弄得我挺緊張，可是農民沒那麼多城裡人的貓膩。我突然感到他對我的過去毫無偏見。彷彿看透官場遊戲的大師在鼓勵我自衛——我操著玩鬧的口氣，道：「流什麼氓呀？男的長什麼樣兒都沒敢睜眼看過！誰流氓誰呀，豈有此理！」我的話連女會計都給逗樂了，她說：「流氓，流氓，城裡人真他媽買蔥，半點兒不著調，流氓怎麼不送監獄，杵我們鄉下來幹嘛！」說完，衝我友善地一笑，男幹部也笑說：「他們以為農村是垃圾站

呢。看！」他舉著我的資料晃給我看，還說：「寫著呢！白紙黑字兒特清楚。」我問：「那怎麼辦？」男幹部從一摞檔案紙中抽出一張信紙，邊說邊遞給女會計：「翠芝，這年頭兒什麼都能信，就別信文化人的白紙黑字兒，我可不希望咱們一村兒來的知青都是壞分子。」翠芝接過來那張關於我的「流氓揭發信」，好奇地念道：「……我見到李爽在大家都複課鬧革命的時候，在三里河一路無軌電車站與長相流裡流氣，估計是壞分子的男人說話……」翠枝吐了下舌頭說：「連跟男的說話都成事兒啦！」她把信團巴團巴[1]扔紙籮裡了。

剛過十九歲的我，就疲憊的背著「自卑」的包袱落戶到陌生的農村。帶著對貧下中農的懼怕，揣著對農民街道聽塗說來地成見。可眼下發生的一切，那麼隨意而不可預料，沉重而莫須有的「壞名聲」可以瞬間煙消雲散。我突然輕鬆下來，感到福氣來了。命運將准許我透一口氣了。想起姥姥在我插隊前說的話：「出去闖闖沒壞處，人挪活樹挪死。」

人生如戲，十年河東十年河西，一段又一段——用暮年的老眼昏花遠望人生如一條連貫的彩龍豐富多彩，進去再回顧，卻深感段段艱辛場場難演；謝幕後，回味方知回回精彩且驚心動魄！命運其實有它難以捉摸公平的一面。

我開始每天下大田。第一次接觸大自然，非常喜歡。看著磅礴的雲，深處蔚藍的無限，那種

1 編按：「團巴團巴」指揉成一團。

137　第三部

穹蒼偉大的無艮使我感到安全。勞累、應酬等生存技術的煩躁也顯得渺小了許多。我在家信中寫到：「誰說插隊是下地獄，大自然不會算計你，你哭它陪著你，你笑它陪著你，牲口也是看著就喜歡，是一個個活物兒，農民給一棍子它們也不反抗。好像它們有比人更寬廣的心胸。爸媽，我很愛大自然，喜歡牲口，尤其是沒人的時候，可以胡說八道，牠們不會給你告密……」人言「對牛彈琴」，我倒覺得對牛馬驢彈琴是件很舒心的事兒。

大自然激起了我畫畫的熱情，一到田間打歇兒，我就掏出鉛筆頭兒勾畫天邊兒，地平線，遠山近坡。後來越畫越上癮，從此我養成隨時畫油畫棒的習慣，至今已快四十年了。三年插隊我畫了數百幅小畫，身上揣著小本兒走到哪兒畫到哪，先用顏色記錄大關係，收工後一張張仔細重畫，畫到深夜陶醉

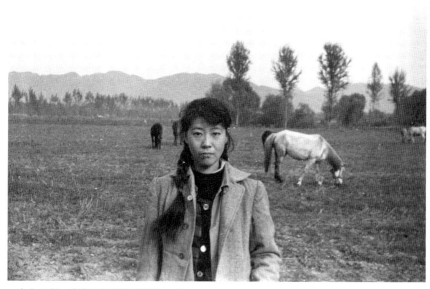

一九七八年，李爽在順義縣高麗營一村。

爽　138

在裡面。一個唯我獨尊的世界，一個隨欲而渲的世界。在這裡只有一個國王就是我，只有一個公民要領導也是我。

農民紛紛來給我做模特兒，我床鋪邊上的牆上擠滿了一張張農民的畫像。每個頭像畫好幾次，畫得最好的那張送給人家，選第二好的貼在牆上。村兒裡的姑娘一窩蜂擁進來，看著牆上的畫兒唧唧喳喳地評論，大家爭著為我當模特兒。我發現農民完全與城裡人一樣有愛美的願望，看來只要有條件他們一定會很有出色。

冬閑，我們到大田裡挖渠，隊長高震來那個精瘦的隊幹部，手裡拿根竹竿兒，邁步丈量土地，一條分渠道，一米六寬，一米深，從上往下斜。冬天土已凍硬，給農民給親朋好友，他縮小量步子，差出一腳就能差出一個小時的活兒，明明看出他步子裡有花活兒，大家也不敢說什麼。

豁出去了，我挖呀挖，手起大泡，破了就用手絹包上手撐……還挖得不好看，農民挖渠整齊見方。

有的知青乾脆坐田邊兒哭，說，「不是人幹的活兒。」隊長叫一聲：「抽一袋！」知青們趕緊東倒西歪的躺下，農民衝我們知青這邊喊：「瞧你們細皮嫩肉的，這回讓土坷垃[2]給服軟了吧。」冷風直往棉襖裡鑽，菸葉子味道直嗆。遠遠的燕山山脈在冬日的太陽裡沉默、蒼勁。我又

2 編按：「土坷垃」指土塊。

掏出筆和小本兒，沒辦法我抑制不住對美景的臣服，想畫畫的願望比想休息的願望更強烈。

整個春天加夏天，什麼活我都幹過，種棉花，玉米、小麥、施肥、澆水、收割⋯⋯我在學校吃不開，落戶到村兒裡農民喜歡我。我玩兒命幹活兒，有多少力就使出多少。用獨輪兒小車往大田送糞，拚全力也推不到頭兒，我心中默念：「下定決心，不怕犧牲，排除萬難，去爭取勝利。」結果回回推到頭兒，心裡納悶：「見鬼！語錄還真有點邪勁兒。」

農民的鍬把兒長短鋸得合適，還鋒利，發給知青的都是大新鍬，塗著紅漆，方方的大鐵片子。知青不會磨鍬，也不知道新鍬需要開刃兒。每天收工回來累成爛蒜，鍬一扔，倒頭就睡，沒幾天鍬鏽了，更難使。

慢慢我發現幹活的時候旁邊老是同一個小夥子，他挖完了自己的又一聲不響地挖那段兒與我接壤的

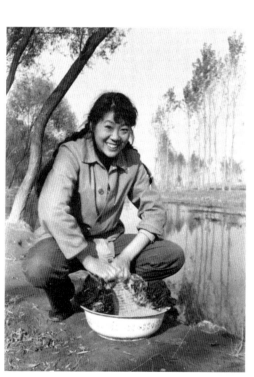

一九七八年，李爽在順義縣高麗營一村。

渠。當著我的面使勁磨鍬，我明白了，這是一種「邀請」，就向他嫵媚地笑笑，他快活地拿過我那把大笨鍬，啃吃啃吃一會就磨得飛快。後來這個小夥子慢慢升官兒了，經常暗裡給我一些輕鬆點兒的活計。

麥子熟透的日子，全村人夜裡起來乘涼快，起早兒割麥子，到九點半收工，下午四點再去割，直到天黑，晚飯後，上場脫粒。

第一次割麥子，難得不行。一人一壠割到頭兒，到頭兒再返回來打捆兒，一個農民旁邊兒一個知青。天呀，怎麼打捆兒？沒幹過！農民高興了給你示範一下，甚至把著手教你，我旁邊有個懶大嬸，發牢騷：「這還用教嗎？比生孩子都容易，看了就會！跟拉泡屎一樣。」我只好跟猴兒一樣看著她，比劃著來吧。割麥子，不會用鐮刀，往腿上手上割，麥子本來就剌人，能割到頭兒的是「英雄」，但也跟「死英雄」差不多，倒地上恨不得吐血。有的知青連夜逃跑回北京，可是還得回來呀，不回來這輩子都別想回北京了。長痛不如短痛！

饞

我幹活兒豁命，慢慢農民說我：「李爽幹活兒不惜力，不錯。」

這是過累關，還有饞呢，人饞——不知元凶是嘴，還是肚子，或者是腦袋作祟？可以想像饞餓會使人幹出什麼事兒來。

農民教我抓田雞，學會了。乘除草澆地的機會，帶一根鐵絲繫腰帶上，抓到了田雞用小刀一劃，刨開肚子，撕下皮後串在鐵絲上，掛腰間。如此殘忍卻毫無意識。衣服挺長的，蓋著腰上白花花的死田雞，別的知青看不見，避免了他們因貪心來和我套近乎。回去用爐子烤著吃，嗯！太好吃了，高興得不行。我抓青蛙的技術日漸純熟，果然，有的知青就跟我套近乎，我巴不得呢，只要我可以交朋友，何樂不為。我的屋子裡只要有吃的馬上就熱鬧起來，田雞招來了一聲聲，爽姐，爽妹的。當我一頭扎進自己的藝術王國裡沒吃的了，我便影隻形單。

農民窮，閒時吃稀，忙時吃乾。菜湯、粥、貼餅、烙餅、餃子、燉肉。挺清楚的。但農民大方！一旦他們發現你尊重他們，忙時幫我忙，他們會把孩子和自己嘴裡的留些給你。

一天收工，那個挖渠時幫我忙的小夥子他爹高爺叫我：「走啊，今兒家裡吃去。」我一進門

兒，一家人招呼我：「來啦，上坑，上坑。」我想：「怎麼一來先讓人上坑呀？」不好意思地站著凝神，「吃餃子。」女主人有恨不得把心都吐出來的表情。她兩手轟雞似的轟我上坑，小姑子跑過來往下扒我的鞋。餃子餡雖然只是白菜和黃醬和少許醃肉的大油，看著炕桌上冒熱氣的大碗兒我已經香得暈醉死。

我還沒吃幾個，自幼嚴格的教育討厭地跑出來阻攔我的饞嘴，挑剔我的吃相兒。我客氣起來，不敢撒開了吃，突然想起，來時把自己夥房裡領的飯帶來，作為交換。

高爺笑我：「瞧，這丫頭真讓文化給坑害苦了！」

女主人高氏已沒有了門牙，說話中帶著漏風聲，道：「閨女，吃啊！別雞雞縮縮的，下午沒人讓你寫字，還要下地哪，吃那麼幾個能頂個屁事兒。」

「嫌不好吃？」幫我挖渠的高禿子問。

「好吃死了！」那一家人笑了。

「哎，這就對了，吃吧，吃他一個肚兒歪。」

我撒開了吃，當我吃得走都走不動的時候，掛在高爺刻滿皺紋的黑臉上，欣慰的笑容，使我想哭。

人以為「愛」是缺貨的奢侈品，需要歷盡艱辛走遍天涯海角，或修鍊成人上人之後才有權擁有的東西，殊不知「愛」唾手可得，只因我們為自身設置了許許多多的限制，限制和比較封閉了可以看見「愛」的眼睛。

想家

第一年插隊是接受「再教育」之年，所有知青都掙七分，不管幹活好壞。農村沒有假日，按傳統春節十幾天的年假。頭一年我差不多是滿工，年底分紅八十七元。我的天呀！這麼多錢，都是自己掙的。我把錢十塊、五塊、兩塊的按大小理好捲起來，用皮筋勒上，有種囤積所帶來得心理「成就」感。已經休眠的慾望種子開始萌芽。這一夜我睡不著覺，握著一疊印花紙在手上，迷迷糊糊被窩裡算來算去；拿這錢回家先請大家吃一頓老莫，破衣爛衫的真寒酸，應該買塊新布了，什麼布？勞動布最結實，但沒卡其布洋氣，什麼顏色？還缺條換洗的褲子呢。對，我真想畫油畫！還是買油畫顏料吧！一管顏色三四毛錢，要攢齊了也得十幾管；不行，我還缺一個體面點兒的書包呢，市面上好看背包不多，皮包顯得多闊氣呀，就是太貴！如果我能有輛自行車該多來勁呀！算了一下，買輛最好的鳳凰牌兒一百二，我還差幾塊錢呢。自己幹了一年不吃不喝連自行車都買不起，哎！夜夢中顧影自憐。

已經快春節了，家家戶戶農民忙著張羅置備過年的東西。發豆芽、買豆製品、蒸糖饅頭、烙餅、醃肉醃雞蛋。磨黃米準備紅棗……

本來，我想趁放假的空閒到隊部去找個模特兒畫畫，會計翠芝見我進來，說：「你怎麼還沒回家？男知青一拿到錢就屁顛兒屁顛兒跑公社喝酒去了，前天宿舍裡已沒人影兒了！」

「哪去了？」

「哪去了，奔家兒去了唄！」

「我想趁機放假畫點兒畫兒，翠芝你能給我坐會嗎？」

「你到底還是改不了文化人的臭德行，小時候你媽錯拿墨水兒給你當奶喝的，有病呀，畫兒能當飯吃麼！」

「畫畫的，不是文化人。」

「不是文化人是什麼？」

「是手藝人！會計才是文化人呢。」翠芝詫異的「嗷」了一下說：「今兒我可沒空兒，我娘要我磨黃米去。你和我一塊兒去吧，給你媽也磨上幾斤做年糕吃，讓你媽嘗嘗咱們這兒新糧的味道！再說大春節的不看你媽，你畫什麼畫兒呀。」她口氣火辣卻笑得甜。

我拎著翠枝送給我的黃米麵兒和大棗兒，回宿舍，知青院兒早就空空的，哪來的哭聲兒？

「有人嗎？」我問。哭聲停了，半天沒聲兒，我開門回屋子準備畫畫。吱地門開了，一個住前院兒，叫倪倩的女知青進來了，平時她很傲慢，我們見過幾面，她有點愛答不理的。據高爺說倪倩她爸在解放軍裡當大官兒。長征時是朱德的警衛員。

「李爽，你怎麼還沒回去？」

「你不是也沒走呢，倪倩。」

「我爸不在了我回去幹嘛？」突然她抽抽搭搭起來。

「你爸死了？」我問。

「你爸才死了呢！」我的話使她破涕罵罵咧咧的。我愣了一下，對付這種潑婦我沒什麼武器。但還是使勁努出了一句：「沒死你跟哭喪似的！」

哇——她哭起來，整個一個寵壞了的革命潑少婦。

我過去把門兒打開，說：「你出去，倪倩，我有事兒！」

「求你別趕我走。」

天暗了，她把燈開開，說：「讓我看看好嗎？」

我不理她，自顧自地收拾東西。這時，強烈思念家人的情緒像火苗子燎心，大概想甩掉倪倩，我說：「我要回家了。」

忽冷忽熱，倪倩任性的作風，使我可憐不是，不可憐也不是，扔她在那兒，自己畫起畫兒來。

傲慢的倪倩汪汪著大眼睛，好像面對男人，口氣下賤地說：「我爸被下放『五七幹校』了。」

「那你北京還有人嗎？」

我納悶人因為老爹下放，下賤自己幹嘛！

「我哥。」

「找你哥去！」

「我倆不是一個媽生的。」

「那也是你哥呀，我巴不得有個哥哥呢。」

「求你帶我一起回去！」

「那走吧。」我就是這麼沒出息——心軟！

我們拿上東西，出村兒的路上，幸而今夜有月亮。等了半天公路上都沒有一輛車，「李爽我快站成冰棍了，回去吧？」倪倩要求著。這時，開來了一輛「大解放」停在幾十米遠，有個男的朝我們招招手，我說：「快點兒倪倩，我們交好運了！」

「師傅去北京嗎？」我問，車裡邊有倆男人。我心頭猶豫了一下。

「去去，拉你們一段兒。」

「謝謝師傅！」爬了上去，擠著坐下。天冷，司機打不著火兒，車搖了好幾下才開。寒冷使我幾乎感覺不到手腳。我不停地活動，倪倩有軍用的皮手套、皮鞋。隱約覺得車在拐來拐去的，印象中去北京的路是大直趟？人煙也開始稀少，我預感不好，使勁推了推迷迷糊糊的倪倩：「我怕咱倆有點麻煩事。」雖然天黑看不清，但倪倩經常回家，認路，她也機警到不太對勁兒。我起來用力敲大解放車頭的後窗戶，喊：「停下！停下！」司機的臉在黑暗中我們已感到他們的笑很詭異，不顧一切我和倪倩用腳猛踹後車窗，「停車！」倪倩抬起軍用大皮鞋一腳踹破了玻璃「你他Ｘ知道我爹誰嗎？我爹一個簽字就能斃了你們，停車！停車！」車更快了朝著北京相反的方向風馳電掣，看來這輛卡車下決心要拐走我倆。倪倩大聲貼著我的耳朵叫：「咱們非跳車不可了！」

我不同意，衝她叫道：「腿斷了，讓他們逮回來更跑不了了！」前邊突然有光，「有路燈啦。」

的確，只有大村莊才有權安裝路燈。

我盼著街上有人，果然車開始減速，有好多放炮的人……我們倆扯開嗓子大喊：「救命啊！

救命啊——」卡車猛地剎住，嘰哩咕嚕我倆趁機跳下來，倪倩衝向放炮竹的人邊跑邊喊：「師

傅，大爺！快攔住這輛流氓車！」大卡車奪路瘋狂逃跑。「唉呀啊，黃米，大棗！」我們發現書

包忘車上了，我趕緊摸兜兒，股股稜稜的一卷錢好好兒的，慶幸地想：「幸虧我沒把錢放書包

裡。一年的血汗錢。」

放炮的人不是農民，而是駐紮村外的軍營大兵，他們證實確有山西拉煤的礦工到外省拐走婦

女的事兒，但還沒聽說過有敢拐騙知青的。「你們倆太冒失了！也太有運氣了。」大兵讓本村往

北京拉白菜的大車捎帶我們倆回北京。坐上了馬車，車夫准許我們躺在蓋白菜的破被套裡。

嘿，搖啊搖，搖啊搖，搖到外婆家。小時候父親常常教我認星星，看著冬夜的星空如漆黑絨

布上掛的小燈，高懸的北斗，美能使人在廣漠中忘記寒冷，忘記這是中國，忘記還有個世界，

忘記被時間掌控。閃爍在前方的太白星悄悄用尾巴指著北，「我們在往北京走嗎？」倪倩問我，

「嗯，放心吧。」我從來沒有睡過這麼好的覺。還做了夢呢，就是沒記住內容。

到北京正好已經早上，倪倩說：「看你滿臉黑。」

「你也比我好不到哪兒去！」我們笑死了。

爽　148

「山西的煤車，咱倆死裡逃生，哈哈。」路邊的人，目光厭惡地打量著渾身黑煤的女人，兩個凍僵了還傻笑的女人。

到家見到父母，心裡又打仗，又想報答父母，又想買這買那。我揉搓著兜兒裡的錢都快爛了，用手捻著一卷錢，留下幾張，剩下的全拿出來放父親桌上了。

我父親拿起桌兒上的錢，數了數拿了二十，「謝謝，這是你的勞動果實自己留著，要學會節省也要學會花在重要的地方。」

父親平反了。母親講，在平反儀式上，那幾個老牌右派站在毛主席像前激動得熱淚盈眶。母親講述的口氣透出一個受了一生連累，對名利近乎恐懼的妻子唯一一次嘲動她的丈夫。「『感謝毛主席，感謝共產黨』，在大禮堂的臺上你爸這麼說的，他還說『黨給了我第二次機會，我要重新做人』。」聽完，我感到酸澀莫名。我雖然不是有雄心的男人，也沒有父母親的文化水準，更沒見過四九年以前的中國。但我多少可以理解，父母親四顧無緣之榮辱的感受。從幼小我就注意成人的臉色，閱讀他們。孩子常常依賴於一個又一個狹窄的親身經歷，來判定生活，並根據教育把事情歸化分類為善惡。

我的父親本思維敏捷，才華橫溢用一腔青春的熱血，希望成就自己祖國的同時也成就自己，這麼優秀的人獎賞還來不及呢，卻戴上了大右派的帽子！承重扭曲的心理壓力，可想而知的。

二十年泰山一樣的帽子，被摘掉的那天也使他縱橫老淚如開閘，在毛主席像前他為自己哭、也為

祖國哭。

政治像一座橫在冷酷和溫柔之間的大山，它攔劫著水火。政治如戲法像魔術，讓人眼花撩亂。其實政治只是很個人化地隨心所欲，毫無高超和認真可言。一切都如泡泡瞬間膨脹或一針即破。誰關照過那些是人，卻沒被當人看的人們，又是誰給了另一些人呼風喚雨的權力呢？這裡的責任還是人——我們。

在男女界限外偷情

春節期間，我到王府井美術用品商店裡東看西瞧，每樣東西都想買。牆上有一些風景畫簽名龐均，於是龐均在我心中成了大師。

買了不少顏料，決心與龐均比個高低！

我一直害怕落伍，被棄成為離群的孤雁，然而，我並不認識自己；今天我才瞥見自己的冰山一角，我是一隻喜歡冒險飛在前頭的頭雁，頭雁落伍嗎？不，頭雁的前方永遠是驚喜。

我像勤勞的蜜蜂飛到北京的公園，無論春夏秋冬，都要找個旮旯兒畫得天昏地暗，即使凍死都不怕。

春節已過我遲遲不想回高麗營村。

一天，我去紫竹院寫生。忽然見湖邊有兩個學生也在寫生，後面圍住人，伸頭看見其中一個高瘦的男學生很冷靜，畫技非常純熟……就邊看邊想：「他畫時，對風景多有情感，比龐均的畫秀麗而且活潑。我也要畫這樣的畫。」等他們關上畫箱，我就湊過去說話。那年代男女界限很清

楚，「正派」的男人上街目不斜視，撞到女人恨不得把眼睛摘下來藏兜裡，「正派」的女人上街衣裳寬大遮掩曲線，撞到男人恨不得閉上眼撒鴨子跑，掉溝裡都不肯出來。可以想像那個封殺性別的世界裡，女人主動與男人搭訕的準是「女圈子」。

男女非擠在一起的地方——公共汽車。在公共汽車上也經常碰到男人在女人後邊「頂」的現象。第一次我在公共汽車上遇到「頂」還什麼都不懂，回家趕緊告訴父母：「剛才在車上，我後邊的男的褲襠裡好像藏了把手槍，手槍越長越大個，真嚇人！」父親立刻變臉色了，站起來說：「千萬記住！如果下次再碰到這種事兒一定趕快離開，或者高聲朝售票員喊，抓壞人啊！」我差點兒笑出來，可是父母的表情極為認真，看來這種事情一定既骯髒又嚴肅吧。

果然，兩個大男孩見有女的追著說話，恨不得把眼睛摘下來藏兜裡目光躲躲閃閃。

我為了學畫、找畫畫的朋友饑不擇食，大男孩們想冒險，又害怕被有「革命覺悟」的人盯梢。想和我聊天又要假裝不認識我，回答問題時臉衝左。我繞道過去希望在左邊能與他們面對面的談話，他們趕緊把臉扭到右邊，我們在馬路上「之」字行走。兩男一女高難度地溝通方式，造成了交通不便，後邊騎車的人鈴鈴、鈴鈴不停抗議。我繼續左右圍追堵截，直到把他們擠到牆根兒上。我才看清楚張誼是多麼地清秀和標緻，他個子高高的，白皙的皮膚不知是被凍還是羞，反正通紅。我吃驚——世上真有男人秀麗得如同美女。他的氣質使我明白為什麼他筆觸那麼優雅。

但是懂美的人很多很多，真正能分享給世界大美的人很少很少，因為亮出你的「全部」是需

要勇氣的，而這個世界缺乏的正是勇氣，人其實不敢自由。

張誼快畢業了，小我兩歲。他的父親是中國畫院的著名畫家。我們約好一起畫畫，我成了張誼的學生，同時我也熱烈追求他，但沒有成功。在西城區一帶，我執著大膽，獨往獨來，成天泡在公園畫寫生的女流是獨一無二的。我也膽小，只因熱愛。

又認識了一個外號「狼煙兒」的老三屆，他在甘家口一帶頗有「大流氓」的小名氣。

狼煙兒，個頭一米八五，倆條長長的腿，彷彿沒有屁股直接從後腰捅出兩根棍子。身上、臉上有疤。都是打架留下的「光榮業績」。他的容貌吸引了我，那雙大而細長得眼睛的確給人劍眉狼目的感覺，灼灼明眸前面擺著剛毅後面隱藏著溫柔。我當時想拿拿架子，給他一個正派女孩的印象，三回兩回的約會，我就徹底被他俘虜了。

他是矛盾的，我們在一起時，他常常給我自由發揮的餘地，彷彿他覺得我擁有他精神上所缺乏的資源——對我當「狗崽子」時前前後後的經歷很有興趣，鼓勵我滔滔不絕地侃，他一聲不響地聽。然而大男人的控制欲又使他心理上不准許女人有超過他的方面，與他相處我應該裝做是一隻在金籠子裡的小麻雀，籠中有一個可以啾啾唱歌的小舞臺。

3 編按：「撒鴨子跑」指放開腳步奔跑。

甘家口一帶的高幹子弟中，狼煙兒屬出身「低賤」之流，卻把他當做有勇有謀的「梁山好漢」對待。因為在打架鬥毆、溜門兒撬鎖的事件中，他從沒被員警抓獲過。一旦聚會，若狼煙兒在場，大家肯定會避免把自己老子的「官銜」搬出來墊背。

聽說狼煙兒父親年輕時家境窮困，在國民黨實行募兵制時為了討生活進了國民黨部隊，吃苦耐勞剛當上連長。在一次慰安女子慰問國軍的節目上，愛上了一個漂亮的慰安女，他開小差兒逃離國民黨，沒去臺灣。娶了鍾愛女人後，便淪為北京的平民。他沒能實現最初給那女人的許諾——嫁給我吧，我會使你飛黃騰達，大了肚子的女人生米熟飯已既成事實。

如今，他大氣兒不敢出，變成了老婆的出氣筒。狼煙兒的母親，一眼可以斷定她昔日的嫵媚，對任何人她都和顏悅色，唯獨老公的出現便立刻滿臉陰雲密布。

實際上夫妻倆都是善良人。這一家子都很愛獨苗兒子 狼煙兒，我也加入進去，就是四個女4的寵著他。再加上他父親在角落裡悄悄愛著他。

父親的懦弱刺激兒子的反叛，狼煙兒喜歡面對生死交關的險惡處境，這也許是他洗滌心理上對父輩的軟弱性格感到恥辱的超越方式！

他母親是回民，有回民證兒，每個月可以買到牛肉。每個月的牛肉，他母親都要付出好多愛心去烹調，然後切成兩份，大份兒放在鐵飯盒兒裡留給兒子吃，小份兒的全家吃。他在母親不注意的時候把肉揣口袋裡，約會時給我帶來，說：「我都吃膩了！」我狼吞虎咽，吃完後納悶，「肉

食極其短缺的日子，居然有人能吃膩了五香牛肉。」看來「缺」的心態有大半由思想而生，饑餓的人，一塊桔子糖能吃它一輩子的「甜」！現在如果請客給人一塊糖，你將被冷落成世界上最窮酸的吝嗇鬼。

愛誰就希望常常在一起，並且準備接受對方所有的缺點。每天，我唯一的願望是見到他的笑容。可是他差不多不在家，在的話，也聊上兩句就找哥們兒去「忙」了，他竟然把我當作「一朵家花」拒絕我參與他的「野外」生活，美其名曰：「外邊太亂！你玩不轉。」我這才知道什麼是小巫見大巫。

張誼給我寫了好幾封信，因為愛上狼煙兒，「缺乏」愛情的心暫時被填滿。張誼原來至高無上的形象漸漸枯萎。狼煙兒的形象在日益高大。是的，我不管禮貌一封都不回，還暗暗喜歡這種小小的報復行為。

少年輕狂，吃著嘴裡的惦著鍋外邊兒的，到頭來，嘴裡的香嘗不出味兒，鍋外的澀吃不著不說還忘記品嘗嘴裡的。

不懂世間愛與恨同行且無常，不懂珍惜有過的，也就不會發現手中擁有的愛是何等寶貴。

4 編按：「獨苗兒子」指獨生子。

三角戀

我收到張誼要去當兵的信，字裡行間的透出的信息告訴我：他變了，成熟了許多，他選了一首唐詩作為告別信的結尾：

青山橫北郭，白水繞東城。

此地一為別，孤蓬萬里征。

浮雲遊子意，落日故人情。

揮手自茲去，蕭蕭班馬鳴。

「爽，在你收到這封信的時候，我已經坐在去蘭州的火車上。一到部隊我就會把位址給你，希望在蘭州部隊可以見到你秀麗的鋼筆字。」明顯地當他發現「失去」了的時刻，才忽然想要挽留。一種宇宙的法則告訴我們──無論我們對別人做了什麼，那個行為終將回過頭來被你嘗盡。

一天，我從八一湖畫寫生騎車回來。一路欣賞著楊柳春風，突然，隔著青青柳條我聽到一群

哥們在談笑風生，狼煙兒的笑聲尤其悅人，可我看見的一點都不悅人，他用胳膊挽著一個女人豐姿婉麗的細腰，這還沒完，那女人放肆地偎著他，而且是緊緊地。一把燒著嫉火的箭已繃在弦上，我的心已像隨時都有殺人嫌疑的瘋子般危險。女人竟然不是什麼陌路之人，她叫史金芳，是方圓數十里最著名的「女流氓壞分子」大腕級的。被當地十幾個中學聯合批鬥過。

我所有因「被愛」而感到升值了的自信，在頃刻間一敗塗地地廉價起來。原來一個靠索取別人的愛來維持自尊的「價值觀」是如此脆弱地不堪一擊！

一氣之下，我決定第二天回高麗營村兒。

怎麼那麼巧，在長途汽車站碰上了狼煙兒的對頭，姓石，叫石翔。

姓石的個子不高，瘦瘦的面相，方方的嘴稜角清晰，筆直的鼻子彎彎帶勾。總穿一件軍大衣，和一雙擦得鋥亮的「三接頭」皮鞋。他從軍墾回來在家等分配。對我一直很好，老要求我叫他「大哥」，他是我認識的第一個「玩鬧」，我總是有點兒躲他，因為道聽塗說石翔方很「黑」。

我趕緊扭過頭裝沒看見，他站在我後面，衝我的脖子吐菸，「別再裝蒜啦！」

「我還要趕車呢！」他停在我面前猛地伸手到我的後腦杓扳著我的頭硬讓我接近他的臉，我最厭惡男人帶強迫性的親暱，馬上用手推他的胸口，同時把脖子使勁往後梗，道：「石翔方你可保證過，只當大哥，看──那麼多人等車！」他鬆開手，說：「邪了門兒了，你真那麼怕老爺們兒嗎？女的，全他媽特愛裝處女。」看熱鬧的人，見我倆的腔調兒在步步升級，顯得畏畏縮縮，

不看心裡癢癢，看多了又怕招來禍事兒。我說：「你使什麼勁啊！有話好聲兒說不行嗎！」旁邊的人害怕的閃出地方來，彷彿我們是惡貫滿盈的土匪，路人的反應使我感到委屈，石翔方衝看熱鬧人楞頭磕腦地叫：「你丫沒吃過豬肉，還沒見過豬跑？我和我媳婦逗悶子，關你們啥事兒你大爺的！」「喇」地一下子人們把眼光挪開，頭轉向別處。車來了，一群人擁到窄窄的車門前，門還不急打開他們就扒著車門，衝鋒，搶座兒。石翔方前後堵住我，我沒上去。他開心地笑道：「爽妹子，別老躲著你大哥，我還能吃了你嗎？」

「你胡說八道什麼，誰是你媳婦！」

「那不過是給咱倆開拓開拓，幽默點兒行不行，走，上我家喝一杯去。」

連拉帶扯我隨了他。

石翔方的父親是個副部長級幹部，已經被停職反省。住在百萬莊申區高幹區的一座兩層小樓兒。

我們談了很久，告訴他我在畫畫兒，自我感覺還好……我強烈抨擊社會……他卻一根接一根不停地抽菸，眯著本來已經很細小的眼睛在我臉上打轉，那麼專注使我不安。但我能感到他不會成為我的反對派，覺得我說得對，就越發膽大，說我仇恨這個制度，我什麼都不相信了。

石翔方自己有個房間，一張單人床，一張桌子兩把椅子。他開始在屋裡來回蹓躂，一趟又一趟，讓人心慌。地板上有一條因繞開桌椅而自然形成的「羊腸小道兒」，「羊腸小道」已沒有油漆、地板蠟，可以見得木頭的肌膚。滿地過濾嘴菸頭

兒，從「羊腸小道」左右分開。

「這麼多菸，得花多少錢啊！怎麼不叫阿姨掃掃？」我問。

「沒有金條那我就用中華煙頭擺闊氣唄，男的闊氣，女的追！」

我感到不適馬上去開窗戶，腳下是軟的，踩在過濾嘴煙頭上如踩地毯。不知道是剛才他的話還是煙頭，心裡感覺壓不住憤怒和噁心。

我暗自琢磨：誰把這些「老三屆」的人整治得像一群野蠻的外星人？

相信未來

他的桌上有不少手抄詩，我拿起來見到一個題目為〈相信未來〉的詩，血熱呼呼地往嗓子眼兒上冒，問：「你認識郭路生？」

「認識啊，他是我弟的同學，就住在百萬莊。」

「能認識一下嗎？」

「行啊！」

「呐──就謝謝石哥了！」

「你怎麼謝？」

「說聲謝謝，叫聲哥哥還不夠！你真壞。」

「行，行，唉爽妹子你是愛上他啦？」

「夠不上，很崇拜他的詩！」

「走，叫上郭路生咱們一起吃包子去。」

大堆的區裡轉來轉去，一個門洞下，石翔方撿了幾塊小石頭朝一扇窗戶扔去，兩三下後窗戶

開了，「誰啊？」

「路生，今兒我請你吃包子，這是我乾妹妹想認識認識你。」

「我已經吃飯了。」

「那你丫也快點下來！」

郭路生魁梧的身材在昏暗的路燈下像一堵小牆，藉著微光我看見他五官端正的面容非常和氣，他目光遙遠，在我與他講話的那一刻，才好像順人間的聲音從天上落下來，只是為了寒暄回答。我們自我介紹了一下，之後他又飄上夜空。

我們談詩、談畫、談歌曲，他雖笑著，眼神還是遊蕩在兩個世界間。直到他家裡有人喊他。

「好，李爽下次來家坐坐，方哥我回去了。」拉一下他的手，奇怪軟軟的，一下子他像煙兒被吸進沒有燈的門洞裡。我們剛要走，上邊窗戶又開了：「唉，李爽給你，接著！請多指教。」郭路生探身扔下一卷紙，我趕緊衝上去接住。

十點對北京來說已經很晚，沒地方去了，我絕不能回家，因為無法解釋為什麼還待在北京。

「我從來沒有在外邊過過夜。」

「從來沒有？」

「從來沒有！」

「那今兒就在你大哥這兒刷一次夜！我保管你死不了！」

「你得保管不碰我？」

「向毛主席保證！」他站起來筆直，滑稽地把三接頭皮鞋後跟對磕了一下，跨地，行了一個非常標準的軍禮。無論我對軍人的成見有多大，我承認軍禮是很漂亮的動作。

談判好了，在他家住一夜，他保證不動我一根毫毛，只當大哥。我們又坐在馬路邊兒上。我問：「你在哪兒插隊？」

「黑龍江。」

「插隊以前呢？」

「當兵。」

「你那兒遠嗎？」

「好──」他胡應著。

「你插隊的地兒好嗎？」

「遠──離北京一星期的火車，汽車到了再腿兒走，遠沒影兒了！」

他有上句沒下句的，我想聽聽他的故事，但是好像把一個從鬼門關出來的人再推回去一樣難。到底發生了什麼？

回去後，他上樓，居然拿來一把掃帚一個簸箕和桶，他把菸頭掃成堆，一簸箕又一簸箕倒桶裡，他家保姆「掐掐姨」高興地叫了起來：「太陽從喜（西）邊出來了！方兒把菸頭起（請）出！」石翔方疾步出去在樓道「噓──」她。從小把他帶大的「掐掐姨」，樸實無華老女人，探進頭兒，抱來褥子幫我在屋兒裡弄了個地鋪，她像石翔方的第二個媽一笑出去了。

我和衣躺下，他問：「你不脫衣服？」

「不脫……」我特累倒頭就著了。

半夜有人推我，我問：「幹嘛？幾點了？」

「還早。」他就跪在我的鋪前。

「我睡不著老想你，槍老頂著扳機[5]，和我見過的小男孩開襠褲裡那可愛乖乖的小鳥兒相比，他那「東西」的比例真夠嚇人的，我噁心又生氣，想：「男人的諾言簡直就是狗屁的失言。」我掙脫他的手，一股衝動他發抖，壓低聲音地祈求，道：「不當大哥了，我喜歡你。」他把那「東西」生猛地推到我面頰上，燙燙的感覺一股腥臭味兒，我急了大聲說：「混蛋！哪兒有讓人用嘴的太糟踐人啦！」我罵他，倒糟糕了！反而激發了男人原始的荷爾蒙。我倆搏鬥起來……叮叮噹噹折騰到頭前，他衝動的樣子很魔怔[5]，他那「東西」挺立著橫在我鼻

有人從樓上下來，咚、咚、咚打門，老女人的聲音：「方兒，幹什麼呢？沒事吧？」他鬆開鉗制著我的手，應著外面：「沒事兒跳舞呢。」

「明兒白天再跳吧！怪鬧哄的，鄰居該發現啦！」

我連咳咻帶喘靠牆坐下，他也一屁股蹲下，慌忙找菸，摸火兒，點上，狠狠地抽，深深咽，長長的吐，於好像一個男人的救生圈。他盯著我，我瞪著他，我咬牙切齒，他假裝心不在焉，皮

5 編按：「魔怔」指舉止怪異。

163　第三部

笑肉不笑探過身遞給我他的菸，我吸了一口，嗆得咳嗽……一句話滑出腦海——菸是男人的小拐棍，不能滿足大拐棍就用小拐棍來彌補大拐棍的孤獨，但女人不是男人的菸灰缸。

我們青春期對愛情的經驗——沒有公主、白馬王子那番風花雪月。只是「臭老九」的女兒和「牛棚裡老革命」的兒子們一起鬼混的事兒。是我第一次像一個「壞女人」一樣和一個「壞男人」在北京「刷夜」抽菸的事兒。是一些不是流氓的人被外界草草定性為流氓男女的事兒……

流氓——世上誰不是流氓呢。

只要有「生活」慾望的人，都是流氓，區別是：明與暗，上流和下流之分。

我突然想對這個壞男人噓寒問暖，蹦出這麼句話來：「你有心事？」

「心事誰沒有，越想心越爛。」他懶懶的一個回答。煙霧瀰漫他冷不丁兒問我：「你想過殺人嗎？」

「想過，沒幹過。你呢？」

「沒想過，幹過。」

他講了一個故事……「從小我和我哥跟沒爹媽的孤兒沒什麼兩樣，是「掐掐姨」給我們帶大的，父母對幹革命比教養自己孩子更有勁頭。」

「你爸幹什麼的？」

「副部長，別提我爸！」煙熏火燎中，石翔方射出凶巴巴的一眼。我乖乖閉上嘴，看來裡面

一定有兒子叛逆父親的辛酸，應該被尊重！

好一會，他繼續說：「我家阿姨是我爸在陝西革命根據地時，救過他命的老鄉家的女兒。我爸為了報答恩情，把老鄉的女兒弄到城裡工作。她一直在我家當阿姨，她說，她的理想是，幫助我父母把我和翔華培養成國家棟樑！阿姨把大拇指指甲留得又硬又長，『掐掐姨』的教養方式是掐屁股。我媽回來見我們筆桿條直老那麼乖，功課也全是五分兒，問我們，阿姨是怎麼輔導的，我說：『掐屁股。』只認識一二三四五，一見作業本上出現二三四分，她就掐我們的屁股，一見五分兒就給我們做肉菜吃。」

我笑得前仰後合，他卻因為回憶而滿臉痛苦。

「七〇年底我爸受審查，我和我哥翔華，直接從部隊撤到北大荒軍墾，」他又停了，好像需要巨大的勇氣才可以面對，「……天寒地凍，肚子餓，手上拿著窩頭，咬一口能把牙齒下來，凍得跟石頭似的。我哥太想家和幾個哥們往回逃跑，被抓了回來，政委來了，把他們幾個倒吊起來當著全體知青打，打得暈菜，沒聲兒了為止。」石哥的菸抽得需要叫輛救火車來，「……春節，我最恨春節，春節的時候改善伙食有米飯燉肉，我的碗裡全是肥的，我把我那份給了娟娟。」

「娟娟是誰？」

「建委的，她爸是局級幹部。在離開男生宿舍的路上，娟娟被政委抓住了。」

「真倒楣，後來呢？」我緊跟著故事。

「叫她寫揭發信，揭發我。她不寫。」

「後來呢？」

「後來她老哭！」

「幹嘛哭？」

「政委強姦了娟娟。」

「娟娟是你的女朋友？」我問。

「我喜歡她。」

「哦。」

「政委老找她談話，每回都強姦她。」

「現在娟娟在哪兒？」

「她懷孕以後自殺了。」

我恨自己為什麼有一雙耳朵，恨自己喜歡聽別人的故事！但這樣的故事何止一個。

石哥又說：「我有個要好的哥們傑賢，春節那天吃了太多的米飯，第二天，怎麼叫都不起來，米飯把他撐死了，軍管隊的王八蛋醫務室，亂解剖屍體，從他胃裡弄出一大臉盆米飯。」

石哥想入非非地說，我問過蒼天⋯⋯傑賢的靈魂今天在哪裡？天說：可能還在他父母身邊試著與他們告別，我問地⋯⋯娟娟的靈魂今天在哪裡？地說⋯⋯也可能永遠徘徊在外鄉的冰天雪地上，而無法找到回家的路！

爽　166

老三屆的知青以誠懇信任的心願——「奔向邊疆！奔向祖國最需要的地方」的時候，他們全

是孩子，今天孩子一顆顆美麗的心結出了什麼果？

石哥緩了緩又說：「有一天夜裡我們好多知青一起，開了一個名叫『智取威虎山』的祕密會

議。我們偷襲了軍管隊的宿舍，抹了兩個軍管幹部的脖子，我用政委的刺刀割斷了政委的喉管

兒，還——」

「什麼？」

「還切了這畜牲的黑雞巴！」翔方顯得萎靡不振的臉，此刻放出光彩，瘦瘦的二郎腿噠噠地

抖個不停，那雙黑亮的三接頭，也閃耀出冷冷的復仇之光，石哥已停不下來了，他要繼續對我

傾訴下去：「天濛濛亮時，我們站在長板凳上把三個死人吊起來。血從這畜牲的脖子上嘩嘩往下

流，看著他鼓突的金魚眼，在場的知青全都眼紅了，這畜牲的眼珠子咕嚕咕嚕還能動呢，大家衝

上去做賤他，他的金魚眼滾了幾下就完蛋了！連女生都沒怕！也沒叫，她們都恨他。他利用領導

找談心的藉口不知道糟蹋了多少女孩呢。」

「殺人以後怎麼辦？」

「我們集體大逃亡！我流浪到全國各地，要飯、打小工、偷東西，流浪了四年才回家。」

「你父母知道發生了什麼嗎？」

「不知道！」

他好像完成一件心事兒，拿起剛才郭路生的紙卷，「爽妹子，給大哥念念？」我雖然不自

信，條件反射地想扭捏推辭……但一股愛護之情溫泉般無名地湧來，接過稿紙大大方方我念起來，聲音也越來越開放：

相信未來

當蜘蛛網無情地查封了我的爐臺
當灰燼的餘煙歎息著貧困的悲哀
我依然固執地鋪平失望的灰燼
用美麗的雪花寫下：相信未來

當我的紫葡萄化為深秋的露水
當我的鮮花依偎在別人的情懷
我依然固執地用凝霜的枯藤
在淒涼的大地上寫下：相信未來

我要用手指那湧向天邊的排浪
我要用手掌托住那太陽的大海

爽　168

搖曳著曙光那枝溫暖漂亮的筆桿

用孩子的筆體寫下：相信未來

我之所以堅定地相信未來

是我相信未來人們的眼睛

她有撥開歷史風塵的睫毛

不管他們對於我們這些

迷途的惆悵和失敗的痛苦

是給以感動的熱淚、深切的同情，

還是給以輕蔑的微笑、辛辣的諷刺。

我相信他們，

對於我們那無數次的探索，

一定給以熱情、公正、客觀的評定！

親愛的朋友啊，相信未來吧，

相信不屈不撓的努力，

相信戰勝一切的青春，

相信永不衰竭的鬥志！

相信未來，相信生命！

前程呵，一定光明！

未來呵，一定美好！

我倆被郭路生的詩弄得甜酸苦辣百感交集，一首詩喚醒了夢中人，一首詩抬來了一面大鏡子，使這幫恍惚失落的年輕人從混亂步伐中停下來，睜開眼睛尋找自己，這首詩在傷口上投下一抹療癒的光，郭路生這首詩當時給我們帶來了相信未來的勇氣。

石哥面孔上苦硬的線條舒展了許多，我感覺「壞男人」並不壞，或說沒有人只是為了「壞」而廉價地去壞！再有冰雪般命運的剛陽男人，也會被賞識的熱情融化變得柔情！

我越來越悲憫的表情被他認出，他感激地在我臉上親了好幾下說：「你比娟娟膽子還大，你長得比娟娟還好看。」

我完全不愛聽這句帶比較性的話，不是妒忌，是深深感到如果我早生幾年，完全可能與娟娟同命運！

他問：「爽妹子，你現在願意和我那個了嗎？」天啊！不知是我還是所有的女人都生來就會

爽　170

疼愛男人，甚至像疼愛小孩一樣去疼愛這些大老爺們兒，而且願意原諒他們。我放下了對他抵抗的僵硬的身體，接近他，把他抱在懷裡輕輕搖了搖，他立刻歡快而笨拙地撫摸我的全身。之後我們緊緊地擁擠在那張單人床上。

彷彿對「罪惡感」說了聲：請您出去涼快一會兒！還給我們那自發的，愛的本能吧。

天快亮的時候，有人在石哥家外面叫差輩[6]，我倆從被窩兒裡驚醒，都聽出來叫板的人是狼煙兒，因為他有歌手般厚重、圓潤地聲音。石哥把手指放嘴上朝我長長地噓了一下，他想聽清楚外邊在說些什麼，外面：「姓石的你有本事把爽給我交出來！」黑暗中我臉紅了，大有「已婚」女人當場被捉姦的心情，壞了，今兒要見血。

石哥血氣方剛，「呼」地掀開被。輪到我用眼神阻止他不要出聲。他問我，「你到底還跟不跟狼煙兒了？要跟他，我把你從窗戶扔出去，不跟了我就『花』了他！」

我想都不想的說：「你們倆要是叫分子[7]、又架[8]，我就誰都不跟了。」

石哥一輕蔑道：「狼煙兒有什麼份兒，爹媽都是市儈，他暗地裡拿你當副食品，明著爛耍史金芳一個身子給史金芳一提史金芳的名字，我那顆左挪右藏的嫉妒心跑出來了，我說：「史金芳一個身子給

6　「叫差輩」指挑戰。
7　編按：「叫分子」指叫陣。
8　編按：「又架」指鬥毆。

八個主兒使，挨要的是狼煙兒。」我知道自己憤憤的面孔肯定特難看，但是這口惡氣逼得我非說不可！「再說了，沒準兒，你也跟史金芳有一腿子呢！」這毫無根據的發洩，使我舒坦了不少。

「爽妹子，跟著我，明兒我就帶你到有『份兒』的哥們那風光去。」他這可話傷了我的自尊，攪起我深層不露鋒芒的傲骨，我說：「你爸份兒大，跟你有啥關係，告訴你我用不著誰帶！自己風光著呢！」「我肏，你丫整個一外星人賣的麻花兒——不吃不行，吃完了沒貨！」他哼了一聲就沒聲兒了。

外面窗戶下的狼煙兒，高大熱血，屋裡床上的翔方瘦小精明，對我來說只要他們不打架就好。屋子靜得能聽到幾隻蒼蠅在猛撞玻璃，好像敢死隊，或者只是希望衝出這間煙熏火燎的小房間，死也要死到清爽的藍天下。窗外天空漸漸發白。看著天，翔方覺得自己和蒼蠅一樣需要衝出去深呼吸。

「看來男人不是無情的動物，狼煙兒和石哥對我都不是無所謂，」我思緒亂跳的想著。「他倆是冤家，會不會石哥拿我當籌碼來勾搭，目的是報復狼煙兒？」那種女性對「被愛」特有的需求困擾著我，用我負面的腦袋編造著負面的別人。最後一個獨立自主的我跑出了想：「我用不著借男人的光，也不需要有個高幹的爸爸，才能直起腰來。瞧，那些高幹子弟全見著聾人壓不住火，連自己的火都是借來的，真沒出息，沒勁！真小兒科。」

我開始感到無聊。玩膩了的感覺，但我的精神並不知道該去哪兒找依託。

迷茫

在回村兒的長途汽車站上，石哥來送我，他的話本來就不多。見車入站，他搶過我的行李攔住盲目蜂擁的人群，等我上去以後他遞上我的行李，確認我坐在一個好位置上之後，才讓出車門兒放別人上車。他在我座位的窗戶上敲敲，把留戀的神情隱藏起來，裝得漫不經心道：「沒事寫信，沒錢儘管要……」他從褲兜裡抓出一把錢遞上，我猶豫了一下，還是受不住誘惑地裝出無所謂的樣子從錢中抽出幾張票子，他一把把剩下的錢扔進車窗，車上有好多眼睛盯著地上的錢，無奈我尷尬地彎腰快快拾起落在地上的票子。車開了，我盯著還站在車屁股後面塵土裡的石哥，想：「作男人真難，還累！當硬漢子就更是難上難。」我承認他是非常出色的男人，但不是我要的。你愛人時他的缺點都被你看成優點，你不愛時他的優點都被你看成缺點。所以沒有真理，只有你依仗自我經驗而去看真理的角度。

回村到了宿舍，一頭一臉的土，我床上亂七八糟，堆著同屋知青紅梅不常用的東西。因為她人很仔細，為了乾淨就把臉盆、鞋、小板凳等東西放在我床上。我床頭的木箱子上有一瓶炸醬，已經長滿了白綠色的長毛兒，一個整窩頭被耗子啃成一小疙瘩和一些沫沫兒。看看日曆突然發覺

我春節走的，如今已開春兒。宿舍裡我的床位沒變化，只是結滿蜘蛛，落滿土。鄰居紅梅掃地時

仔細「劃清界線」，我床邊骯髒得不行，她的床邊窗明几淨。

我把她的東西一股腦從罩單上撤下，叮吟當啷，紅梅心疼得立馬衝過來搶救。

我大掃除了一通，把被褥曬出去。

當晚隊長就差人傳我到隊長家開會，屋裡屋外已經擠滿農民烏煙瘴氣，炕上糙老爺們、娘們

毫不迴避地咂巴嘴、放屁、喀喀的咳嗽，啪啪地往地上吐濃痰。心裡揣著個小兔子，我想，「這

回準得挨批！」

「唔，李爽回來了？」炕上有人騰著地方。

「唉，大爺，大嬸好。」我緊著點頭兒問候。

「吃了嗎？」

「吃了。」

「吃啥了？」

「菠菜湯。」

「怎麼這些日子不見回來？」

「我媽生病了，就在北京多住了些日子。」我扯了個大慌，心裡小兔子倒不跳了。

「哎喲，不嚴重吧？好點兒了嗎？」

「好了，好多了。」

「閨女，我們還以為你看不起我們，撇了俺！」高爺老伴兒半開玩笑說。

「大嬸兒，哪兒啊，在城裡時還怪想大家的！」

「這丫頭嘴真甜。」

「還等著你給我畫張像啦。」

「好，保證畫，抽空我一定去，這回我還帶油畫箱子了呢！」又有幾個人跟我定了「合約」。

隊長從裡邊掀簾子進來，「開會了。」

我不請假就沒影兒了的事兒，就這麼不了了之。農民對我睜一隻眼，閉一隻眼的作法，引起知青的妒忌，給公社管知青的副書記寫揭發信。故此，知青辦的人來了一趟，真是陰差陽錯他見我的宿舍位置不錯，朝南，記在心上。

繁忙的春耕開始了。雖然三年插隊我一天好活兒沒攤上——火房、餵豬、磨房、看孩子、小學校、縫紉組、宣傳隊……可是在大田裡只要有機會農民都會把輕省點的活兒讓給我：種棉花派我泡棉花仔，不派我澆地。種玉米派我播種，不派我揚糞。種菜派我選種仔，不派我豁攏。種小米兒派我牽騾子，不派我揚糞。農民最恨被城裡人歧視，一旦發現你對他們由衷的平等心，他們會把心掏出來放在與你平起平坐的天秤上，熱情地與你分享最普通的友情。尊重是一種進化了的美好情懷，裝是裝不像的。

公社副書記的女兒寶青，沒過幾天以「知青」身分，搬進我的宿舍。這樣她的農村戶口可以

轉換成有待分配權利的知青戶口，日後搖身一變，還能成為北京人。同屋的女知青紅梅被迫調到陰涼的北房去了，紅梅噘著嘴在收拾行李，甩著閒話：「也不是誰給使的壞，我倒成了那個倒楣蛋，給踢走了。真斜了門兒了！」我隨她指桑罵槐，不揀剩兒。

幹夥房是好活兒，書記女兒進了知青夥房。

寶青很「優越」，平時都拿眼角兒看我，腦瓜子仰著，後腦杓兒和臉一樣平，鴛鴦一樣的黑眼睛，矮個子，羅圈兒腿特有勁兒，動作麻利腳下生風。她長了一對很惹眼的豐乳，二十四歲已低低垂得像餵過三個孩子的媽，大概從發育起就不帶胸罩的緣故。她實在其貌不揚，我心想，噢，世界上還有比我難看的！她的長相給我的虛榮心帶來了安慰。

我跟這個姑娘像陌生人一樣住在一個屋兒裡好幾個月。她平時不跟知青說話，每個星期六都去公社書記她爸那兒。

有一次她晚上洗腳，懶得動，叫我把她的鞋給她遞過去。我這個人要不就忍著，要不就過分，一腳就把她的鞋踢了過去。沒想，她翻了下白眼兒，低聲道：「不遞就不遞唄，踢什麼呀？」我心虛大聲說，「我不是你的炊輩兒！」她閉嘴沒話說。

我特高興，第一次說「不」居然勝利了！

當人們需要依附於某個社會，維護自己在其中的價值時，被認同的利益考量就變得如此敏感，於是人失去了平衡地，自然地申辯起碼權利的勇氣。結果衍生出兩種人：漸進貪婪的本性使強勢無止境地索取弱者的權利，弱者則無止境的放棄自尊底線。用姥姥的話說：哼，人都是慾人

慣出來的。

　　後來，寶青每個星期六回來樣子都恍恍惚惚的。少有的一次，她想跟我聊天兒，探討一些男女的事，我謊稱：「不大懂，問結過婚的人去！」我在撒謊。

　　所有男女的事我們都把它混淆在「不清白」的範圍裡。別人一問這種事兒我馬上裝天真，打扮得像個有純淨處女之身的教徒。壓抑青春生理慾望的困擾不說，還自願扭曲它。我沒法和她聊進去，但預感到寶青處在她生命的一個關鍵時期！一定發生了什麼！寶青鐵青的小方臉，我偷看過去，她迷茫的眼神下，鼻子在吸溜吸溜地發出一些聲音，但吸溜鼻子的聲援不能挽留昔日的優越感，有點暴牙的側面明顯的鼓起。我也被焦慮感染地想：「她一定需要說明。」但瞎貓能救死耗子嗎！我因早已不是處女了的「罪惡感」作祟，即便我不是出於自私，我還是願意給自己戴上「正經女孩」的帽子。無疑當我處於對自己都無法仁慈地施予解放的位置上，當然就無法仁慈地援助別人。

　　我收到了張誼從部隊寄來得第一封信。在字裡行間我們都流露出羈絆之愁，及懷念北京之愁──蘭州之間信的共鳴，兩個個藝術「情種」的信憂鬱而充滿淒美。就此開我們始了延慶──蘭州之間信的長征。篇篇是廢話，封封纏綿，山啊、水啊、歌啊、河啊、花啊。每封信中都夾一幅小小的風景畫。我們相互嘲笑自己「少年無病呻吟」。但那呻吟並非無病無災，我們只是用特浪漫的方式，

抱怨世界在阻止人們成為本然。面對蠢蠢欲動的青春人欲壓抑，我們只能時刻審判自我──我是不是又在渴望低級趣味的錯事兒。罪惡感──永遠像長了天使面容的惡魔朝「本然的慾望」敲起警鐘。所以人人需要研究如何把「正人君子」的畫皮裝飾得更高明。於是民族性苟且偷安的文化，也發展到了登峰造極的地步。

張誼時常浮動的情緒，讓我覺得好玩。；過了很長一段兒，突然他又來封信說，「永別了，我再也不想你了，你給我帶來的只有厚厚的像烏雲般的思念，沒有愛的傾盆大雨。我們部隊裡有好多比你漂亮比你更有才的姑娘……」緊跟著我又收到一封是他的筆記，他請我以後不要再往這個位址寄信了！沒有告訴我為什麼，後來輪到我開始相思，又不像張誼的信，真是「露從今夜白，月是故鄉明」，我隱約為他感到擔憂，果然這封信之後就沒有他的消息了。

五月底六月初隊裡開始澆地，大渠的水是由河上游開閘放水，接力賽跑式的一村接一村的決開渠口，輪流灌溉各村的小麥田。

夜裡從我的窗戶上傳來噹噹噹敲打聲，寶青喊：「幹嘛的，催死的！」

「水提前來了，快點出工了。」

我問：「哪啊？」

「長桿兒地！」外邊是共青團書記栓子。

「寶青你也得順便去準備菜湯了，七點拉地裡去，今兒一天都沒空打歇！」

「嗯。」

「李爽別弄錯了，是『長桿兒地』！別忘帶鍬！」

「聽見啦。」

一九二九伸不出手，

三九四九冰上走，

五九六九沿河看柳，

七九河開八九雁來，

九九加一九耕牛遍地走。

老遠聽見婦女們在唱，其中高爺的弟媳婦鳳小纂的嗓音兒最美，誰聽了誰認識，一付唱河南曲牌大調兒的嗓子，鳳小纂四十徐娘了，可仍然散發著濃濃的女人味兒。甚至比年輕姑娘還有魅力。然而那是一種人格內在的康慨與樂觀。據說自從她嫁到高麗營村來，她教給所有要出嫁的姑娘唱歌謠，是我們隊裡難得的女活寶。

長桿兒地緊靠著河邊兒，深陷的河床滿滿的水，帶著兩岸的乾草葉及雜物滾滾衝向下游。大渠上早已人聲水聲沸揚，天還沒亮，幾隻火把呼呼悠悠，油燈照著隊長高鳳全和男人們。五月底

的夜還很涼，壯勞力們已大膀子光光，汗流浹背玩命開渠。鐵鍬翻飛髒話伴舞，卻使人振奮地聯想到火線上拼搏的勇士！

「快點！留住我們的水，就留住了我們的口糧！」

「四村兒管閘的不是好玩意，大半夜放湯兒放了快倆小時，才打電話通知我們！」

「他大爺的，真不是雞巴肏的！」

「是他娘屄眼子裡崩出來的屎渣兒！」隊長很少發這麼大的脾氣，原來那個管閘門的人，是一村兒下游高麗營四村的人。規定管閘門的人應該在放水之前數小時通知各村。可是四村的人夜裡忽然放水，還晚兩小時通知一村兒的人，這樣四村兒就可以白白偷走，給一村兒的水源，少說有上千立方的水呢，不過這種事通常都是讓男人生氣的事。

善惡同堂

我和鳳小篆幾個婦女負責往分渠裡背氨水[9]。梁韻軒老大爺是隊上趕車的，他一趟趟拉著氨水桶盡可能停在溝溝沿沿上，離分渠最近的地方，婦女再把化肥背到渠邊兒一點放進水中，流到田裡。

我們忙得一溜小跑，梁韻軒大爺卻哼哼嘰嘰唱起來，我問：「您唱什麼呢？」

「你北京來的不知道〈綠牡丹〉？」

「〈綠牡丹〉是什麼？」

「京東大鼓。」

我問：「聽你滿嘴之乎者也的連名字都文謅謅的。你跟誰學的？」

「這話就長嘍。」他抽起菸來，懷念的目光追逐著煙雲飄渺而去。「唉，氨水兒呢！」守渠的不耐煩了。梁韻軒大爺催我：「快著，進水了。」我趕緊背起氨水跑過去。「這片地形拐彎抹

9 「氨水」指化肥。

181 第三部

角的且得澆一會兒呢。」

突然有人群騷動，看渠的和梁韻軒大爺都一越向水邊跑去，梁韻軒大爺叫道：「先捉娃娃！先捉娃娃！母的自己就回來了。」原來田鼠的家園被大水淹沒，一群田鼠大逃亡，結果全部被捉獲。

我看著農民殘忍地對待田鼠，陷入一種傷感——其實我想起了大咪。

「李爽，我們揀些柴火去。」我麻木地跟著，揀了一根乾棒秸[10]停下來，幾個男人把半死不活的田鼠連大帶小用泥裹起來。田埂上點起篝火，熊熊的火苗上有大有小裹著田鼠的泥蛋支支作響。隊長派了個十來歲的「飛毛腿」跑到七姑爺家要鹽和花椒。

高興的農民你爭我搶吃得香極了。「李爽你不來一口？沒有鴿子肉味兒細，但比豬肉好吃多了！」

「來啊！嘗口，吃不死人！」鳳小纂好心勸我吃。

梁韻軒大爺幽默了一句說：「資產階級大小姐寧願饞死，也不肯放下架子，這兒沒筷子拿手咋著吃唄！」

搭腔兒的：「她還以為鄉巴佬在吃死耗子呢！」哄堂大笑。我知道他們對我完全沒有惡意。我總是饞肉，這回卻一點兒聞不到「香」。那邊大家不到半小時，就把逃難的田鼠家族全部裝進了肚皮。連骨頭都啃得乾乾淨淨的，堆一堆準備帶回去給狗吃。然後他們幸福地東倒西歪著抽菸。

剛才那群東藏西躲的鼠家族，又出現在我眼前，母鼠聽到幼鼠的尖叫後，衝到人的面前用鳥黑豆亮的小圓眼睛望著人，彷彿在用母鼠自己的身體作為交換幼鼠的替身，「吃掉我！放開我的孩子。」也許我藝術家的想像力太豐富，我認為可以讀懂牠們的心。人類有時讓我害怕。

梁韻軒大爺招招手兒，我們幾個人過去躺在大車下。老頭講起他祖輩上的故事來：「我的曾大父是河北那邊的大鹽商，據說，」他壓低聲音，「田產比倆高麗營兒加起來的地都多，錢多了，家裡知書達理的人就多起來。可是我爹卻讓我爹抽鴉片抽成窮光蛋了。我只好從私塾出來回家幹活。唉！這叫塞翁失馬，因禍得福。四九年我幾個叔伯死的死，關的關，押的押，就我家存活得好。但好也沒長久，六〇年災害，我娘先餓死了，我媳婦呢，自從吃了兒子六毛兒，就瘋癲了，她見路就走到黑。我沒啥可惦記的人了，也跟上她走了。後來我媳婦半夜躺下就沒起來，我都不知道是怎麼走到這來的？」

聽完他的故事我問：「大爺您多大歲數了？」

「瞧你閨女家的，沒這麼問爺們的，四十五啦！」我的天，他哪裡像四十的人，明明有一張六十歲的臉。

「姑娘，你不是也經歷過嗎？」

10 編按：「棒秸」指玉米秸稈。

「是是，我記得小時候，我們每天可以吃幾滴魚甘油。」

「魚甘油，我小時候吃過炸魚，魚甘油是啥玩藝？」梁韻軒大爺問。

「有魚味兒的濃油。」我答。

「北京不是打麻雀嗎？」

「全北京人都拿著鍋碗瓢盆站街上、房頂上、樹上狂敲，直到麻雀飛不動時自己累得掉下來，小孩都可以伸手活抓。我姥姥家院裡就撿了一臉盆麻雀。很可怕，天上下麻雀雨。」說完我打了個冷顫，直起雞皮疙瘩。

人是多麼負有彈性的種類，他們的生活充滿奇蹟般的險情。於是人被訓練得敏銳又冷血。試想可能每次夜深人靜，梁韻軒都會受到自己被充了饑的兒子的陰魂找爸爸，他的良心就是對兒子說一萬個「對不起」！兒子也不會明白！看他臉上的皺紋像陰溝，像渠道，那裡流淌著數不清的懷念和痛苦。

小路上，寶青推著飯車來了，大家都站起來，「哦，熱湯來了！」早晨的陽光撒在寶青的頭上背上，她顯得臃腫，惆悵，眼睛乾澀。面對張張歡迎「首長」似的笑臉，寶青不笑！不知道大家注意到沒有？我反正注意到了。我和大家一樣只顧嘴，稀哩出溜兒雞搗米似的一個勁兒往嘴裡扒拉湯裡的南瓜和麵疙瘩，好像害怕到了碗裡的食兒能再飛走。眼看男勞力吃燙呼呼的湯比喝涼水還快，轉眼兩碗下肚兒。我只能眼饞肚子飽，大家又相互嘲笑吃得最多的主兒，道：「公家的疙瘩湯比自己花錢來的香。」

寶青陰沉著臉收拾起碗筷，隊長叫了聲：「今兒誰吃得最多，我就把重活給誰！幹活了！」

鳳小篡抹抹嘴，藉彎腰起身的功夫在我耳邊小聲說：「沒見小青一臉子讓人給糟蹋了的相兒？你和她同屋兒沒發現她『不展勁』[11]，幹悶氣啥的？」

「沒有。」

當天晚上，寶青睡得特早。我拿出畫畫的東西想畫一幅有月亮的夜景，門兒開了，嚇我一跳，一個個頭不高，戴頂藍帽子，身穿藍制服的四十左右男人，大搖大擺地進來了。長得和寶青一個模子刻出來的。我明白了趕緊說：「喲，書記來了！」

「嗯，沒事，我來看看寶青，你就是北京的李爽吧？」

「聽說你表現不錯嗎，幹起活來頂倆小夥子！」他開的玩笑不知是真是假？反正他笑得還算坦然吧。

「書記，您太過獎啦。」

「爸，你咋這晚還來？」寶青的話不滿又撒嬌。

書記坐女兒床頭兒，他們倆唧唧咕咕了一會兒，我畫我的夜景。突然一種我在打攪他們的焦慮感，我站起來假裝上廁所去了。在宿舍外面站了會，想：「這要等多久？還是去高爺家跟他們聊聊天吧，等寶青父女他們……」我驚慌失措希望關掉腦袋裡的思想，恨自己這種無根據的多

11 「不展勁」指不舒適。

疑！我生我的氣了。

邊走邊用腳踢石頭，樹枝，希望聲音可以阻止胡思亂想。

到高爺家，兩扇木頭門沒有鎖，夜裡別上個拴子，要想進去，有一個祕密的洞，在大門的左上方，伸手進去從裡面一拉門拴門就開了。可屋裡酣聲此起彼伏，農民早已日入而息。我退出來慢步到河邊兒。一個人看著星星，浮想聯翩把顆顆星與自己的生活聯繫在一起——想家、想姥姥、想父母、想姊妹、想朋友、想情人、想過去、想倒楣的事、想快樂的事、緩緩蕩漾的水牽動著我的心去想天、想地、想北京、想世界……想來想去也沒想出什麼英明決策，可是濕土用不著想就已經濕透了屁股。

我終於決定回家，一近屋子見寶青還在床上坐著，只穿一件鄉下人的小肚兜。書記笑眯眯地說：「回來了？大姑娘半夜出門兒可小心點。」那玩笑開得絕對虛偽。我傻瓜一樣無言以對，

「李爽我給你個好活兒幹！」

「什麼活兒？」

「你們一隊的菜園子缺根膠皮管子，公社沒貨了，你能不能到北京幫忙採購？」

「書記，我沒幹過，膠皮管子的家門兒朝哪開都不知道！」

「這事兒還用學？明兒我跟你們隊長說一聲，他把位址給你就齊活兒。」

「謝謝，我可以回家看看嗎？」

「到北京了不讓你看爹媽，我這當書記的多不人道啊。愛待就多待幾天吧。」

果然第二天隊長中飯以後，遞給我一封介紹信，我飛跑回宿舍和上次春節一樣匆匆忙忙小收

拾了一下，玩命去趕最後那趟去北京的長途。

坐在車上，揣著一封介紹信，「高麗營一村需要一百米膠皮管子特派李爽同志前來聯繫採購

事項。」這次出差對我是天上掉餡餅，對書記大概是騰個空間吧。對寶青又將是什麼呢！

高高興興地我想打個盹兒，可一閉眼就出現——寶青幾乎半裸著的下垂乳房，紅暈迷漫在她

臉上，書記的大架子早已倒塌在親女兒的床前，他在癡迷和慈祥之間微妙的沒有了界限。女兒紅

暈的面肌因為我在場而不自主觸電般的哆嗦，父親眼浪的波動，奇怪！為什麼我無法用革命的清

規戒律和道德去唾棄、討厭他們。我的感覺好像一種無可奈何的同情！那是什麼，對人性的理解

或者可以稱作慈悲？搜遍了自己可憐得詞彙倉庫，我找不到合適的詞兒。寶青和父親一定有沉重

的道德負擔，可憐的寶青也可能根本無法拒絕什麼，那是人在孩子時期對父權的絕對屈服？那是

對凌駕一切的「安全源頭」強烈的心理需求？或許是愛情中最混淆、最複雜、最隱祕的成分？我

無法擺脫的罪惡感和同情感交織地嚙著我。

我多麼渴望有個絕對善惡的準線啊，但好像沒有那麼簡單，善惡在心扉深處文爭武鬥，無可

救藥地相互奪權——人類真可憐，人類真累。一直到車進了東直門，市區的喧鬧抓住了我的視

線，心才回到了我的北京。

夢青春

汽車停在展覽路站，我沒有下車回家，多坐了幾站。在甘家口下來，跑上狼煙兒家的灰樓，走廊裡很黑，他見到我時有些吃驚，我見到他時更是吃驚，因為他的傲氣已無影無蹤，轉過身他往裡屋走，他的家人過來一一寒暄過了。

我的出現彷彿對狼煙兒是一種支援，才不到倆月這兒發生過什麼？我一遇大事就充當「母親」，一遇小事就充當害怕小耗子的「妹妹」。我還沒明白具體發生了什麼就已經絕對他充滿愛憐，準備把生死置之度外的那種。狼煙兒，英俊無瑕的左面頰上有一條和中指一樣長的紫紅色大疤，沿疤兩側密密麻麻的紅點還微微腫著，他說：「剛拆線沒幾天。」

「誰幹的？」我氣憤地問。

「我們報警了，還沒抓著呢！」他姊姊回答。

他母親跟過來，搶到話岔急於表達道：「出事兒那天，都快十一點了，外邊有人叫。我跟他說，別出去！別出去！非不聽，這回老實了吧，唉！」狼煙兒衝他媽叫喚：「出去！你又來了。」砰地關上門，嚓地鎖上門栓。

我恨不得替狼煙兒受痛。可腦子裡白紙一張沒有安慰的詞兒，默默地看著他，他也看著我，看著看著我們就變得脈脈含情。過去的愉快經歷變得悱惻纏綿，他邀請我坐在他的大腿上，我伸出指頭輕輕的觸摸了他的傷疤……「疼麼？」他幽默地說……「這兒不疼，那兒噔噔的了。」

「哪兒？」我也幽默地裝起傻來。

「這兒！」他用手作嚮導。

「喲！真大，你還真行？」我不好意思地縮回手。

「爽啊，別小看人，我臉被砍了，『那兒』可不是太監。」他很在乎地用力拉著我的手往「那兒」引。眼睛裡透出的光，好像在說：難道你看不見，我愛慕你而變成了一個名副其實的「硬漢子」嗎！我按照他希望的做了。

「嘶——」他眼睛微閉忘掉了傷疤，尋找我的扣子，緊擁著我，忘形地用他和我曾經最開心的方式，又來了一次……

「好久都沒這麼歡了！」癱軟後的他感歎回味，似乎要永遠抓住和保留那個「硬漢子」的狀態，可惜世界無常，硬男人更無常。

狼煙兒很少提他在外面幹些什麼！也許那是男人為了沾更多的腥兒，刻意為自己保留的祕密花園。也許是怕我輕視他的所為，因為他知道我看不起小偷兒流氓。也許根本就沒拿我當真事兒，或拿我太當回事兒。

他出去，從廚房帶回兩杯熱麥乳精，依偎著我談起他臉上的疤……「出事兒那天半夜十一點了，一個小子在樓下跟我『較查輩兒』，說要花[12]了我！我正坐陽臺上抽菸，問……你丫算老幾跟我這兒叫板？那小子說……你丫該挨花的事太多了，今兒非甀[13]了你不行，有種兒的！我保證你今兒不敢下來見我！我那天他媽也是喝多了點兒，真傻屄，他這一擠對我，我掛不住就衝下樓。黑咕隆咚剛拐過樓角兒就挨了埋伏，當面一擊，我只覺好像挨了一棒子，藏在拐角的人撒腿就跑。黑燈瞎火裡我也覺得那小子眼熟。」

狼煙兒繼續：「我沒追幾步，覺得脖子和肩膀上特熱，一摸黏的，是血，再往上摸到臉上時，我才發現不對勁兒，這手怎麼能從臉蛋摸著牙……半拉臉都豁開了，縫了二十多針，我都不想活了。」

突然石哥的名字蹦出我的腦海，我肯定是石翔方幹的。如今已經傷了一個，我不想再傷另一個，讓石哥再有個三長兩短的，我沒跟狼煙兒提石翔方。

狼煙兒一定和所有男孩子一樣，曾經幻想過自己為了挽救人類，是一位戰場上的勇士——他被簇擁到「凱旋」聖地眾人為他慶功喝酒，所有美麗的女人都爭先恐後地要作他的情人，為他的一切灑淚和微笑。

我也曾經夢想……在世界還是一塊古老的大陸時，我已經比任何女人都高貴豔麗了，所有男人都拜倒在我的石榴裙下。哈哈，看來我那小女孩的夢，又能比小男孩的夢高明到哪去呢？

當人們什麼都不需要了的時候，人們依然需要愛！那麼就把過去和未來刪掉吧，再刪掉時間，這樣世界就剩下了一件東西──愛，一件東西人人平分秋色，沒有競爭。

「喲，太晚了，無論如何我也該回家了。」

「明兒見？」狼煙兒頭一次用期待的目光對我說話。

「盡量吧！」我聲音裡帶點拿糖[14]。

回家的路上，我沒有走大馬路，為了抄近道從許多工棚的小黑道上穿行。越走越黑我也越走越快，因為越來越害怕，等我回頭，果然有兩個人影一高一矮跟在後面，人影越來越近，見不妙，我撒腿就跑。這時一個人已經從背後猛撲上來扯住我的衣服，我貓腰掙脫了又跑，之後發現他們沒有在追，慶幸脫險，後邊人說：「你歇菜了，摸摸少了什麼。」一摸口袋裡癢癢的，原來就幾秒鐘的功夫，第一個人撲過來的人已經把我的錢包兒摸走了。「錢包倒是無所謂，」可又一想，「不行，裡邊兒有封介紹信，讓我辦事兒，我就得好好兒辦，介紹信絕對不能丟。」

扭頭兒我又回去了。高個拿著錢包兒晃了兩下，放回自己口袋裡。兩人上來就動手脫我的衣服。他們粗魯的手勁使我突然意識到自己太冒失，那可是倆結結實實的小夥子呀！「但介紹信絕對不能丟。」我下定決心不僅要弄回介紹信，還不能讓流氓給弄了。決心像一道神奇的命令，在

12 「花」，指以刀傷害。

13 編按：「甄」，音「ㄓㄣ」，原指摔破、打碎（瓷、瓦），北京方言中指打（人）。

14 編按：「拿糖」出自「拿糖作醋」，指故作姿態或故示難色。

191　第三部

我接受了險情現實的那一刻，忽然我的鎮靜召回了魂不守舍的聰敏——我任憑靈感勢態自由發展，我擺出一臉不正經女人的嘴臉，大大咧咧地扒拉開高個和矮個那四隻手，衝矮個擠了擠眼兒，說，「你們倆先別這麼急赤白臉的隔著襖亂摸，沒吃過豬肉還沒見過豬跑？急什麼沒見過女的，還沒自己過過癮是怎麼的？」

「我肏，妹子您還挺狂，你擠對誰呢！」

「真現眼！擠對你們倆呢唄！」我說話聲音之大足以嚇人一跳，隨即我膽子也越發壯大了，接著說：「知道我是誰嗎？」

「誰？」倆小夥子讓我昏頭昏腦的氣勢唬住了，我出自己的名子。他們回答：「不知道。」

「真老帽兒[15]！我是誰你們都不知道，還有什麼資格玩呀！」他倆互相看看真以為我是玩兒鬧世界的後起之秀。

「這麼招吧，」旁邊兒就有工人民兵指揮部。咱們明天找個暖和的地界兒，好好玩。」

「行！行！」他倆使勁點頭兒。

我還用神祕的眼神睖著他們囑咐到：「哎，你們可不能讓我失望？一塊兒玩就別到時你倆扯纏不清，身子骨軸了吧唧唧的讓我不舒坦啊。」

「行，行，我們練練。」

「嗯，這還像個爺們樣兒！現在你們把錢包兒裡的錢拿走吧。明兒要幹得好錢有的是！錢包你們看著好也拿去吧，真皮的呢。把裡邊兒那張紙還給我。」他們一一照辦了。把錢包兒拿出

來，錢夾走，藉遠處幽暗的路燈數了數，分了。最後兩張毛票五毛的那張矮個一把搶去，高個不愉快的揣起一毛的，又把介紹信拿出來遞給我，看了看錢包兒，把錢放回包裡一起拿走了。裝做漫不經心的我接過介紹信，鬆了口氣。

「明天咱們上我家吧，不僅有地兒，還暖和。」

他倆人一起急切地問：「幾點？」

「還在這兒，下午三點不見不散。」

「唉，唉——不見不散。」

分頭各走各的路了，剛拐過一個彎一陣噁心，剛才我演過的角色，連我自己都不知哪來的本事，人彷彿什麼角色都可以適應，只是教養把人用複雜的繩索綁住後，人自認渺小。心悸使我疲憊不堪，既感到受害又感到害怕，眼淚差點流出來。

回到家已很晚，父親問，「這麼晚了你是怎麼回來的？」

母親希望圓合大家：「你一個女孩子在外面嗎，讓我們很擔心，盤問是為你好。」

「你可沒讓你爹媽少操心，剛剛晚飯還在叨叨你來著，真是說曹操曹操到。」說話的人是父親的妹妹，我的一個姑姑，正好今天她在。

「你真不是省油的燈。」姊姊是最後一下邊鼓的。我就只有聽的份兒，和家人我一向放低容

忍底線，讓他們說去吧。若他們知道我剛從什麼樣的「劣跡」裡逃出來，非嚇壞不可。

我見桌上的剩飯顯得特香大口大口吃開了，「家裡的飯就是香。」我對姊姊妹妹說：「你們天天過的是神仙日子。」我的吃相兒，不知怎麼的像「武器」使大家停止責備我，開始問寒問暖……大概他們見我跟餓狼一樣動了惻隱之心。姑姑今晚佔了我的床位，在地鋪上我睡了一夜。

第二天一大早兒我要走。「又哪去？」

「野去！」我生硬逆反地回嘴。

「野去，我不能跟著你，但你別跟家裡人長脾氣！」父親嚴厲地抓住我的禮貌問題。我也的確不想欺負愛我的人，一向對耗子扛槍——窩裡橫的人嗤之以鼻。

「……」他叫我也跟著去，我堅決不肯。「我得去買膠皮管子。」

「我已經收了[16]，不過這回為了你就再玩他一把。」快到點時他問我：「那倆小痞子在哪等你啊……」他叫我也跟著去，我堅決不肯。

一溜煙兒飛跑下樓去找狼煙兒。把昨天的事兒一五一十告訴他。狼煙兒懶懶地起身，說：

傍晚，狼煙兒他們一幫子人在樓下的小樹林裡大聊當天的趣聞，那兩個小子還真來了，是西直門那片的衚衕兒串子，那還不挨一頓臭揍！狼煙兒掏出一把錢，問：「是你的？我把他們身上錢都拿來了。」

狼煙兒帶著一幫子人，按我說的地點，赴約了。

「我不知道，錢都長一個樣兒，沒那麼多。」我說。

「這錢，是為了彌補他們對你的精神損失費。」

旁邊一個叫張什麼的，興致勃勃地重複下午他們折磨人的經歷，道：「……然後，我讓他們倆跨自行車大樑上，倆腿懸空，疙他丫那倆雞巴蛋，倆小子受不了顛，求爺爺告奶奶的，哥們兒帶著他們在甘家口兒兜了一圈兒。」他眉飛色舞的報功，我聽得直牙磣，說：「幹嘛老跟人家的生殖器過不去，真黑！」

「哎喲！爽姑奶奶那可是狼哥給你報仇雪恥啊！」

狼煙兒教主一樣莊嚴地墊上了一句：「倆徹徹串子，剛起來的小玩主，雞巴癢癢人之常情可以理解，西直門城牆根上哪兒蹭癢癢去我都沒意見，他媽蹭到我頭上來了，那我可饒不了他們。」我受不了男人猥褻的調兒了，甚至可憐起「那倆徹徹串子」太沒運氣。然而是我引起的事端；我看見了「仁慈」與「殘忍」是人的兩個共存面向。

覺察告訴我：當一個男人因為「愛」希望把女人據為己有，傷害了別人，對他「愛」的品質和能力你將打上問號。「你是我的，我是你的。」這種改革雙方、重疊身分的愛對我來說已不叫愛！但怎樣是愛，我不清楚，照樣摸著石頭過河。

姥姥

這個時候，只要我回北京城就去看姥姥。

文化大革命抄家物品從一九七七年開始，陸陸續續開始有退還。街道「落實政策辦公室」派人還了姥姥家百分之一的倖存貴重文物，上百件。姥姥一件兒都沒有見到，她去問街道「落實政策辦公室」，回答是：「老太太，不是您讓兒子和孫子代理了嗎？」

據傳這些古董全部淪落她的孫子們手中。這些承載了歷史，及個人情感記憶的東西已與姥姥無關，彷彿也是一種解放。

同時姥姥把「落實政策辦公室」退還回來的幾萬塊錢一拿到手就說，「錢的使命是：使男人喜新厭舊，使女人奴媚勢力，使家庭六親不認，但是人沒錢也六親不認！」她把退還回來的錢平分五份兒，四個兒女和她平分秋色，在當時那是天文數位。

每回我去看姥姥，她都要求我與住對面兒的大舅問好。這小院子本來是姥爺以前看守住的門房。

因為大舅家對姥爺姥姥的虐待，我特別不願意去對門兒問好。姥姥每次都堅持，我不願意讓

她失望，每次趁大舅出進門口的機會兒趕緊去叫一聲兒「大舅」。

大舅母不許婆婆使用院子裡的廁所，姥姥只好去街上的公共廁所，人老尿頻繁，老人步伐蹣跚，大家建議在小屋放一個鐵桶，充當馬桶。父親給鐵桶做了一個坐便蓋子，為了鋸圓一些，父親大老遠買來一個職業木工的鋸子。姥姥省得一趟趟過馬路上公廁。

我們去看她，第一件事就是幫她倒馬桶。

姥姥快八十了，眼不行了還要看書、看報，耳朵不行了，還是要聽小半導體收音機舉到耳朵邊兒上，學英文。這個小收音機是父親的作品，小木匣子漆成天藍色。我家的家俱都漆成藍色，父親說，藍顏色的特性是可以增加人的愉快感。

姥姥，做不動飯了，每天到小鋪去買點兒包子、烙餅。無數次要求姥姥住過去——姥姥就是不肯。我母親說，「你姥姥畢竟還有封建意識，跟著兒子才覺得是順理成章。」

去看姥姥不下象棋是過不了關的，我不會下，胡走，她不在乎你胡走我也胡走，她最高興的是跟她玩。

姥姥不訴苦，也不評論世態炎涼，更不說人壞話，無論是正面、反面、拐彎抹角地、變相的、尖損的壞話。我有不順心的事兒講給她聽。有時她回答，有時不說什麼，通常她的回答我往往不能馬上明白，總是過一段時間，甚至幾年後我會在生活的客觀存在裡發現姥姥簡直是個「大

預言家」。比如我急於求成時，她會說：「快就是慢，慢就是快！」當我狂愛上一個人時，她說：「愛情是打著不走趕著跟的戲，為了愛人把自己丟了，人家還愛你什麼呀！」每次和她在一起，我都張開毛孔領悟她。

我愛她，祖籍從喜馬拉雅山來的神奇老太太。

我做過這樣一個好玩的夢，我離開這個世界以後，姥姥在一朵白雲上接我，她指著兩個在雲端下棋的人，說：「爽子，讓我們下完最後一盤棋吧！」望過去的感覺好奇怪，我已經分不清她是我姥姥或我是她姥姥。夢為何意我一直不明白。

姥姥也要畫，跟我要筆要顏料，她說，「我也要學畫。」我最喜歡鬱金香，姥姥告訴我，她小時候家住青島，一次她見到啤酒廠大門口有一個金髮洋女人牽了一條哈巴狗，女人還抱著一包像燈泡一樣的花，無論是金髮洋女人、哈巴狗，還是花，她都覺得很新奇，但花朵的美麗完全壓倒了洋女人和哈巴狗，那鬱金香的美，感動得她身上忽冷忽熱，想到：「這花像神仙下凡。」她一直不忘。

從王府井美術用品商店我買來兩盒水彩，和一本《人民畫報》，因為封面上有鬱金香的照片。姥姥覺得照片很呆板，我們就一起去中山公園的花房看真花。這個花房我們太熟悉了──從小，姥姥經常帶我來這兒賞花，賞花後她喝香噴噴的碧螺春茶，吃蘇打蔥香餅乾，我喝甜酥酥的果凍，吃奶油蛋糕。如今，時過境遷，不是她拉著我的小手而是我攙著她的老手，但手手之間傳

傳遞著對昔日芳菲的記憶，今天醉人的馨香使我們更加心心相印。

我們一起又去坐在中山公園的茶樓，我無論如何都要請她，姥姥和我爭了半天我勝利了。嗨！終於可以請姥姥了，興奮加幸福地一趟茶，一趟點心地小跑著，姥姥誇杯裡的碧螺春是上品。茶後我們在柏樹林間散步，姥姥心血來潮非要照相合影。的確她又先知先覺了，因為那是我們倆唯一的一次也是最後一張單獨合影！

和姥姥道別後，騎車回家，等紅綠燈兒時無意間手揣進兜裡，咦？摸出幾塊錢來，眼前出現了姥姥勝利的微笑。我笑想：「姥姥呀，下次我會用您的錢給您買回去大堆堆的好吃的！」

我做的那個雲端夢，這時開始顯露出了點點意向，人人的生命關係都可能是上一次的延續。

畫神附身

畫畫是我不講話的情侶，畫畫像個智者在我與大自然之間熱情地編織，我騎著自行車跑遍了北京最美的寫生點，紫竹院、玉淵潭、動物園、頤和園、香山，不辭辛苦地遠征。我像個走火入魔的練功人。

有一天，我突然想到，「唉，怎麼忘了月壇公園呢？」於是背上畫箱子去了。月壇很小，就幾個老頭老太太推著小孩竹子車蹓躂，選好景兒往地上鋪塊手絹開畫。那段時間不知怎麼跟帶「壇」字的過不去，畫完月壇又去畫日壇，日壇畫夠了又跋涉到天壇畫。我想：「還有地壇呢。」我吭哧吭哧騎車找到了座落在北新橋的地壇，這裡顯得荒涼淒美，遊客熙熙攘攘，一下我就愛上這地方了。我發現帶的油畫紙不夠可我想多畫幾幅畫，我把油畫紙小心地裁開，三張變成了六張。

在這古柏蒼松間我張開直覺，發現每換一個角度，樹的臉孔，也在更換中變成典雅少女、神龍大佛或幽默的老叟，它們同樣忽而陰險，忽而英明蓋世，樹一定有魂！整整畫到下午不思茶飯，好像畫樹可以解飽解渴。

四五點鐘的夕陽裡突然一棵樹裡說話了：「你畫得很詩意。」我來不及害怕，意外發現到旁邊兒一個人很矮，再望過去原來那人坐在輪椅上，因為沒有腳步聲，像是從樹裡蹦出來的樹精。

他帶一副眼鏡，眼鏡後面的眼睛那麼小，使眼鏡顯得太大。坐輪椅的男人對我是沒有威脅的──尤其是坐輪椅還帶一副眼鏡兒的男人更不會有什麼生理上的威脅。

我放心地回答：「怎麼會濕呢，這是油畫用油調色不用水呀！」

「哦，我說的是，你的畫兒很有詩意，詩歌的詩。」呵呵我們笑了。

這人真逗，從來我們就認識的那種自來熟，見了面窮聊一通，分了手，八年不見也無所謂，有朝一日再相會，依然可以「千杯恨少」的很投入。他膚色微黑，面孔讓人看了忘不了，但使勁想又想不清具體什麼樣。

「你畫的樹和別人不一樣。」

完全不自信的我，警覺地為自己開脫：「我剛畫畫沒多久。」

「哎，忽略掉學歷行嗎，畫樹就是在對樹說話，跟學沒學過關係不大。」

我皺皺眉頭，他真是樹精，怎麼跟我想一塊兒去了？不過他話說得太沒時代感了，我說：

「跟鳥還能對話，跟樹對話有些難度。」

「樹用得著對話嗎，感覺比對話省事兒。」

夕陽！我看見紅色的天，趕集似的怕失去美景，拿出最後一小張油畫紙，著火似的沾上顏色快速抹來抹去的，最後還大師一樣，瞄準正中央點上了一堆桔黃顏色代表太陽……特想表現得

很老練，結果注意力分散，畫兒呢並不理想！太陽從重疊的老樹後面不聲不響，滑到別的國家去照耀了。我默默地擦著筆，那男人默默地看我擦筆，好像我們倆把魂兒都獻給了剛才的「太陽」，並跟著到地球的另一邊。昆蟲叫醒我們時，我們又天南海北聊了一會兒，我說：「我得回去了。」

「你住哪？」

「展覽館那邊兒。」

「哎喲，挺遠的真是精神可佳。」

他說：「是沒用，我這兒不發學雷鋒好榜樣的獎狀。」

「你誇我精神可佳有什麼用。」我出口隨便，讓我不好意思地衝他笑笑。

「雷鋒沒準兒都是編出來的呢。」

他說：「你肯定是那種硬要趕走陰暗的女孩兒。」

「哦──」我並不明白他的意思，把「哦」拖得挺長顯得若有所思，為了顯擺聰明我用假裝明戲了的眼神看他。

「你貴姓？」他問。

「李，木子李。」他微微歪著頭等下文。

「李爽，爽快的爽。」

「颯爽英姿五尺槍！這名兒起得好！」

「以後還來畫嗎？」

「肯定！你貴姓？」

輪到我歪頭兒用眼神兒問他了，他笑得也挺爽，回答道：「我姓史，史鐵生。」

「哎喲，你也是那種拿命跟鐵撞的人吧。」

「哈——」我的話，使他差點大聲哈哈笑出來，揚頭抿嘴了一下才忍住，史鐵生好像吃了快要熟的甜柿子，但不妨還是有點兒澀，對我的話他彷彿聽在耳朵裡收藏在心中的樣子。我們約好了回頭見。

可我一去就好幾個月沒再回地壇畫寫生。

張誼來了封信，信裡有張照片兒，照片兒上寫著「將軍張誼像爺們一樣殺回來了！」約我去見他。自己當時學了點兒壞——赴男人的約會要「拿糖」來晚點兒。我準時到了，在北海前門兒坐馬路沿兒上等著，過了鐘點兒才推車過去。

我揣摩著對他當年的印象，所以我沒有太打扮。我完全錯了，張誼成熟了，不再是那個被我擠在牆根兒生怕被「壞女人強姦」了的小男孩兒了。以前他還沒我高呢，現在比我高出半頭。寬寬的肩膀兒，兩撇小鬍子。但當年的自行車，依然如故還是那輛一起畫畫時的車。

他倆隻胳膊抱在胸前，肩膀硬梆梆地端著，用一種不倫不類的目光看著我——我納悶，為什麼他這個樣子讓人聯想到演技很差的演員，在首長接見前必須練習假裝幸福的表情。

那天晚上我大勝，我談書比他棒，我談詩比他棒，我知道的詩人比他多，但他認識的洋人畫家比我多得多！我們唱起歌兒來，我倆會唱同樣的外國歌曲，只是非常跑調兒，不知怎麼他和我都沒在意自己五音不全的歌喉，還被感動得飄然呢。

冰雪覆蓋著伏爾加河
冰河上跑著三套車，
有人唱著憂鬱的歌，
小夥子你為什麼憂愁？
為什麼低著你的頭，
……

我唱的時候，張誼也清了清嗓子給我伴唱，他唱時我也清了清嗓子為他伴唱……
正當梨花開遍了天涯，

張誼「將軍」。照片背面寫著：「張誼將軍給爽的禮物」。

河上飄著柔漫的輕紗！
卡秋莎站在峻峭的岸上，
歌聲好像明媚的春光，
她在歌唱草原的雄鷹；
她在歌唱心愛的情人，
……

我們陶醉地靠在護城河小圍牆上，再慢慢挪到一棵丁香灌木叢裡，避開五四大街上遜色的路燈，他悄悄伸出手臂摟住我的腰，我伸長腰肢希望靠得更近更緊。我很難把性慾和愛情分開來對待。浪漫的精神與我女性深沉敏銳的原始湧動接火。護城河水的聲音也跟著聽起來清柔又急切，我的肌膚恢復了對生活是美的信任，丁香灌木叢裡我准許了兩個人之間親密的愛撫。

我跟張誼的精神愛情，終於從天上落入

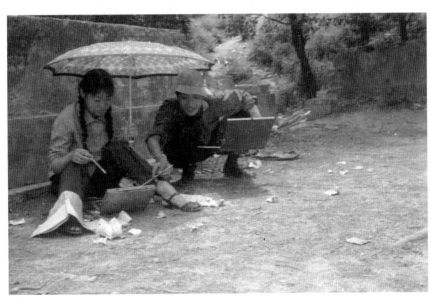

一九七八年，李爽和張誼在頤和園畫寫生。

人間。我夢想著品嘗一下我倆多年愛情的果實！好幾天之前就買了啤酒和小泥腸罐頭藏在床底下，等待這個激動人心的時刻。

三杯啤酒下肚兒暈暈乎乎，笨手笨腳的前戲幾乎完美，尤為美妙地深吻之後，閉上眼睛我懷著熱烈忐忑的心，等待這個「爺們和將軍」來撫慰滿足我已期待良久的情，等了一會兒聽見他弄出悉悉嗦嗦地聲音，以為最激動人心的時刻就要到了，誰知他伏身接近我問道：「爽你幹嘛呢？我一直在等你，我們不是應該做愛嗎？怎麼做啊……」我生理的電閘，吱扭一聲熄了火。

原來張誼從來沒有做過愛，我顯然失望，驚訝地問：「你是處男啊！」我自己能感覺到自己不顧慈悲的表情，但是慈悲不能出於勉強，張誼的表情也失望委屈。我們角色顛倒彷彿是我應該像「男人」一樣把握性愛方向。

我們都不想放棄，我用盡渾身解數幫他重振威風，可是他褲子都來不及脫就馬上洩出。失落的他，掩埋起面孔縮在床上翻著白眼兒，精液流了一身。

我嚇壞了，啪啪拍他的臉，去找他的黑眼珠兒在哪兒，搖晃他，叫他，他還是不動。過了一會兒，他的眼珠兒翻了下來，哭了。又過了一會兒，他笑了，我見到他嘴邊兒一撮小鬍子，半張的嘴裡有顆細小、尖尖、還微微發黃的小虎牙，我忽然有種噁心的感覺。不知道為什麼這樣的結果使我對性愛完全失去了美感。我們把自己收拾妥當後，他用一雙水汪汪脈脈有情的眼睛看著我說：「其實好舒服，爽，你把我變成了男人！」

我萬萬沒有想到一個肯放下架子，託付給女人擺布的男人和一個處女的心態毫無區別。真

的，為什麼女人不想懂男人，男人也不想懂女人地互相抱怨。也可能男女之間只有一層薄薄的

紙，雙方輕輕來一個吻——那層「紙老虎」，絕對抵擋不住愛的綿綿雨。男女都會發現我們的心

從來都是同一個合一一體。

我問他為什麼匆匆退伍，他道來一個小故事：「我被批准入黨後的夏天，我們連裡的趙班長在打掃衛生時翻出了我與你還有另一個女朋友的通信，連裡開了我的批判會，說我是北京來的少爺兵，我們的情書，有傷風敗俗男女姦情的嫌疑，是極其惡劣的資產階級思想品質問題。我被隔離審查一個月，我寫了一大沓子的檢討書。後來我發高燒四十度，住進部隊醫院，有個小護士胖乎乎的身體，特眼饞的那種，她一來給我打針、試表，我『這兒』就特硬特脹。後來每次一到打針、試表的點我『它』就脹，有一次我怕她發現，看著表計算好差不多她快來之前，我就用手使勁抓住『它』，護士那天提前來了，她尖叫的聲音跟衝鋒號似的。我沒有回我們連隊就立即被開除黨籍、軍籍，沒有被送上軍紀處是便宜了我。」

聽完我憤怒地冒著煙：真邪門，年青人的發育都成了「資產階級的惡劣思想品質」，那無產階級的「小孩」都是從百貨大樓買來的塑料娃娃！

張誼比我寬容，也沒有忿忿不平。

他在想別的，兩手搓得通紅，終於他湊近我說：「我希望你以後還和我做愛。」我支吾著。

我對我們生活的時代倍感困惑，是誰界定了錯與罪的戒律？我想知道，嚴苛處置，約束別人的人，對自己的慾望如何處理？張誼對「性」笨手笨腳的渴望如同餓壞了的小孩，從自己的餅乾

筒裡拿出一塊餅乾嘗了一下，而被判處偷竊罪。

我們旺盛的青春已被政治看管起來，青春期能量的搏動像「齷齪的罪惡」緊緊捆綁在恥辱柱上。

人人監控著別人腰帶以下五寸那個小地方。

難怪我們這個年齡段的人，如今與「性」的關係變得完全不自然，教旨把我們的頭腦和身體攔腰斬斷。我們把「渴望自然」困惑地分為好的壞的。

愛本不應與政治有關，性是大自然賞給人的厚禮！找性的人，內心深處無非是在找愛。

我從視窗眺望張誼漸漸遠去的身影，他的自行車拐彎了，我還盯著那個拐角兒。

我知道我們的友誼將繼續充滿活力！未來誰也不好預計，我最不喜歡的事莫過於預計——是對未來所有美妙驚喜的東西，施行限制和封殺。

我和他繼續騎車去畫寫生，最遠騎到過十三陵，他成了我最好的知己。

好多年以後我又見到了張誼，他依然英俊，目光有點恍惚。我們倆隨便地聊著過去和今天。

誰都不想去碰觸那片經歷中最柔軟、最純淨、卻被最鈍硬東西弄傷了的處女地。幾十年前的記憶還是那麼珍貴又非常恍惚，珍貴因為亂世造就了我們，恍惚因為我們依然沒有完全獲得精神上的療癒。

第四部

無業遊民

突然間，傳來一個消息，全國恢復高考而且沒有年齡段的限制，對我來說這是一個充滿希望的大大的好消息。因為歷來的高考都是「推薦」上大學，誰都知道大學的「建築結構」是沒門兒也沒窗戶的只開著「後門」。

騎車去姥姥家，經過故宮筒子河。聽見有人吹號，聲音哀絲號竹一下昂揚悲壯又一下豁如竹破，很業餘。

故宮的角兒樓雲起灰朦朦，雲去黃燦燦，太陽雲前雲後地在和故宮角兒樓上的琉璃瓦捉迷藏，雲間水莊。人的命運一定有超越五官和計畫邏輯的時刻，一定有不著形跡的世界在靜靜神祕地跟隨和保佑著我們。鬼使的計，我很想畫故宮的角兒樓，神布的差，我出門前最後一秒帶上了畫箱。

在故宮選好景，世界小的只剩下故宮的西北角樓。我畫技日益純熟，心裡感覺輕鬆，筆也自在飛舞，後邊圍著許多人，如今我已經不再怯場。畫完了我一邊擦筆，剛才滋哩哇啦的號手就在我旁邊，說：「哎，你好，我叫盛年，我們在看你畫畫，真不錯。」

第二個號手也過來說：「我叫楊清平，我們一直在看你畫畫，就是不知道你畫的是哪兒。」

「行了，行了，清平你真老帽兒，人家畫的是故宮西北角兒。」

「怎麼畫得那麼不細緻，琉璃瓦呢？盛年他爸的畫兒可細了，連頭髮絲兒都畫出來了。你怎麼用那麼多顏色，真夠浪費的。」叫清平的緊著問東問西，叫盛年的緊著解釋。

「我爸畫的是水彩，這位姊姊畫的是油彩畫，哎，你貴姓？」

「我叫李爽。」

「人家李爽畫的這種叫現代派，你懂什麼。」

為了考音樂學院，揚清平和盛年每天刻苦練習吹號。我們聊得很投緣。盛年告訴我，他父親盛錫珊是青年藝術劇院的舞臺設計。當時我並沒有太再意這次巧遇，又寒暄了一會，我們一起騎車回家，倆小夥子送了我一程，還約好下次角樓見。

到姥姥家，趕快把全國將恢復高考的事告訴她。

姥姥起來走到窗臺，看了看小碗裡那棵切開的水蘿蔔頭，那是姥姥的「花」，水蘿蔔頭的葉子頑強往上伸張著尋找陽光，因為院牆擋著，清冷的午間陽光已經構不著這間小屋的窗臺了，奇怪，瞬間我對水蘿蔔葉子與姥姥作了一種聯想。甚至聯想到中國年輕人，都像這棵頑強的水蘿蔔葉子。

姥姥其實太高興了，不免流露出少許怨天尤人：「是好事兒呀，你們這一代人沒吃過，沒見

過的，靠不了天靠不了地，連靠自己的條件都沒有，這下可好了！」

「姥姥，您看我複習什麼好，數學？語文？還是外語？」

姥姥說：「周瑜為了打仗需要十萬支箭，找諸葛亮出主意。周瑜以為需要十天功夫，諸葛亮說只需三天。十萬支箭，三天怎麼造得成呢？誰都不信，結果三天後不僅從曹操那兒得到五萬箭，還從周瑜那兒得到五萬，共十萬。」

「姥姥您嫌我朝三暮四？」

「你其實什麼都具備只欠東風！你一天到晚背著個花裡胡哨的畫箱子幹嘛，賣糖葫蘆吶！」

「我畫得還不夠好。」

「畫得再不好，也比從頭學數學語文好一百倍！你趕明兒要成大畫家了……」

我打斷她。

「我能成大畫家？您別逗了。」

「爽子，給我二十年時間，我一百多歲那年，咱倆再商量你畫得好不好行嗎？」

「姥姥，您真覺得我是畫畫的料兒嗎？」

「除了畫畫，你幹什麼都屈才，你不是畫畫的料兒，你是畫畫的天才。」

「比如我畫蘋果，老想變形兒呀，注意光線呀，在著色上玩花活呀什麼的，最後畫個蘋果都畫不像。」

「畫像一個蘋果有什麼意思，街上買倆真的越看越像，畫就畫個神態，神氣都給畫出來了，

還怕不真嗎！別騎著驢找驢啦。」

我們倆充滿陽光的笑聲，連水蘿蔔葉也搖頭兒晃腦的。我拿出事先貯備好的好吃的，姥姥像個天真的老小孩，選了一塊稻香村的薩奇馬，慢慢嚼著，她細嚼慢咽使我不僅體會到她嘴裡名牌薩奇馬的甜蜜，也體會到了她心的甜蜜。

雖然姥姥是親人，但我們的關係裡包涵了各種形式的友誼。彷彿我們三百年前就認識，大概緣分就是這種感覺吧。

姥姥的話，幫我找回了「北」[1]，我決心考美院。畫呀畫，見什麼畫什麼。一天到晚，睜眼閉眼想的說的全跟畫畫有關。「畫畫」像一個暗戀的情人，在情場上靜悄悄地贏得了我的心！

也不能老在北京當無業遊民吧，我的職業還是農民，該回村兒了。回去時想起高爺、高嬌兒、高兔子，接著又蹦出隊長高震來、鳳小篆、會計翠芝、同屋寶青和好多好多人……我買了一書包甜食，帶著畫箱又回到農民身邊兒了。我這家兒吃，那家兒畫，田裡逛蕩不怎麼幹活兒。

畫畫兒的技術突然飛躍。高嬌兒逢人便說：「李爽來吃飯，連貼餅子都能染花了紅的綠的，好麼樣兒的雞蛋，她非給畫上眼睛鼻子，還要畫上點子曲流髮[2]，弄的俺都看著怪好看的捨不得

1　編按：「找北」原指找到北方，意指找到方向。

2　「曲流髮」指捲髮。

吃。」

寶青並不是太順利，她懷孕了，不用多問就知道孩子的父親是寶青的父親。這也是我回村兒後人人掛在嘴上的新聞，新聞像養分一樣，使乏味勞累的農民可以多些茶餘飯後牙磣的佐料。人們給越軌的性事以高度的警戒，又因為束綁得快被勒死，而變態、虛偽地從所有「性新聞」中咀嚼它在身體記憶中的快感印象。

宿舍門開了，寶青見我進來，說：「回啦。」

我春風楊柳剛要問候，一眼瞥見她的大肚子和她灰胖的面孔，無法逃避的道德觀，狡猾的站在一個思想分水嶺上：去歧視一個歧視過你的人嗎？一個自幼沒有母愛與父親相依為命，又因為一千一萬個人性中本來就非常混淆的需求與恐懼，落井的女孩嗎？

我懷過孕，打過胎，知道被人歧視的滋味。但我不能迴避暗中那點滴的優越感，它就在那兒，彷彿不幸中遇到更不幸的人是一種襯托出你自己還好的鏡子，生活在邀請你變得知足長樂，使你能站得高一點。但此刻不要忘記那些更不幸的人正是你的墊腳石。

所以見到不幸請不要落井下石。

我一直默默地忙活自己的瑣事，要睡的時候，聽到她在被窩兒裡抽泣，我能做些什麼呢，就說：「寶青別哭了，生米已煮成熟飯把孩子做了吧？」

「醫生說太晚了……」

寶青嗚嗚嗚哽咽著⋯「我喜歡我爹，他為革命立下了汗馬功勞，我佩服他。」

「你爸被判刑了怎麼辦？」

「我倒沒啥，我為我爹惦心，他受到嚴重處分，可能會被判刑！」

「你以後怎麼辦？」

「我不活了。」

「不能尋短見啊！」

「嗚嗚嗚⋯⋯」

我恨自己怎麼笨嘴拙舌，該來話時無話可以支撐她。屋裡安靜得可怕，我爬起來把一包糖塞給她，倒了一杯水遞過去，拉住她的手，握著，她僵硬如木乃伊般乾巴巴的手慢慢放鬆，然後玩命抓住我放聲大哭。我的手成了道德海洋裡譴責的滔天巨浪中一根求命稻草。我任憑她的淚水鼻涕流淌在我的手上，恨不得再長出八隻手來援助她的脆弱。

第二天我收工回來，見寶青的鋪位已空空的，禿板兒中間有一包糖，糖下，一張用手匆匆忙忙撕下的紙條兒上寫到⋯李爽，謝謝你！

藝術的荒林中找果子充饑

在隊部無意間翻弄報紙，見到一則消息：文革以來第一屆「全國美術展覽」在北京中國美術館開幕。我渾身發熱，自己都不明白，幹嘛對與藝術有關的事情都走火入魔。跑到隊長那兒求爺爺告奶奶要回北京。「李爽，你三天打魚兩天曬網的，我應了你，明兒你成事兒了可別忘了俺！」

提著辨認不出原來模樣的寶貝畫箱，我小燕兒飛似的又回了北京，我們家人管我的畫箱叫「花瓜」。姥姥的話：「你與畫畫戀愛省去『打扮』這件麻煩事兒。」我渾身上下邋裡邋塌的衣褲真和「花瓜」差不多，指甲蓋兒裡滋滿紅的綠的，拿小刷子都刷不淨，頭髮老有調色油味道。

從家中早年間沒被抄走的畫冊中，我認識了徐悲鴻、關良、程抱一、林風眠。

我徹夜不眠地把這些畫小心翼翼地剪下來，製成「畫冊」，夜裡想起拿出手電在被窩裡細細品味。臨摹了不知多少遍。後來我在張誼家見到了更多的共和國成立以後的油畫家：詹建俊、靳尚誼、董希文、王式廓、吳冠中，當然還有羅工柳、吳作人，我又如饑似渴地臨摹了一通這些我心目中的大師之作。

還跑到吳冠中家附近衝著所有出出進進的文謅謅的老頭問：「請問您是不是吳冠中？我想當您的學徒！給您唰碗做飯都行！」凍得我透心兒涼可一次都沒遇上吳冠中他本人兒。招得一些不叫吳冠中的老頭兒們用異樣的眼光，說：「怎麼大姑娘家家的這麼瘋瘋癲癲不檢點，討厭！」

後來恢復了英文課，母親的老本行兒重新被起用，第一屆的學生全是工農兵學員。在母親的班裡有個空政文工團的女學生霍霄霞，她常來我家玩，跟我聊起天來她知道我喜歡畫畫，就說她丈夫是工藝美院的，還是吳冠中教出來的吶，「人民日報上〈炮打司令部——我的一張大字報〉就是我丈夫畫的。」我驚喜的如同遇見上帝。就這樣我認識了霍霄霞的丈夫王為政。他瘦瘦的，白白的，文質彬彬的，一副白釉色的眼鏡兒笑容可掬，總穿一件藍布中式罩衣。每個星期我去東大橋他家兩次，每次去霍霄霞都派我到走廊盡頭的集體廚房去給他們兩口子做飯，吃完飯叫我去洗碗。我太想找個名師指點江山了，就堅持給他們做飯、搶著洗碗。可他們家除了一張雙人床，連桌子都沒有。一天，王為政覺得我炒的粉條肉末很可口，吃高興了，以後拿出幾張白紙來給我講了點近大遠小的透視學，一會又問：「畫素描要點是什麼？」

「不想什麼，看見好景兒來不及想什麼。」

「你畫畫時想什麼？」

「那請您給我講講吧？」

「這都不知道，還畫畫呢。」

「不知道。」

「為什麼不構思。」

「構思完了，紅霞已經褪色，再畫就不來勁了。」

「你的畫法連業餘都算不上，整個是一個野生動物園畫派的野種兒，這麼畫下去非出事不可！」他推了推眼鏡兒，紅霞餘都算不上，整個是一個野生動物園畫派的野種兒，這麼畫下去非出事不可！」他推了推眼鏡兒很嚴肅，但還算善意。

「野生動物園畫派是什麼畫派？我只聽說過『野獸派』。」

「真愚昧呀，那還談的上派呀，你畫的是『野路子』。」

「那——怎麼辦？」我直撓頭皮。

「看來我們要全部重新施教啦。」

「王叔叔，太謝謝了，哎喲，我真有福氣！」

「小爽，時代不同了，繪畫首先要擺對政治與藝術的關係，畫畫是一個上層意識形態的領域，若把握不好方向恐怕會走入歧途——」

我的耳朵開始發出嘰——收音機失調時刺耳的難受，彷彿藝術詞彙在我腦袋是順時針走向，政治詞彙一進來就逆時針轉動之後短路。

「王叔叔，畫素描要點是什麼？」

「你等我把最基本的藝術要素鋪墊好，飯要一口一口地吃，素描要一條一條線地畫，今天講的是第一條線，就到這兒吧。」

「畫素描要點到底是什麼呢，王叔叔？」

「是你教我還是我教你呀！」

他站起來，伸了個懶腰。

過幾天我又去了，炒了第二個「粉條肉末」，然後是冗長的政治與藝術。之後我沒得到「畫素描」要點的什麼祕密。我臨走時，站在走廊裡，走廊兩邊堆滿東西，網兜、紙盒子、搖搖欲墜地包袱用草繩子捆著，好像上面的鞋盒子、臉盆隨時有砸在頭上的危險。

窄窄的門口，使我們轉不開身兒，他恍然望著我，接近我的臉，慷慨決定告訴我一個祕密似地說：「畫素描的要點是，明暗交界線的運用。這裡面學問多得很。小爽，下星期霍阿姨出差，她不在時地方寬敞點，我可以手把手做點示範給你看。」他伸手把我面前一撮「耷拉」下來的頭髮掠到我的耳朵後面，順便還捏了下我的臉蛋，三十幾歲的王叔叔，卻用長輩的表情說：「你希望學習的態度很可嘉，只要努力沒有不成的事！下星期四晚上我等你，我來做飯好了，保證有肉。」

從東大橋我乘一路無軌電車回家，顛簸中預感到這是我最後一次去求教了。

高考

美術館的「第一屆全國油畫展」開展了，我和張誼每天泡在那裡。北京所有繪畫愛好者天天湧到美術館。生活在文化斷代、塌方時期的我們，突然可以仰慕遙遠而赫赫有名的油畫巨將們的真品。藝術曾經突然從中國人的生活中失蹤，突然跟跳大神兒似的豁然重現！一切都真真假假，明明暗暗，突如其來。幸而中國人早已有變色龍的本事，很實際地學會了獨一無二的中國式的生活方式，如在「地道戰」裡迂回穿梭。但我愛我的民族，如今我走遍了天下，發現還是中國人最有承受力和彈力，可以無限謙卑地降低生存底線，也可以無限自大地抬高奢侈標準。彷彿一切都是一窩蜂式的兒戲，中國人絕對玄虛。

在美術館裡我看到了很多畫兒，覺得這些三十歲的藝術家特有技術。站在陳逸飛〈佔領總統府〉的畫前，我仔仔細細觀察每一個筆觸，興奮和感歎，退遠睎上眼睛，走近把鼻子貼在局部上。湯小銘的〈永不休戰〉紮實的素描功底，使我望塵莫及。陳衍寧的〈耕海〉使我想看到大海，我二十歲了還沒見過海，「我還可以聞到海風的腥味。」我陶醉地對張誼顯擺說，張誼捅了我一下也顯擺地說：「海風不腥，倒是有點海帶味。」張誼見過大海。

有不少人用小本子在美術館裡臨摹。有個小禿頭最張揚，每天都去臨摹陳衍寧的作品〈耕海〉，畫箱、筆、紙擺攤兒似的，他盤腿兒坐在地上臨摹，一個人畫畫兒卻佔領了大家的空間，後面人山人海圍著他，他倒成了展覽館裡的主角。我們也擠進去看禿頭畫畫：一個拖拉機在海灘上耕耘，後面有一群海鳥兒……張誼一笑倆酒窩兒，諷刺道：「這個小禿子臨摹不了人物才臨摹風景。」我不高興地說，「咱們連臨摹風景都不敢，禿頭比咱們勇。」張誼道：「咱們不臨摹，咱們現在要創作了！」張誼的話不知動了我哪根兒神經末梢部位，我居然想像著有一天是我們的作品掛在美術館的牆上！我的想像力，使我難以啟齒，怕被看成是野心，我把野心默默地溫暖在心中，從未放棄。

全國油畫展像一次小小的文化地震，美術館變成一個社交場所，給了活在懸崖峭壁上尋找養分和陽光的業餘藝術一線希望，我相信當年北京藝壇的精英們，大概沒有人錯過這個展覽，那是一個集體的記憶！

我們認識了不少志同道合的畫友兒：呂越、趙柏崴、艾未未、朱金石、朱海東、徐星……還有不少名字記不起來了。

小禿頭終於被禁止，他被罰用沾了汽油的墩布（拖把）擦乾淨整個他佔領過的場地。最後一天在美術館外小禿頭主動跟我們搭訕。

他叫唐平剛，我們交了朋友。他矮矮的個兒，鼓突的眼睛，鼓突的嘴巴高鼻樑，皮膚白淨。

熱情起來神經兮兮，是個人來瘋，但他心地非常善良。

平剛的家變成了畫畫兒的據點兒，大家起了個外號「梵高畫室」。他家住全國總工會宿舍，

房子大，他有一個自己的屋子，每回我們這些狗男狗女一來，平剛就把屋門倒鎖，牆上掛滿了

畫兒，擦筆紙、顏色、油畫兒筆扔了一地，踩得一塌糊塗，平剛和我們一塊兒在自己家造反。他

母親經常氣憤地來敲門兒，咚咚咚咚，平剛在裡面大叫：「媽——畫畫呢，別打攪！」平剛個

兒矮，他母親比他還矮，他母親繼續砸門，平剛過去把門開一條縫兒，低著頭兒跟他母親吵，

「你管不著！我愛幹什麼，幹什麼你管不著！」他母親使勁往裡推門，平剛使勁往外推門，推來

推去。平剛的母親成功地伸出一隻腳卡住門，探進頭兒來，我們就都拿著畫筆異口同聲叫「阿

姨」，平剛的母親問，「你們都是哪個單位的？幹什麼一天到晚泡在我家？你們不上班也不上學

嗎？」我是一幫人裡唯一的女孩兒，平剛的母親就特別盯著我看，「你叫什麼？」

「阿姨我叫李爽。」

「這名字特爽，哎李爽啊，我跟你說別跟『糖糖』（平剛小名）混，看他畫的什麼烏七八糟

的東西，還流裡流氣的跟大人沒禮貌，別耽誤了你們。」

「阿姨您別生氣，我們都在準備考藝術院校呢。」

「哧！考藝術院校，拿『糖糖』那種神經病的畫去考，誰要啊！」

平剛急了，自尊心受到了刺激，他把母親使勁兒往外推，道：「我在外邊兒一不坑蒙拐騙，

二不吃喝嫖賭，流裡流氣你說誰呢？有我這麼個兒子是你的福氣！」嘭地關上門。「糖糖，房子

都快讓你弄塌了！」可憐的母親在走廊裡聲嘶力竭。

我有一個住在新街口北影宿舍的朋友池小青和他哥哥池小寧，小青帶我去她家玩，進屋對面的書架子把我震住了，滿目畫冊。那是她的父親北影美術設計師池寧先生生前工作用的工具書，全套的蘇聯畫冊，還有兩三本法國印象派的簡介畫冊，和一本馬蒂斯。在藝術參照物極度匱乏的年代，我眼前出現了海市蜃樓，當我伸手去摸，那些書是真的，連落在書上的塵土在我手上都是動人的，這是一個奇蹟！我們本來約好和他倆同院兒的綿綿及陳凱歌，還有幾個北影的朋友一起玩牌……結果我寸步難行被死釘在書架前，人家那邊玩了一天牌，小青睡著了好幾次，我渾然不覺呆癡地在暗黑裡把鼻子貼在畫冊上。小寧說：「李爽你一天不吃不喝也不餓呀？」

「沒事兒，沒事兒！喲，這麼晚啦，真不好意思！」這時我方惦記起這倆沒爹沒媽的孤兒。我穿上自己的棉猴（風帽連著衣服的棉大衣），看了一眼房樑，又環顧一下四周，家俱全是上好的紅木古董，屋子裡髒亂，床上的被子已沒有被面，小青的棉襖袖朝外開著棉花。我伸手一摸兜裡還有一把炒栗子，掏出來給了小青，留戀地瞥了最後一眼畫冊，走了。

小青告訴過我，他們的父母在文革初就雙雙上吊了。

我的朋友們特別崇拜法國印象派，暗中比賽誰知道的印象派畫家最多，死記硬背那些長長的名字。而我更喜愛馬蒂斯，看畢卡索的作品細胞沒什麼反應，可是我不敢說我不崇拜畢卡索，怕別人說我「不識時務」，「什麼都不懂，居然敢不崇拜畢卡索！」

我不想追隨誰，國家性的集體裝假，還不夠反胃嗎？讓我在畫家圈裡繼續拾人牙慧我想吐。

又愛自己的朋友們只好沉默，甘願冒傻氣。

我買不起正式的亞麻畫布，就拿家裡的舊床單子，舊桌布，仔細選擇邊緣還結實的部位，買得起木工用的豬皮骨粒膠，用小鍋慢慢熬化，一層層塗在畫布上作底子。母親玩笑道：「家裡連找塊麻布都要向爽子申請，連舊衣服的後背身兒她都給畫上畫兒了！」

我用的調色板是一塊三合板，做夢都想有一個真正的畫板。無奈幾次騎車去王府井美術用品店看，調色板太貴。我請父親借給我他做木工用的圓鋸，自己在板上畫一個姆指洞，一點點鋸下小橢圓形，再用沙紙打平滑。結果我愛自己的調色板勝過了商品調色板。

有一次我們聽說西城區文化館要辦一個繪畫訓練班，烏泱一幫子都去報名了。報名以後，我就發現那兒有大畫板，新新的很漂亮，於是跟張誼、平剛商量，「文化館晚上也不鎖，就一個看門兒的老頭兒，咱們乾脆偷吧。」

計劃好了，有一天我們就晚上騎車去了。猶豫半天誰也不敢進去。文化館裡還有舞蹈班、唱歌班、樂器班。幻想著看門兒老頭兒肯定記不住誰是哪個班的，我們就呼嚕一幫人擁進去了。心虛，你擠我，我擠你，走不成直線不說還賊眉鼠眼地。

教室門大敞窯開！牆根兒上靠著一大籮畫板，我們一人夾了一塊就往外跑。平剛說，「別一人夾一塊多顯眼啊，給一個人夾著，別人來掩護。」張誼個兒大，就叫張誼擔任轎夫。

太巧，剛走到門口兒，教我們畫畫兒的辛老師正好迎面過來，問，「你們怎麼這個時候來

啦？」他瞧著我們至極的難堪相，一下兒發現張誼腋下夾著的畫板，張誼的臉色已經是一面紅旗。平剛趕緊圓滑地說：「辛阿姨，我們借畫板兒用用，明天就還回來！」辛老師說：「誰是你們阿姨！你們在偷公家東西？」我們都參與解釋：「借回去素描。」老師說：「都給我放回去！」我們跑回教室把畫板放下後撒丫子就逃，撞得桌椅板凳叮哩哐響，出去騎上車狂蹬。覺得沒什麼危險了，大家停下來，喘口氣，路燈底下你看看我，我看看你，嘿嘿傻笑。

我準備做三個手工畫冊，並且決心把畫冊做得和機器印刷品一樣，我練習憋氣使用剪刀，要刀切般平直，我抱著一盆水成小時地坐在畫冊上，不吃不喝，為了壓平畫冊。

我「美麗」的自製畫冊的第一本兒，中央美院回答參加預考作品概不退還，第二本美麗畫冊被工藝美院退回來了，第三本送到北京電影院的招生辦，後來他們說弄丟了。

一時想要當藝術家的熱情被我懷疑成「不自量力」的奢望，上街也心虛，好像鄰居投來的目光都是對我的評判：看她塗了一身顏色，卻終身不能當職業畫家的瘋子。

妹妹已經長到喜歡表現自己的年齡，看著我給她畫的肖像，道：「一點都不像我。」姊姊過來說：「還行，比畫我那幅像好點兒。」我那張畫的跟男的似的。」母親也跟過來看看妹妹的畫像說：「用洋蔥頭的手擦了擦眼睛，說：「多好呀，我覺得挺好！」父親也跟過來看看妹妹的畫像說：「用切完洋蔥的眼睛看，什麼畫都好看。」他們呵呵大笑起來，我的心受了嘲弄，沒心思笑，可嘴長在人家身上我堵不住。苦澀地暗下決心：「早晚我是畫家！」後來家人拿「洋蔥眼」作為李爽的

畫的代稱。日子久了連我也這樣稱呼自己的畫，每畫完一幅畫我左右吆喝「哎！小心點兒啊，我的『洋蔥眼』還沒乾呢！別蹭一身！」

一天，父親下班手上搖晃著一封信，我樂壞了…「啊──電影學院的准考證！」晚飯，父親給我夾了第一塊肉片，母親的表情像過節一樣。

考試那天是大日子，我和張誼、呂越、朱海東、池小寧，還有幾個人我記不起名字，我們都收到了准考證。北京這一年百十萬待業青年，無業知青，用了最短的時間複習──各門冬眠了的知識被早春復甦，年輕人一窩蜂湧入了各大專院校的考場──那盛況在歷史上大概是頭一回。

早上五點，一幫人騎車前往座落在清河的電影學院赴考，天氣不好算得了什麼就是下刀子我們也不會在乎的。進了學校院子大家就自顧自地各奔前程了，報到、分配考場，找教室……忽然我頭蒙了──沒帶畫箱！

如今我已不迷信，但人生中確實有些奇特的坎兒；然而我相信「坎」不是賞罰，也不屬於凶吉運勢，更不是偶然性的巧合或者大意，「坎」常常以一次「辣手」的外界挑戰出現，但你的外部是你內部對生命認知程度的延伸與彰顯。「坎」在外界錘鍊的是性格，「坎」在內界逼你探究生命的祕密。

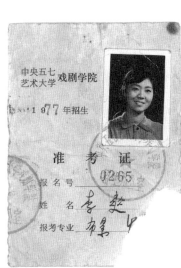

准考證正面。

我衝出教室，並不知道為什麼要這樣做，遇到的頭一個人，正好就是負責我考場的美術老師，他急急忙忙地從走廊過來，我攔住他，講了我的情況，他閃出責備的眼神，我誠懇地盯著他，心已提到喉嚨口快要噴出血來，真是鬼神謀策，他說：「你用我的畫箱吧。」扭過頭他一溜小跑回辦公室，出來時提著一個和我的畫箱一模一樣的畫箱！他催著：「快點！快點！別的班都開始了。」冥冥中有什麼東西在保佑我。

我每天跑到父親所在學院的傳達室等電影學院的通知書。

狼煙兒派他的姊姊來找我，說有事想和我見個面。這也是頭一次他主動找我，我想：「我們好過一場應該好合好散吧。」就去了。站在這個曾經讓我朝思暮想，渴望給他作八輩子老婆的「戀人」面前，咦？那種渴望迎合他，投其所好他的焦慮已無影無蹤。充滿令人興奮的歷險已取代了只想取樂一個男人的狹隘。漸漸成長起來的自信取代了自卑。

向外索取「燃料」投奔別人光芒的人，早晚會被對方燒光，並且被當做燒剩下的灰清理掉。當你向內索取天然資源時，你會像一塊發光的磁鐵吸引更多的愛。

我決定給他畫一張肖像，他不肯讓我畫他臉上有刀疤的一側。

我畫了很久，筆在畫布上唰唰地響，他的母親端進來一碗熱騰騰的牛肉，用「相親」一般的眼色看著我，看得出她將兒子視為一切。我那劣質的調色油味兒與燉牛肉味兒很不調和。真怪，

從狼煙兒的眼神中我幾乎找到了真他：怕失去曾經佔有過的東西，因為站在囤積的物品或女人的愛情上會使男人有成就感。

屋裡除了充沛的調色油味兒，沒話。我把那幅狼煙兒的肖像送給了他，說了句祝福未來的話後說：「我該回去了。」「我媽非留你吃飯。」他說。

「你呢？」我用懷舊的溫情看了他一眼。

「我——倒無所謂，隨你的便。」

「不吃了，希望聽到你的好消息吶！」

「非走？」他問。我點點頭。「過來！再給你一口。」他生硬顫抖地在我左臉上使勁吻了一下，我一動不動，知道他在聞我的頭髮，我怕自己不夠香而輕輕掙脫。「我該走了！」

「走啦？」

「嗯。」

「再見狼煙兒。」他坐著不動，眼眶從紅變成青，大男子主義的面具如烏雲遮上明月，籠罩在面孔上。關上門，我在漆黑的樓道裡，我感到對他依然有愛。

「大男子主義」害了那些充硬漢的男人，他們拿著自古別人重男輕女的教條當武器，用別人的眼光當自己的面子，扼殺的是自己享受柔情的權利。

名噪一時的「街頭玩鬧王」帶著面傷撤退了，我希望他擁有下一次冒險，誰知道也許他會抓住，「英雄」的記憶未老先衰地永遠紀念自己的過去。

地下文藝沙龍

一個雪球兒滾動起來。我生活的圈子開始擴大，我認識了鋼琴家劉詩昆、劉小梅，他們又帶我結識了姜世偉——詩人芒克。從一個地下沙龍到另一個……

芒克自我介紹：「姜世偉。」他因話說太快，我暈乎乎地：「嗯——陳世美？」

他伸出大長胳膊甩了兩下，誇張地搖了搖頭：「我�，您是月亮上下來的還是從古代來的。」我滿臉通紅，任何可以引起激動的事兒我都盡量迴避。

「對不起，我——我滿嘴跑舌頭了，別見怪。」

「沒事，我大大咧咧，是什麼都見過的豪客！」

「幸會啦。」

他說：「沒事兒，我寫點兒東西，寫詩。我的筆名兒叫『芒克』，英文的意思是猴子。哥們兒都叫我『老猴兒』，你也叫我老猴兒吧。」芒克眨眼時真像個機智的小猴子，肩膀和頭扭動得很隨興，恨不得一下子把自己的全部經歷告訴我。芒克是典型的情種，很愛和女人周旋，他的熱情洋溢，會讓女人覺得有點速食式。他有無可非議的藝術氣質，非常質樸英俊。

芒克至今是我沒有情人羈絆鎖鏈的好男朋友，所以我和這個不可多得的「野秀才」一直輕鬆自如。

又有一次我們一起去見地下沙龍的「老前輩」張郎郎，早在六十年代張郎郎就組織了詩會「太陽縱隊」判了死刑緩期十年，當時剛放出來的詩人張郎郎中等個兒，眼睛裡閃著閱歷和磨練，在坐的還有郭路生，他厚厚的寬肩膀彷彿依然扛著整整一代人的勇氣，還是那麼帥，端莊淳樸，我握著他的手問好，從他的笑好像沒認出我，他看著我問：「我們──在哪兒見過？」

「當然見過！」

「哪兒來著？」

「你不記得那天晚上，從你家窗戶給我扔了一份詩稿兒？」

「噢──對，對，你和翔方在一起，對。」

為撇清自己我說：「早就和他沒來往了。」

他們在熱烈地談論馬雅可夫斯基、萊蒙托夫……我在角落悄悄感歎：「他們真有學問啊！」我崇拜得連暗戀的念頭都不敢起。我仔細聽這些前輩們「侃詩，侃畫，侃音樂，自然也稍帶著侃政治」。我生怕漏掉一個句子，句句像喝了上等茅台酒，在一邊量乎乎地品。

浪漫縱情的我從一個聚會到另一個，轉悠到趙振開那兒，趙振開即詩人北島。

北島，瘦瘦高高超級秀才的面相，眼睛不大卻因為高高的眼眶，使我一直誤認為北島有一雙大眼睛，但每次見他，都要推翻先前對他有「大眼睛」的概念，離開後閉眼再想起北島，「大眼

「睛」的概念繼續佔據著記憶，多年後我們在巴黎華人區一起吃麵，我談到對他眼睛的記憶，他玩笑道：「那一定是你前世對我的記憶！」

這天，北島家已經高朋滿座，周湄英、多多、彭剛……黃銳，還有好多記不清了，他弟弟振先拉我來開門，一把拉我們進來後，趕緊把門關嚴實，怕引起鄰居的嫌疑。芒克帶了瓶二鍋頭。

我和北島一見如故談了一些父母家庭的境況後，發現我們還同病相憐擁有類似的童年經歷，他的母親到清華大學時還認識我父親呢。

北島喝了點兒酒，面頰馬上紅得讓人想起「害臊的牧羊女」，大家輪流念詩，這是每次聚會必須的節目。氣氛越來越高漲，北島神祕地眨著眼睛：「今天我請客，你們猜猜看有什麼？」七嘴八舌猜開了：

「桃酥？」

「汽水？」

「粉腸兒？」

「『三五』菸？」

芒克喊：「哎，中國的外國的？」

「那不行，那叫什麼猜呀！」

「我他媽是一傻屄，猜不著怎麼辦？」芒克不耐煩地說。

「吃的還是喝的？」我問。

「喝的。」

「我肏，老北島，瞧，一見女的就酥了吧，得，得，你和李爽獨悶兒去吧。」

「芒克，你真沒勁，別以己之心度別人之腹。」

「啤酒？」老周搭腔。

「巧克力？」

「馬尿？」芒克開始鬧了，北島拿出一個紙包兒，放芒克鼻子上，芒克大驚小怪叫道：

「哎──喲！我肏！上等咖啡，真他媽會過！」

北島去忙著煮咖啡。芒克滔滔不絕大講他看的新書《麥田的守望者》。

「咖啡來嘍！」我們壓低聲音快樂地歡呼。喝著熱咖啡，香噴噴的熱氣使我想起小時候姥爺的早餐。

最後咖啡被煮得一點味道都沒了，喝起來已經像馬尿了，一幫人還喝呢，一壺咖啡加了無數次熱水，恨不得給北島他家的廁所留下一頓尿。我們大唱：「所有的黑人都愛喝咖啡茶⋯⋯」誰知道二鍋頭攙和著咖啡是不是有毒，反正以後我們開始大刀闊斧地侃詩、侃畫、侃文學、侃得臭味相投，侃得雄心勃勃，侃倒了三座大山；想辦雜誌，想辦展覽，再辦個詩歌朗誦會吧⋯⋯出去玩吧⋯⋯香山還是頤和園？玉淵潭還是圓明園？大家渾身有膽，滿心是情，《今天》、「星星」已在相互吸引、給予、結合中孕育了未來的胚胎。

北島每次念自己的詩時，都會比平常的模樣嚴肅十倍，很少眉飛色舞。

我們是一群候鳥，

飛進冬天的牢籠，

在那寒冷的拂曉，

去天涯海角遠征。

……

動人的故事往往發生在無任何使命感、無任何預感時的輕鬆自然中。要滾雪球，必須要有滿天飛舞的雪花的緣，每一粒雪花都是一個人物，每一個人物都是獨一無二和不可代替的，我們都是更新萬象、萬物、萬事的種子。

北京衚衕的法國印象畫派

唐平剛過來找我：「爽少爺，我要穿時髦兒點！一塊兒去買布吧。」

「平剛，你有錢給我買油畫布吧。」

「我掏錢求你給我做一條喇叭褲，怎麼時髦兒怎麼來。」

我說：「瞧你那德性，還沒一米六高呢，兩條小短腿，穿上喇叭褲像倆豬耳朵，你掃大街去呀。」他說：「那不管，我要時髦嘛，再不怪點兒姑娘就更不看我了。」

考證兒，他變得更加反傳統繪畫。他家的「梵高畫室」也因為高考而冷冷清清，他口氣如審判官說：「真沒骨氣，我早知道你們經不住糖衣炮彈的襲擊，瞧！一個個兒全被官方的馬屁藝術收買了吧！」他還說：「少爺，等我穿上喇叭褲，我們一塊去見一幫畫畫的，他們的大師叫趙文亮。」

我對認識新畫家總是興致勃勃。

我們倆選來選去買了一塊線呢，天藍顏色，平剛太著急，「你還不快點兒裁？」我說，「我還沒給你量呢！」平剛說，「別量了！就按你的裁吧！」他逼著我下了剪子，用了一個多鐘頭做好了。平剛試了試，穿不上，把毛褲脫了，還穿不上，大冬天兒的把棉毛褲也脫了，好歹叫他給

爽　234

拉上身了。可是前面的拉鍊拉不上，他憋著氣拉上拉鍊以後說，「我不能蹲，一蹲就開啦。」

「那你乾脆就永遠罰站吧。」

平剛，兩腿繃著細腿兒褲。我們好不容易在鼓樓的衚衕裡，找到了紙條上寫的位址。

趙文量的長方臉黑瘦，剃著短髮。如果他坐衚衕街裡你是不會從他臉上發現「純藝術」的，然而後來的「無名畫會」就是從這兒誕生的，「純藝術」是他們的口號。

我倆畏畏縮縮地擠了進去，大家草草介紹了一下，楊雨澍、馬克魯、張偉等一幫人呢。說實在的我不明白，這些畫家怎麼能在這麼黑乎乎的小地方，聚精會神的一起畫畫；內容是小板凳兒上擺著的一個醬油瓶，瓶裡插著一支荷花！

主人趙文量坐在一張椅子上。猜不出他的年齡，我給他四十歲，他需要被大家尊重的氣氛馬上可以感覺到，笑容可掬，趙文量像哄小孩似的：「平剛找個地兒畫吧，今天的光線很活躍，可以和梵高貧困潦倒的閣樓匹敵，具有一定的時代意義。」天呀，趙先生這麼高深莫測的語境，我算老幾呀！他又轉向我：「你叫什麼來著？」我都不好正面直視他，當時光線就一個燈泡，還給關了，一盞檯燈正在營造著氣氛——昏暗，有股誰放了蔫屁的餘臭。

「爽少爺，畫呀！」平剛見我慢騰騰地犯呆，搶過話岔，幫我回答。趙文量讓裡面的人擠一擠，張偉趕緊把自己的板凳遞過來，衝我笑了一下然後自己一屁股坐在禿地上，我印象很深。

平剛也拿出工具，咋咋呼呼地張開左右手，把虎口上下對齊，用手指取景框，在取景，他閉上一隻眼，從手框子裡看過去，挽起袖子準備畫了。嘶啦一聲！平剛的牛仔褲開綻了。所有的人

都聽見了，大家看趙文亮笑了，便轟堂大笑，我忽然覺得很傻，替平剛難過，恨自己做褲子時沒在屁股溝兒那兒多縫幾道「防線」。我本來就覺得畫畫是很個人性的表達。大家在這兒當學生，不如到亮亮堂堂的地方去畫野畫。晚上回去時，平剛把書包帶兒拖長放在後邊兒遮住屁股，好在天很黑，沒有人追著他看屁股，只有我們倆心裡知道。

我們繼續和張偉、馬克魯、楊雨澍、石振宇等朋友一起去寫生，他們更喜歡在什剎海、北海、白塔寺一帶畫。我從他們那受到不少啟發，比如我畫北京的風景時，興趣投入在北京的魂魄這個主題上，畫法則迂迴在油畫水墨之間。北京業餘畫畫的圈子裡幾乎全是男性，為此大家叫我「爽少爺」大概是一種與我平起平坐的尊稱，也許這是在男人圈裡接納一個女人最順理成章的辦法，把我變成「假小子」便多少可以平息「異性相吸」這種天然法則對男人的折磨。

趙文量、楊雨澍應該是北京衖衖「法國印象派」的執著派。所以讓我聯想到中國的舊文人與唐·吉訶德的混合體。對龐然大物說「不」，為了維護一個沒人跟他們搶的東西，也的確可愛而且了不起。

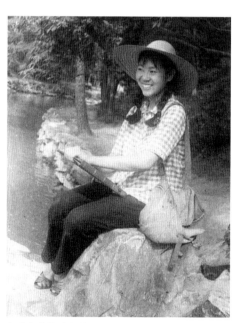

李爽在紫竹院作畫。

生活不是如意算盤

生活是體驗內心中千萬個慾望的大工程，是盡可能招架外來風吹雨打還繼續勇敢的挺進。成功者往往不願接受自己曾經在挺進中跌跌撞撞的樣子，弄些馬後炮的裝飾。試圖抹去那些最簡單、最純樸、最一剎那的大美！

其實──誰都是藝術家，單單憑熱情「活」在行動中的人就是藝術家！結局永遠是未知的，顧及結局的人是不敢「活」在激情和行動中的人，那麼既然選擇不進入未知，就不要埋怨生活沒有給你機會！

我一直在等電影學院的錄取通知書。而姊姊卻收到了郵電學院的錄取通知書。

那天在下雨，天真的很陰，有些雨天是為了洗滌人的記憶，卻有時更加刻骨銘心。我家就兩把雨傘，父親有一把，他即便給我，我都不要打，太難看了。姊姊也有一把，首飾一樣誰都無權碰觸，因為那是她用自己的工資，幾經周折從一個女朋友的香港親戚那兒買來的一把摺疊雨傘，這傘簡直是天方夜譚，天藍、青、淡紫色的底色搭配著桔紅色的伊斯蘭馬巴德優雅圖案，別提多

讓人眼饞了。

有什麼東西撓著我的心，因為呂越說他收到了電影學院的錄取通知書，已是正式學員了。趙伯崴也被美院錄取了。艾未未、蔣曉珍、池小寧……我的朋友幾乎都被電影學院錄取，可我還什麼都沒收到呢！

我想在父親下班前再去傳達室看看，姊姊不在，時刻忘不了臭美的我偷出她藏在床底下的「美麗雨傘」去傳達室了。路上的人被絢麗多彩的雨傘吸引，回頭看我，雨聲瀟瀟我在想像自己也是電影學院的學員而得意洋洋。

來到學院傳達室門口，老頭一見是我，還打了把張揚的傘，臉馬上拉得像「正經人」與持「洋雨傘」的我拉開了好壞的界線，我的家庭在建築學院有名無勢，人們很熱衷監視李獻文一家，但面對面時是絕不會給我們好臉子看的。

在傳達室前我假笑著問：「王大爺，有我的信嗎？」

他也假裝聽收音機入了神兒，不理我，「請問有我的信嗎？王大爺！」我提高聲音，他不想讓人說他聾才轉過身兒，眼往大鐘表那滑來滑去地說：「你沒看見還沒到點兒呢。」

「您看看前幾天的信裡有我的嗎？從電影學院來的。」

「你爸都拿走了，沒——有！」一句樣板戲裡叫鳩山的壞蛋的話在我耳邊響起：「人不為己，天誅地滅！」冒雨我不管不顧去了電影學院。電影學院傳達室的人說：「應該在十五天前就定局了，通知書我們早發了！」看門人還真挺好心，親自帶我去見招生辦公室的負責人。接待我的人

見我跟落水狗似的，差不多不忍心告訴我真相。

「我被錄取了嗎？」我問。

「你的顏色考得很不錯八十七分，素描五十九分也及格了，可是你政治得了三分。」

「噢，就因為政治我沒考上啊？」

「政治課不是主課，但校領導很重視。電影是文化宣傳品，最終還是要為政治服務的。」

「我遞的預考小作品呢？請還給我吧。」她出去了一會，回來了，「我們在通知書上要求未錄取的人在一周內取回預考小作品，檔案室的架子上已經空了。」

「可我沒收到通知書呀！」

「不太可能，除非你填表時位址有誤，即便是那樣，我們也都打了戳要求退還電影學院，但退還的信裡沒有你的。」

回去的路，我不知是用手還是用腳走的。落湯雞似的進家門就遭姊姊劈頭大罵：「我的雨傘是不是你偷了？」這時我才發現，我早把「美麗雨傘」給忘腦後了，現在「美麗雨傘」是忘在車上還是忘在電影學院了我都不清楚。姊姊痛哭雨傘，喊著讓我賠，我痛哭沒考上電影學院，我覺得自己是個醜小鴨。

人活在每天、每年的「片段」影片中，當你執著於「片段」，不肯離開痛苦或狂喜的小情節，實際上你還沒有看完你生活的全劇，如果你面對小情節迫不急待地表態，你將在狹隘主觀中

過早地下結論，並且去評判自己與別人，評判社會與歷史。但我們為之動容的「片段」還只是一個未完成作品的局部……歷史的概念——可能應該更廣闊些，一個人有歷史，國家有歷史，五大洲四大洋有歷史，那為什麼宇宙沒有它的歷史呢？所以每三十年的概念對宇宙可能只是三奈秒。

我當時斷定自己是庸才加倒楣蛋。我斷定能考進大專院校的人都有「開後門兒」的鑰匙，中國的高考沒有變。我希望拿出一百個理由來支撐自己的藝術，但無奈還是灰溜溜兒地評判自己為一個失敗者。

我去找姥姥聊聊，天氣晴朗，夕陽把我騎車姿勢的影子投射在街道上，我開始鞭笞自己：

「看你多難看，板磚似的，要什麼沒什麼。」

人在自卑時對自己是多麼殘忍，我們才是自己最大的阻礙。人看不到自己走到如今，所有力量的源泉都來自於自己，前方越是昏暗越證明柳暗花明又一村的日子不遠了。

騎到筒子河，嘀嘀噠——噠噠噠嘀——，清脆又鮮亮的小號聲刺破故宮壓抑的厚牆，給我沉重的心輸入了些許氧氣。忽然想起那兩個吹號的小夥子。一種直覺督促著我，彷彿有個全知全能的東西凌駕於推理大腦之上，安排我即將到來的未來。我立刻轉過沙灘往故宮方向騎去。

楊清平見我過來喜出望外，「你來啦，我還想怎麼李爽說回來畫畫一直沒見人影兒啊。」

我問：「盛年呢？」

「我通知他。」清平把小號放嘴上嘀嘀嘀——，噠噠嘀——這是他們之間的祕密信號，特快

盛年聞聲而來。我們三人坐護城河矮牆上聊天兒，我話少了許多，只聽他們東南西北的……盛年覺得我和頭一次見面時不太一樣，問我的畫畫得怎麼樣了……我支支吾吾，盛年又問：「你到底考上電影學院沒有？」我很丟臉地說出沒考上大學。我訴說著考試和落榜的前後經歷。

「他們跟你說為什麼了嗎？」

「我政治考三分。」

「嗨！因為這個沒考上太冤枉了，政——治！大學生、小學生都是一個題，一個水準，最容易不過了。」

清平說：「唉，盛年兒你爸不是在青年藝術劇院做舞臺美術嗎，讓你爸給李爽指教指教？」

「行呀，你有小作品嗎？給我一些，明兒我拿給我爸看看。」

我不自信地說：「行嗎？人家電影學院的高才生畢業分配都不一定能分到青年藝術劇院工作。」盛年道：「還真是，而且舞美的美工活累，一般不要女的，我不保證什麼。」

清平說：「你就當有一搭無一搭。總比待在鄉下好，農村哪是你這種人待的地兒呀。」

第二天，我拿了兩本插隊時的小畫給盛年了，「盛年你就當有一搭無一搭唄。」當時的作品尺寸在十到二十公分左右，三十公分已算大畫了。

我不相信有天上掉餡兒餅的事兒；屢屢失意的生活經驗，已經形成了根深蒂固的概念——即便有餡餅，餡兒餅也不會有眼無珠地掉到我頭上來！所以我用不著怕餡兒餅砸破頭。這是我自嘲時的口頭禪。

一村的男人女人

帶著對未來的憂心忡忡，帶著無論走到哪兒都是救命稻草的繪畫工具，我回村了。藍天白雲下，遠遠望見潺潺的流水，連綿不斷的燕山山脈，青黃不接的田野，一村還站在那兒等我。我步步接近一村望著路邊漢子們衝我笑，露出被菸熏黃了的門牙，土色的面孔、髒話、捲菸、敞懷餵奶的婦女、光著屁股吸溜大鼻涕的小崽子、打情罵悄的姑娘與小夥，這一切雖然與我出生的家庭背景非常格格不入，但是一村兒用不卑不亢的恬淡與平靜，帶給了我多少安慰呀。我回來了，大家沒有歡天喜地也沒有責備嫌棄。這裡的人，輩復一輩和土地一樣，他們做著力所能及的事兒，沒有為別人的真理而過多地絞盡腦汁，也沒有為挽救人類，為出人頭地你爭我搶的當英雄。

我的宿舍只剩下了我一個人，寶青她爸被判刑，寶青也已經遭送回老家。

一村一共九個知青，三個考上了大學，兩個回北京當售貨員去了，兩個病退回北京，一個和高爺的兒子——新上任的年輕書記結婚了，聽說結婚前她肚子已經懷喜了，非嫁不可的事兒。我成了知青留守處的光桿司令，在空屋中我哭笑不得，倒頭大睡到第二天下午。起來後呆呆地看著久違了的知青院，它衰老了許多。我點燃了我的第一根自願菸，嗆嗆的、辣辣的、難聞的、噎人

胸口的菸，現在忽然成了我的新伴侶。是，面對自己還沒有演完的生活全劇，請別對小情節過早表態。

靈感來了，空屋空鋪板，哇！女梵高的畫室！我樂出聲兒來，趕緊畫畫，畫到天昏地暗，開燈後照畫不耽誤，餓得受不了的時候想起吃飯問題，我跑到伙房一看裡面黑咕隆咚。這時我聞到旱菸味道，來人正是隊長高震來，我說：「隊長我的伙食誰來安排？」

「我的爐子都被搬走了！」

「誰，你自己唄。」

他說：「李爽，我的資產階級大小姐就你一人兒了，我給誰開飯呀。」他嘿嘿笑了，我餓苦了。

「李爽，我知道你餓了自己會來找食兒的。」高家炕桌上坐著老娘高奶奶、媳婦玉蓮、倆兒子大冬瓜、二冬瓜，女兒小不點菊子，一大家子，稀哩呼嚕在喝粥，吃鹹菜、烙餅什麼的。高奶奶說：「吃，李爽，填飽肚子有了精氣神兒音不走調兒，人踏實了，再說話也不晚。」我不客氣地大吃起來，直到飽嗝堵嗓子眼兒上，才腆著肚子靠在被垛上。隊長告訴我：「全公社沒幾個鄰居來串門，據說你們已屬於『待業知青』，北京市要統一分配。你就等著好活吧。」接二連三的有幾個鄰居來串門，進來東家長西家短。高奶奶要求我給她畫像，我答應了。

第二天，大早我就來了。高奶奶坐炕上，可能剛洗完腳沒穿小鞋兒，那是我第一次見到一雙裸露的纏足，過去聽人無數次說到「三寸金蓮」，什麼老婆的裹腳布又臭又長，我是新中國長大的女孩，對小腳老太太多少有些歧視。高奶奶的腳比她的手還小，好幾個腳趾都臥倒在腳心裡，

視覺上，彷彿有幾個肉蛋違犯自然，從腳心裡歪歪扭扭地長出來，年復一年已被踩得扁平，趾頭翹起，依稀可辨上面那些怪怪的指甲，腿上沒有曲線，如一根尖尖的竹竿兒，腳後跟兒是一個肉疙瘩。其他，我已經無法再看下去，一概呈現出可憎的混雜輪廓。那是美嗎？那是纖小美足「步步生蓮花」嗎？殘酷的畸形，震撼著我同屬女人的身心。高奶奶怕驚嚇小孩似地到處尋找自己手縫的襪子，我說：「高奶奶我又不是外人。」

「誰也沒把你當外人，你不也姓高嗎？」

「我怎麼把你姓高啊？」

「你不是老念道什麼你是女『房高』的麼，你還說外國人的名字和姓是反過來的！告兒你吧，震來他們背後都叫你『高房子』！哈哈，她露出禿牙床子，笑得我心裡呼呼熱的，原來高奶奶他們如此專心地傾聽我的胡言亂語，「房高」其實就是畫家梵高。

「裹腳時您疼嗎？」我還念念不忘纏足的事，又問她。

「閨女，眼神不濟納鞋底子時針扎著都得疼鑽心，裹腳跟宰豬沒什麼兩樣兒。」高奶奶坦然地擺了擺手，飄浮的眼神一定是可怕的記憶已經呼之欲出。

「不裹行嗎？」

「不行，女孩快三歲了也就是小不點兒菊子的歲數，家人就必須張羅裹足了，菊子要生在舊社會，她也該裹腳啦！新社會舊社會的，反正女的都不如男的中用。」

「那把女的腳裹上就更不中用了。」我幾乎憤怒的說。

「女的沒裹腳一輩子嫁不出去，沒有一個男人要娶『大腳怪物』。」

「要是我，一輩子不嫁也不裹！」我生氣的口氣，生誰的氣？我不清楚，社會？男人？世界？還是憎恨弱者受苦？

「我能再看看您的腳嗎？高奶奶。」

「這丫頭真逗，你要是不害怕就睜眼看吧，玉蓮兒她腳小得可害怕看，我見到過一幅古代中非叫腳不是腳的器官，使我肩頭發冷。這時想起在姊姊的同仁堂的庫房裡，我見到過一幅古代中醫腳部穴位圖的木匾，祖先對腳在人體健康中的重要性瞭若指掌，卻要弄殘女人的腳？為了顯得比女人威武？那可不光是高奶奶的腳，是所有中國人的奶奶、媽媽、姊姊、妹妹、女兒的腳，殘疾的中國女人能生出強健的男兒嗎？男兒不強健，在強健的外國男兒面前怎麼辦？我拿出畫箱邊想畫畫高奶奶，高奶奶擺好姿勢，彷彿這是她一生中出頭露面的大事情，她微笑著要把自己一生最好的狀態留在畫布上，那是一個極為美麗的老女人，一筆筆，我畫得什麼都不存在了，除了高奶奶和與她有關的一切。這次畫像，我發現畫畫已經變得次要，畫的過程可以萌發出自己與萬物的真實聯結，畫畫是人與世界溝通的工具。

高奶奶的一生在我的筆上熊熊燃燒，一個想法：「每一個小腳老太太都可以是江姐、劉胡蘭式的人物，真的在我的生活中我不曾遇到過任何人是平庸的！」

我想下田就去，不想就畫畫。

我在村前村後，一棵樹下，一座房子旁，一片田地和一堆麥草前發呆，我常常只是看，看的本身已經很享受，不是思考畫面的結構，是藉藝術的動力活在生活深處，不是想畫單一的什麼，而是畫全部的土地、天、我。幾隻母雞路過發出「咕、咕咕、咕」，牠們走進我的畫箱，圓溜溜的眼睛外圈，有淡淡的白色，紅色的雞冠子有點兒耷拉，牠嘰咕、嘰咕地晃著，歪過頭兒來看看我……這些雞也成了繪畫內容的主角兒。最後剩下的是一塊塊暖紅，冷紫，融融的桔黃，欣慰的藍，和暖的灰色，顏色之間光線所折射出的另一種關係，給了我一種合一而純真的印象。高奶奶更新了我對顏色的認識，我一些明白何為「印象畫派」了。我嘲弄在北京時我總喜歡把「法國印象畫派」的洋名字掛在嘴上，盡量表現自己不是一個沒有繪畫知識的白癡，但沒有以靈魂的融入與萬物發生聯結的藝術家就是白癡。

這種寫生彷彿帶有「禪」的味道，畫者自己也是景中之物，描繪大地和樹林的輪廓以及凝重的線條，對自然飽含敬畏，陶醉在昆蟲鳴鳴，鳥兒啁啾裡。雲影天色，含情草木，為山川動容獻意，畫變成了仲介，畫筆成為記錄人心領神會的服務工具，每畫一處自然風景，都像一次心靈冥想與深造。我越來越迷上繪畫的過程。

有一次，隊長帶我們一班人馬去最遠的玉米地施肥，他見身邊全是同姓親信，就叫上我和他們一塊兒到「冤家」四隊的菜園偷菜，「他們丫偷了咱們的水，才澆出那麼好得園子，不行！今兒，咱們去收穫咱們的果實！」

肥壯的黃瓜，大西紅柿、香菜、韭菜、茄子……隊長用麻袋兜著，我從來沒有這麼理直氣壯

撒野當小偷，非常過癮。其中的樂趣不是偷到的東西，而是人在「禁區」冒險本身的狂野興奮。在放哨的人用草葉尖銳地吹響了「撤退」的信號，大家嘰哩咕嚕從一村四村交界的籬笆鑽出來。在渠上，吃了一個「肚歪」，西紅柿湯兒胳膊肘子亂流。

老遠嘟，嘟，顛來一輛手扶拖拉機，司機福子衝這邊叫道：「隊長──李爽跟你下地了嗎？」福子是外姓人，隊長又吃得正香，道：「討厭，啥事急成那樣，都不能等到收工呀？」

「一輛北京來的汽車找李爽，來頭還挺體面的，非叫我來找。」

知青院，入口一條小土路，吉普碩大的車身有擠塌知青院牆的感覺，因為這條土路只見過馬……我空空的怎麼也猜不出為什麼有車來找我？「倒楣」的習慣又啟動了我怕「倒楣」事的神經過敏。搜尋著近來自己是否有對社會主義造成威脅的「壞」行為，「沒有啊？除了剛才成幫結夥偷菜來著……」我知道自己又在胡亂嚇唬自己呢，自笑著，一幫小孩圍著吉普，見我都挣著搶話：「李爽，李爽，找你的！找你的！北京來的！」小孩糾著我衣服的前後身，和我的雙手，直打滴溜，我很負重地托著一幫小崽子挪近吉普車，靠在車鼻子上抽菸的男人笑臉相迎地說：「你準是李爽吧？」

「唉，是，是！」

「你是──？」

「我是青藝派來的司機，你叫我小錢好了，我有封信帶給你，順便接你回去。」我一向告訴自己：「天上不會掉餡餅！你也別往天上看，衝天做媚眼兒也沒用，人家老天爺不待機你，你也

別下賤自己，好歹還剩下些自尊，乖乖幹點兒自己喜歡的事兒得了。」

我吃驚地問：「去青藝，我還沒考試呢？」

「派我來時盛老師說錄取你了，聽說，他們到處找不到你，都快放棄了，一個你的朋友跑了好幾次北京知青辦公室，愣把你插隊的位址找到了。」天上掉了一個大餡餅，著著實實砸到我的頭上，哇！

我和村裡的人難捨難分，把所有的東西都留給他們了。堆在院裡誰家需要什麼就拿好了，我恨不得自己能變出更多的東西來給他們，一村兒給我的好東西太多了。在這裡的三年我恢復了對人情的信仰，而且這期間我發現了「顏色」，但這段日子給我的生命啟示——走進自然，發現飛向永遠的力量。那是打針吃藥，買房子買地，花多大錢也買不來的東西。

隊長讓我說點什麼，我說不出來，大家都問：「還回來嗎？」

我說：「小的時候我的同學過年、放假，老快樂地喊『回老家啦，回老家啦』，我沒有老家，現在我也有老家了，一村兒就是我的老家，瞧，現在我還沒走呢就已經想一村兒了，高奶奶哭了，小鳳纂也哭了，會計翠芝更是哽咽著過來拉我的手……高爺說：「別哭呀，人家去北京當大畫家了，可老家是一村，趕明兒咱們也進城沾光去。」

高禿子說：「就是嘛，反正李爽現在姓高了。」他「逗悶子」地問大家道：「李爽叫什麼來著？」大家一起說：「高房——」女人們也全破涕為笑。我把最後一個裹著藍毛線的小辮繩兒都給了一個小丫頭，她把自己的猴皮筋給我做交換，因為我的頭髮散在臉上，小丫頭她媽幫我攏成

一根馬尾拴好。

車開了，我只有一件東西不能給任何人——畫具。

離開了一村兒，潺潺的流水，翠綠的田野，連綿的燕山山脈，黃昏的陰影漸漸罩住一村，好像給它塗上一層藍色的保護色。我渡過了「吊兒郎當」的三年，三年前來時，帶著滿腦袋對「落後農民」的歧視成見，踏足了一村。我畫天、畫地、畫樹、畫村兒裡的男女老幼，沒有誰對我嚴加管教，強迫接受再教育。為什麼？

從車窗後望著他們，老男人的黃牙、土面、髒話、捲菸、開懷餵奶的婦女、光著屁股吸溜大鼻涕的小崽子、打情罵悄的姑娘小夥，一片目送手揮。「真沒想到你和鄉下人關係搞得這麼好！」小錢感歎。

「嗯……」我不想回答小錢，摸著懷裡的花畫箱，顏色模模糊糊眼淚刷刷的……

望了一村最後一眼，那個「為什麼」便豁然明朗：「腦袋」裡的「主觀成見」是無法阻止「心」靈自發之愛的。那是簡樸的情感作用力的互動，愛不是書裡的美麗辭藻，愛是每個獨立的個人與生俱來的深層本能。

人很喜歡探討生命的意義。插隊使我對人生的看法簡單化了，生命的意義只是人與自然之間的一種關係，和關係的品質。真正需要審視的不是社會，是自己。司機小錢說話時雖然沒有「意識」，卻在點子上：「真沒想到你和鄉下人『關係』搞得這麼好！」

人只有在「不比較」時才可能返樸歸真！當你面對夕陽、湖光山色、小貓的眼睛、久違的朋

友，你說：「沒時間，下次吧。」說明你不許自己與美立即發生「關係」，你追慕的只是未來夢！

我祝福一村兒永遠貼近地球，不追隨誰，永遠躺在黃土的懷抱中過和土一樣神聖的日子。

後來我三年五載地常回去，但十五年以後又回了一次，我沒有找著一村，一村已經淹沒在水泥建築中了。

第五部

回到北京

家裡人，尤其是父母樂得合不攏嘴，提及孩子們的歸宿時，也可以揚眉吐氣地提一提爽子了，「常常為她惦心，老二這下子可有出息了！真沒想到啊。」

我在北京騎著車，「衣錦還鄉」地滿世界晃蕩。心情好，看什麼都美輪美奐。

西城區呀，西單西四呀，沙灘大街呀，一路到了故宮筒子河，我停下來聽聽，咦，怎麼沒有青平、盛年的小號聲？又蹬車繼續前進，美術館──藝術的最高殿堂──就在前方，我停下來半閉了一會兒眼睛，一個小小的大夢⋯⋯有一天像陳衍寧、陳逸飛、湯小鳴那樣，我李爽也可以登堂入室在「中國美術館」展覽一回多好。一轉念，「哦，還有下一代陳丹青、羅中立⋯⋯這麼多的大師呢，什麼時候才輪上我？我太業餘了。」再想⋯⋯「也不能說自己太業餘，不然人家青藝要我幹嘛！」一會雄心壯志，一會焦慮自卑。人真是一群勞累的蜜蜂被「思想噪音」指揮著，永遠嗡嗡嗡重複地唱著兩首歌，跳著兩個舞──無限自卑和無限自大，沒有中庸的平衡。

離開美術館我蹬車繼續進京。啊天安門，啊王府井，到了東單頭條「中國青年藝術劇院」停下來看著門口的大牌子，我未來的單位就在這兒啊。我沒有進去，彷彿進了就將再度失去逍遙，

無論是多麼冠冕堂皇的地方，無論是哪一盤棋，你一旦進入遊戲的框框，你就是是一個棋子兒，失去自由走動的權利。

一首記不得是誰，從哪兒抄來的詩句，跳出來幾句：

……

全滾去！

任何公文紙張，

證明檔，我看不起，

我是狼，

吃掉官僚主義，

……

不過有一點使我非常高興：「青藝」離姥姥家很近！

芒克來找我，「走！有幾個哥們帶著幾個美妞到香山玩，咱們也去。」

「好！玩去。」我高興地接受了邀請。

去香山的汽車站上，來了不少人呢。老節目我背著畫箱，準備去畫寫生。

人堆裡最漂亮的小夥子過來和我搭訕，說：「我叫嚴力，早就認識了老猴子，也喜歡寫詩。」美

嚴力身邊跟著一個叫美美的美妞，他們剛認識幾個星期，現在是情人，據說是芒克是「媒人」。我的確穿

麗的女人用不客氣的眼光打量了我一番。把我當臨時掉進噴香湯上的一根兒髒頭髮。我的確穿

戴寒酸，藍衣藍褲上東一條兒，西一道的顏色。我也並不友好地想：「花裡胡哨的怯丫頭，穿得

跟插在草剁上的糖葫蘆似的，還嫌不夠熱鬧，在頭上插著紅色的絨花兒。」據說是上海人。

自命不凡清高的我，不耐煩中，攪雜著醋味兒。女人犯起小心眼來，可了不得，相互可以容

忍的縫隙小得可憐，最終肯定會把縫隙裡男人怕周旋的心擠爛而逃走。

晚上回城裡等公共汽車時，嚴力鬆開美美拉得死死的手，過來問我：「你跟誰學的畫兒？」

美美監控的眼睛近乎瘋狂。

我沒好氣兒的胡說：「我姥姥！」

「你姥姥是名畫家嗎？」

我覺得嚴力真是個風流漂亮的傢伙，而美美在旁邊像個會跳秧歌的糖葫蘆，就沒好氣兒的

說：「我姥姥是衚衕串子。」

我馬上說：「那今天就是星期八。」

嚴力也腦袋轉得挺快，道：「所以太陽從西邊出來了！」

我們爆發出一串大笑，美美見勢態——再不使出渾身解數套牢情人，恐怕太陽真的會從西邊

跳出她的視線，而不再為她升起。撒嬌地摟著嚴力一通親嘴。

玩了一天，本來自行慚愧女孩們都比我美，守著自己畫畫的本分吧。

一個沒有準備迎接的豔遇，沒準是命中註定的真關係，即便「關係」的地久天長都不是想當然，也躲不了無常宇宙。所以不用在乎記憶的美麗與否，旅途上每一個「關係」都為你的成熟立過功勞，「關係」是鏡子，沒有鏡子來「關照」你，你不會知道自己長什麼樣兒。

車到了北京動物園，大家準備各奔各家，嚴力、芒克又過來約我去玉淵潭看我畫寫生。

第二天，我的心思不在寫生上，畫畫的定力大減，顏色越抹越糊塗，畫得很難看，幸而他倆心思也不在看畫上。這兩人在我背後轉來轉去，我假裝認真，盼太陽下山，太陽下去就有藉口不畫了。

離湖不遠，有片槐樹林子，林子裡稀稀拉拉幾塊大石頭。氣氛緊張，三個人怎麼弄啊！我們把近來能看到的新書評論一番，大家把本事亮出來，你看幾本兒書，我看幾本兒書，你寫多少詩，我寫多少詩。芒克是勝利者，因為他帶來了真傢伙，一本法國詩人波德萊爾的詩集《惡之花》。我坐中間，嚴力坐左邊兒，芒克右邊兒，他用打火機照明，說：「哎，聽聽這首詩。」

他朗誦起來，沒想到男中音在黑暗中會變得如此好聽，停頓時彷彿還有昆蟲伴唱：

就像對著遺忘的畫布，

只留下夢影依稀，

一位畫家單單憑著他的記憶，

慢慢描繪出一幅草圖。

躲在岩石後面、露出憤怒的眼光，

望著我們的焦急的狗，

牠在等待機會，

要從屍骸的身上，

再攫取一塊剩下的肉。

可是將來，

你也要像這臭貨一樣，

像這令人恐怖的腐屍，

我的眼睛的明星，

我心的太陽⋯⋯

他的打火機滅了，嚴力趕緊接過詩，用自己的打火機照明，小朗誦會得以繼續下去⋯

你、我的激情，我的天使！

是的！優美之女王，

你也難以避免，

在領過臨終聖事之後，

當你前去那野草繁花之下長眠，

在白骨之間歸於腐朽。

那時，我的美人，

請你告訴牠們，

那些吻你吃你的蛆子，

舊愛雖已分解，

可是，

我已保存愛的形姿和愛的神髓！

嚴力的火機搖了搖就壽終正寢了。我不懂這些詩，但我喜歡這個晚上，我喜歡這兩個非凡的朋友！那還留在石頭上太陽的餘溫與晚風裡陣陣的涼氣擁抱時帶來了植物的馨香。

「你什麼時候兒給我畫像啊？」嚴力說。

「明天。」我說。

「好啊，明天正好我休息。」

「明天吧。」

第二天，我提著那隻老畫箱到嚴力家去了，戰果不錯，我畫的時候感覺特別好，他穿了一件

色彩明亮，藍色和黑色從肩膀到後腰斜條對織的毛衣，很洋氣。抱著一把吉他在唱歌，不是所有男人會有這種風度，風流倜儻的嚴力，使我畫性大發，我用畫筆與他散發出的氣場交流，我不是老能畫特別好的畫兒，若好，可以很享受地忘掉一切。嚴力大概不情願被畫家忘記，為了奪回風頭兒，他抱著吉他唱起來：

姑娘你好像一朵花，
美麗的眼睛人人讚美她。
姑娘你和我說句話，
為了你的眼睛我到你家。
把我引到了井底下，
割斷了繩索就走開啦。
你呀！你呀！
你呀！你呀！

……

哇！這個男人太風騷了──我多麼需要聽到男人的讚美啊，如今藉唱歌讚美我的男人還是頭一次頭一個。他熱烈地一遍遍唱得眉飛色舞，我飄飄欲仙，倆人就這麼情投意合了。

卧虎藏龍的文藝界

再不去青年藝術劇院報到，那將是對前途的自殺。父母急了：「你是不是火星上來的人啊？太不懂地球人的事啦！你在不去上班兒，就嫁人吧，給我搬出去住！」父親對我發出最後通牒。

母親唉聲嘆氣的：「別一天到晚弄理想，談純藝術了，時代不同了，別拿雞蛋往石頭上撞，搞藝術的也得吃人飯啊。在青藝幹不就是變相的吃藝術飯嗎？」

父親說：「打著燈籠照不著的工作，人家都打破頭上趕著搶！」

第二天我就屁顛屁顛「上趕著」去青藝報到，一切都很順利，我簽上名字成了中國青年藝術劇院的一枚棋子。

每天從西城騎車到東單北極閣三條七十一號的「大廟」上班。這座建築是清雍正年間寧郡王府的所在地。院內很特殊的建築風格，使我馬上忘記到上班兒的反感。

那是一座廟宇式的建築，翹角飛簷，各殿屋頂都是歇山灰筒瓦頂，在太陽光折射下，微微泛著碎暗的天光，依稀可辨當年王府的氣概。製作布景的車間就安排在正廟裡，寧郡親王的魂兒，大概沒有預料到自己祭祖的聖地如今成了木匠們耍把式的車間！這座大宮殿改造的車間亂七八

糟，堆滿木頭。除了進門處還可以看見原來的大青石地板，裡面恐怕自打「青藝」入主，多年的塵土、鋸沫、刨花在也沒有過傭人、丫鬟來清理了吧。

盛錫珊見到我上班了，當著別人沒好意思發火，說：「喲！你就是李爽啊，可來了。」之後他一把把我拉到他的辦公室裡，半玩笑半認真地壓低聲音，道：「李爽你再不來我得把我兒子盛年兒送神經病院了。」

「盛老師，您什麼意思？」我問。

「舞美隊都等著你，是我親自錄取地新美工上任呢，左等沒人兒，右等也沒影兒。我心說那個畫畫的女孩可能壓根就不存在，準是盛年兒在故宮愛上鬼了，你說說我該不該送盛年去神經病院？」

「盛老師您千萬別生氣，我在鄉下懶散慣了，我這不是來了嗎，還特喜歡這兒，您就原諒我這回，我保證給您好好幹！」我嘴甜了一下，盛老師才放了我。

舞美隊，在右側一排古老的二層翼樓上，舞美隊的頭兒毛金剛和元老陸陽春、周正、盛錫珊等都按級別在裡面的辦公室，而我和王燕潔、小廖在樓梯入口的幾間辦公室。我的辦公桌右邊整面是玻璃窗很亮堂。坐著可以觀賞到一點點飛簷灰瓦，棟柱上已無任何油彩。地板很考究、寬厚、結實，卻非常破舊不堪還髒兮兮的。無疑從第一天起我就喜歡這地方！

據說一九四九年中國青年藝術劇院成立後，王府的這個部分就交由中國青年藝術劇院作為藝術製作使用了，往昔的歌臺暖響，舞殿冷袖，威福的日子一去不復反。這使我想到姥爺那百十棟

房，不也是一覺醒來天翻地覆地被充了公嗎。

無常才是世界的主人，人生顯然如夢，而新主人——青藝舞臺製作隊的都親切地稱寧郡王府為「大廟」。

青藝的舞美、化妝、裝制、燈光音響、服裝都在大廟裡，食堂也在大廟，大家熱情碰面只有吃飯的時候。

我在青藝著實渡過了短短的一段時光，卻非常快樂。

參加了文革以來全中國文藝舞臺上的第一個「洋戲」《伽利略傳》，四五個月緊張的連軸排練，上上下下從演員，舞美到裝置，服裝，整個青藝像集體抽了白面兒興致勃勃。中國文藝界的「大拿」黃佐臨也被導演陳顒邀請同臺指導。舞美隊長毛金剛告訴我們：「這齣戲我們不能自己靠資料來設計，需要舞美界，留過洋的大拿來撐著，所以請薛殿杰同志來指

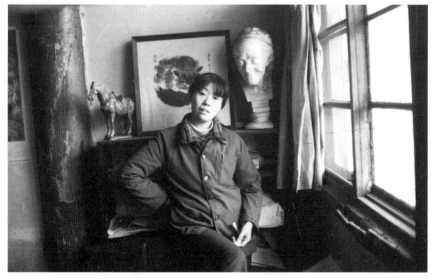

李爽在青年藝術劇院舞美辦公室。

揮舞臺設計。讓我們新來的小棋子兒趕緊給薛殿杰騰屋子。」就我一個是女的，一遇上搬來抬去的活兒，大家都請我靠邊兒待著。

周正把資料室找來的義大利浮雕照片交給了裝置隊做假城門，裝置隊的說我們不會雕塑呀？後來盛錫珊、周正帶上我一起到大廟裝置組車間，用膠泥先雕出一個浮雕，以後再請裝置組的人複製。我們在一起忙活了一個多月。

為洋戲《伽利略傳》的出品，天天晚上加班。

於是我認識了幾個裝置組的朋友安子朝、張震燕、張申健、曹和建等。張震燕中等個兒，看上去其貌不揚，幹起活兒來像只小陀螺，轉得你是眼花繚亂，還沒醒過悶兒來呢，他早把應該做的做完，還沒譜的也被他理出頭緒來了。他後來做了張藝謀的製片主任，文革後為中國電影重整旗鼓立下了汗馬功勞。張震燕八面玲瓏，左右逢源，但都是實的沒有虛晃。當他臉上掛出明慧的淺笑時，讓人更無法推測他還有多少潛能。小安子更逗，他有兒童般的面孔，工作時也像是在頑皮，但這些都只是他給人的一種錯覺罷了。在製作洋戲《伽利略傳》的個把月裡，小安子變戲法似的用紙殼、塑膠、木頭等材料，按照片做出了一桌歐式的大宴席，紅是紅，綠是綠，肉像肉，菜像菜，跟真的差不多，讓人想衝上去大吃一頓，連最棒的老前輩都看傻了。

文革後期從各種管道湧入了大陸許多香港的音樂磁帶，鄧麗君、劉文正、羅大佑，幾乎在大街小巷的窗戶後面，都可能藏著有香港的靡靡之音，鄧麗君的名字像第二個民間藝壇上的「偶

像」。張震燕父母在香港工作，所以他偷偷帶來了一臺錄音機，在當時是極為罕見的寶貝級別的東西。另一個朋友帶來了一盒磁帶，靡靡之音的「皇后」鄧麗君的幾首歌：〈月亮代表我的心〉、〈路邊的野花不要採〉、〈小城故事〉、〈我只在乎你〉、〈美酒加咖啡〉。晚上加班兒大家精神頭兒就來了，催促著震燕拿出錄音機來，他爬進木料堆從裡小心拿出寶貝錄音機，外面已夜深人靜，我們五六個年青人，回回被鄧麗君那濃濃的甜蜜歌喉熏得五迷三道。正趕上《伽利略傳》話劇中有一個宮廷舞會的過場，青藝就此開了西洋交際舞的大戒──好傢伙，青藝上上下下從黨委，到我們這幫舞臺生產隊的小棋子兒都到排練場去學舞，中午在食堂吃飯，有個很滑稽的演員站在食堂長板凳上敲打著飯盒：「大家請安靜！你們知道現在新上任的音樂部長是誰嗎？」大家異口同聲道：「鄧麗君！」舉著饅頭、飯盆大家跳個不停，正在洗碗的人也扭來扭去任龍頭裡的水嘩嘩四濺⋯⋯彷彿中國人在交際舞中得以營養多年來的肌膚饑餓。

我也在每回晚上加班時和舞美、裝置隊的同事跳交際舞，可就我一個女的，大家都搶我，最後只好讓小安子、張震燕也假裝女的伴舞，才可以平衡一下這個缺少女伴的現實，我們熱熱鬧鬧一同歡樂：

愁堆解笑眉

好景不常在

好花不常開

淚灑相思帶

今宵別離後

何時君在來

喝完了這杯

請進點小菜

人生難得幾回醉

不歡更何待

哎！

來

喝完了這杯再說吧

今宵別離後

何時君在來……

鄧麗君並不是世間唯一的好歌手，但她的甜蜜歌喉帶來的綿綿溫柔之雨，對我們久旱苦澀的心來說，已經期待得太久太久了。

一九七九年三月終於話劇《伽利略傳》公演了。演到第二場，已經轟動空前！每場暴滿，文革後第一個外國戲劇的上演，在一個絕不是偶然的時期出現。它是漸漸融化了的文化冰川上的一

顆嫩綠的小草，給文化冰川帶來了點點的春意。舞美隊每場都要有兩三個跟戲的，我有時被派跟夜班兒，一次夜班的加班費是四毛和一頓夜宵。我們連續演了近百場，場場滿座。並且電視也向全國轉播。

話劇《伽利略傳》的歷史意義，潛藏在它的臺詞之中，那句臺詞是這樣的：「把人從對神的盲目崇拜中解放出來吧！」中國民眾的心聲很明確：破神的權威，立人的尊嚴。

一次跟夜班戲，我坐在劇場最後排瞌睡得不行，打起盹兒來，臺上演，我睡。忽聽到旁邊悶悶的有唏唏嗦嗦衣服磨擦聲，咯嚓咯嚓。醒來，見座位邊上一個戴眼鏡的小夥兒在忙著拍劇照。我趕緊坐好，攏攏頭髮，覺得自己像點樣兒他笑笑，他戴了頂羊剪絨國防綠帽子，我們之間馬上自來熟，我問：「熱不熱？」他恍然發現工作時忘了摘帽子，他頭髮不多，已經汗濕汗濕貼在額頂，推推眼鏡他壓低聲音，說：「哎，你是青藝舞美的。」

「你怎麼知道的？」也低聲問他。

「我來幫青藝拍劇照，本來需要一個人幫忙兒拿器材，後臺馬志泉說，他的人馬正在後排閒著，叫李爽，他強調：『別老讓大小姐吃滋潤飯，找她幹活去，就李爽一天到晚最輕省！』可我見你睡著了，就自己解決了。」

「現在你還需要人手嗎？」

「完事兒了。」他掏出手絹擦擦鏡頭。

「你叫？」

「李曉斌，實驗話劇院的舞美兼攝影。」

「我叫李爽，木子李，爽快的爽。」

他往上推推眼鏡：「咱倆是一家子！」

「你的相機真牛！」

「我肏，要是我的就好了！連鏡頭都是借的，一百五十厘米，徠卡。」

散場後他等我，取了車我和他一起往天安門騎。我們在城門樓的漢白玉橋停下來，李曉斌變得非常健談，機關槍掃射一樣，指指點點：「『四五』天安門事件時因我家住旁邊，天天去拍照。」我也談起那天我騎車突圍的故事，半夜三更我倆回顧當年的英雄事蹟。自然躲不開年輕人的炫耀，並且把當年最害怕得時刻隱藏起來不提！好像「四五天安門」事件，都是我們兩人兒幹的，又都姓李，絕對臭味相投，直到巡邏大兵過來趕走我們。

於是他一有空兒就來找我聊天兒，一定要我去他家看照片。

在東郊民巷二十七號旁門，曉斌家一間平凡的房間裡，他有一抽屜照片、膠捲。形形色色的社會資訊，所有的臉都是如此真實而震撼；其中有上訪者的人像，街頭值班的工人民兵，跳舞的男女僵直而不敢過分摩擦身體的舞姿，瞬間即逝；被春風撩起的騎車女人長裙裡的一瞥……從曉斌那兒，我又認識了王志平等攝影的朋友，他們都是後來「四月影會」的創始人，星星美展後，緊跟著攝影界的朋友就舉辦了「自然・社會・人」的展覽。

他們的黑白照片所記錄下的場面——那些表情！那些只有在特定時代，特定的意識形態，特

定的信仰下才會出現的臉、表情，後人看了作何想？

而我們當時的表情一定和曉斌那幅〈上訪者〉沒啥區別！我們都不是天生賦有預見及洞察力的神奇人物。起碼我是既揪心還害怕，被鬼迷心竅的熱情誘引對未來充滿憧憬，我知道在黑壓壓的人群裡有我的身影。但用不著非從茫茫人海中認出我的臉，也用不著美化當初，用不著以老年的文字篡改青年時代的人格心態。

李曉斌對我的傾心冒冒失失像個小野男孩，天才們典型的行動——不管時差，不用謀略，喜歡就急著一口吃掉，他說：「我跟我的女朋友吹了，咱倆挺合適。」

「曉斌你輕點拉我，我有朋友了。」

「你說，他是誰！」

「你管得著嗎。」

「偏管！」

執著的曉斌，那張長圓的臉，胖嘟嘟的嘴，撅成了一堆皺了的紙團，他不是個標準的俊男孩，但專心地去看會發現他很內秀，秀中有才，他像一隻「藝術狼」，對真實的嗅覺異常敏銳。從他照片的成績，我可以知道他拍照時的果斷，同樣他追求起女孩兒來，絕不想拖泥帶水的衝勁兒，我是領教過的。

真逗，後來中國實驗畫劇院與青藝合併了一段，曉斌竟然被分配到我對面的辦公桌上成了同事。他一直是我心中的一個特可愛的「戰地攝影師」，這是我給他起的外號兒。

我還認識一個演員，叫李輝，我們是通過借碗、借飯票兒認識的。她來食堂吃完飯，午休時常常來我這聊天兒。一回生二回熟，就成了好朋友。

那時候兒正興喇叭褲，上緊下寬，掐腰大花兒襯衫，百分之百尼龍，是最時髦的東西，高跟兒鞋，李輝在香港有個姨媽，給她弄來好多港貨服裝，我、李輝、嚴力經常一塊兒臭美。

我幫嚴力做衣服，或是把外面買回來的肥褲子卡哧卡哧剪了，重新改制，緊得屁股溝子都勒出來了。坐街上乘涼的老頭老太太眼睛追逐著我們，看夠了之後再用指頭戳後脊樑道：「臭流氓！」

星星開始發光

對人類來說什麼東西最沉重？責任！所以人都不由自主地希望把責任推卸給別人，推卸給社會，推卸給歷史事件。然而一個民族的歷史會變成個什麼樣子，是由我們的樣子決定的。我們今天的一舉一動就是明天的歷史——做米飯需要米，米是誰？你和我。

我每天下班路過西單「民主牆」，在那兒發現好多民間的刊物。《啟蒙》上黃翔的愛情詩，《探索》上的〈第五個現代化〉。

詩刊《今天》，有北島、芒克的詩，曲磊磊的插圖，馬德升的木刻。我沒想到，也想不到我將和這些志同道合的朋友一起，成為文革後新文藝復興的奠基人。

每天下班，我只有一個念頭：畫有創意的作品。我家裡完全沒有地方畫畫，青藝有地兒，可我不敢讓青藝的老師們看見我的作品，那無疑是自找麻煩和被奚落的事。但什麼叫有創意，我不清楚，有時和裝置隊的小安子、張震燕說說自己真正想畫的東西，他們喜歡聽但幫不上忙，我很高興地說，因為這使我感到在青藝還有幾個知己。

有一天在北島家，黃銳問我：「聽說你是青藝搞舞臺美術的，能看看你的畫兒嗎？我們想搞一個展覽會。」

「來吧，我的畫都在嚴力家。」

第二天黃銳就來了。

黃銳高個子偏分頭，一副琺瑯架黑邊眼鏡，鏡片後面一雙典型的好學生的小眼睛，看人時並不躲閃，給人一種溫厚感。實際上他很浪漫。他眼睛跳躍著火星，轉過頭來，厚厚的嘴唇咧開一笑：「真不錯，來吧，來參加我們的展覽會，我們個缺女的，回頭我跟老馬說一聲兒。」

「老馬？」

「見到你們就明白了，他是個偏執狂。」不到長城非好漢的那種。

沒過幾天馬德升和黃銳真的一起來了。馬德升因小兒麻痺症落下後遺症，挂著雙拐，可他凜凜帶風地行動讓人吃驚。大大的嘴巴，笑起來如切開的西瓜，深陷的眼窩裡炯炯有神的雙目，感人至深，誰會忘記這樣的眼睛？

「西單民主牆《今天》上〈賣冰棍的〉木刻是你的吧？」

「沒錯！」

老馬是一個激進徹底的人。

黃銳說：「老馬，李爽的畫兒很有想法，也很現代，讓她參加展覽會吧。」

老馬：「挺好！就是她了。李爽你幹嘛不再大膽一些，有理想就衝上去！」老馬的性格不是

穿越峽谷的江河，是沒有迴旋餘地的瀑布，總是在奔騰。那天我也被捲入了激流。

對畫畫我有數不清的主意，卻感到因為沒有堅實的素描基礎而受阻，一幅又一幅地畫草稿、畫小圖，都好像詞不達意，又去畫素描，不到半小時就煩死了。

週末我開始嘗試放棄素描去「創作」，當內心流動起來時，我並不清楚這叫創作態。

現在我認為——天才與拚命努力和絞盡腦汁去思考，原本是兩碼事，天才是在輕鬆地狀態下接收叫作靈感，本身是沒有目的的。真正的天才是那些在創作時我行我素，無法無天的傢伙們！

但七十年代，追求個性是自殺的行為，所以敢於無法無天地感受美的傢伙實在不多！因為追求美本身就充滿了冒險與挑戰。

平剛和徐星來找我，問為什麼老不來「梵高畫室」畫畫了。我興奮地告訴他，我認識一個叫黃銳的，我準備參加一個「星星」展覽會。他不高興地說：

「爽少爺，你也終於被政治的糖衣炮彈擊中了吧。」

「平剛，你一定要參加『星星』！」

「不可能，連衝著你的面子我都不

一九七九年李爽在北京公寓作畫。

參加！」

「你別自命不凡！」

「我認識那個四眼兒，他也找過我，我拒絕參加任何組織！弄詩的人和搞民刊的人正在污染藝術，他們搞的那套東西，不純！」

「你的梵高畫室不也是個小山頭兒嘛！」

「爽少爺，反正你跟他們弄一塊去，沒前途！」

他的話中攙雜著明顯的醋意。一會又噘起嘴，希望挽回僵局：「爽少爺，真的，梵高從來都沒有依靠過團體，當年高更和塞尚來找他……」。

「又是印象畫派的一連串名字，煩死了！」我說。

「行了行了！那你看雷諾阿和莫內……」

「又來了，莫內、雷諾阿、畢沙羅、西斯萊，你又沒有藍眼睛金頭髮，幹嘛老想那些死老外。我已經答應了黃銳。」

平剛向來不願意和我吵嘴，就說：「那我們去找趙文量、張偉、馬克魯，他們也在弄『無名畫會』什麼的，總比和頹廢詩人為伍，沾染政治好得多吧。」

「反正我想參加『星星』。」

張偉、馬克魯，我和他們在一起特開心，可是跟他們一起畫畫我覺得死板。白天，去回味晚上的「印象」，特意在晚上非要追求對「夕陽光譜」一瞬間的「印象」。那種畫法兒我覺得有點

兒太深沉，我累。

平剛就說：「那我們去看薛明德。」當時薛明德很狂，在街上拴起繩子辦露天個展。他小小的身體蘊藏著極大精力，越有人就越來勁的那種性格，最後到膨脹的地步，當著眾人，他用畫刀往畫布上猛甩顏色。老百姓有多少年都沒見過驚險的要把式了，尤其用畫畫的形式，絕對前衛新鮮，人山人海地看。平剛急得手足無措，真想跟著鬧，可薛明德不想讓別人搶他的光輝！

七十年代的我們、他們、你們、血氣方剛的青年人們，物以類聚地活在一個了不起的時代裡，誰都不想停下來作觀望者。

有很多過來人美化當年，其實那是對生活的否定。當初恐怕連中央級別的人，都不知道明天會是什麼樣子而活在隨機應變中。人無法逃避星球的晝夜旋轉，活在速度中的我們不會眩暈，像坐在火車上的人，是不可以同時從外面觀察車速的。生活使我們來不及預知明天。

嚴力喝酒後常來靈感，寫詩，再喝酒，再寫詩……結果胃穿孔了，我用自行車推他去醫院。

有一天我下班兒，到了嚴力家，看牆上有一張畫兒：一個綠頭綠身子的人看著月亮。

他問：「你看這畫兒怎麼樣？」

我說：「是平剛畫的吧？」

「不是，是我拿你的顏色和筆畫的。」

「哎！有點兒意思！開始畫畫吧！」我要教他，但他筆不聽話，拋開基本功直奔主題。

我們的圓明園

嗨，圓明園！我這個年齡的人，尤其那些與美結下不解之緣的人，沒有不認識圓明圓的。我的姥爺姥姥都是這座昔日世界上最美，最藝術的皇家花園的迷戀者，難怪他們有一座別墅在圓明圓附近。圓明圓用她磅礴的歷史，對世人說：敢於擁抱美的都應該做好給予的準備。圓明園是北京文藝復興的發源地、藝術家的大本營。

我們認識的圓明園還不收門票。

那是一個站在荒涼中很久很久的古園，她用淒淒典雅的魂魄看著我們的到來，當我們走在荒草上，坐在傾斜的老石門上，她為我們吹來柔和的清風，給我們講述她當年的輝煌。

七十年代的我們愛「她」，她也愛我們──多少個明媚的下午我們在圓明圓開詩歌朗誦會，隨吉他我們翻翻起舞，那時圓明園人煙稀少，荒林荒山，遺址的大雕花石頭在夕陽染紅的天邊屹立著，多少次，看著看著我恍惚失控地想起當年。

《四五論壇》、《北京之春》、《探索》這些帶有政論性質的刊物雨後春筍相繼出生於

一九七八年，是第一批。

芒克借住在劉青、劉念春哥兒倆的房子裡，東四十四條七十六號。他和女朋友大毛一起在浪漫的小屋裡相愛，但這裡也是一個大家的家。

床頭放著《今天》、《四五論壇》、《北京之春》雜誌，大擺大擺的印刷品及紙，還有油印機等印製用的工具。詩人畫家與民運人士之間走得很近：多多、顧城、趙一凡、陸煥星、周郿英、王捷、史鐵生、李南、北島、老鄂（鄂復明）、徐曉、江河、趙振先、黑大春、阿城、于曉青、小英子（崔德英）、王力雄、趙南、徐勇、楊煉、郭路生，還有我們這些畫家，還有更多的朋友，如果我列出所有踢過東四十四條七十六號門檻的腳，恐怕要填滿整頁了。我們用不著事後抱住那「門檻」崇拜紀念，四十四條七十六號的「門檻」裡沒有我們足跡的紀錄，因為，我們已經各自用心帶走了那段時光。

一個黃昏，天熱得連最能抽菸的人也怕拿出火機點菸。屋子裡已經有不少人，不停地在喝水，還伴奏著呼啦啦、呼啦啦搖扇子聲。其中一個人坐在輪椅上，一副眼鏡，一個搶眼的記憶，我笑了，我上去握住對方的手，他說：「李爽你怎麼也來了。」

「史鐵生，你怎麼認識這幫人？」

「這兒不是地壇我就不能來啦？再說我也不能老在地壇等你呀！」我紅著臉，他爽朗的大笑已沖刷了我沒守諾言的全部慚愧，真是心地光明的人。

的確，民運人士是「星星」一個重要的支撐力，七十年代這種特殊組合是獨一無二的，看上

去顯得偶然和隨心所欲，那是後來人的錯覺。其實這些人的出身背景及個人經歷，正是這個「組合」的真正元素和養分——物以類聚。

五十年代知識分子淪為右派，文革後可靠的工農幹部也被下放牛棚；結果，必然使高幹和「臭老九」子弟不期而遇在同一個生存處境而志同道合的局面。

黃銳、馬德升想辦「星星畫展」的計畫已搓出了小小的火花及陣容。我這個老早就在北京一個又一個地下沙龍混的女俠，面對多種選擇，毫不猶豫地參加了「星星畫會」。冥冥中我知道這兒有自己表達的餘地。「星星」准許大家在理念、風格上各執己見。

黃銳叫我和嚴力拿新畫兒去他家預展，我們用自行車把畫兒馱到黃銳家，他看了我的畫兒，說：「新畫？真不錯。」

又看嚴力的畫兒，問：「這是誰的？」

「嚴力的。」

「很有想法兒。」

嚴力說：「剛跟李爽學畫，沒幾天。」

黃銳說：「沒關係。」

黃銳家裡已經擺著不少人的畫兒，東拼西湊展成形兒了。

在場的還有曲磊磊，《林海雪原》小說的作者曲波的兒子，是高幹子弟。

磊磊高高的顴骨，黝黑的膚色，小小眼睛生氣的時候都像在笑，彬彬有禮。他曾經為《今

爽　276

天》畫鋼筆插圖，極其細膩的筆觸、線條、結構樣樣完美無缺。重要的是他筆下秀麗的人體美中有一種對磅礴生命的崇敬。他著重歌頌女性、母親，是有淵源的，至今回味起來我都動心；因我與他住得很近，我們經常在一起畫畫、談天，與他的關係密切。一天他提起一個難忘的經歷：

「我從小孤單，雖然家庭條件非常好，但父親受審查後，學校不讓我入紅衛兵。文革時紅衛兵打人，我哥回家說，男紅衛兵特別喜歡打女人，衣服都打爛了，她們在地上滾，打人的人竟然能勃起到射精。」

還有一次，我們為《今天》畫插圖，磊磊又講了個經歷：「我後來到東北插隊，當了關係兵，忘不了！我怎麼也忘不了！在支援鄉村建設時，我看過許多人打一個四十多的女的，據說是地主婆兒。女的已經躺在血和被潑的水裡……」磊磊被記憶牢牢地抓住，只顧瞧著他家立櫃上堆積的行李袋，又說：「那女的幾乎裸體骯髒的不行，用水給潑醒了，她求…『大叔大哥大姐我沒剝削過呀！我頭一次知道死亡的顏色，壞死的，變換的暗綠，黑褐色的血，藍灰色的青筋……經常在我眼前出現，不知道什麼時候才能趕走。」

不一定只有政治運動、戰爭才讓人見到痛苦，和平時期人們照樣會自找苦吃。「苦」強烈地證明「我們活著」。我們從暴力中瞥見我們自己也有暴力的種子深藏內心。人性任何形式的排擠、推卸、抱怨、歧視、評判、爭鬥都是暴力的種子，小至「分裂」，大至「戰爭」。但我們最

終會去粗取精向愛看齊？

磊磊又帶來了新面孔李永存（大叔），他是工藝美院的，在《沃土》民刊做編輯加畫封面。

大叔在「星星」裡個子最高，聲音成熟，眉目立著，卻怎麼也不顯兇相。不知道為什麼叫他大叔？因為老成持重？還是因為個子最高？我們一口一個大叔的很喜歡他。

他走哪兒最後都會鄭重其事亮出他的國畫，呵，他也畫殘荷，我不懂國畫，看的時候就不受限制，不用逞能裝懂。第一個感覺是雅，第二個感覺是孤獨，孤獨者深沉的靜，又有緬懷古代詩魂的衝動。好像他在幻想未來某一天，現代人坐在魚肚發白的拂曉裡，不再需要「鬥爭」。

大叔，見大夥眉梢上都挑起了欣賞的信號，說：「哎喲，真好，現在我要為自己畫畫了。」

他笑完了，明顯的欣慰，憨厚的笑，好像話外音說，我孤獨，但和你們綁在一起表達自己的孤獨，是一種表達人在有限裡看到了無限的希望。這就是我讀李永存畫時的心得，但我不敢告訴他，怕男人們覺得我的想法太怪，或者凡是出自女人之口的，都要歸於「頭髮長見識短」，我最好不說，心裡喜歡得了。

這個小團體是群星，一顆照亮另一顆，

一九七九年李爽和自己的繪畫作品。

這個小團體是浪，後浪推前浪，這個小團體是項鍊，一環挽著一環更加結實美麗起來。

大叔又帶來了阿城（鍾阿城），著名電影評論家鍾惦棐的兒子。

他瘦瘦的像一片微彎的大搓板，五官上沒有任何可以刺激視覺的地方，藍制服也和街上的人一樣。他戴眼鏡，眼鏡象徵著知識，「知識就是力量」。但那是腦袋裡的，不是胳膊腿上的。所以乍一看阿城，女人是不會心慌意亂的。但阿城最好嘴上貼個封條，他說話太特別了，穩、準、狠，但又不是激進分子狹窄的申辯和審判，他不著形跡的嘴像一面照妖鏡──人性本臭美嘛，受到鏡子的吸引，就往鏡子前湊，站不了幾分鐘，你會發現，已經被他扒光了。沒點定力的人，還真得小心扛不住。

阿城和磊磊一樣畫鋼筆畫，東西很實際，無可挑剔的女人體，畫得很逼真的周恩來頭像。我對他的感覺是，他來參加星星的活動，身子在眼睛不在，因為他說出的話很抽離，彷彿他是從老遠的地方在觀察一個點上的騷動。他也是「星星」時期，難得的活寶，老有故事講。阿城自己畫不畫都無所謂的，更喜歡看，有點貪婪，愛看好東西。

「星星」第二次展覽時，我們夜裡輪班在阿城的辦公室作品的照片，為了白天在展覽會上賣。那時他還沒結婚，就睡在自己的辦公桌上，白天捲起鋪蓋捲塞到犄角旮旯裡。

我一直對這個人很好奇。後來「星星」的朋友都滿世界跑著去體驗世界生活去了，他也出國了，從威尼斯路過巴黎。老朋友見面分外親。我開車，阿城、王克平，我們三人一起去醫院看老馬，阿城舉著大攝影機拍我們，別的沒變，只是我們都有皺紋了。

晚上阿城住我家閒扯起來，我告訴他，小時候的經歷那麼強烈，好像時間也阻擋不了，記憶在尾隨，二十六歲我出獄離開中國，依然耿耿於懷。很想自己給自己當當心理醫生寫一寫，可又不知怎麼下筆，阿城道：「說說就好了，來，對著我，你可以先吐為快。」

第二天我就屁顛兒屁顛兒買來攝像帶和錄音帶，開始了。阿城聚精會神，生怕打斷我，好幾次憋尿，差點兒尿褲子。我們一起完成了一本也叫《我不是天仙》，半路殺出一個程咬金王克平來，說：「哎，這書名可是關鍵啊，就叫《爽》吧！」阿城說：「也好，爽字，是大字兩邊四個叉子，因為人最愛錯，但大字是人頂天立地的姿態。」結果就拍板兒了。臺灣出版後，不冷不熱的，十年才賣完初版。

可對我來說，做的過程比什麼都重要，甚至做事兒也不過是一個道具性質的東西，背後的目的，是發現自己在世態炎涼裡怎麼感受和應酬！這是智與慧的探險。能夠以自己選擇了的方式做事兒的人，是逍遙的人。我非常感謝阿城的說明。他是我的朋友中人格跨度驚人的主兒，既像孫悟空又是如來佛，我猜，人要有力度，在於人可以接受任何「生活境況」裡一個不分黑白的自己。所以人家阿城逍遙。

不知誰又帶來了王克平，一個做木雕的人，據說他父母親也是延安時期解放區的文藝工作者，克平生於一九四九年，所以取名「克平」，攻克北平的意思。他生得非常福相，寬闊的額頭，鼻寬口方，眼睛總是對女性極其敏感，萬物皆有色，湖山水光皆有情吧，他雖然眼睛色迷迷的，卻也大大方方地追求外國女性。他的雕刻的確很驚人，而且一次到位的大寫意，還不缺少那

爽　　280

種細微和尖銳。

「星星畫會」具有了小小的規模，北島、芒克、嚴力、顧城、江河，許多詩人為我們的畫配上詩歌。作品風格不限，有國畫、油畫、木刻、鋼筆、木雕，地點選擇在最高藝術殿堂中國美術館旁邊靠東側的小花園的鐵欄杆上。日子定在一九七九年九月二十七號。我二十八號下午跑到青藝大廟，衝上二樓到我的辦公室，目的是找李曉斌，拉他明天去拍照片兒。曉斌不在。我剛要走被隊長抓住，說：「李爽你可好幾天沒上班兒了，下個話劇快公演了，明天我們開會安排跟戲日程⋯⋯」

我胡亂應酬說：「毛老師我一定來！」

急急忙忙騎上車，去東郊民巷曉斌家。到那兒興奮得大了舌頭，「快點快點，明天，明天我們在美術館小花園裡有個露天展覽，叫『星星美展』，你一定得來拍照片！」

「都有誰？」他推推眼鏡問。

「好多你都應該認識，黃銳、老馬、阿城、克平、磊磊、嚴力⋯⋯北島他們詩人也參加配詩什麼的。」

「行！我明天肯定去。」

第二天，天剛亮我騎車到嚴力那兒，又去磊磊家，一起和芒克騎一輛借來的平板兒三輪，拉著畫，從三里河往美術館出發。

八點左右大家都集合在小花園裡；除了藝術家還有詩人以及民刊的朋友，劉青、徐文立、

老鄂。二十幾位藝術家的作品，數了數差不多有一百多件油畫、水墨、木刻版畫以及木雕，但到場的畫家並不多。我們把作品懸掛在美術館的的鐵柵欄上，大概有四十米長。

十點以後人開始多起來，更多起來，越來越多到擁擠不堪。

大家你一句，我一句商量著是否收點兒錢，又一想沒門沒窗戶，怎麼收錢呢？就在樹上掛一個小箱子，寫上「意見箱」，貼了一張紙寫著有錢出錢，有意見出意見。

美滋滋的我東跑西顛兒忙活著，心想：「曉斌怎麼還不來？」正想著李曉斌來了，喘著對我說：「我肏！這──麼轟動！我都騎不進來給我他媽急壞了，不過路上我拍著不少好東西。」

「你快點拍吧！話留著待會兒說。」

克平來叫我：「李爽，北京市美協負責

一九七九年星星露天美展，美術館東側小花園。左起：劉迅、李爽、王克平。

爽　　282

人劉迅來了，正看磊磊的畫兒呢，一會兒就輪到你的了。」磊磊朝我們招手領著劉迅到我的畫兒面前，曲磊磊小聲兒對我說：「爽，嘴甜點兒！講講你的創意。」

「欸。」我小心翼翼地解釋我的畫。劉迅小個子，以父輩的神情微笑著。對做官的我總是帶有成見，但劉迅熟知應酬，主動方中有圓地問我：「哪個單位的？」

「青藝的。」

「哦，工作之餘還堅持創作呀，好，你畫了幾年了？」

「七二年就開始畫了。」

曉斌趕過來批哩啪啦拍起照片來。劉迅又轉向磊磊和克平說，「真挺好嘛，看看你們星星的一個女將。我們當年革命的時候就愁缺少女將咧，呵呵。」可以感到這位吃過苦的老幹部，心中那片依然年青愛美的草地，在我們的青春熱情中有些復甦。

我們發出了與「文革」時期不同的聲音，它引發的轟動迅速傳開：在美術館東側小花園裡有一個罕見的非官方化的，非常業餘的，又非常前衛的民間藝術展覽，叫「星星美展」！人們驚奇地在一百四十幾件作品前留連忘返。

空前盛況裡自然也有插曲，一個穿灰色制服藍褲子，黑燈芯絨布鞋的婦女大聲說：「美展，什麼美展我看了就不覺得美！」我

中國人開始小心翼翼地談論「文革」時不能談論的事兒。畫不能畫的畫，唱不能唱的歌。我們像一群新生的娃娃，沒有刻意為歷史準備什麼，只不過希望剪斷自身的枷鎖，卻無心插柳柳成

記得小時候父親指著天上的星星說：「爽子，我們可以看到的星星中，有些在銀河系已經死去。」

「那我們看見的是什麼？」

「是星光的記憶。」

「星星死在自己的記憶前面嘍？」

「不，是地球離星星太遠啦。」

「從地球走到星星有多遠？」

「需要坐在『燈泡的光裡』走一年的時間，差不多九萬億公里。」

我像上了發條的音樂盒停不下來了，每天心都在唱在跳舞，彷彿我真的過上不需要為考慮利益的藝術生活，對自己的命運我不再是個過客，至於前方和周遭會是什麼樣的，我不曾看見也不想看，因為我希望「星星」不會死去！

蔭了。

「星星」第一次露天美展。

世態無常

順利得很，中國美術家協會主席、美術界的權威江豐剛剛恢復原職，還幫忙通知美術館館長，在東側館每天存放我們的作品。

第二天早上滿腦子演著比昨天還要激動人心的場面。剛到「夢」就嘎然止住，清晨散步打太極拳的人好奇、觀望。黃銳、北島神色嚴謹：「展覽被封了！」徐文立、劉青畢竟是有政治筋骨的人，但還處在對民主之念單純的嚮往年齡。

一份布告在展覽場地的欄杆上：

最近發現有人在美術館街頭公園張貼海報和搞畫展，影響了群眾的正常活動和社會秩序。

為了維護社會秩序，根據《中華人民共和國治安管理處罰條例》和北京市革委會一九七九年三月二十九日〈通告〉的有關規定，美術館街頭公園內不准搞畫展、不准張貼、懸掛、塗寫各種宣傳品和大小字報。違者按〈治安管理條例〉和北京市革委會〈通告〉處理。

此布。

員警來了，但是後面跟著一大幫工讀學校的學生，這是一些有刑事罪的未成年的小年輕，他們四處在小花園裡衝我們罵街，吐唾沫，還流裡流氣在我身邊轉來轉去，揪下頭髮，扯扯衣角。

北島、嚴力、曲磊磊和老馬想幫我解圍，過去與他們講道理，他們用下流話罵開了，秀才遇上了兵。王克平老想找個電話，找有權力的熟人。我的男哥們都在絞盡腦汁和員警周旋，真有八仙過海，面對驚濤駭浪的滋味。我是唯一的女人，在旁邊兒，不知如何插嘴，彷彿這是男人天經地義的角色。

池小寧扛著攝影機來了，還帶來一個朋友幫忙。他拍到了不少當時的現況。警察越來越多，威脅池小寧。馬德升和黃銳不停地交涉。後來我就稀里糊塗跟著大傢伙兒進了美術館去開會。見到我們的作品被員警看守。劉迅安撫我們準備去北海公園的「畫舫齋」美協的展廳展覽，大家覺得還是一種勝利吧。

畫家們說：我們要的是展覽權利。

詩人哥們說：我們爭取的是所有形式的藝術自由。

民刊的哥們說：通過聲援「星星」我們爭取的是中國人民的言論自由，劉迅剛才的許諾我們

北京市公安局東城分局
北京市東城區城建局

一九七九年三月二十九日

認為是收買和招安，不能妥協！

……

我又一次被夾在男人堆兒裡，不知向著哪邊……

晚上我得知他們經過激烈爭論決定──遊行。

在嚴力家，嚴力的父親、母親聽了：

「瘋啦！在十一國慶節那天遊行？！」一臉恐懼的嚴父：「自一九四九年黨建國以來從沒有過民眾遊行的事件發生，對美協有意見，不能拿黨出氣。」

回到我家裡，父親、母親一聽臉都青了：「在十一國慶節那天遊行？」母親說：「這是在找死，搞藝術的常常會被搞政治的人利用。」

父親：「那是拿雞蛋往石頭上撞！」

我活在政治高度集權的社會裡，卻

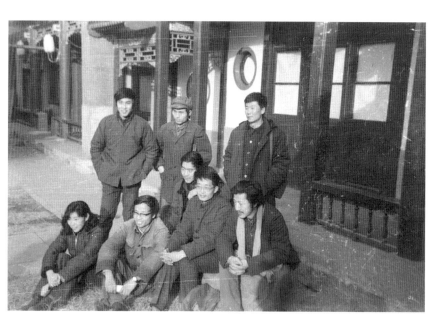

一九七九年冬和星星的同伴們在北海（星星第一次畫展）。左起前：李爽、黃銳、李永存、鍾阿城、袁運生；左後：嚴力、馬德升、曲磊磊。

生來缺乏循規蹈矩的乖巧。天生愛好美，任何形式的美都可以搧得我飄飄然，那個時代，這樣的人一律是「殘疾人」。

當父母的根據自己的經驗和理解，他們的心願是保護愛惜孩子。但每個心靈的成長是獨特的，我不會選擇父親走過的同一條羊腸小道。

一九七九年十月一日國慶節那天，早上在嚴力家他爸坐在門口兒，抱著胳膊，樣子像賭氣的孩子，就不讓開門。要出發了，我的心咚咚跳。每件使我心咚咚跳的事兒，都會想起小時候我被孩子們圍攻，也會想到姥爺臨死時翻起渾黃的眼珠子，我想：「為這個也得去！」再想：「為這個也不能去。」

我和嚴力騎車到西單民主牆時，隊伍已走了一會兒了。我們騎車去趕。

北京市委，遊行的橫幅標語是「維護憲法遊行」小牌子分別是「要藝術自由」，「要民主」。我坐在人群中看著，「星星畫展」的人只有五個，其他的都是民刊的人，有《四五論壇》、《沃土》、《北京之春》、《探索》，還有《今天》的詩人：北島、劉青、徐文立、芒克、呂朴、路林等等。芒克代表民刊發言後，一向具備煽動能量的馬德升也有板有眼地走上來，我原以為他的開場白不外乎：「同志們！」可我們聽到一聲吼，音正、底氣十足的「公民們，同胞們」，我用手拍著膝蓋想：「老馬太狂了！」

呂朴民運人士用馬列主義和毛澤東的語錄去抨擊官僚；芒克指揮著圍觀者唱〈國際歌〉。

我從來覺得集體唱〈國際歌〉特傻，這次我頭一次想傻到底，因為是為了自己而唱，扯開了

破鑼嗓兒唱呀唱，居然一點不覺得傻，挺美。人越圍越多，於是前面的人都坐下，為了後邊的人能看到，都很守秩序。

好多年後我才知道，當時已經有好多外國使館的人和記者在人群裡，其中就有法國大使館年輕的工作人員，我後來的丈夫白天祥（Emmanuel Bellefroid），和法國外交官克羅德‧馬騰（Claude Martin）擠在人群中。

白天祥曾經給了路林一個小型錄音機，請路林做現場錄音。也是同一個錄音機，曲磊磊利用他在法庭上做照明工作的機會，成功的做了魏京生裡通外國的罪證。這個錄音機是白天祥在香港給魏京生買的，現在它又回到老白手裡。老白玩笑說：「有一天中國肯定會有各式各樣的博物館，也會有『七九民運博物館』，他們會收藏這個錄音機。」

市委的人出來接見我們，幾個代表進去沒多會兒也出來了。「市委是不會答應什麼的，反正遊行了，想表達的說了。」徐文立就告訴大家散會吧，再堅持就顯得無理取鬧了。

散了以後，大家到王府井東安市場樓上小吃部吃東西，我把口袋裡的錢都掏出來，又要去端擔擔麵，被男人們群起而按回到座位上。

當年在一些地下沙龍裡，女孩們的身分通常是誰誰「帶來玩的女朋友」，而這是我最受不了的設定。

新中國的男人，雖然在「人本價值」上都宣布自己視女性為平等，但仍有一條從遙遠洪荒時

代延伸過來的蒂固根深——男尊女卑。男女是不是真平等，其實看看每個男人身邊親密關係的品質如何就一目了然。

我不想討伐男人，因為我愛他們，但也愛自己，男人跟女人的關係建立在「鬥」還是「愛」上，是根據他們對「人本價值」的認同決定，是兩人間的真實互動。如果我渾身散發出「仰賴男人」的氣場，我將走進不被尊重的故事中。

進入最高藝術殿堂

「十一」遊行以後，我們都很緊張，從當年照片上的表情一目了然，這乃是會招來厄運的行動，也是生活在政治高壓下百姓的共識。大家都怕被抓，也知道有這種可能性。我不是喜歡捲入任何強硬行動的人。怕嗎？當然，不要相信多年後當事人的豪言壯語，那是吹牛，馬後炮，不然文革不會把整個中國帶入駭人聽聞的地步，每個中國人當時都有責任──無言和懦弱這沒有什麼不好，但那是一種帶選擇性的創造，當我們被自己這個創造掌控，責任的顯像就是中國人的那些經歷。

游行這天不可否認的是，我在害怕的同時，有種積極的勇氣躍躍欲試地等待體驗。從某種角度看，人需要用自己的腳履行──哪怕是在刀片上──才可以鮮血淋淋地宣布我活過。如果我們闖過「恐懼」的屏障，勝利會站在恐懼的位置上迎接你；想用勝利殺死恐懼的人，往往勝利時趾高氣揚，恐懼時低三下四，有一天我們可能會驚歡到──恐懼和勝利原來是戲中同一個布景上的兩幅畫面，誰也殺不死誰。其實我們都有懦弱或是勇敢的時候，只是炫耀這個，隱藏另一個罷了。

朋友們決定暫時停止聚會，並按照居住區的方便做了單線聯絡的方案。生活是一個謎，往往事與願違。

黃銳、馬德升不斷跑美協找劉迅，劉迅突然失蹤不再見我們。

那是十月十幾號記不清了，我和嚴力找磊磊畫畫，他小聲說：「要審判老魏（魏京生）了，正好輪到我明天照明⋯⋯」後來老馬、趙南很晚時把白天詳給老魏的錄音機帶給磊磊。因此得到了審判紀錄，第二天就貼到了民主牆上。白天詳立即發給國外記者，國際人權組織紛紛聲援，美國國務卿發表聲明⋯⋯

後來劉青因在民主牆發表〈魏京生審判紀錄〉傳單被抓判十幾年徒刑。

天已經冷了，我繼續畫畫，與黃銳、老馬他們也經常串門兒，交流藝術。這期間我畫了〈神檯下的紅孩〉、〈希望之光〉、〈綠夢〉、〈早出晚歸〉、〈盲女〉，和一幅描寫張志新的作品〈紅白與黑〉，這些畫都參加了第二屆「星星美展」。

突然劉迅冒出來通知我們，在北海的「畫舫齋」可以舉辦一個正式的「星星美展」，要展覽，別提多高興了！我們正式成立了「星星畫會」，並在美術家協會註冊。

展覽很成功，連《人民日報》都登了廣告。從這時起我們開始接觸外國人，克平如魚得水，我們親切地叫他「星星外交部長」。

我又認識了好多朋友。邵飛，北島的女朋友，苗條美麗，圓圓的臉上一雙大眼睛，很純潔的目光，帶著有教養的羞怯。我太高興了，可有畫畫的女伴兒了。

大名鼎鼎的袁運生，高個兒白淨臉，長頭髮，唇上留著點鬍子瀟灑的不得了。我恭恭敬敬地上前，覥腆問好，差點愛上。

毛栗子雖然他沒有怎麼來參加活動，但對他印象很深。魁梧巨大的個頭兒，像隻溫柔的熊，憨厚的讓人立刻放鬆警惕，大大的眼睛，嘿，又是個戴眼鏡的主兒。他的畫兒和他的外表完全相反，極其細膩、寫真，畫裡那個掉地上的菸頭，如果不是嫌髒我都有伸手撿起來的衝動。

第一天見面，我們就開起玩笑來，我說：「長這麼高，準是高幹子弟從小吃得太好太多。」

毛栗子笑起來幾顆大牙的個兒都很可觀，與常人尺寸不同。

「吃什麼多，饑荒的時候吃了就餓。」

阿城搭腔：「肚子裡缺油水兒，就愛餓，長得高，是不知道下的什麼種兒，餓不怕，有吃就好。」他們倆是老朋友了。

「星星」一路順風，一九八〇年，春暖花開。經過許多執著的努力及關係，由於不是我的直接參與，我記不清細節，只是覺得很有福氣地參加了第二屆在美術館的「星星第二屆展覽」。

全國美協主席江豐要審查作品，我們把作品集中到黃銳家，他看後同意了。車又把江豐拉到克平那兒。有一件克平的白楊木木雕，上面正好有兩個黑斑，克平借木材的自然肌理雕成了兩個奶頭兒。江豐坐在沙發上用手摸了摸這木頭乳房，說：「可以呀，你們可以展，但像這樣的，和那件就不要展了。」他指指手裡的木頭乳房，和一件酷像毛澤東頭像的木雕說。

八月二十日展覽開幕，展覽轟動全京城，每天客流量平均五千人，每天早上排大隊。老馬精

神抖擻，克平快樂地忙於交際，磊磊頻頻講解創意，大叔在自己的作品前認真接待參觀者，黃銳為大家總是最累、最負責任的，他照顧著全域，嚴力激情滿懷在幾個展廳飄來飄去，阿城雖然很難有表情突變的泰然，細聽他的話除了比以前自信之外，更加幽默和出口驚人。哥們個個渾身放光，我夾在快樂的男人之中，樂天達觀地愛惜著所有被我認為「意外」其實絕非意外的命運。

一天，我們的「外交部長」克平來找我說：「哎，你怎麼不在自己畫前守著！有幾個法國使館的老外，對你的作品特感興趣，想認識你。」

克平衝我眨眨眼說：「醒醒吧，你還在月亮上呢。」（因為我的作品中有月亮。）

他介紹道：「這位是白先生，中文名字叫白天祥。」叫白天祥的老外使勁兒笑，伸過來長長的胳膊要握手。我以為他會特別有勁兒，結果他的手又軟又厚，像溫暖的白雲。他說：「你好──。」「好」拉得特別長。這是我第一次接觸老外，心裡緊張，可是一聽他說中國話，還帶點山東腔兒，就忘了他是老外。他的女友叫安娜（Anna Gipouloux），也說：「你好。」她的「你好」可不太像中國話，聽起來像說：「捏猴。」安娜笑的時候臉擠成一團，白貓兒似的，看了非常舒服。原來人的相貌在實際接觸的時刻是次要的，感染你的東西是對方與你氣場交融的深度。

白天祥問了好多問題，尤其是我的油畫〈希望之光〉，這幅作品的靈感來得突然，那日坐立不安我非畫不可，又無畫布，扯下自己的綠色床單一氣呵成。畫中一個女子站在懸空的一條路上，腿被荊棘纏繞，路盡頭一排眼睛向遠方升起，彷彿先知又好像憧憬。

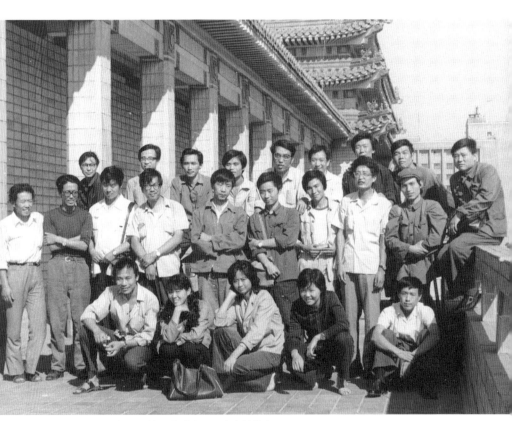

一九八〇年，星星第二屆美展集體合影，李爽前排左二。

安娜卻被我的木刻吸引，〈荒野的知音〉，一隻孤獨的小狗在月下與月佬兒對話。還有一幅叫〈別離〉，沙灘上一個女人與海闊別，彼岸是天界，而女子落入了命運殊異的人間。〈拂面之風〉是一幅黑白顛倒的作品，一位長髮女子沐浴在風中。我喜歡風又恨風，風可以是最美好的問候，風也可以是最凜冽消沉。第四幅〈掙〉，健壯的男人在牢籠裡，像「人猿泰山」的形象正在用力掰開鐵攔桿，牢籠外巨陽當空。老外請我解釋這些畫兒，我說沒有什麼好解釋的，畫時什麼都沒想，我要能像評論家一五一十說出一堆哲理來，我就甭畫畫兒去寫文章了。

白天祥半長的金頭髮，大鼻子，一雙灰不灰，綠不綠的大眼睛，笑時有波浪在深深的眼窩裡蕩漾。聽時從不打斷人，想插話，還要道一堆對不起。他眼神透著穩重的機警，我相信這人絕不是當藝術家的料，但絕對是懂政治的文化人。他有貴族風範，但我並不知道什麼是貴族風範。後來應驗，他的家族是歐洲一個頗為古老的貴族，家譜可以追到八百年以上。

女老外呢，特苗條，高跟兒鞋高得讓人替她揪心，身穿一件只掛著兩根小帶兒的背心兒，和一條貼身小裙，裙子質地如絲綢，輕、薄。小臉孔上高聳的鼻子微微翹起，我走近的時候，聞到一股強烈的狐臭。中國男人的眼睛少不了要「飽一飽」長期以來眼睛對女性線條的饑渴，恢復一下對洋種女人身體結構的認識。我多餘地替她害臊起來。安娜一點不怕被男人看，她毫無故意勾引的坦然，明亮的微笑使我們慢慢習慣另一種生活的開放方式。

幾年後，老白說實際上是安娜對我的畫非常有興趣，當他們請克平去找藝術家時，並不知道你是個女藝術家。老白說：「安娜覺得你將有很深的表達潛力，安娜被你感動。那天我和安娜整

個晚上都在談論你這個人和你的作品。」不知他是藉安娜捧我，還是真有這事兒。就這麼著，我們熟起來了。時間久了，覺得洋鬼子也不是什麼凶神惡煞，他們在人堆兒裡碰到人，很禮貌，會說「對不起」，而我們在人堆兒裡碰到人聽到的是「長沒長眼啊！」要麼是，「瞎了？」客氣點兒的人：「哎喲，硌著您腳丫子了吧！」

大家都和白天詳很親熱，他經常下班後來找黃銳、克平，大家也都分給他好多資料，他還帶著整個法國使館館的人來參觀。

展覽最後一天，門票九千多張，展期十六天中，從中央到知識界，從知名人士到平民百姓共有八萬觀眾登門，這是中國美術館一次破天荒的紀錄。

栗憲庭當年只是《美術》的青年編輯，但他天生慧眼馬上寫了介紹文章〈關於「星星」美展〉，該文乃當年唯一的官方美術評論。北島在《新觀察》月刊作編輯，李曉斌也調到《新觀察》做攝影記者。北島在一九八○年九月刊上登了不少「星星畫展」的消息、文章及曉斌的照片，「星星」的影響一下子又擴大到了全國。後來中宣部把北島的編輯職務撤銷了。

展覽結束了，我們戀戀不捨扛著畫兒離開了美術館。站在美術館對面，我想起插隊回來那天我做的那個「白日夢」，那個小小的大夢實現了。

對我來說「白日夢」另有一層宿命玄機，我恍惚混沌不覺，它卻悄悄蹲在時空的門口預備降臨，緣是什麼？它是曾幾何時你種下了一顆種子，是你找也找不到，躲也躲不開的「人際關係緣」，「種子期」沒有距離沒有時間，永遠是你的，不好和好都要吃不了兜著走。不是你的，殺

死所有競爭對手，到手了！一不留神還會被別人順走。

大家一起去喝慶功酒，用的是展覽會上賣照片的錢，吃集體的光榮飯，幾杯酒澆下去，大夥傻樂、傻玩、傻吹，以為世界到今天為止即將永恆。

黃銳、北島幾個人起觀眾留言來，黃銳叫道：「哎，哎，先生們、女士們，真沒勁讓人家看見我們這幫人怎麼那麼沒起子[1]！現在咱們已經被世界承認，看看這兒有上百條意見都特支撐我們。」

「念念。」大夥說。

「有的字兒都寫飛了，小英你們抽空給抄一下！」

小英子（崔德英）是一個紡織場的工人，沒有誰後來更多地提及她，然而民刊的雜活兒及大部分詩歌的抄寫都出自她秀麗的鋼筆字。哦，老鄂（鄂復明）是永恆的熱心人，趙南是我們的大管家，劉青被捕後，他家貼封條了，所有的聚會都轉移到趙南家。他們是頂樑柱級別的人物。

「有反對意見嗎？」

「有，大部分是贊同的，也都沒有簽名，看，還有遇羅克的呢，喲，不對，是他妹妹寫的，老芒克念吧？」

芒克：「不行，我喝得五迷三倒的了。」

1 編按：「起子」為北京方言，指出息、志氣。

我說：「念念就醒了。」

「念不好，我是文盲！」

北島接過意見本兒念起來……

影。但即使是日頭當空，人們也會深信：當黑夜再度降臨，天空仍會出現星星。」

「星星！星星！在黑夜你就是光明。當世間來到了正直的光明，你就悄悄隱起了自己的身

——北京工人

「聰明的畫家，你勇敢地向『封建』開了槍，打死它！打死它！在你的手下我看到了勝利，

我看到了光明。」

——三個年青觀眾

「在腐草的廢墟上生出一叢茁壯的新生力量！年輕的血液，鮮明的色彩，生動的線條——

啊，又活躍了我這衰老人的心。」

「我的學識短淺，看了這種臭畫，感到丟了祖先的顏面，我的評語兩個字『糟糕』。」

——老者

「我們在前線流的是血，在這裡流的是淚！」

——紅河三戰士

——一個觀者

哈哈哈我們大笑。

稍晚，我迷瞪瞪看著哥們兒們醉紅的笑臉，晃來晃去，由於他們已經把我當「爽少爺」接受了，免不了操持起男人特有的性玩笑語言，並不把我當外人來迴避。

通常，在「女性」少的男人團體裡，像中國人這樣文明或者說保守的並不多。真的，星星的哥們很有自持力度，到今天我想起他們每個人來，依然充滿欽佩和愛戴！但我不否認他們多多少少有都有點兒大男子主義在作祟，我相信他們做到了他們能做得最好——重男輕女至今還是一個世界性的話題。

為此，我有一個經歷，二十多年後，一個著名的美國製片人叫洛倫左·席勒（Lawrence Schiller），他活躍於國際紀錄片舞臺上，也在中國作了好多收藏。到巴黎我的畫室來採訪，大小攝像機器都仔細安置妥當了。他的開場白：「你與你的情人們都是中國自由民主的先驅！談政治已陳詞濫調，西方國家的人已厭煩，請說說你們之間的浪漫史吧。」我不解，瞪著他。

他解釋：「因為我採訪過你們『星星』的同志，他們好像忌諱提到你，沒有人告訴我李爽也在巴黎繪畫。」

「那您是如何跑到我的畫室來的呢？」

「一個中國的評論家，告訴我有一個『星星』的亮點，女的。」

「是老栗（栗憲庭）告訴你的？」

「對，我想是，或者是他的太太。」

我笑了，加了一句：「又是一個誰的太太！人家有名字叫廖雯，我們用不著當了誰的太太，才可以是藝術家。」

他調情似地擠了擠眼睛，眼裡有種沾腥的猥褻，他繼續：「你是『星星』的核心之一，但你是唯一一位女人，也是唯一一位入獄者，聰明的人馬上會發現，那是『星星』的一個亮點。」

「不，我是一個誰誰的女朋友。」我開玩笑說。

他樂了：「你是『星星』的太太。」

「我雖然在『星星』裡是一個獨立的藝術家，但我很少多嘴。」

他認真地說：「世人只看你做了什麼，不管你說了什麼，我認為你是『大家』的女朋友！」那次採訪真的很糟糕，他打定主意要誘引我說出「星星畫會」幕後的浪漫故事，而且非常不客氣地尋問我與每一個「星星畫會」男朋友是否有親密性關係，我一再回答：「沒有！」

「沒有！」我有些生氣。

「沒有，那才是不可思議的。」他說。

「我們中國不是美國。」我說。

他雄辯起來說：「沒有聽說毛澤東把中國的年青人都『騙』了？中國最有文化，中國人都異常聰明，中國以旺盛的慾望孕育了東方！請看中國人口世界第一。」邊說邊拍打自己的褲襠。

原來他對中國很無知，非要把當年的民主牆和民運，套入了美國六十、七十年代之交時紐約「黑豹組織」（Black Panthers）的模式裡，是一種帶有強烈暴力性質的爭取自由運動。紐約的「黑豹組織」他們宣傳黑人要掌握自己的命運，不靠白人同情，不依賴美國政府，也不寄望於體制變革，由黑人拯救黑人的命運。他們想在美國中部建立自治的非洲共和國，通過暴力手段與美國政府對抗。黑豹組織總部被紐約員警搗毀，領導人被 FBI 暗殺。其中就有位激進的唯一的女活動家阿薩塔·莎庫爾（Assata Shakur），她是個漂亮的黑人女俠。這個女人當然是所有男同事的情人。

真逗，洛倫左·席勒真的認為李爽和阿薩塔·莎庫爾屬同類女子，而且他斷定，可以與男人共事業的女人必須做出雙重貢獻，才能在男人圈裡發揮她們的智慧及魅力。但我沒有順他的桿爬上去，因為那不是事實，他很失望。連中國翻譯劉小姐都生氣地說：「他不懂中國，不知道中國還很封建，還要假裝中國通！」

我說：「洋人以己之心，度他人之腹嗎。」送他們走後，我想：「李爽是莎庫爾的同類，為什麼不呢，可惜我已經徐娘半老了，下輩子吧。」給老馬撥了個電話，我們笑得一塌糊塗。

每一個民族有自己天時地利人合的特質，擁有獨一無二，既可塑又屬宿命的混合力量，萬物在冥冥宇宙中早已各就各位。歷史的群體事件，所經歷的「公與不公」是「自願」的，是必然的，是珍貴的，是任何人不能取代的。時代要麼造就「豐饒」，要麼，造就「荒蕪」，荒蕪的乾柴總有人去點燃，而人間少不了愛玩火的人。我們這幫「出頭鳥兒」鬼知道為什麼暈頭轉向，誰都不敢飛時，飛出去尋找精神野食。我們也是常人，由於個性、私人情感的歷程，使我們比別人急切，這是造成我們走入角色的誘因。別人即便為真善美傾倒，卻因為承受力的不同，自知之明選擇了尋安。那也是一種知足長樂的智慧。

　　第二次見老白和安娜是芒克過生日。到芒克家後，芒克正在煤氣爐上煮菜花兒，老白和安娜正在吃白飯，他們帶了一瓶兒香檳酒，這是我第一次喝這種酒。對看過洋小說的人來說，香檳酒太有名兒了，我們用搪瓷缸子，普通玻璃水杯，還不夠就把刷牙缸子也拿來斟上。那天的香檳沒有給我留下什麼太深刻的印象，留在記憶中的是我們之間的精神友誼。

吃醋

再後來，老白經常在他家請「星星」和《今天》的人聚會。一次我生病，上吐下瀉，頭疼發燒，又不想錯過去老外家玩的機會，我就磨破嘴皮子，跟我姊姊借了一件藏藍色大花朵尼龍衫，打扮好，硬撐著和嚴力騎車從甘家口兒往三里屯兒使館區長征，沒騎幾分鐘我就不行了，只好回家臥著，滿心遺憾，嚴力一個人繼續長征。

我見到那天的照片兒，大家很開心。全是乾杯，芒克、老白、馬德升、法國大使夏野（Claude Chayet）及兒子西凡（Sylvain Chayet），幾個人手臂繞在一起，乾杯！乾杯！據說芒克和法國大使的兒子哥倆喝得酩酊大醉對吐一身。

去老外家聚會，我們都很高興，在那兒吃新鮮的，喝過癮的，可樂隨便來。跳舞，聽最時髦的國際歌星的音樂，搖滾樂大師湯姆・鍾斯和雪麗・貝西，及搖滾披頭士樂隊，還能發洩不滿情緒，對了，還能抽洋菸。

我是嚴力畫畫的老師，但他自己另有小歪才，非常高產不停地畫。每天我下班兒回來都能見到一張嚴力的新畫兒。

我就找藉口，說畫畫兒的地方都叫嚴力佔了，我沒法兒畫。

嚴力說，「那你就回你們家畫去！」

我說，「我不願意回家畫，就願意和你一塊兒畫！」我們之間出現吵嘴的現象。

我解釋：「我要完美不要數量。我總是最喜歡我的最後一張畫兒。」

「你好像狗熊掰棒子，掰一個扔一個。」他強調。

「創作的最高需求，是跟著直覺和靈感的激情走！最後一幅將永遠最好！」我堅持。

「那是否定自己的行為！」他責備。

「敢於否定自己是謙虛智慧的初醒……」我自命不凡。

「你在犯懶惰的錯誤！女的都一個樣

「星星」和《今天》的朋友聚會。

兒。」男人永遠站在教導女人的口吻。

「誰？」

「你！懶蛋！」

「啪！」我把水杯摔到他的畫兒上。嚴力急了，起來把我往外推。理論已經控制不了捲入情緒化的局勢。是的，我們都在摸索，並且希望自己做的是出於愛，但同一張嘴，它可以海誓山盟和甜蜜接吻，它也可以用來詛咒昨天的愛人，在愛和怨中人臉飛快變化，人不能自主地情緒化，彷彿是給「情緒」跑龍套的演員。

「星星」的光，吸引了不少崇拜者，其中自然有不少女學生。嚴力認識了一個人民大學新聞系的女生，戴著白色的眼鏡兒，她整齊的黑短髮捧出一張粉呼呼的圓臉兒，雖然稱不上漂亮，但年紀輕輕的女子總是可以吊起胃口。她姓黃，黃什麼不記得了，見到嚴力她像出土的春苗見到太陽，說：「我一定要採訪你！」

一天，我們和嚴力及老馬，還有誰記不清了，決定一起去「老莫兒」撮一頓去，剛出門兒，姓黃衝過來截住嚴力。

嚴力過去又回了對我說：「她非要跟著我們去老莫兒。」

我要求自己表現得有教養些，忍了忍，沒有爆發。還告誡自己：「嫉妒，是沒素質的小人！相信嚴力。」

在「老莫」我們選了一張靠窗的好桌子。黃姓女孩，剛吃第一口，就把自己叉子上那半塊

肉，蘸些奶油又在西紅柿汁兒裡擺攏了幾下往嚴力的嘴裡送。嚴力礙著我的面子不敢張嘴接，往後仰身子，她格格笑著大喊大叫，「嚴力！嚴力！快！求求了，看流得哪兒都是！」嚴力怕弄髒筆挺漂亮的衣服，趕緊張大嘴撲上去伸出舌頭囫圇吞下，在場的不禁都笑了。

我女性的自負受到了刺激，眼看被妒火煎熬著。我抓住整個社會的倫理道德觀，在心中貶低他們倆，希望這樣可以弱化、降溫嫉火的炙熱，獲得一點平衡。直到忍不住了為止⋯「嘿！姓黃的你知不知道嚴力是我的朋友！」我的爆發毫無尺度。從小我學會的人生哲學是⋯你父輩一旦是右派，你就沒有了任何權利。這導致在自己的私事上，也不懂得以人權基本的知識來維護自己應有的尊重，處理愛情糾紛時的衝突也毫無尺度。

從「老莫兒」出來，在動物園門口的汽車站，那女孩用最嬌嫩的聲兒，說：「嚴力，你必須送我回家，人大那兒太僻，我好害怕喲！」嚴力僵住——我是他倉中已囤積兩年的陳糧，在今天秋夜篝火的新面孔前，他用猶豫的目光看看我，水霧朦朦地眼睛像在爭取理解。作為男兒本色，送吧，又怕傷了老情人，不送吧，絕對心癢難熬。我酸了吧唧地玩兒了一個高姿態，說，「嚴力那你就送她一程吧，快去快回啊。」嚴力別提多高興了，為了安撫我，他輕輕摸了一下我的手心，倉促與大家道別，彷彿用來說「再見」的三秒鐘不爭分奪秒也將是浪費。雙雙一溜煙兒消失在下班的人群中，朝著綠樹蔭蔭的白石橋路，輕快地急蹬車輪；而我那付被醋淹沒了的耳朵，竟然老遠了還可以辯別出女孩兒如鈴鐺般尖銳的笑聲。老馬見這三角僵局，自知什麼忙也幫不上，撐笑著告辭了。他在想什麼，目睹了一場人生小戲？也許我們成了他日後愛情生活上值得借鑑的

一面鏡子，也許每個人都無法借鑑別人，非得用自己的心去照亮自己的路。

我沉重的腿慢騰騰，恨上了腳蹬子不聽使喚，雖然身著一件漂亮的花襯衫，路邊也有十幾歲的半大雞，初學玩主的小男孩衝我口哨不斷。沮喪使我妄想：這口哨肯定是因為自己非常遜色。

回家之後一晚上坐立不安。

那是一個初嘗失落、失寵、失去自信的夜。愛情是沒有具體稱呼的情感糾結，擁有的時間很短暫，短暫的狂喜使人記不住發生了什麼！所以我們只是不斷追隨那種短暫的愛之記憶，當你失去時，你條件反射地想要抓住曾經擁有過的「短暫」，那是用拼搏去佔有，佔有終究得不到愛，珍惜只需一次已是永恆。

但我在拼搏中，這一夜像熱鍋上的硬烙餅，翻來翻去，再翻就煳,了。十二點時我像個「糊烙餅」從被窩兒裡硬梆梆地爬出來，冒著煙，溜出家。

頂著月亮上嚴力家去了。我查看了樓上樓下，嚴力沒回來，他的自行車不在！一屁股坐在嚴力家門口兒樓梯臺階兒上等。等到夜裡一點，他還不回來，兩點了，我依然坐在漆黑的樓道裡，焦頭爛額地熬著，燃燒著……

嫉妒是所有壞情緒裡最壞的一種，它讓人墮落，它隨心所欲地牽著人的傻牛鼻子，即便你是一個喜歡寧靜與和平的人，它也可以遊街示眾你那份愚蠢。

2 編按：「煳」指食物燒焦。

從這次以後我發誓不再吃醋，但那是需要點修行的功夫事兒，談何容易。

聽聲兒就知道嚴力回來了！沒有燈，黑的。他抬著自行車，快上到三樓開始氣喘吁吁，自行車不能放樓下，會丟的。

我紋絲兒不動，車輪子幾乎頂到我鼻子上，他忽然發現有個人，想必他也嚇出一身黃毛汗，「誰啊！幹什麼的！」嚴力一愣，我還來不及張口，他趕緊把車放一邊兒，緊挨著我坐下，說：「你就原諒我這一次。我再不幹了，再也不幹了，真的。」

他這麼一說我倒軟了！本來我惦記著跟他撒一回野，讓他招得沒脾氣了，「糊烙餅」被油湯泡軟了。

女人啊，有時真的很寬恕，但這種寬恕裡是否攙雜著「怕失去」，而「怕失去」也許與面前是誰無關，那是一個自亞當夏娃起就已根植於女人的恐懼，原罪？看看女人做愛吧，她們往往很難把肉體與精神分開使用。

嚴力悄聲在找門上的鑰匙眼兒，叫我用打火機照明，鑰匙插進門鎖，他靈巧的像電影地道戰裡取地雷的專家。進屋兒，在黑暗中我想哭，他希望和好，對我無比溫柔，彷彿剛才的野餐使他發現解「饞」但不解「愛」。或因為不想傷我的心？或男人的確可以同時愛幾個女人。這件事兒就這麼過去了。

第六部

洋鬼子並不可怕

老外老白的出現，完全不在我的計畫之內。

至今回味依然一頭霧水，醒不過悶兒來。但有一點是清楚的：愛情是無法預謀的，是由天來支配的一種獎懲。愛情若混攪考量和計算，就像泡菜的水不夠清澈，日後會發黴，而且酸得無法吞咽，但什麼是純愛，這很可能還只是人類一個沒譜的曲子，不然，人口增長率日趨膨脹，世界上既不缺男也不缺女，卻人人都忙著大海撈針只找一個人呢。

有朋友告訴我，那個經常和我們來往的法國外交官，老打聽你的消息，我一耳朵進，一耳朵出，想：「他明明和安娜在一起。」因此既不信也沒往那兒想。

那是嚴力給我過生日，我們倆還沒有徹底吹。十月七號，嚴力請來了老朋友們和老外，其中有老白，阿蘭・貝羅貝（Alain Peyraube），一個法國漢學院知名的漢學家，博納・依夫德（Bernard Yvetot），法國使館商務官員，白林（Sylvie Bermann），法國使館秘書（後任法國駐華大使）。白林是一個有才華的猶太女人，優雅的眼睛，細軟蓬鬆的淺色頭髮，豐滿嬌小的身材透出對生活的無窮朝氣，她手把手教我跳舞，天呀，老外在一個這樣擁擠簡陋的地方，毫無歧視

和不適，照樣放鬆自然玩得開心還充滿對中國人的友誼。

依夫德一臉深色濃密的連面鬍子，圓圓的大頭上卻頭髮稀少，與大頭相比眼睛顯得那麼小，裡面閃著善意和聰穎的光，他是一個傳統做官的人，還是一個出色的舞蹈家。

貝羅貝、老白則喜歡談論中國文化大革命及共產主義的理念。這是世界上所有的知識分子的通病⋯試圖去挖掘人性存在的意義，他們要麼是宗教狂，要麼是想創造新型社會制度。中國深深地吸引了許多歐美的政治家、漢學家、自覺熱愛人文平等的人們。白天祥、貝羅貝等人也是一九六八年參與法國紅衛兵運動的召集人。當時他的幻想是⋯共產主義的新型社會制度，一定比任何人類所經歷過的制度都要公平。人類的希望就在中國！老白讀完博士以後，本來要再深造古希臘文，結果他改學中文。

一九七五年十二月進入外交部，調到中國那天，正好是康生死的那天，這使他記憶猶新。周恩來死的時候，法國使館的人都被邀請參加喪禮，老白說：「到跟前，棺材蓋兒是關著的，不知道裡面是誰。」

毛澤東的追悼會，法國使館的人都要到場致哀，他們排了一個半小時的隊，「我們本來希望見到一個高雅風韻的老電影明星，沒想到江青那麼難看，我們和江青，也和『四人幫』握了手還和『你辦事我放心』毛澤東的接班人華國鋒主席握了手。」

法國使館也被外交部邀請到湖南韶山，參觀毛澤東的故居，法國人都覺得那裡風景優美像法國外省小貴族的領地。

老白希望能接觸到一般的中國人，常去小飯館兒，可是只要一去，服務員就把正在吃飯的中國人，連人帶飯轟到別的桌兒上去。他見到中國人就過去說話，希望鍛鍊自己的中文，結果中國人一見老外都躲起來，使館的人買來各式各樣中國衣服，灰中山裝、藍制服、綠軍服，沒用。

老白講，有些高幹子弟常去和平飯店聚會，不怕和老外說話。通過高幹子弟，老白通過魏京生署名「金生」的〈第五個現代化〉的文章，注意到他與眾不同。

每天去西單民主牆，看大字報，繼續與魏京生、徐文立、任宛町、史鐵生、王軍濤、劉青、路林等許多民運人士保持友誼。

老白開始蒐集民刊，也是當年少有的幾位活躍於西單民主牆的外國人之一，白天祥著手出書《中國民辦刊物彙編》。他說：「我希望有一天中國人可以自己客觀真實地寫自己這段歷史時，這本書會對他們有用處。」《中國民辦刊物彙編》由法國社會科學高等研究院和香港觀察家出版社聯合出版。參與的人還有許行先生，本來準備出六卷，經費不夠，只出了兩卷。後來他念念不忘七九年民主運動時的這些民刊。一九八五年，我陪老白去美國，把全部民刊資料放到史丹福大學的胡佛研究所圖書館，這是史丹福與他談的條件。我們在美國生活了十個月，他完成了外地民刊部分。

好幾年後我問他：「你跟這些書賺錢了嗎？」他笑了說：「傻藝術家，這哪是賺錢的書。」

在幫他整理民刊時，我見到了魏京生〈第五個現代化〉的全部手稿⋯⋯詩歌，和他考民族學院的准

考證，及他的學生證，還有曲磊磊用來做魏京生審判紀錄的小錄音機。我特吃驚，問：「這些東西怎麼又回到你手中了？」他說，「老魏在當時活動於民主牆前的好多記者和外國人中，認為我最理解他，也不利用他。老魏和女友平妮與我祕密約會，從背包裡掏出〈第五個現代化〉的手稿交給我，老魏玩笑道：『你辦事我放心。』」特快，一九七九年三月二十六日老魏在有精神準備的情況下被捕了。

後來他的女友平妮找到老白，說：「公安局威脅我，讓我要回老魏的東西，不然他們不批准我出國！」老白說：「我已經通過外交途徑把他的東西帶往法國。」我問老白：「為什麼你當時那麼看重魏京生。」他說：「我認為，他是當時民運人士中唯一能完全脫離馬克思主義意識形態的人。所以他是一九四九年以後出生的人理解了什麼是民主的人，而且他也是當年最敢於獻身的人物之一。」

生日那天，我們喝著老外帶來的紅酒，聊天兒，我們不會喝，大口大口跟喝汽水兒似的，一杯下去已經把眼前一個東西看成兩個，臉蛋紅紅地話多起來。吃飯的時候，我坐老白和貝羅貝旁邊兒，就一張辦公桌，是畫也好，吃也好，寫也好，雕刻也好全靠它。

老白記得一個細節是，在辦公桌上我驚訝地說，「呀，你們這麼多毛兒啊，像個大毛猴子似的。」老白說我揪了揪他胳膊上的毛兒。依夫德和貝羅貝也伸出大毛胳膊「我們的胳膊都生來就是這樣，來摸摸我的！」我也在每隻手臂上胡嚕了兩下。嚴力也伸手胡嚕著白林的捲曲軟頭髮。

白天祥告訴我：「這種舉動，在西方是明確邀請的親暱的舉動，可是你們完全無知，不過是

第一次見老外跟看猴兒一樣，想摸摸。」

他們來時都穿著中國人的衣服戴著軍帽，並且把汽車停在較遠的地方，步行過來，時不時又回頭注意是否被跟蹤。老白他們一行人要走了，咱們得照顧一下吧，老外嘛。中國的樓道從來都沒有燈，安裝一個燈泡，很快，就會被人家摘回自己家。我說，「樓道這麼黑，怕你們看不見，送你們下樓吧。」

我帶路老白和貝羅貝先下來，黑得伸手不見五指，樓梯我太熟悉了，閉著眼睛都認路。我扶他們下樓，老白記得我一扶他他的心咚咚直跳，緊緊抓住我的手沒在撒開。他已魂飛九霄，我卻渾然不覺，還認真地想，若把人家老外大胳膊大腿摔在中國人的樓梯上，那我們可就吃不了兜著走呢，責任使我們不敢調情，與老外戀愛在我眼中是安念。

但王克平很有先知先覺地開始與老外調情，克平跟男女老外都特別熱情，而且一定要找一個女老外。哪個女老外出現他都追，最後娶了原法國公司派到中國的代表，凱薩琳娜·德莎麗（Catherine Dezaly）一口流利的中文，德莎麗並不漂亮，胖乎乎的紅臉蛋，胖乎乎的身材，她素樸無華，心地賢慧善良，生活不會十全十美，美貌與賢德也很少同居一人，在某個視角上看；是一種自然的平衡福分，總之我們都很喜歡她。

星星展覽之後美術館又連續舉辦了另外一些三展覽，四月影會的攝影展「自然·社會·人」及王懷慶、陳丹青、白敬周、張紅年等藝術學院的年輕畫家，發起的「同代人畫會」展覽，記得王懷慶、陳丹青、白敬周、張紅年他們的畫我非常佩服；仔細湊近我發現無論是陳丹青、張紅年、艾軒、羅

中立，他們連西藏人羊皮襖上油膩的質感都畫出來了。我也想畫到爐火純青的地步，如果我畫一個蘋果，我會首先叮嚀自己：「爽，這回可要畫像這隻蘋果啊！」但動筆後會忘得一乾二淨，因為明明是那光線使它看上去很活，是我的眼睛和光線與蘋果發生過關係以後蘋果才甜想吃，香想聞……是好多因素在這時刻噴出的感受。我畫的蘋果不僅不像，還會走樣兒成為桔色，駝色、粉色什麼的。為此我指責自己太離譜，自問過無數次，「畫不出羊皮襖上油膩的，是畫家嗎？」試想男人畫家會說什麼：「啊，女人還是女人，回到鍋檯去。」我喜歡炒菜，縫紉上很出色，打掃衛生一絲不苟，但我的最愛是畫畫，畫畫時我沒有參照物，沒有目的，沒有考量，只對那個過程很享受，畫畫可以使我鬆弛得一塌糊塗。作品完成後，回到條條框框的世界真的不容易，大概女藝術家與男藝術家的不同是沒有勃起的野心。

「同代人畫會」裡的一個成員鍾鳴和老白挺熟，經常去老白那兒玩。鍾鳴是個幽默的人，喜歡開玩笑，開性玩笑司空見慣，認為這是自我解放，鍾鳴對我說，「哎，老白對你特別感興趣。」

我說：「是嗎？但我有對象了。」我去問嚴力，我們可以考慮結婚？他說，「行，可以考慮。」

人都帶著「安全需求」去愛，所以我們從愛的一開始，就預備變成一隻老蝸牛背上一個大房子，用「結婚」鎖上房門。那時中國的男女婚後才對外宣稱「愛人」，現在婚後稱老公、老婆，於是結婚那天就惦著把「對象」鎖到老死。愛在哪裡早已不在話題下。

中外戀情不是天方夜譚

在趙南家給芒克過生日。和藹可親的笑容可以永駐趙南，雖然動作慢騰騰地，卻總是在需要的地方泰然出現，那是一些難忘的快樂往事。

我和嚴力去得晚了。我倆到場，飯桌上已經杯盤狼藉，煙霧騰騰中大家在跳舞。有新的老外面孔出現，夏珂蓮・艾曼（Jacqueline Hemmer），西赫蓮・席凡（Jacqueline Chiffert）、燕保羅（Paul Jean-Ortiz，法國使館秘書，後任法國外交部亞太司司長）還有芒克漂亮的女友毛毛（顧理權）、北島、邵飛，和好多我一時記不清的朋友們。中國人、外國人中間沒有利用，沒有利益，沒有優越的比較，我們歡聚一堂，跳舞，喝酒，念詩。

我們正當年，老外也是，每顆心裡都承滿友情，連最微妙的眼神傳遞都是兩小無猜。

芒克好像從五臺山放出的孫悟空，王克平與艷裝的何嘉琳好一對兒舞鳳飛龍，馬德升別看人家拄拐，跳起舞來絕不遜色於舞蹈冠軍，他身體靈巧地前後甩來甩去讓人目瞪口呆，看傻了，招來陣陣喝彩，鼓起掌來。我覺得我們周圍的一切植物、動物、或者無論什麼都很奇妙，但人是唯一可以創造奇蹟的生物。

白天祥也陶醉得搖晃著大頭，人群中太像一隻不靈活的熊了，是不會使用肢體語言的知識分子。我抬腳兒進來，他是第一個發現我們的人，我恍然領悟了……相信老白不僅僅是有點喜歡我，用一雙大眼可信而尊重地看我，進門之前這件事兒不存在，進門之後這件事卻變得地久天長，可靠對我來說特別重要，他瞬間的神態感動了我。

一九八○年十一月，法國大使夏野要在自己家邀請中國藝術家作客，哇，這對我們來說是大事，幾天前我已經把最好的衣服翻出來，試了又試，怎麼看怎麼覺得寒酸。

到青藝上班兒正好在食堂遇上那個叫李慧的演員，她熱情地追著我到樓上陪我吃飯。我顯擺地告訴她：「法國的大使邀請我們去使館會餐。」

李慧嘲笑道：「那不叫會餐，叫赴晚宴！」

李慧很羨慕我，一定要幫我洗碗。

李慧中等個，圓鼻子，紅潤性感的嘴唇，身材壯實又胸臀豐滿，一條緊身牛仔褲，扒在我的辦公桌上笑聲無遮掩，弄得走廊裡面舞美隊的老前輩們都有事沒事一趟又一趟往這屋裡穿梭。

我們很快熟的無話不談，李慧向我傾訴了她與一個青藝男演員的豔情，以及與一個有婦之夫戀愛的傷感體會，悔恨不該再有那種喜歡一個人便像小初中生兒一樣衝動，她說：「男人永遠改不了豬脾氣。」

「豬有什麼脾氣？」我問。

「多吃多佔唄。」

「那你有病。」

「沒轍，我和他特合拍，他說愛我又不想離婚，我怎麼辦？」

「你問我？我哪兒知道怎麼辦？跟著你的心走唄！我最煩給人做這種事兒的參謀。」

「我已經打了一次胎了。」

「你又懷上啦？」我吃驚的問。

「我怕死了。」她眼圈紅了，「我怕死了。」

「嗯，我怕死了，墮胎時的鐵東西捅進肚子！冷冰冰的！」我眼前出現了寶青，及自己墮胎的情景，不自覺地拉起她的手握握。她又接著說：「你知道，我『那位』非要我打掉不可，還笑我膽小，說不就跟撒泡尿一樣嘛。」說到這兒她眼眶已經淚滿，我又使勁握握她的手，我的手濕了，我掏出兜裡一團兒髒手絹遞過去。

「哎，你有病！百分之百的有病，和他作最後通牒！」話音落，我自己的肚子也隱隱作痛，因為我不僅深知墮胎的痛苦，我和嚴力也做過兩次流產。護士見未婚流產的姑娘，動作都很粗暴。加上我對破損幼小生命的罪惡感，實在是難當。兩個女人同病相憐。

李慧希望我可以給她介紹一個外國人，那樣她就和有婦之夫分手，遠走高飛。

最悲哀的愛情故事，莫過於火車與乘客。乘客不留神上錯了方向，歷盡艱辛返回站臺上，發現自己的火車是獨一無二的特別列車。再抬頭看看月臺上的生命鐘，半生已經過去。於是有人後悔，當初不如將錯就錯地走下去，有人勇敢地重新登上下一輛車，之後勇敢的人發現這輛車才是自己真正的特別列車！

李慧邀請我去她家，選些香港的時髦衣服，我高興地接受了。

終於盼到了大使請客的日子，我穿了一件綠色開身毛衣，翠翠亮亮的綠，一條李維的牛仔褲，我沒有她豐滿，所以屁股撐不出樣兒來，但我已經很高興能穿件香港名牌了。當然李慧也成功地第一次進入了使館區，混在藝術家的圈子裡。同伴們投來不愉快的目光，因為那是唯有屬於我們的光榮，我們是值得的，你算老幾。但我這些哥們實在是一個比一個溫和，一杯酒下肚就各個寬容大度地忘了這種小小不快。

大使家在我們眼裡就是一座宮殿，大理石地板乾淨的可以照人，亮麗的淡黃色大窗簾，馬上襯出了我們千篇一律的寒酸。旁邊一幅巨大艷藍色油畫，老白特意告訴我們這位畫家叫趙無極，是國際著名的旅法華人藝術家。這幅畫對面，竟有一幅十九世紀法國最著名的印象派畫家莫內的〈印象日出〉，我們對「華人畫家」不屑一顧擁在印象派畫家的畫前，面帶崇敬仰慕著。

老白穿一身淺駝色的西裝，異常瀟灑紅色小方格的絲綢領帶，新穎高貴。大使克羅德‧夏野精瘦矮小，非常幽默，說他是大使不如說他是個喜劇演員。他一身藍底細線比基尼西裝，黑牛皮鞋，桔黃色的領帶上有點點黑色的星星圖案。為了不給我們找麻煩，大使讓中國的廚師備齊食品，把服務員廚師都放了假。讓兒子西凡，夫人和幾個使館外交職員下廚為我們準備吃喝。

好吃的法式美味下肚子後，還未消化轉換為新的力量，從腹中瀰漫出醉意使哥們又開上了素中擻葷的玩笑，這是最古老的，與男人形影不離的腎上腺素與荷爾蒙的動力。當然少不了念詩，獻藝。輪到大使克羅德做詩，他用非常陰陽怪氣的中文，朗誦：

我矮行行，

泥猛使爺裡的廣，

招涼了鍾國任的信；

也招涼了我這革發狗綠氓的信，

啊，我矮行行！

中國人、外國人誰也沒聽懂他說的「天語」，但他那張臉實在太滑稽了，逗得我們不得不笑。最後老白替他又作了一次翻譯，說大使為「星星」作了一首打油詩：

我愛星星，

你們是黑夜的光，

照亮了中國人的心，

也照亮了我這個法國流氓的心，

啊，我愛星星！

克羅德想學說髒話，星星的朋友教他幾句，克羅德大使一一學舌，之後像個快要憋死的老活

寶，放肆地滿屋子叫：「昏膽（渾蛋），往八膽（王八蛋），塔馬得（他媽的）。」

音樂響起，優美至極的擴音音質。白林第一個翻翻起舞，克平馬上伴舞，大使克羅德也恭恭敬敬地邀請我步入舞池。他驚訝我的舞步標準，我告訴他，是在青藝學的。所有的人都滾入舞池，燈光漸暗，澎——喳喳、澎——喳喳法蘭西圓舞曲，在一九八〇年十一月熟睡的北京三里屯使館區，輕快蕩漾。我們忘記了時代，忘記了身分，忘記了標籤，忘記使館區外面的隱患，忘記了無常，希望這個享受可以永恆，澎——喳喳……

老白邀請我和他跳舞，他不是個好舞伴，老踩我腳，整個舞曲在「抱歉，對不起」中結束。眼睛的窗戶打開了，裡面的心在傳神。實際上我們既不知道要發生什麼，也都知道。我們倆同時穿過歡笑跳舞的屋子，向走廊盡頭奔去，沒有說話，只是問好的樣子。從走廊穿過廚房，有一個陽臺，我們推開陽臺門。

十一月的午夜使我輕咳了一聲，哈氣冒出點酒味兒。外面有樹，修剪得高矮有層次，完美得像外國電影。我靠著陽臺的牆，動作有些拘謹，為了裝作平靜，身子靠著牆，腳丫子蹬著陽臺欄杆。又覺得這動作不合適，越想安靜越不知所措。肯定是「爽少爺」特有的假小子相。

「我希望和你結婚。」

「什麼……？」

「我要回巴黎辦理我的離婚手續，希望和你結婚。」

「啊……」

「我愛你。」

「哦。」

「我有個前妻，已離開我了⋯⋯」

他又說：「我相信可以使你幸福，幫助你深造，好多中國人都希望出國。」

「肯定有好多女的追你⋯⋯」

「我對她們沒愛情。」他無虛的聲調，透著誠實。

「嗯。」

「你是我認識的中國女人裡，最貴族氣質的。」

「喲，真的呀，可惜中國的貴族是出身好的高幹，呵呵。」我說。

「統治者可以製作『貴族特權』，但不能製造高貴的人。」他說。

「我連貴族都沒見過，別逗了。」

「我說的是我看見的，可能你還沒發現自己。」

「那謝謝了。」

在他說愛我時，第一個感覺⋯這是負責任的君子，第二個感覺⋯他可以保護我，第三個感覺⋯他懂得尊重女人，這對一個女人來說已經很多很多了！但沒有文學作品中描寫的激情。

他說完了，差不多不敢看我，靜靜地等⋯⋯這是終身大事。

我的腿從陽臺欄杆上放下來，身子往前挪了一步，他已經等得「度秒如時」，我們四手相

握，他也吻我。我用餘光瞥見樹梢後的月亮，人生有多少次歸宿，可能每天都會經歷一次，這一次我的心無疑與歸宿又一次交織，月亮已豁然變成日頭，沒有鳥鳴，我卻聽見一片喞喞喳喳叫春的鳥語，聞到陣陣花香，月影彷彿在勾勒著一個叫做幸福的輪廓……

有人來廚房，我們尷尬地趕忙分開。

對他，我充滿幻想，決定了自己的終身大事，以後我們開始了每週一次的祕密約會。

白天祥雖然受過最高學府的頂級教育，卻思想新穎、激進，然而，自幼貴族之家根深蒂固、耳濡目染的薰陶，使他非常尊重女性，如果不被准許，他是不會動女人一根毫毛的。我們也聊得差不多了，就開始準備到他家去。他提醒我千萬不要大意！

幽會如偵探，八點黑天的時間，我從三里河科學院大門前那條小柏油路往南步行，這條

一九八一年，李爽與白天祥在圓明園。

路上沒有公共汽車，中國除了首長、單位、部隊、員警，就是老外有車，走完這條小路需要五分鐘又四十幾秒鐘，我八點鐘開始走，他的車八點零四分時開過，不熄火一檔十邁的速度我竄上車後一溜煙往三里屯三街外交公寓開。外交公寓有大兵把門兒，通常大兵見到中國臉會過來阻攔，尤其是女孩。白天祥的車裡準備了一件藍大衣和一頂帽子，我進去時穿上戴好，直到進了他家門兒，才敢出大氣兒。

偶然這東西不存在，若天地是偶然，春夏秋冬不會既有規律又永遠異樣。

每次人生之緣，像一粒獨特的種子；在芸芸眾生裡，兩個從天涯海角來的人，瞬間相認，吸引，相愛，相守，相折磨：夫妻如小蔥遇見豆腐，藉香油伴在一起，又因太熱餿了，再想變回「一青二白」難上難，只能等下一世了。這難道不是一個前世延續過來「未了的懸案」是什麼！於是芸芸眾生裡，又有兩個人瞬間相認。

中國人的智慧說：「有緣千里來相會，無緣對面不相識。」道出了關係的真諦。

每次的巧合，每次不經意的邂逅裡都有「藍圖」，上一世「餿了」的愛情，儘早一青二白，上世未嘗的「甜蜜」請趕緊甜蜜！

靈魂可能最終的目的只是為了破譯「愛」是什麼，通過緣把「未了的懸案」解開，直到靈魂帶著祝福把對自己和別人的愛怨放逐給自由。就輕如鴻毛啦，多逍遙的大師！但這是功夫「裝酷」是行不通的。

女人

我不知道男人是否和女人一樣，做愛時想盡可能完美地獻出自己。

一生中有多少個第一次啊，那次是我第一次見到洋人的陽物，與我領教過的相差甚遠，幾乎使人擔心它是否屬於正常生理狀態。

因為不習慣被愛撫，尤其這種不分等級被人從頭至腳的愛撫。

女人第一次接受自己身體的時刻是重要的。我一直不喜歡做女人，感到做一個女人身上到處是弱點，甚至覺得性生活討厭，生活經驗告訴我：週期裡你要來月經，工作上你要聽指揮，事業上你被排在男人後面，性生活上你是一個被動者，做愛只是為了生兒育女。如果你喜歡一個男人渴望他的愛情，你所做的應該是犧牲，這就是女人的現在和未來嗎？那我更喜歡做一個男人。矛盾的是我骨子裡非常女人，而且我愛男人。

我跟好多中國女人討論性生活，她們都說如果你要留住老公，這就是你的義務。但我知道自己的身體不是一塊木頭，與我的男朋友還是有過美好的初覺，但總覺得電影沒演完，水沒倒乾淨，感到懸在某個點上，然而過多地爭取又怕被男人視為淫蕩。

一次，我舒服地摘下男人的大棉帽子，脫掉員警藍色的大衣倒在沙發上，長緩地放出一口氣，點上一根菸開始大聊。老白一點點兒往我這兒移，我馬上跳起來要去洗澡，他攔住我說：

「我們待會一同洗鴛鴦浴吧。」自己「沒洗澡」髒的焦慮被欲火一把燒光。

我的身體在撫愛中敏感又舒展，水漲船高了，我心如彩虹身似禮花，語言已經笨拙到無法表達什麼，那是一份可愛的禮物，隨之一陣耳鳴我飄飄然。

「我怎麼了？」

「你像小貓唱歌⋯⋯」

「是嗎？我可覺得我跟殺豬一樣叫。」

這時我看見扔在地上的棉毛衫棉毛褲，皺成團團灰抹布似的，臉唰地紅了，抱起「灰抹布」捂住羞處跑進洗澡間，他敲門我不開，發誓下次發工資，一定不買顏料去買件新內衣！

出來我問他：「剛才我的身體發生了什麼？」老白馬上先說了一句法文，後說，「你等著，」光著大腳跑到客廳，抱來一本厚字典，翻找著，「啊，你看這個。」我見上面寫著：

高潮：gaochao

1.〈地〉marée haute

2. 事物發展的最高階段，essor n.m.; paroxysme n.m.

例句：

迎接社會主義建設的新高潮。

accueillir un nouvel essor de l'édification socialiste

掀起學習馬列主義的新高潮。

imprimer un nouvel essor à l'étude du marxisme-léninisme du marxisme-léninisme

施工正在高潮階段……

我似懂非懂。老白兩手一攤，說這字典是北京大學和北京第二外國語學院編的，商務印書館出版的《法漢詞典》。最權威的了，可我還是不懂。他又去翻出一本著名美國性愛手冊香港繁體字翻譯版。我抱著書廢寢忘食看了一晚上，明白了什麼是「性高潮」。

我發現被愛是享受尊重，愛的眼睛提升了你的人格，你是活的！而慾望的眼睛扼殺了你的人格，你是可以被取代的死東西。

我變成了不可取代獨一無二的女人，告別了少女的懵懂。

我問：「一到這兒我就洗澡你煩不煩？」

他說：「文明古老的中國嘛，我相信這是中國女人的優良好習俗，因為我們西方人完了事以後再洗澡。你們在愛情上一定比歐洲人來得更尊重、更無私、更純熟。」我心想：「真是想當然，他滿擰！」我沒有告訴他，到他那洗澡是中國人家沒有洗澡間，的確，這種貧困處境使我感到恥辱，但我愛外國人，也愛中國人。

法國人早晨上班兒前洗澡，灑香水兒，晚上洗得乾乾淨淨，舒筋活血。晚上回來，不管多髒就睡了。中國人是忙了一天，晚上洗得乾乾淨淨，舒筋活血。所以法國人是為別人洗澡，中國人是為自己洗澡。外國人認為自己的民族太自私，精神太落後；中國人以為自己民族太自私，物質太落後。人類不愛自己的思想製造了許多假設，人與人、民族與民族，只從牆外匆匆一瞥就宣布瞭解本質，膚淺的結論，使我們相信這就是世界運作的全部方式。所以人與人再親也會感到說不出的虛空與孤獨！因為在誤解中我們關閉了內部真正的聯結。人在高潮時刻，生命得以短暫聯結，男男女女雖然對性很困惑，卻對愛情夢寐以求，然而這就是對愛去粗取精的開始，也是向另一種愛之新紀元的渴望伸展。

一次在西單路口兒，紅燈亮了，他開車，盡量開得慢，我騎車，盡量騎得快。等紅燈的時候，我們倆互相隔著車窗說話。紅燈亮了，他已開過去，過馬路的人擁向街心，有一個大漢用他的車把我蹩了下來，他質問我：「你為什麼和外國人說話？」我說：「你管得著嗎？」「你管不了你們這些婊子，有人管得了！到派出所去說清楚！」他伸手揪往我拖在後背的長馬尾，說：「走，我管不了你們這些婊子，有人管得了！到派出所去說清楚！」我說：「有話好說別動手兒啊！那個外國人是我的未婚夫。」旁邊兒看熱鬧兒的人轟地笑了，有婦女在人群裡藉機罵道：「臭不要臉的！」

我像一個壞分子，被革命群眾扭送公安局了。無可奈何推著車，左邊兒一個大漢，右邊兩個工人民兵，開路先鋒是戴紅袖章的婦女，後邊兒一大幫孩子尾隨來到一個高門檻兒老式大院兒門口兒，門口兒掛著的牌子上有「西單派出所」字樣兒。門檻兒太高，我就把車鎖在外面了。

我被帶到一間小耳房裡站著，來了幾個人，問些叫什麼，住哪兒，什麼單位之類的話以後，

頭兒拉長聲兒：「是你和外國人說話來著吧？那車還是使館的呢！」我說，「他是我未婚夫。」

倆員警嘴角上掛著歧視的笑容，彷彿我們中國如此糟粕的民族是配不上洋人的。

這時候，外面亂哄哄的乒乒乓乓開門關門，聽出是老白的聲音：「爽！爽你在哪兒？」外邊

聲音吵雜，審問我的人也坐不住了，把我扔那兒出去了。

原來，老白見我沒跟過來，等了會兒，還不見影，估摸出事兒了，一分析唯一的可能是西單派出所。他闖進派出所裡叮哐叮哐見門兒就推，在整個派出所裡找我。員警們看是一個老外，也不敢動武怕出現國際糾紛，使勁叫喊，「你找誰呀？這裡可是中華人民共和國的司法地界。」老白說，「找李爽！」

「是誰呀！沒有這個人，沒有。」

「她就在這兒，我看見她的自行車了，門口小孩子都跟我說了。」幾個員警用身體堵住那間小耳房的門兒，截住老白，說，「好好，你也別鬧了，她在這兒呢，咱們可以談談，請到另外一間屋子去談。」老白說他爭辯了很久，才來了另外幾個北京公安局二處專門處理國際問題的人。

老白對他們說，「你們一定得放了我的未婚妻，如果你們不放她，我就不走！」他們說，「我們可以放她走，但你必須寫一份聲明，聲明你私自闖入中國的派出所是一種錯誤的行為。」

我被放出來了。

回去，抱著可口可樂的瓶子，我咕咚咕咚喝了兩大瓶。當時很天真，這椿婚姻不會再有坎坷了。老白反而更加擔心，說：「到目前中國還從來沒有過與外交官通婚的先例。」

賣畫

白天祥邀請一些使館的朋友，買「星星」的作品，相信這是對藝術家的一個幫助和鼓勵。

那是第一次外國人提出買我們的作品，大家湊一塊商量價錢，大叔李永存很實惠的口氣：

「三個月的工資我看差不多了。」

黃銳：「我最喜歡的畫三個月工資不行！六個月工資，六六順。」

老馬：「中國的畢卡索和外國的一樣，六個月？我看十六個月的都不多，不是為了錢，大師就要份大！」

有利就會有弊，這是物質世界躲避不了的必然。因為物質是辯證的，水漲船高。

在趙南家的另一次聚會，老白和嚴力在廁所裡長談了一次，老白問嚴力是不是能在他去法國完成離婚手續期間，維持與李爽朋友關係的假象，去外地旅行，這樣對李爽是個保護。嚴力答應了，不過有個要求，「如果你想和李爽好，就要好到底。我呢，也希望以後能得到國外藝術界的說明。」

老白從嚴力手上買了我一張畫兒，四百人民幣，支付我們避開北京去南方的費用。四百人民

幣已是天文數位，是我三年插隊的全部工錢。是我青藝一年的工資，可是我創作用的時間前後花了不到兩天。並不知道畫可以賣，我只是在為自己畫畫。

老白保證說：「你們去南方，我跟上海的領事保持聯繫，等我回到北京他通知你們，你們再回來。」

就這樣，我和嚴力，還有芒克、黃銳一起去參觀雲崗石窟。

興致勃勃，這是我頭一次出遠門。晚上十點，四人一行到北京火車站。去山西的火車擁擠不堪，芒克不愧山西插隊的，扒著車廂窗戶爬上去，搶佔了一個地方，從視窗把我們一個接著一個地拉上來。

坐了一夜硬座，再轉汽車。到雲崗我們都很疲憊，四個人就鑽進石窟前面的小樹叢裡睡了一大覺。

這次旅行使我對中國文化的看法產生了轉變，我睜大眼睛看呀看——石窟直接依山鑿開，恢弘而氣勢雄渾，東西綿延足足一公里遠，佛像的造型美極了，高鼻深目豐圓又渾厚，造像風格勁健，雙肩齊挺，質樸非凡。

我這才發現自己以往在中國藝術上的高談闊論，輕狂而不著邊兒際。黃銳也很震驚說：「自從星星以來我也開始思考我們的創造，將怎麼樣與中國國情更好地相融，看這些佛像，肯定不比羅浮宮的東西差。」

我和嚴力轉路去西安，黃銳、芒克去白洋淀，在火車站我們熱情道別祝願一路平安！從西安

一路轉來轉去，到了上海。沿路買了各種各樣的「古董」，我們的箱子越來越重，裝滿了大小唐三彩、瓦當、花瓶、茶碗，還特意一層層包上好多紙，給人看的時候小心翼翼，層層揭開，後來懂行的人說幾乎一半都是假貨。

上海，冬天又濕又冷，誰家都不生火。我原來的棉襖又捨不得扔，自己縫的，為了臭美，顯得苗條些，棉花蓄得很薄。嚴力的表姊妹覺得，嚴力這個女朋友要雙眼皮沒有雙眼皮兒，要白皮膚沒有白皮膚，穿得還寒酸，道：「嚴力到北京變得這麼土，你們都是藝術家，自己出個樣子，我給你的女朋友縫個罩衣，遮遮她的破棉襖。」

我畫了一個中式斜襟的式樣。嚴表姊叫了起來：「土啊，土啊，土死了！」可我堅持要中式的罩衣。在淮海路絲綢店買了一塊提花黑絹，大襟剔紅邊兒，大紅手編扣兒。嚴表姊手出奇地巧，果然，我穿上後光彩了不少，衣服和我的相貌很配，但我那條牛仔褲，倒像給腿雞裝錯了盒子。

我遲遲不去法國領事館，嚴力很著急，因為他的表兄弟姊妹聽說我們認識老外，都特想去友誼商店——一個專門給駐華外國人的商店——買東西。

我給法國領事館打了電話，領事說，正好法國的電子音樂家尚—米歇爾·雅爾（Jean-Michel Jarre）和妻子著名英國影星夏羅特·蘭普琳（Charlotte Rampling）到了上海，領事說請我們一塊兒吃飯。我仔細打扮了一番，舊棉襖套上新罩衣，嚴力的表兄弟姊妹包圍著我們一定要去，於是一幫子人烏泱泱去了。

來到領事館門口被守衛攔住。我要求見領事。領事出來了，他發現我後邊還跟著一串兒，比他邀請的人數多出幾倍，為難地猶豫了一下，還是讓大夥進來了。哇！上海女人們前腳踩後腳脖子伸得老長，劉姥姥們進了大觀園，嘰嘰喳喳的高音，吳儂軟語的評論，掩嘴滴滴輕笑。

領事館裡家著暖氣，我們都很熱，卻不敢脫衣服，因為罩衣下面是見不得人的衣服。領事給我們介紹了英國影星星夏羅特・蘭普琳和法國的電子音樂家尚―米歇爾。由於中國的封閉，我們和國際上家喻戶曉的藝術明星大腕共進午餐，卻渾然不覺。幾個嚴家表親更是少條失教，玩命吃喝，弄得嚴力很不好意思。吃完午飯，嚴家表親一定要去上海友誼商店，領事懂中國話，也懂上海話，嚴家表親甩掉了我們自己笑著上去拉著領事的西裝袖子，說：「我們要去友誼商店，沒有外國人帶進不去。」掏出大把的人民幣說：「給我們換些外匯券多點利息也沒關係⋯⋯」我和嚴力恨不得鑽地縫裡，但法國領事簡直是世間最溫和的人，他讓妻子帶大夥去了上海友誼商店。

回到北京，我向父母宣布了自己的終身大事。父親堅決反對，母親不說什麼，只要求看看再說。我告訴老白：「我母親想看看你。」

「好，你陪你母親去美術館，在『同代人』的展覽廳，我們可以見面。」我母親準時到美術館來『相親』，一臉嚴肅地順著我的手指眺望，問：「那個半長頭髮，穿一個中式棕棉襖的高個兒老外？」「我們倆決定結婚。」母親說，「嗯樣子挺不錯的，他要真的愛你，你自己作主，我不不干涉。」

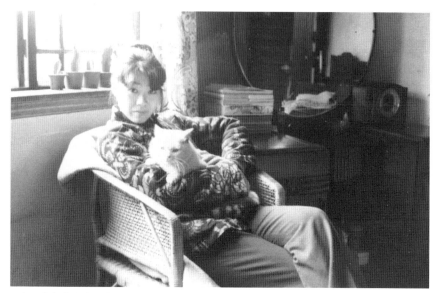

一九八○年在上海嚴力奶奶家。

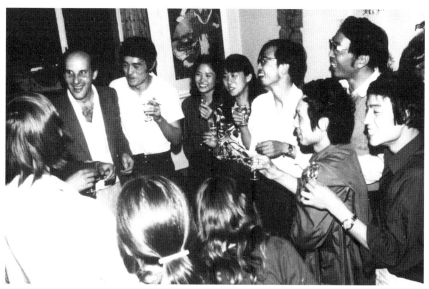

一九八一年，星星畫會的成員在北京外交公寓白天祥家。

晚上父親聽完母親的介紹，說：「嫁一個外國人，還是外交官，外交部門兒是很複雜的部門兒。你到國外去，不懂人家的風俗習慣，離家那麼遠，出了問題手再長也幫不上你啊。」

我住進了外交公寓，因為不能出去瞎跑了，好像一個幸福的囚犯每天畫畫。

那是一個發現物欲的時期，我酷愛買東西。彷彿餓過頭兒了的人，突然面對豐盛的餐桌，想一口全吞下！

跟老白在一起時，女性們目光既充滿妒忌，又隱藏著羨慕。家教的束縛，使我壓下趾高氣揚的願望，但人性中的虛榮像一種外部心理需求漲滿我的情緒，不知不覺我還是把錢和老外當做「心理撐腰」，趾高氣揚地站在櫃檯前挑來選去，售貨員對老外們彬彬有禮，給我拿商品時恨不得扔到我的臉上。

物欲像一個專制的主人牽著我的鼻子。

昨天還掰著手指頭為了買幾管油畫顏料幾塊幾毛錢的算呀算，現在撐鼓的錢包兒像歡蹦亂跳的小肥豬躍躍欲試。「買的願望」刺激著人的所有慾望器官，我如同上了賊船揚起金色富有的風帆，優越虛榮不知疲勞地在友誼商店琳琅滿目的商品中游來遊去。每買完一樣東西之後，都會更加饑渴。後浪推著前浪捲更大更多的慾望又從前方升起，我很快忘記了剛剛買到的快樂，又撲向另一種需求，口紅、淺粉色發亮的指甲油兒、淡綠色柔軟羊絨毛衣、金銀耳環、性感閃亮的絲綢睡衣、高級餅乾、可樂、咖啡、大塊兒的牛肉……

一次，老白買了曲磊磊的畫，磊磊不要錢，說他要結婚需要一個冰箱。老白帶他到友誼商店

選了一個冰箱，叫上了三個朋友抬到老白的汽車頂上，用麻繩捆好，朋友們從車窗伸出手臂左右扶著搖搖欲墜的大冰箱，驕傲又壯觀地穿過長安街一直送到阜成門磊磊家，費了九牛二虎之力抬上去，磊磊一家人歡天喜地，當時就把所有的食品放進去，剛插上電源「嗤」地一下整個單元都短路停電了，因為電負荷不夠大。

我喜歡去東華門信託商店看古董，舊東西另有一番情懷。還是什麼都想買，但是我多了一個新添的毛病——在真古董前我的腿會微微發抖，大概古董像植入記憶的隱祕訊息，一見古董我既喜愛又恐懼，它聯結到我幼年的生活情懷，外祖父母在破碎的古董渣上挨過的打。

友誼商店簡直是人間最奇特的發明，百貨大樓見不到的東西，友誼商店全有。當年在中國的老外多少都有過幫中國朋友買東西的經驗。中國人被「窮」嚇壞了。

朋友，家人，都不厭其煩地要求老外帶他們進友誼商店。

今天我依然熱愛豐盛，只是稍微換了個比較抽離的視角。人心裡有個洞，洞裡有個叫「慾望」的怪物，老餓，它逼著人去打獵，無論人帶回來多少汽車、房子、豔遇、頭銜、錢……放進去以後，聽不到滿足和感謝，因為「慾望」只會說一句話：吃不飽。「慾望」這怪物把人累死的那天，人說：「『慾望』我永遠再也滿足不了你，永別了。」然後我們忽然發現人從來都不曾缺少過任何東西！我們不僅什麼都帶不走，連褲衩都顯得多餘。

不測風雲

我在西單被抓是一九八一年七月，八月的時候我們準備登記結婚，我和老白都各自遞交了結婚申請書，海淀區行政機關要求我拿出父母同意子女與外國人結婚的證明。我就請父母寫這份同意書，父親說：「這派出所兒也真是的，不是說婚姻自主嗎？李爽是超過十八歲的國家公民，怎麼還要家長出證明啊，莫非將來出了什麼事，是我要負責任嗎？」白天祥通過大使克羅德‧夏野向中國外交部遞交了申請書。大使樂觀地說：「中國官員已經收下了，回答是，中國法律上完全不禁止與外族通婚！但目前我們還沒有與外交官通婚得先例，我們要向上級申報，請等待！」

李慧經常來電話，讓我給她介紹外國人。有一天法國使館的軍事參贊吉‧博蕭萊（Guy Brossolet）來串門。外國人無法與中國人接觸，也沒有隨便旅遊的自由，可娛樂的場所少之又少，所以洋人之間的來往就很頻繁。我認識了博蕭萊老頭兒，他請我給他畫像，我連續給老頭兒畫了兩天肖像。他的中文馬馬虎虎，通過並用手腳和表情，我們還是可以溝通，他說：「我請你們明天來我家吃晚飯，如果你有中國的好朋友也可以帶來。」我告訴李慧，她高興得手舞足蹈快跳起來。

第二天我們三人去吉·博蕭萊家吃晚飯。他的公寓非常漂亮，到處有好多中國古董，使我這個在古董中長大，觸景生情的。博蕭萊喜歡蒐集中國的壺，僅錫製的壺就有幾十個，瓷的、銅的、陶的、竹子的、木頭的，應有盡有。我原來以為中國好看的古董在文革時已經砸光了，想不到一個法國軍官，用那麼少的錢就可以討還出這麼多中國的寶貝來，心中有點隱隱氣憤，好像他們是「八國聯軍」的法國鬼子，他這樣說：「其實我買第一把壺的時候，並不知道我會跟壺上癮，使館的中文老師交給了我們詩，中國知名詩人說，酒逢己千壺少……」哈哈我們都笑了。

他殷勤地貼著李慧坐下，色眯眯地望著她，用手脫起她的下顎道：「我美麗的小鹿」，你一定認識這首詩。」李慧因男人說她美，眼睛早已水汪汪的……看來法國不愧是「情種」之國，男人先偽裝成催情的嫩草，讓「美麗的小鹿」吃上幾口，女人暈了，男人就變成了大灰狼。怪不得「星星」的哥們，給老白也起了一個親切的外號叫「大灰狼」。

這時我才意識到政治形勢又要「變臉」了，老馬告訴說：「報上開始反精神污染，『星星』很可能會被公開提名！」我問：「會搞第二次文革嗎？」

克平一向是消息靈通人士。一天，他突然帶來一個壞消息：「李慧被公安局抓了。」李慧早就跟博蕭萊武官搞得熱火朝天了，我卻根本不知道。

「吃不準！」

我和老白談話特別小心。老白認為公安局可以通過玻璃的振動做遠距離竊聽，當然電話是絕對被竊聽。老白說，「給家裡人或者給朋友打電話都不要談政治。」

「我談政治？不懂能談出什麼？」

「不懂才好揪小辮子呢。」他對中國文革詞彙如此的精通使我吃驚。

十五天後，李慧突然來電話，說她出來了，要見我。見面後我們躲在陽臺上小聲兒說話，她嚴肅又緊張，說，你可能也要被抓，我問誰說的，她支支吾吾。從此我再也沒見過李慧。

就在這個節骨眼兒上老白因公需要去香港，老白說：「按國際法律公約，外交公寓如同外國領土，公安局無權抓人。我只走三天，這三天之內你絕對不許出去。」

那天晚上，第一次我有些惦憂，提了很多問題：「結婚申請要是不批呢？」

他說：「那你就住在使館一直等到批。」

「那一個月不批呢？」

「等下個月。」

「兩個月不批呢？」

「等三個月。」

「要是一年不批呢？」

他說：「我們就堅持一年，早晚會批的。」

我這時才覺得從月亮回到人間，不安籠罩了我，在這公寓裡待一年還不把我憋瘋了？

1 「小鹿」為法國人對女人的愛稱。

對未來的預知。

「你別急著走！再來一個——」

「吻，好，但飛機不肯為了吻改變起飛時間。」

「我怎麼有點六神無主的……」

「爽，我吩咐了一個好朋友艾麥·蘆索（Emmanuel Rusuo）在這三天抽空來照顧你。」

我勾著他的脖子不放，戀戀不捨推延得有點兒像永別和埋葬儀式。

爬上廚房的暖氣，從這個小窗能看到公寓的出口，一會，見他從窗戶下樹梢間隙出來，把行李放車裡，那輛藍色日本三菱車屁股吐出廢氣，車門砰地關上，啟動，樹擋住了視線像個斷了線的風箏。

我身邊一切都詭異起來，即便每一件家俱都比任何一個中國人家的家俱闊綽。乾淨的廚房。老外沾「破四舊」的光廉價買的紅木古董櫃，深藍天鵝絨的沙發，地毯完全能和姥爺最喜歡的二十年代殖民地風格的地毯比美，一個又一個大樟木箱子上堆著漂亮的飾物器皿，今天這些東西顯得死氣沉沉，彷彿它們只是些陌生地，毫無意義地被主人到處「討換」來後硬擺放在一起的庫房，好像它們正在瞪著我並且冷漠地說：「你是誰？你在這兒幹嘛！」外交官的住宅真的像國際外交公約寫的那樣安全嗎？我眼前出現了一個畫面，中國的版圖上，有北京，北京的版圖上有個三里屯，三里屯的版圖有個外交公寓，一個女人坐在一張太師椅上孤單而顧影。

趕緊打開畫箱，免得失去這份靈感，並且自言自語安慰道：「一切順利，不就三天嗎？別自己嚇唬自己了！」我開始畫一副大畫，一米五的尺寸，但那是我在中國時的第一幅大畫。整整一天，畫完了⋯⋯一個女人坐在一張太師椅上孤單而顧影，背衝觀眾，面對重重疊疊交錯的亭廊樓閣，一層層高臺，一座座屋宇祕室中的一隻隻眼睛在窺探著院庭中的女人。多麼奇怪的氣氛，一份傷感如雲似風似在心頭攪拌，顏色使用得紅黃詼諧，甚至帶著某種磅礴的就義感。我那裡知道這是一件預言般的奇蹟作品，畫面展示了在中國未來改革開放中我的角色。一個名字映出腦海——

〈黃昏的審視〉。

第二天，從早晨到黃昏一氣呵成，我又畫了一幅作品。當我開始觀察，我驚異地發現整個繪畫過程，既沒有處心積慮的構思，也沒有太多的意識，更沒有具體目的。畫面有強烈地視覺衝擊力度酷似一個陷阱，一些莫名其妙的「彩色怪物」旋轉著被吸入漆黑的井心。我沒有給這幅畫起名兒字。

第三天清晨我又發起畫畫的「高燒」，兩個小時就完成了一幅自畫像起名〈孤獨〉，用的畫布是廚房圓飯桌上的深藍色小桌布。畫面中，一個紅衣女孩坐在幾條紅色的小金魚旁邊，外面下著濛濛小雨。今天再看這三幅作品，每一幅都是一個預言，因為這三件事日後一一應驗！但我當時無論如何也不會相信有宿命這種東西的。

老白說的那位「好朋友」艾麥・蘆索，剛從蒙古的烏蘭巴托法國使館調到北京，任二秘。

藝術家的田野雖然要看你耕耘的深度，但藝術種子的淵源依然是創造力的謎。

那天晚上，很晚了，他突然登門拜訪，身後還跟著一個陌生人。我叫柏納德‧布希庫（Bernard Bousicot），有一張紅紅的蘋果臉，細長眼睛，鼻子假假惺惺的像被父母過分隨便地捏了個麵團兒按上去的，頭髮很少但不是禿頂。法國人也不都是金髮碧眼，也有長得這麼難看的人，我想。

他們在客廳裡坐下，我彆彆扭扭地從冰箱裡拿出啤酒、可樂，招待兩個男人。他們用陰陽怪氣的中文跟我聊天兒，倆人一左一右嘰哩咕嚕了半天，艾麥‧蘆索嘻皮笑臉地說：「泥和臥們摔跤，嗎？」我責怪著自己的耳朵，因為剛才連猜帶蒙的還可以聽懂幾句，現在怎麼突然什麼也聽不懂了呢！我攤開雙手問道：「我沒懂？跟誰摔跤？」他們你看我我看你，又嘰哩咕嚕起來，叫柏納德‧布希庫的中文比艾麥‧蘆索好點兒，柏納德放慢速度一字一頓道：「泥枕漂涼，臥們──」他用指頭杵杵自己的胸膛，又媚態地指指我道：「泥們向活泥摔跤。」然後，噘起難看的肉嘴巴作出親嘴的動作，還咂咂地弄出些聲音來，說：「臥們向和泥摔跤！」我恍然大悟，他說的是：「你真漂亮，我們想和你睡覺！」震驚、恥辱、厭惡交織轉換成憤怒，從未打過人的我也握起了委屈的拳頭。蓄意施暴的怒氣已經把眼珠子都快頂出來了，「混蛋！」我猛地站起來走到大門，大門後面有個古董小櫃子，櫃子上有一隻青花瓷瓶，我使出全身力氣拉開大門，咚的一聲門撞在小櫃上，啪的一下青花瓷瓶滾落，我悶喊了一聲：「滾出去！臭他媽法國流氓！」砰，我粗暴地拿門撒完氣，貼在門上一屁股滑坐到地板上。

本來我幻想外國人比中國人有教養、守信用、誠實、尊重婦女。看來不管國情、文化、風俗

如何，人就是人。人不是民族習俗、信仰、教育塑造的結果，人有與生俱來的「心量容積」差異，在民族風俗信仰及教育的參與下變成了有限的多元文化雜燴體。

其實柏納德‧布希庫是一個法國外交職員，長期作為中國間諜，在他所工作過的每一個使館，利用資料員的便利，給中國政府提供法國祕密資料。從六〇年代就受僱於中國。最後在一九八八年期間，被法國情報局破獲判了九年徒刑。

據傳柏納德‧布希庫因為在中國的一段戀情而成為間諜。後來他的故事被英國人卓依思‧沃遞（Joyce Wadler）改寫成小說《蝴蝶君》（Liaison），描寫他和一個中國男人時佩璞的愛情故事，他們祕密相戀十八年，時佩璞懷了他的孩子，而柏納德‧布希庫竟然不知道時佩璞是男人。

雖然小說不妨誇張了點，但這是柏納德‧布希庫和時佩璞之間的真故事。

一九九八年在我的一個展覽開幕式上，柏納德‧布希庫和時佩璞出席了，好奇心推動著我與他們在友好的氣氛中聊起當年事，我問柏納德：「你們那次『卧們向和泥摔跤！』是不是公安局派給你的任務？」

他笑著不肯直接回答：「翻什麼老皇曆呀，反正我們沒有『和泥摔跤』。」

我又問時佩璞：「你怎麼能堅持了十八年沒露餡兒？」

他笑容中透著韌力，誠實地說：「嗨，開始還不就是想出國麼，但在十八年的『持久戰』中我們倆建立了感情！」

「孩子呢？」我問。

「已上大學。」

「你怎麼『生』的孩子？」我對人家這種事兒刨根問底兒，自己都覺得自己討厭死了。

「我到新疆維吾爾自治區收養了一個孤兒。」時佩璞居然平靜地回答了我。那是一個昔日俊美的老男人，他自幼學昆曲，坎坷而戲劇性的生活，已經把他磨成了一副無稜的木雕，但裡面一定增加了許多寬容智慧的東西。

第七部

宿命

一九八一年九月九日，秋老虎，第三天眼看快要過去，雖已五點的黃昏，太陽還是死熱。突然電話鈴響起，猶豫了一下我還是抓起了話筒，剛抓起就後悔了，傳來：「哎，我和二毛就在崗樓這兒呢，大兵說裡面的人得下來接我們，才可以進去。」是姊姊打來的。可我能接誰？一個偷偷住進外交公寓的中國公民？是誰天真，我？還是姊姊？為什麼幾個以往聰明過人的人，今天突然幼稚到愚蠢不堪的地步？老白回來後再見不行嗎？十幾個小時都等不了了嗎？

我一直覺得九這個數子是很神祕的數位。這大概就叫做宿命，如果宿命有意義，那它應該有另一個至高無上的作用，即：把人引入艱辛的生活中使人衝出局限之外的精神了悟上。不然，宿命將毫無意義，是笨蛋的逃避精神責任的場所，或是一個應該放棄的教旨。

我說，「好吧，我去接你們。」出門前順手拿穿了件淺藍夾克。外交公寓開電梯的以前是一個女的，現在變成了兩個，她們的扣子扣到嗓子眼兒上，藍褲子，唯一可以看到肉的地方是塑膠涼鞋。而我只穿了一個掛帶背心，下面一條制服短褲，黑色的高跟兒皮拖鞋，這是法國的時髦衣服。電梯中已經有火藥味了，在兩個正統婦女的對比下，我心虛地把淺藍夾克穿上，把拉鍊拉到

嗓子眼兒。從電梯出來，站在公寓門口兒的玻璃門前，突然我感到不妙，停住就不肯往前挪步。

姊姊推著自行車和男朋友二毛在崗樓前，我衝他們招手兒。瞬間我的雙臂已經被鉗子般的力量抓住，一群人架著我的胳膊把我往外推，我本能地往地下出溜，想掙脫，從崗樓裡衝出四五個員警，一輛飛馳而來的吉普，吱——地猛踩煞車，停在外交公寓的門口兒。我被團巴團巴抬出公寓大門，我玩命掙扎，姊姊衝進來揪住我不放，姊姊男朋友揪著她的衣服不放，鬼哭狼嚎地折騰得一團混亂。突然有個外國人從窗戶呼叫：「外交領地員警不許抓人，違反國際公約。」警察司機說：「快點，把她也一塊兒帶走！」姊姊鬆手了。她的手一鬆，我被順利地塞進吉普車。關門的時候，我的腿還在外頭，美麗的高跟鞋早掉了，大腿不知道是怎麼被拉了進來，劃破了。

吉普車裡我背靠車篷，蓬頭亂髮，光腳，腿上劃傷火辣辣的疼，旁邊和對面有兩個漢子。

現在喊叫絕對是多餘，我旁邊兒的員警還捏著我的胳膊，我輕輕地甩開，我好面子從不會撒潑，我常常覺得撒潑是給別人看不花錢的戲。

我想起公寓的門還沒鎖，老白回來見我被抓走了該多難受啊！這一切都是我的責任，兩天不說話，三天不說話，就過不去了？姊姊打電話，完全可以叫她等老白回來再說。我開始責備怪罪自己，覺得自己有太多的缺點——任何一個別人都比我強。沒有信心的我現在連虛榮心的位置也空空如也！

我下樓前穿了一件淺藍夾克。我的臉放鬆了，整整衣裳，盡量把自己表現得平靜一些。

一條短褲，又緊又短，一個掛帶兒的黃背心兒，在這些員警面前我就跟沒穿衣裳似的，幸虧自己，

車拐了幾個彎兒就停下了，有倆人已經在門口等著我了。從幼小的記憶中沒有人看重過我，但這回公安部門卻非常看重我。剛跳下吉普，那倆人馬上抓住我的胳膊，怕我飛了似的，大門口兒，我一眼看見牌子上寫著：朝陽區三里屯派出所。

來了三個人，一個長方臉兒，大圓眼睛，端正的五官。另一個灰白臉兒，戴白色珛琅鏡兒，嘴尖尖的如吹氣。還有一個女的，一臉細密小雀斑，倆條辮子過肩，雖然完全稱得上玲瓏嫵媚，卻被難看的衣服奪取了她應得的那份光采，聽口音是南方人。沒有誰介紹自己的姓名，彷彿一旦進了衙門的人，就都不是人了。從那天開始我與他們接觸了整整兩年，至今不知道他們的名字。

三個人進來，白眼鏡兒明顯是領導，走到桌子前，另外一男一女一左一右坐下來，屋子中央剩下一個矮矮的方凳兒明顯是為「犯罪分子」準備的。白眼鏡兒揚揚下巴，呲出一句，「坐吧！」

長方臉兒說：「李爽你知道你為什麼來嗎？」

「不知道。」

「怎麼不知道？你比誰都清楚！」

「因為我要和外國人結婚？」我猜測。

「國家哪兒法律說不讓跟外國人結婚了？」

「可能有什麼條款寫著不讓跟外國人結婚。」

白眼鏡兒說：「國家的法律是向百姓公開的。」

我說：「那就是我不關心政治唄，沒看到。」

白眼鏡兒說：「你聲稱不關心政治，卻參與政治，不然你也不會到這兒來，你今兒不說清楚就別想走，先簽字吧。」

我見一張紙上寫著：拘傳證。怎麼辦，簽還是不簽。簽我也是在這兒，不簽也是在這兒，能想辦法出去嗎？妄念是為幻想鋪墊道理的第一步，進去將會更虛空。我定定神兒把名子寫上，盡量顯得平靜。簽完字，他們三個人稀哩嘩啦收拾紙張，大功告成了似的站起來往外走。我問：「我可以走了嗎？」長方臉兒回頭兒說：「可你還什麼都沒說呐。」他擺出一臉遺憾的樣子。白眼鏡說：「你先從頭兒到尾好好兒想想，明天見。」

一種上當了的感覺，我的心充滿自責。

自責——是人間最不仁義的行為，人從來都不能真情地留意自己，而通過別人對待自己的態度來衡量評判自己的價值。狹義的自我懷疑，導致了人自責和責他。我們忽略掉一個分分秒秒中體驗著的、自然的自我，夢想一個未來更好的自己，更好的社會，更好的世界。人類的戰爭是人和自己打仗的擴展性翻版。連自己都不愛又拿什麼去愛別人呢？

坐著另一輛吉普車上，我從車窗望去，北京的晚飯時間萬家燈火，街上有好多人騎著自行車，小飯鋪的門口掛著手寫的紅字牌子：餛飩、小籠包子、爆肚，味道飄進吉普車，我發現一天沒吃飯了。騎車的、走路的人，誰會發現一輛軍用吉普上所發生的事情？即便對我已是天塌地陷，但明天，太陽還會照樣兒升起。

炮局

炮局衚衕，北京市公安局十三處的收押處。

清乾隆時製造大炮的地方，也是民國時北平陸軍監獄，抗日戰時是日本關押中國「要犯」的監獄。四周圍牆修築了七座碉堡。

戒備森嚴的房間，一隻燈泡，無罩也無力照亮沒有粉刷過的灰牆。一個女警察進來，手握一根超長電棒，打量著我那身狼狽而「格澀」的衣著，明顯地，女員警氣兒不打一處來，鄙視的目光，吆喝著讓我雙手高高舉起，「扶牆，叉開！叉開！」

我又開腿，她在身上搜摸了一遍，搜到女性柔軟的地方，她粗暴的用電棒在兩腿間敲。我趕緊再叉開些，然後她戴上膠皮手套把手伸到我的短褲襠裡，我猛得夾起雙腿抗拒。「你浪的時候怎麼沒夾著點兒！」電棒又在腿肚子上來回敲。

人到這份兒上只有任憑擺布了，本應該感到委屈和仇恨員警的我，卻莫名其妙地突然想起魯迅的書裡寫到可憐的阿Q被趙老爺笤杖之後，卻又去侮辱小尼姑。這就是女員警所能做的。

歷來女人所受的壓迫已是最深，這其中也有女性屈服後的參與。性別政治就是一種在錯綜混

爽 352

溷中的集體「摸著石頭過河」。這種感受使我不再感受自己的地位可悲了。

女員警見我平靜的態度，失去了整治我的興趣，收走我身上的金屬製品，揪掉髮卡，手表和一個珍貴銀製如意。我的眼睛追著這件納福的寶物，我的如意，被扔進一個粗糙牛皮紙口袋，命中的福分與非分開始了一次較量。

嘩啦，嘩啦，臉兒胖胖的員警，腰上一大串鑰匙，幾十間牢房的鐵鑰匙都墜在他的腰上，加上他的體重更讓人覺得步履艱難。我光腳跟在他沉重的步伐後，他說：「前邊走！」

深深的走廊晚上更有鬼魅般的感覺，兩邊兒每個門上有一個小方窗，我想起電影《紅岩》裡見過的「渣滓洞」的鏡頭，但我這身裝束完全不像革命女英雄江姐。一個號子前面，員警把門上的小窗一掀，看了一眼，叮哐叮哐打開門。

號子裡一股臭味，三個女的已經在被窩兒裡了。大約四五平方米的號子，右邊牆角上有個茅坑兒。犯人們排著睡，腳頂牆，頭朝門，我進去的時候，三個人一齊抬頭看，胖員警說：「少廢話啊！」三個頭馬上放回枕頭上。

門關上以後，一個三十多歲的瘦臉兒女人把頭伸出來問：「哎，你叫什麼？」

「李爽。」

「哎，有菸麼？」

1 編按：「格澀」指與眾不同，含貶義。

「沒有。」

「幾進宮[2]？」

「什麼宮？」我問。

另外一個生得眉墨眼秀四十半老徐娘，也伸出頭來挺和氣地問：「抓現行對嗎？姑娘。」無疑，我那一身打扮，誰都要往「那兒」想的！我不語靠牆坐下，正好在茅坑邊兒，也是唯一剩下的地方。燈不准關，四十瓦，不亮，但想睡覺時就覺得太亮了。

我沒有被子，光著腳，肚裡沒食兒覺得冷。一會兒小窗打開有人喊：「躺下」還用鑰匙敲敲鐵門，夜使鐵的鏗鏘聲格外響亮。第三個姑娘想睡覺，不耐煩了，說：「行了行了，還不快躺下！在這兒還撒什麼嬌呀，省得他們丫老雞巴亂敲。」我立馬頭朝牆歪下去，盡量避免頂著茅坑兒，鐵鑰匙又在鐵門上發出垂死般的「當、當」。姑娘急了，罵我道：「你媽屄別拿局子當你們家！」

姑娘小姍和我一回生二回熟，她已經「三進宮」，十五歲被父親強姦從家逃跑，生存迫她開始偷竊，如今技術高超得已經被同行稱為「女爺」。她說：「我喜歡偷東西，不偷手癢癢，瞧！」她伸出肉乎乎的小手，上面幾個看不太出來的紅點兒。

現在被關得都起小紅泡兒了吧。

一天，我提審回了，沮喪說：「受不了，真想胡招了了事兒！」

小姍說：「小心點兒，什麼都別招。招了就是找肏！我三進宮，頭一回提審加看守肏了我三次，放我出去了，第二回我什麼也沒招判了二年勞教，這是第三回，夠

嗆，我『底』兒太『潮』。」

恐怖的經歷，小姍用無所謂的表情道來，但深藏的傷痛還是從她輕咬嘴唇，那神經質地動作裡流露無疑。誰的童心不是一本「童話」，每人的第一頁都是潔白的，幼小的我們充滿天真地希望畫出最美的人生，我們努力握緊筆畫想畫出最幸福的笑臉，但是為什麼我們的眼睛卻是模糊而濕漉漉的？

一次我在撒尿，突然小姍衝小鐵窗兒破口大罵：「臭不要臉的！人面獸心的，誰比誰他媽流氓呀！看得見摸不著，憋死你丫的！」小鐵窗兒就輕輕關上了。小姍笑了笑勝利地說：「上廁所的時候如果小鐵窗兒後面的木窗忽悠忽悠動，準是男看守在偷看。你別怕，不罵白不罵。」

我是晚上進炮局的。從第一次審訊到最後，一直是那三個人，沒換過。他們每天來提審，首先要求我寫一封公開信，自願斷絕與白天祥的關係，並且從未與他產生過任何感情。我不明白是世界天真的還是人生來幻想，為什麼會有這樣的要求，說明還是有人可以背叛自我。我拒絕了，但這只是個開始。

每天被連軸轉地提審，越來越多地錯過犯人的午飯、晚飯時辰，即便是窩頭熬茄子，窩頭煮青椒，窩頭燉白菜，對饑腸轆轆的人來說，也是「珍珠翡翠白玉湯」。我看著提審輪流去吃飯的次數，坐在角落裡被罰「反省」[2]，數著肚子喊餓的轆轆之聲，眼看著人的意志、信仰、對愛的正

[2] 「幾進宮」指第幾次進公安局。

義感在饑渴面前搖搖欲墜。我要求上廁所，小辮子女提審站起來跟著，廁所裡小辮子的臉由麻木轉成有分寸的溫和，道：「李爽何苦的呢，好好想想人家法國的外交官會看上你嗎？」

這是一句多麼下意識又充滿民族自卑的話！

我不吭氣。

「唉，你聽見沒有！」

「嗤，白天祥給我提鞋都樂意！」我如此輕狂自大的話，彷彿要為整個一個民族找回失去的平衡。

「為你好！怎麼不識好歹呀，拿著！」她給了我一塊棗饅頭。我玩命吞下咽的時候，謝了一聲兒。乾饅頭卡在食道的半途，但我知道它現在是我的力量源泉。果然，這塊饅頭使我堅持了整整一夜的照明燈，早上估摸五點左右提審撐不住，撤了。回到號裡天已大亮，我已經無權睡覺。

幾天之後，開始傳訊新的內容──「星星」和民刊。

白眼鏡拿出一張「星星」名單，不是別的正是我們那份手抄本名單的攝影件，以及我們在美術館合影的照片兒──十月一日遊行的場面在炮局提審間桌上的出現，真顯得詭異。白眼鏡顯出一種對政治的興趣，他像負有重任的人，像推動社會進步的火車頭，搖晃著名單兒道：「李爽你們是有組織、有紀律、有綱領的顛覆性團體。」他看著攝影件，宣讀罪證似地念道：「組織負責人：黃銳、馬德升，會務組：王克平、曲磊磊、鍾阿城、楊益平……」他看了我一眼：「曲磊磊曲波的兒子吧，王克平父母在攻克北平時生下了他，才取名克平。楊益平的父親，長征時的老幹

部，鍾阿城父親是革命的文藝家，看看父輩們浴血奮戰打下的江山，兒子輩們不僅不珍惜還要顛覆，這就是人性為什麼需要受到再教育的原因，階級鬥爭遠遠沒有結束！」陶醉在自己演說裡的他有些些動情。

新的車轆轆[3]審訊又來了。白眼鏡說：「全國都在清除精神污染，抵制西方的思想和生活方式，『星星』是個典型，馬上要被全國點名批判，民刊的人和『星星』的人都不能再逍遙法外。」

一個一個人地審，從克平與老外的關係，到曲磊磊、魏京生審判錄音事件，以及我周圍所有的關係，芒克、趙南、老馬、北島。這時劉青、路林等許多西單民主牆、民刊的人很可能已經在炮局裡。我的確很緊張了，我的嘴裡只剩下四句話：「不清楚、不在場、不知道、沒聽說。」我一點都不覺得自己是個堅強不屈的人，每一夜在亮亮的燈光裡不能睡覺，我動搖過無數次，我一會兒責難自己，幹嘛為這些別人的事情扛著。一會又想起小姍的話，「招了」他們就有把柄夠你了！一會兒定下心來想：「人，多一事不如少一事，順著提審的意圖提供給他們多抓幾個哥們的機會，而我能掙到的不過是早點回茅坑邊睡覺去，或多吃幾塊窩頭茄子，而失去的將是日後如何見『星星』的朋友以及永遠不安寧的良心！」平靜就又悄悄降臨了，使我可以繼續重複那四句話——不清楚、不在場、不知道、沒聽說！「至於窩頭茄子就算了吧，還減肥呢！」我很會安慰

3 編按：「車轆轆」為車輪，此指審訊連續不斷。

其實「星星」、《民刊》的事，公安局瞭若指掌，可是，要拘留誰是需要法律手續的，拘留高幹子弟是需要斟酌一番的，因為高幹子弟一般都有點「後門」。而「口供」屬於拘留傳訊最方便的依據之一，要得到口供只需給犯人一些折磨、恐嚇，通常都立竿見影。我的拘留通令依據的就是李慧的口供。

我和白眼鏡驢唇不對馬嘴，似乎是他思維時大腦從左至右，我思維時從右至左，用習以為常對人性認識的方式套我，不太生效。他尤其反感我談論愛情，更不愛聽我為與政治大對角的東西——感情——辯護。白眼鏡用鋼筆點著桌子：「我們中國人，事業第一，沒有老外那麼低級趣味。你們之間談愛情，有什麼基礎？白天祥不過是個披著外交官外衣的反革命，他能愛你嗎？他在利用愛情的幌子玩弄中國女性！這樣的人你能愛他嗎？裡外裡誰傻呀？」我隨口說：「愛情跟道理無關，是一種緣分！」

「你別廢話連篇轉移視線，看！這是什麼？」他從書包掏出幾張照片兒，扔桌上，小辮子員警給我拿過來，評論道：「人家嚴力可跟你劃清界線了。」心揪了一下，我見到嚴力正在和一個姑娘接吻。我是女人中的情種，潛意識裡填滿了愛情和藝術，與他三年卿卿我我，被員警手上熱吻的照片澆得渾身冰涼！是的，如果有愛就祝他幸福好了，我想著。「李爽，現在你可以交代一些嚴力的事兒了吧？」

「有什麼可說的，嚴力怎麼不能找女朋友？」我說。

「說你傻還不信，現在你的哥們都跟你擇[4] 得乾乾淨淨！」

我用一百個不信任的眼神兒望過去，不信！就是不信！因為太像挑撥離間了。我愛我的每個哥們，沒有人可以破壞我在「星星」時的美好記憶，沒有誰可以腐敗一個純潔無瑕的志同道合的團體記憶。即便它點亮群星後終將會消失在群星裡。

那天我很恨員警。

他們無權抹黑曾經屬於我們的當下。我打定主意用溫柔的心固守美麗的「星星」，至於日後如何我不屑一顧。

十幾天的提審，說實話我是糊塗了。並不明白他們要的是什麼？後來才知道，抓李慧是為了抓我而鋪墊機會。

我不偷，不搶，未婚與男人做過愛打過胎，如果把這種人都關監獄恐怕需要多蓋些房子。白眼鏡要求我回答「藥」的問題，無論如何我也想不起來「藥」的問題。最後他們也憋不住了，拿來一個錄音機，裡面有我和李慧的電話錄音，但是錄音並不清楚，在反覆重播中我記起，我想請李慧的父親去香港探親時幫我買點天麻丸，在電話裡囑咐了一句：「哎，你別忘了那藥啊。」

「我們有證據你說的藥是避孕藥。」

4 編按：「擇」，音同「宅」，指撇清、逃避。

359　第七部

「是天麻丸。」

「是避孕藥，而且是你教唆李慧和外國人亂搞，李慧說她什麼都不懂，在她見老外之前還是處女，你在電話裡囑咐她帶上避孕藥。」

「李慧胡說八道！」我已經氣得牙齒咯咯發響。

白眼鏡站起來做出發火的樣子，拍桌子瞪眼，「坦白從寬！你賴是賴不掉的！」

我說：「你們有什麼證據？」

他說：「我們有電話錄音，有人證，需要的話還可以有物證！」

那個五官端正的員警遞上一份東西，聲音溫和⋯「在這上面簽字。」

「我不簽！」

「你才二十四歲，被攪在這些事裡，說了就從寬。李爽，你喜歡畫畫，我們可以讓你進美院。」

「我不簽！」

白眼鏡：「那我們可以把你送到青藏高原去！」

「⋯⋯」現在我開始害怕了。

「你回去自己想想吧，簽了字就放你回家！」

情殺

我的牢房換了，這裡牆是軟的，裡面有稻草，外邊刷著綠油漆，預防犯人撞牆自殺。一個年輕女人靠牆坐著，一動不動如睡了的火山。

抱著鋪蓋卷進去，我有輕微的舒適感，因為終於逃離了枕頭頂茅坑兒的處境。這間牢房只有兩個人，地方相對大了點。我奇怪，「幹嘛給我換號？」有小雞忽然見黃鼠狼大搖大擺來拜年的疑惑，可能當過狗崽子的人都多長出了幾根多疑的神經。

為了盡可能減少員警看守用鑰匙敲鐵門兒的刺耳聲，我乖乖把行李貼牆放好坐下。叮叮噹尖銳的鐵器還是響起來，媽的，越怕什麼越吸引，看守用大串的鑰匙比劃著讓我坐在小窗正對面兒，彷彿有危險的要犯，需要他們從小視窗時刻警惕。

哇，可靜下來了，小窗戶給了我一些季節的資訊。窗外一棵大榆樹，只見小樹枝上最後幾片葉子已搖搖欲墜，只消一陣風的功夫，照在鐵欄杆上的殘陽只剩下一絲，藍色的生鐵被溫暖滲透。隔著小窗戶，我的雙眼很滿足地享受了殘陽金色的淒美！秋已去，初冬到來，三月了我還在炮局呢，何時再回到我自由的時光裡，和我愛的朋友們一起畫畫、唱歌、念詩、騎車、喝啤酒、

抽菸、散散步，回家叫一聲爸媽姊妹……人人唾手可得的事情，對我已是奢望。人們在失去的時候才發現什麼是生在福中不知福，卻還要向外尋福。

同號的姑娘不美也不醜，天生黝黑的方臉孔，一雙圓而大的眼睛，睫毛長長的。窄小前額上幾根劉海，頭髮齊肩，蓬亂乾燥，草草綁成一團馬尾。寬肩平板的肢體好似她硬梆梆的命運的外部寫照。

久久地沉默，我們沒有相互介紹，各自在自己的天地間遊離，互不干擾和平共處。

「今天幾號？」姑娘打破了死寂問我。

「我還真不清楚。」

「幾點了？」她又問。

「應該快七點了？」

「不可能，六點開飯！」她不滿的口氣。

「天短，黑得早。」

「哎，今兒沒準兒有肉。」她顯得快樂起來，輪到我們的牢房，我倆一人一碗洋蔥糊糊湯，裡面有點肉末。「哇——」她見肉星叫了起來。「這樣一點小事都激動成那樣兒」。我心想。

鐵門、鑰匙、鐵飯桶，通道裡飄來熱而臭的洋蔥味兒。

噹噹噹鐵門響了，「知道規矩不！你不許碰人！」姑娘縮回手，有點歇斯底裡衝門喊道：「肏你媽！沒刀沒武的我他媽能殺誰呀。」如此戒夜裡她突然推醒我想說話：「你叫什麼？」

備森嚴，看來這女的有來歷。

第二天姑娘被傳訊，回來，本來堅硬的寬肩忽然變窄小，歪癱在牆上，過一會兒她哭了。見她哭我放下心，眼淚永遠與柔軟形影不離，眼淚一旦決口也會轉換成災難。

她喊：「忠強啊！忠強啊！你個忘恩負義的傢伙，為了你，我什麼都沒了！」聲嘶力竭叫得連看守都沒轍了。

這個姑娘是豐台區人，叫淑琴，與同一個工廠的同事忠強一見鍾情，熱戀中的情人合夥把淑琴的丈夫和四歲的女兒殺了。

昨天，他們違抗天忌的「鍾情」壯舉，今天，在她與忠強第一次面對面的對證中，突然褪色，變質。因為忠強推卸了一切責任。她彷彿需要重溫舊事，為了理清愛侶情路上的迷茫。

她向我娓娓道來，一個她與忠強的故事。

她說：「我再也受不了老豬（她丈夫姓朱）的手。他打我，每次打完我，他的糟雞巴就會硬起來，還總是當著莉莉的面……」

「幹嘛打你？」

「廠裡受氣了。」

「忠強呢？」我問完悔恨自己的窺探欲。

「忠強和我美啊，好舒服。忠強恨透了他，好幾次要殺他。」淑琴的眼睛在向世界宣布，當一個女人愛上和恨上──都可以是同等激烈。男人漂泊，女人逐浪，人都是海上的溺水者，誰踩

在誰的身上都不能叫做救贖，而且那將離博愛的彼岸更加遙遠。

淑琴續道：「多巧，我老公星期四感冒了，連感冒時還想那事兒，他又打了我，強迫我在廁所幹。我嫌髒，他抽我嘴巴罵『你這騷貨比廁所還髒。』忠強看我半拉臉青了，決定幹掉他。

星期六我在感冒沖劑裡放了半瓶兒安眠藥，給『老豬』和莉莉喝了……」提到女兒，她口舌不如談老公那麼順溜，內疚使她口吃。

「他倆睡死了過去以後，忠強上樓來，背了三把磨好的菜刀。」

「切老朱脖子時老朱睜開眼睛掙扎，我使勁按著，要死的人真有勁。忠強提起莉莉，問大手提包準備了沒有，我後悔了，說留孩子一命吧，他摟著我親，說，『我要和你生我的孩子。』」淑琴望著綠牆上一塊髒斑，好像那裡是個電影螢幕。的確，看得出她把忠強的話當作最動心的海誓山盟，女人多麼愚蠢又天生的情種，淑琴把她天地間的愛都濃縮在那塊髒斑裡。用她所能理解的全部心願嚮往著愛情這種東西。

「切老朱脖子時老朱睜開眼睛掙扎，我使勁按著，要死的人真有勁。人怎麼有那麼多血？等我的害怕勁兒過了就跟殺豬差不多。忠強提起莉莉，問大手提包準備了沒有，我後悔了，說留孩子一命吧，他摟著我親，說，『我要和你生我的孩子。』」淑琴望著綠

「忠強和我騎車到河邊兒，在莉莉身上拴了一塊大石頭，扔到河裡。回來我們把老公的肉切成小塊兒，扔到廁所裡，一點兒一點兒沖走。小肋條骨頭好砍，大腿棒子可真叫硬呀！」我呆呆聽著，她看了我一眼，證實我還在聽。

「菜刀砍成鋸齒兒了，手磨出了血泡，一沾血更痛。我把手指頭切成小段兒，他再不能打我了。」淑琴衝茅坑狠狠得吐了一口吐沫後，放心地笑了，老朱的手對她永遠失去了威脅。

淑琴碰碰我的胳膊驕傲地說：「哎，你知道忠強玩命把老朱的雞巴給剁爛了！」我一身雞皮疙瘩。

「忠強和我整整切了一夜，這輩子頭一回這麼累，還得洗刷公寓，真累！」故事講完了淑琴右臉掛著復仇後的微笑，左臉燃著痛苦的抽搐。

此後幾天，淑琴被密集提審，兩個為對方赴湯蹈火的情侶，變成了仇人，互相掐，男的說是女的出的主意，女的就說是男的出的主意。淑琴白天回來罵忠強，夜裡爬起來哭女兒。我忘不了她的哭聲：「莉莉，莉莉呀！你白死了，你才四歲，莉莉，媽對不起你呀！」咕咚、咕咚淑琴用頭撞牆，我坐在角落裡用眼睛跟隨著她，我能做什麼？我不希望阻止她發洩，這是生活留給她的唯一一件「快樂」；誰知道明天她會去哪兒。

有天下午，她回來了，看守彷彿帶著感情，鐵門的動靜溫弱了許多。淑琴的腳上加了一副鐐銬，她坐下，冷冷地說：「我要離開你了。」

「換小號兒啦？」我問。

「判了！」

「有期徒刑？」

「……」淑琴沒聲兒。

「無期？」我還問，好像我已經與這個女人有一種無標籤的生命關係了。

「死刑。」她答。

「……」我難過地悶在那兒。

莎士比亞說：「愛和炭相同，燒起來了卻得想辦法叫它冷卻，讓它任意，那將把身心燒焦。」後來的兩天我度日如年，淑琴卻平淡。我希望使時光倒轉。第三天，她和我討論槍斃之前想吃什麼，喝什麼的事兒，她在屋子裡神經質地走動，看守也睜一眼閉一眼。我多麼感激看守的仁慈，生活中到處是人性的表演，只需留意，記住這些小小不言的事，它們給了你窺見生活斑斕的機遇。

早上六點看守開了門，動作輕輕像開一扇棉花門一樣，問淑琴，最後一頓飯有西餐和中餐，你要吃什麼？淑琴大眼睛忽閃道：「李爽將來要出國，我先替她嘗嘗西餐吧，看，我還會跳迪斯科呢。」她盡可能柔軟地扭著板硬的腰肢。

半小時左右看守又把「棉花門」打開道：「到點了，行李你家人會處理的。」淑琴從枕頭套裡拿出幾件衣服，挑來挑去，選了一件夏天白色的無領「的確涼」襯衫，換上，她說：「這是忠強給我買的，今天我們倆一塊兒死。」她笑了，臉是扭曲的——幾乎有刑場婚禮的勁頭，對我說：「忠強把我那份兒子彈錢都交了！」看守她，她看著我，我想說點什麼，嘴巴黏得把話沾住，怎麼也吐不出，對一個去死的人說話是沉重的，我說：「淑琴，如果今天你和他一起走，就原諒他。」

「我愛他。」

「淑琴好好去吧，說不定有輪迴呢！」

「真的？那我就還和忠強好。」托著鐐銬邁出鐵門，淑琴回了一下頭還是剛才那種扭曲的笑。我回了一個，想必一定更扭曲。

誰聽了這故事都會想到罪有應得，但我無法恨一個殺了人的人。誰是壞人？在我眼中，人不是專門為幹壞事兒而出生的，壞事的後面有一本人情的隱祕病歷。

我一個人盯著她的鋪蓋，想起姥姥的話：「人來世去世，拿不進來，帶不回去！」

囚井裡的蟬蛻

我一點兒老白的消息都沒有。

又過一些日子，終於提審我了，我的座位旁邊兒多了個小桌兒，有好多吃的，巧克力點心什麼的。我差點兒昏過去，饞得不行，恨不得一口全吞下去。他們讓我吃，我說我不想吃，長方臉兒說：「別客氣，我們買這些因為今天是你生日。」

「哦，是嗎？」

「今天是一九八一年十月七日。你的生日都不記得了？」

「沒日曆沒表怎麼記。」

對我用暴力手段，或者別的什麼手段就是別用這招兒，因為我吃軟不吃硬。

小辮兒女員警陪我上廁所，跟我說，「找不到你材料也難不倒我們，無產階級專政帶有無限的靈活性，簡單的就像今天吃什麼一樣。你非常想出去，我們理解，你也要理解我們，你的案子比較特殊。你只要承認在李慧的事情上有錯誤，這麼簡單的一件事兒，怎麼看不懂還死倔呢。」

犯人小便，提審從來不和犯人一起撒尿。這一回她居然也脫了褲子，蹲在我旁邊兒嘩嘩撒

尿，我還挺受感動。她一邊兒撒一邊兒說，還挪給我一張草紙：「李爽你想想，橫豎不能說是我們錯了吧？你還年輕，世界上也不是就白天祥一個男人，他有老婆有家，他說為你離婚，法國大老遠的你怎麼能知道！以後還會有好多中國男人會愛你的。」

話落，我嗓子眼裡像噎著個東西，異常難受，動搖了。

提審室裡的桌兒上我在寫檢查，寫我不該把李慧介紹給法國武官吉‧博索萊。白眼鏡看完了說，「你把我們當小孩兒耍呀？光寫藥不行，要寫上避孕藥！你想出去，又不寫清楚。」我連著寫了三次，一直到他們滿意了。

之後白眼鏡說，「你給白天祥寫一封信，說你不愛他與他斷交！」

「不寫。」

「為什麼不寫？」

「真愛，為什麼要自毀？」

「這是你的態度問題，你所謂的真的假的，這件事已經沒戲了。」

「對我來說它存在。」

「你在作夢，白天祥已經被驅逐出境了。」

「那我寧願繼續作夢。」這封信我沒寫。

寫了一份兒檢查，以為能出去了，每天盼著放我，可三個提審一去不回頭整整一個月。小窗戶上幾個枯枝在冬天的風中搖頭晃腦，好像掙著往號裡看，號子裡繼續有來、有放、有判，小

369　第七部

偷、流氓、貪污的女人。終於有一天突然傳我，我特別高興。

我被帶到院子裡，院子像一個沒頂的水泥盒子，盒子上有電網，崗樓。三個月沒有見太陽了，睜眼感到困難，員警在我脖子上掛一個牌子，牌子上寫著我的名字，讓我朝牆根走，我聯想到無數次在電影裡看到的槍斃鏡頭，緊張地走到牆根兒。「轉過身來。」員警說。原來是要給我照相。正面照了一張，左側右側又各照了一張，摘掉牌子，回牢房。

被騙的心情，導致最窩囊的自責。本來我還以為要個小聰明，寫一份兒檢查就能出去了。從這天以後，我就不再幻想了。告訴自己：現在你知道了蝴蝶是蛹變的。

三個提審又出現了，長方臉兒說：「李爽怎麼樣？你瘦了。」

白眼鏡兒說：「告訴你一個好消息，」我豎著耳朵聽，以為要放我出去，「我們不是說過了嘛，政府不是不許中國人和外交官結婚，你認識克里斯汀（Christian Gaetano）嗎？」

我說不認識。

「真的不認識？」

「真的不認識。」

「不認識？」

我搖頭。

「就是那個法國使館的衛兵。」

我想起來了，老白說過有個高幹的女兒要和這個衛兵結婚，中國一直就沒批准。

「告訴你，他們今天被批准結婚啦。世界會看到中國並不封建！」

按捺不住的眼淚在眼眶裡轉悠，恨命運的叵測而難以琢磨，還有更多更多捋不清的迷朦。眼前出現了被抓之前，我畫的那幅〈黃昏的審視〉，我忽然發現，這幅畫畫的不正是我目前的真實處境！一個女人面對社會的「大家長」，正在受到審視。一幅畫頂得上千言萬語，揭示了複雜的未來隱喻。我通常迴避相信超感官存在的事實。這天我隱約開始相信，迷信的背後可能有一種高領域覺知。

又一個早晨，提審像往常一樣，三個人坐在那兒，我坐在三四米遠的方凳兒上，兩個手放在膝蓋上。這是要求。

實際上他們也在等待，等上面指示如何處理這個「事件」，等了三個月。據說當時公安局非要判，外交部希望不要判。

他們說：「你還要抗拒到什麼時候？寫不寫？」

「不寫。」

「那可就只能怪你自己了。」

沒有過司法經驗也沒有法律概念的我，從不會問為什麼，自幼任何可以屬權力級別的──無論是力氣比你大的同學，還是家長老師，或是班長、主席、書記都比我有權力，我唯一的權力是在接受中去悟人性。如今我的感悟……我有一種最高的權力，因為人處於底線時，物極必反，使我豁然成為漏網之魚，滑入一個可以觀察生命行為本質的處境。

「兩條路，要麼寫這封信，要麼就判你，後果自負。」回答對我還有什麼意義。見我不語，

長方臉拿出一張表，說：「李爽這可是你自己決定的啊。」表上面寫著「流氓教唆犯」，勞動教養兩年，還寫著好多別的，我完全不想細看，彌散的視線像看一個與我無關的外文帳本。

「好，信的事你去想想吧。」

押我的人帶我到走廊的盡頭，一個很小的門兒，很小，我得低頭進去，門頂著屁股關上，漆黑，摸不到頂，感覺像一根圓柱，挺高，蹲蹲不下，站沒法兒站，歪著沒法兒歪，摸摸牆麻麻稜稜惡臭無比，那股腥臭刺激出畫家的想像力來…這是什麼？血？腦漿子？恐懼使我在原地轉了一小下，那是陳年的嘔吐物嗎？一陣噁心，趕緊又轉了另一小步，這兒的味道彷彿尿池子……堅強的決心，被委屈的浪潮泡軟了，粉碎了，無助感從天上地下團團包攻著我所有意志，撐不住了。

我的心在問自己：「敲敲門吧，說求求了讓我寫什麼簽什麼都行。」

另一個我在說：「乞求寬恕嗎？爽你有什麼可以寬恕的，你沒有咬『星星』、民刊的任何人，你沒有傷害任何人，沒有教唆任何人賣淫，難道求別人來寬恕你沒有做過的事嗎？爽你想退都沒有理由，除非放棄做人的資格。」於是我得到了一次平息。平息中我想起被捕前的三幅畫之一…陷阱和彩色怪物，一個名字飄出腦海——〈慾望之井〉。任何慾望，出於愛也好，出於恨也好，都是某種形勢上的追求，有追求必然有墜落。如今我恰巧在陷阱中。

漸漸地我的身體開始吃不消了，一陣憤怒的原始生存的反應——我需要掙扎，我幻想著自己力大無比，推倒了這彈丸之地，自由，自由，急需自由的我用盡力氣踹牆，用手到處亂摸，亂

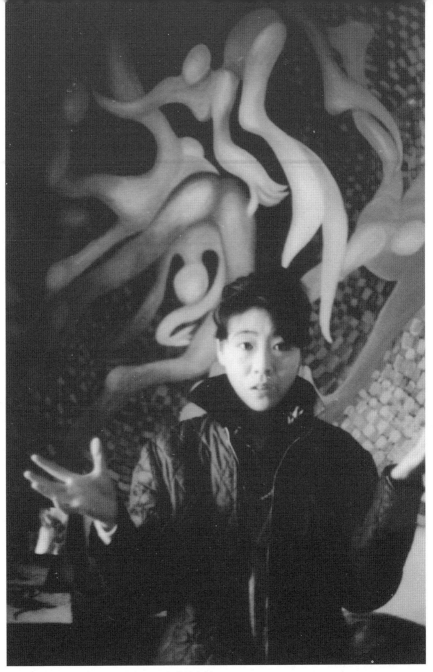

一九八一年九月六日〈慾望之井〉完成後自拍。

敲，除了麻麻稜稜的堅硬的鋼筋水泥，就是惡臭！啊——！！開門兒呀——！

肚子餓了，餓過勁了，又餓了。時間已經失去了它的真實感，恐懼重新變成主宰，幻覺中

「彩色怪物」包圍著我，這兒空間雖小，恐懼無邊無際。「世界會把忘掉我嗎？老白為什麼不來

救我？『星星』的朋友為什麼不說明我走些後門？如果有個萬能的救世主開著一艘宇宙飛船從天

而降，那該多好！人是多麼自私！員警是人嗎，中國人為什麼會這麼殘忍？外國人一定比中國人

文明。我是多麼可憐，怪不得朋友叫我傻爽，家人說我沒心沒肺……」被拋棄的心情淹沒了我，

眼淚嘩嘩，帶著雷鳴……我歪在牆上大哭，要把這個惡臭之井填滿。我尿褲子了，溫濕的尿順著

大腿內側緩緩流淌，漸漸冷卻……嚴重缺水，空空的大腦有要睡覺的感覺，漆黑一團裡我卻看見

姥爺死前混黃的眼珠子，看見姥姥朦朧的面孔，又看見四歲的我，站在幼稚園的樓門口，被雷阿

姨罰站，阿姨點著女孩兒的額頭「呲兒」她：「大右派的孩子別老想繼續作威作福，你什麼時候

穿上鞋，什麼時候我讓你進來。」

「雷阿姨，我的鞋變小了，穿不上……」女孩的腳凍腫了，手像五根小胡蘿蔔，阿姨說：

「看你右派的爸爸連一雙大一點兒的棉鞋都不肯給你買。」那是十二月零下十幾度的北京。為什

麼這個記憶像影子尾隨我到這井裡？不知哪來了一種力量，使我可以用接受的態度，看著那個小

女孩，無名的力量給了我重溫生命後的寧靜——好的壞的評價都一下子不存在了。我不能解釋是

什麼力量解放了那些刻骨銘心記憶。包括現在，即便身在囚井中我除了平靜還有無名的解脫感，

綿延的心聲說：「天堂並不是美麗東西的堆砌，而是一陣如風的清靜與深邃的自在。它可以發生

在戰場上，也可以發生在和平中，那為什麼不可以發生在炮局的一個小囚井裡呢！」我一下子鬆弛下來，感到快樂極了。

正想著，鐵門，牆壁似乎都活躍起來，然後有鐵鑰匙叮叮嘩嘟的聲音，門開了，我的眼睛突然被門外的光刺激到，好像有針扎一樣，抬手遮著光緊閉雙眼。

「出來！」有人說。我還在之前喜悅的感覺中。

「壞了壞了她瘋了，讓她出來吧。」另一個人這樣說著。

我止不住地笑，手還捂著眼睛：「啊，太好了，可以喘氣兒了。」胳膊被兩個人緊緊握住，我左看看這個員警，右看看那個員警也覺得這真的是個很好的人。我傻樂著被帶了出來。

還是那間屋子，提審已經換了衣服，也許我在囚井裡過夜了。

有人問：「你想好了沒有？」。

「想好了。」是誰在問我已經完全無關緊要。

「你簽字嗎？」

「簽啊。」他們也許詫異，不信我要簽字。

「信呢？」

「不寫。」

我平靜的連自己都吃驚，彎下腰簽了字。本以為自己會腰痛疲憊，相反的我精力充沛。

「你準備好了嗎？」

「馬上就走嗎？」我問。

「收拾東西去吧。」

從某種角度看，人需要用自己的腳在生存的刀片上前行，才可以鮮血淋淋地宣布我活過，如果我們闖過「恐懼和失望」的屏障，勝利會站在恐懼的位置來迎接你！但是勝利和恐懼都沒有「殺死對方」的必要，失敗是為彰顯勝利而存在的。有一天我們也許會驚歎——恐懼和勝利原來是戲中同一個布景上的兩幅畫。

刑事犯

坐在一輛上海牌汽車上，車開出了炮局的高牆、電網和崗樓，在這兒我整整住了三個月。在這兒我品嘗到了痛苦盡頭的──蟬蛻超脫。我依然無法明白為什麼闖過痛苦，後面會有快樂？但炮局是我要紀念開悟的地方。

小辮子女員警坐我右邊，長方臉左邊，白眼鏡在司機旁邊。

我深深呼吸著。

你哪個季節被關起來，哪個季節就被鎖在記憶中，空氣特冷，已不習慣。即便才三個月，已如隔世。北京熟悉的街道從車窗外緩緩移動，商店、飯鋪、自行車、居民樓窗戶上晾著的衣服、紅的藍的公共汽車、小孩、老頭、老太太、紅燈停綠燈走，我的北京，今天看得見摸不著了。

夕陽西下，地平線越來越暗，一些沒砍掉的玉米稈兒豎在田裡。我迷戀美麗的黃昏，插隊時常常在此刻追畫夕陽。前面又出現了高牆，電網，崗樓，我再也忍不住了，不能回去……長方臉兒用胳膊頂了我一下，歪過頭兒來說：「李爽，哭什麼呀！到教養所表現好還能提早出來嘛，就看你的了。」

生活中有些地方真像陷阱，明明知道，還是會跳下去。當你感到受害而自憐的時候，你發現原來又在陷阱裡了。有的人乾脆萎謝在裡面，他們對自己說：「人太壞，認輸吧。」於是他們放棄挑起尊重生命的擔子，卸下一切責任，去做怨天尤人的人，還告訴別人：「認命吧，省得爬上來還會被推下去。」有的人繼續攀登——人所有的努力都是面對自己內心的一次又一次挑戰。

良鄉勞改營俗稱「二六八」。

二層樓的長條形房子，每間號兒裡是大通鋪，少說十五個人一間，中間有一米寬窄的過道，每個人鋪底下有小板凳，一隻臉盆，一個行李袋。

進炮局的時候我的頭髮就不短了，三個月已是大辮子。我一進去，姑娘們就圍著我，問我叫什麼？判了幾年？唧唧喳喳。

女隊長姓呂，她一進來，鴉雀無聲。她問：「有剪子嗎？」

「有，隊長！」值班的犯人看守立刻應聲。

「拿來。」

「隊長，我們的剪子都是做針線活兒用的，太小。」

「那也拿來！」

「是！」

隊長吃力地試著用小剪子剪我粗黑的頭髮，沒剪幾根兒就累了，吩咐一個叫翔子的犯人看

守：「去隊部要把大剪刀。」

這裡是犯人管犯人，翔子把我的辮子給剪了。我要求‥‥「辮子請還給我吧。」

呂隊長問：「幹嘛？」

「留個紀念。」

「好好想想接受改造思想的事，比留戀辮子重要。」

我從辮子上剪下一小綹兒頭髮。

我依然沒有任何外面的消息，老白怎麼樣了？「星星」的朋友是否有被抓的？我們家人承受得了嗎？

良鄉勞教所的勞改工廠專門生產軍用大炮和坦克上的防雨罩。勞教所禁止我外出去工廠幹活，取消了我的「探親日」。

每月一次，家屬坐專車來良鄉勞教所給犯人送東西和食品。探親日我聽到鈴鐺響，女犯們興高彩烈拿著小板凳跑到通道門口等著叫她們。

我一個人坐在十幾張空蕩蕩的鋪間，號脈，聽自己的心跳聲⋯⋯

沒有人明白為什麼我不能接受「探親」，而我的解釋大概是封鎖消息，但如果需要「封鎖」就說明有「進攻」。

同屋有幾個闖過江湖，性格兇猛的姑娘，第一個是小胖子，年紀大概只有二十的樣子，第二

個瘦高條兒，臉孔秀氣，第三個是頭兒，叫榮榮，三個人在廁所把新來的我逮住。秀氣的瘦高條兒彷彿喜歡和酷主兒打交道地說：「你殺過人嗎？」我還不吭聲兒，榮榮覺得她們的榮譽受到了威脅，道：

榮榮問：「哎，新來的！我猜你丫是個政治犯？」我不理會她。秀氣的瘦高條兒彷彿喜歡和

「你丫是啞巴？騷屄還他媽挺清高！」

「你嘴乾淨點兒行不行！」我忍不住了。

秀氣的瘦高條說：「嘴乾淨管屁事兒，屄不乾淨怎麼辦，我看她準是洋妓！」我有些擔心了，這種流氓又架絕不是我的強項，看氣勢她們不準備輕易放過我這個新來的。廁所有五個茅坑兒，茅坑之間沒有隔段，對面一槽長長的水池子有五個龍頭，這兒是大家祕密約會的地方，筒道

「大號」裡是沒有任何隱私的，睡覺都開著燈，門上有大玻璃。

我在小便，旁邊有個女孩也在撒尿，她膽小地看了我一眼。江湖姑娘威脅這個女孩：「哎！你丫別扎針兒⁵！這邊兒治不了你，外邊兒花了你！」女孩趕緊逃跑了。我的確慌張，隨後提起褲子要下臺階。高個姑娘拱了我一下，小胖子飛速下了一個絆兒。她們動作麻利，我摔在骯髒的茅坑邊，不得不用手扶著沾滿屎尿的茅坑沿爬起來。「這回誰比誰髒？你還嘴硬嗎？把你的皮帶給我！」她倆按住我，姑娘榮榮抽出我的皮帶。那是一條法國的真羊皮細皮帶，皮帶頭上有精緻的花紋。「哇！還是金色的呢！」小胖子感歎。

「又是你們幾個，幹什麼呢！」看守隊長突然站門口，盯著我那副骯髒的狼狽樣兒，問我：「誰把你推茅坑裡的，你指給我。」我是懂得玩鬧規矩的人，看著員警撒謊道：「我自己不小心

摔的。」隊長揮手讓幾個姑娘走。接著，我堅持道：「我自己摔的！」

「李爽隨你的便，願意扛你就扛，倒楣的是你！」

第二天，我在洗碗，又在廁所見到了她們，榮榮湊過來，又拱了我一下，我挪個地方，她掀起襯衣露出繫在自己腰上的法國皮帶，示意胖姑娘去望風兒，說：「唉，謝謝啦！你原來是哪兒的？還挺仗義。現在，在『二六八』別管有什麼事儘管哼一聲，你的事我包了！」

「我的事兒我自己包。」

「我早看出你有來頭兒，別瞧你蔫不出溜[6]的！」

另一個秀氣的女孩說：「你有什麼事兒需要幫忙？」

「暫時沒有。」

「不讓你探親？你肯定需要捎信。」

這話使我靈機一動，說：「有！」

「啊！這還像個朋友的樣兒，說吧！」

我把那綹兒頭髮和信縫在手套裡，榮榮帶給了她哥哥。過了一段時間，在廁所裡，榮榮有消息給我：「你姊到我家把手套取走啦，還送了好多禮呢！」幾經周折，幾個月後，我那綹兒頭髮

5 「扎針兒」指告密。

6 編按：「蔫不出溜」指不愛說話、默默做自己的事。

到了法國，出現在老白的書桌前的一個小鏡框兒裡。榮榮用欽佩的樣子看著我，貼在我耳朵上神祕地說：「我哥說你不是一般的人兒，電視上都批判你了。」

「啊！不可能。」我狐疑地說。

「我贔你大爺，我告訴你的事兒能是假的嗎？」榮榮顯出很重視自己名譽的樣子。

我反擊：「嘿，我沒有大爺給你贔！」

「呵呵，別生我粗人的氣。」坦誠從她心中流露，這是我第一次得到外面的消息！

每天早上洗漱完畢，整理一下內務，如果工廠沒活兒，大家要整齊地坐在鋪腳前，學習政治材料，反省錯誤。天熱可以有一個小時的午休。

有一天午休，犯人看守大翔子值班，在走廊上看報紙，看完之後，她悄悄進屋把報紙遞過來，小聲兒問我：「嘿，你不是也叫李爽嗎？看看這報上說的是不是你啊？」接過《北京日報》，一九八一年十一月十五日，登著一篇新華社記者述評，文章題為是〈小題大做——評白天祥等人在所謂「李爽事件」上的喧嚷〉。

「是你不是？說呀！」

「是又怎麼著？」我白了她一眼。

「真的啊！」她上下打量我，又側過身兒從窗玻璃的影子裡打量自己。

「哎，你啥本事啊，連大使都為你『小題大做』。」

「不是大使，一個普通外交官。」

爽　382

「嘿！你還得了便宜賣上乖了，人家可是法國的外交官，你看看那邊的電視、電臺、報紙都為你大作文章！人家還要和你結婚……」

「你是值班呢？還是演講呢！」員警聽見大翔子的大嗓門。

「隊長，我正值班吶，是她來跟我要報紙。」我對滿嘴說謊的人，一點輒沒有。隊長吩咐……

「大翔子，你趕緊趁午休，幫李爽把行李搬到小號去。」

「是！隊長。」

從《人民日報》、《北京日報》以及電視臺點名批判我這天起，我一直被關在小號裡，雖然比別人多出一張桌子，但失去的卻是全部自由。

我給隊長寫信，要求像其他人一樣有工作的機會，我需要走路，呼吸空氣，與人交流。強烈的好奇心，使女人們冒著罰站的危險，溜出來往我住的小窗探頭，品頭論足，我完全像一隻猴，卻不如猴兒，猴兒好歹不明白人話。

「我肏！不就一個洋妓嗎，國家幹嘛動那麼大干戈？」

有的說：「她要只是賣屄的，老外不會死乞百賴非要惱火不可。」

「準跟政治有關係唄。」

「李爽長得也不怎麼好看呀？」

「還行，一般般。」

「五官端正吧。」

「哎唷！還不如我呢！」

「是，也不如我。」

「不難看也不好看，不明白老外看上她哪兒了。」

「老外傻屄！」

「誰傻？有本事你給我弄一個外交官來看看！」

「騷屄你丫吃醋啦？」瘦高條兒秀氣的臉孔出現在我的視窗，衝我一笑，道：「我們給你解圍來了。」她站我門口，直到上班鈴響。

「可苦了隊長們的嗓子：「看什麼！有什麼好看的！再看我罰你站！」

通過《北京日報》帶來的資訊，證明榮榮她哥的話是真實的！我暗自高興——老白沒有拋棄我，「星星」、民刊的哥們一定為了營救我而盡了不少力，不像提審說的「沒

一九八二年爽被關期間的李家庭：父親在看關於李爽事件的文章。

戲」、「白坐」、「往外擇」。於是夜裡我把能想起來的哥們、朋友的名字念叨了一大通兒，叨叨：「謝謝你們，謝謝你們，謝謝老天爺！」

我一去上廁所，烏泱就被跟上，榮榮她們幾個姑娘馬上當起我的保鏢來。小胖子背靠門上，一隻腳蹬門框上，凡是來看李爽的都不讓進，真有屎有尿，蹲那兒裝假拉撒不出來，可就走不了嘍，非放下幾毛錢不行。一個女孩發誓憋不住尿了，一進來，她看著我說：「你還認識我嗎？」

我看著她乾淨漂亮的臉兒，的確似曾相識：「見過，在哪兒想不起來了。」

秀氣瘦高條兒說：「你丫套什麼雞巴近乎。」

榮榮想在我面前整頓一下她手下的形像，說：「就你丫嘴不乾淨，你丫有真雞巴就先掏亮出來看看，再罵別人，在『國際案件』面前你得刷刷牙再說話。」

女孩在榮榮教訓秀氣瘦高條兒時趁機對我說：「在圓明園詩歌朗誦會上我們見過。」

「是嗎？很可能！」

我問：「判了幾年？」

「我叫小紅，是軍事博物館的。」

「四年。」

「因為什麼？」

小紅猶豫了一下⋯「和你不一樣⋯⋯」她顯然不想多談，一定有未癒傷疤。而我又多了一個認識人，很欣慰。小紅體魄健壯，婉轉流盼的眼神，高雅的鼻子，唇櫻齒白，寬厚的背影有點小

夥子的勁頭兒。

後來榮榮、小胖子、秀氣瘦高條兒，因為我在外邊認識小紅，大大方方地向她問好，他們像男人結拜兄弟般拍著肩豪放大笑。

晚上，犯人看守來敲我的小窗戶：「李爽，隊長叫。」我去了，隊長的臉很嚴肅：「報紙看了嗎？」

「看了。」

「瞧你幹的喪失國格兒和人格兒的事兒！」

我壓低聲音道：「我代表不了國家，有什麼國格兒可言？」

「你給我閉嘴！明天所長找你談話！」

「呂隊長我不想住小號，能不能讓我回大號，並且下工廠勞動？」

「你的事鬧到國際上去了，這是所裡開會討論的結果，對你也是個保護。」

「我為什麼沒有探親日？」

「有你問的分嗎！我不是你的老師，是你的『管教』，你是一個犯人，來這兒受懲罰和改造思想！」

「報上說我的事不是判刑，所以我不是犯人是失足青年，連判大刑的都可以接見親人。」

「你可以給公安二處你的提審寫信，是他們決定你是否可以探親。」

我寫了一封又一封要求享有接見權的信，所長終於傳我談話。我拿著小板凳，穿過中庭，一

爽　386

進隊長辦公室一眼認出提審長方臉和小辮子，他們站了起來，很快又坐回去說：「李爽，我們聽

說你表現不錯。」

我學著榮榮的調子懶洋洋地：「是嗎，怎麼不錯法兒啊？」

「你寫的信，我們看了。」

「我為什麼不可以接見！」

「我們來就是要和你討論這事兒。」

「接見需要討論嗎？」

「李爽，你是不是聽說過表現好的犯人，可以提前釋放的？」

「嗯。」

「現在你已經學習了好幾個月黨的從寬政策，坦白屬於是犯罪後對自己罪行認識過程的關

鍵，如果你準備好了，寫一封與那個法國人的斷交信，別說探親日，提前釋放都有可能。還是那

句話，你不是喜歡繪畫嗎，我們可以說明你聯繫美院……」

我已經不是第一次聽到美院等「好處」。我帶著偏見去聽這些，想起姥姥講的故事……驢看見

人拿著胡蘿蔔在眼前晃，大叫：「恩啊，恩啊！」之後人把胡蘿蔔吃了。

「我沒準備寫這封信。」我用一種識破了詭計口氣說完，並且等著他們爆發。

「好吧，現在，你可以接見了。」

我完全不相信我的耳朵！

「什麼？」

「寫封讓你家人帶著東西來看你的信。」

「真的啊？」

「真的！」

「我能畫畫嗎？特小油畫棒的？」

「特小？」長方臉提審看看所長，點點頭兒，大家通過了。

我不好意思地笑了，他們也報以回笑。

「二處的人和所長來傳迅李爽啦！李爽可以接見了！」消息傳開。

人是多麼頑強的物種，憑著一股精神，憑著一個期望，憑著一個信念。人是多麼有彈性，為了活下去、活得好一些，像彈簧一樣適應著環境。每個人都是一本了不起的小說，他們講完自己的故事常常說同一句話：「我也不知道那時候是怎麼過來的。」

與小紅談話的機會只限於早晚洗漱，午飯，晚飯，星期日大家坐在中廳看電視的時候。我進來時小紅已經待了六個月，我眼看著她的天真與淑雅一點點被蠶食，走路的架勢都流裡流氣的，滿口髒話。

一天她道來一個故事：「我有一個姊們兒叫齊京晶，是我們家樓下的鄰居，她爸下放『五七幹校』以後，她媽老跑外邊跟人搞去，齊京晶沒人照管，有時沒飯吃就來我家吃一兩頓。後來她認識了幾個外國人，我那天……真他媽傻屄！」小紅好像顯然需要新鮮空氣，大口呼吸，她並不

是為了講得更加繪聲繪色，是冤屈恥辱不堪回首。

「你別講了。」我要求。

好一會兒，她繼續：「我有一個男朋友瑞金，寫詩的，我特喜歡他。我想買高跟鞋臭美。一天京晶說帶我去老外家玩兒，還說你不是想要一雙高跟鞋嗎，我托老外給你帶了，你去試試。晚上我們在軍博附近的黑地裡，來了一輛日本吉普，我們鑽進後備箱，是什麼使館我也不清楚。進屋兒一看仁老黑，上來就把我往另一間屋裡推。」

「發現上當了我求京晶：『我還是處女呢，我要留給瑞金。』京晶說：『裝什麼嫩呀，給誰不是給。』我急了：『給誰也不給老黑！』其中一個會說中文的老黑也急了說：『我們都付過好多錢了！』愣把我拖了進去……」

小紅把頭扭開，我也挪開視線，不忍看那張淒美的臉。

我的耳朵已經難以承受，小紅又是如何承受這個夢魘的，她以自己的美麗和單純擁抱生活，生活把她打蒙了，也毀掉了這個女孩對所有人的信任。

小紅看著不潔淨的天花板道：「半夜三更老黑把我們送出來，他們的車剛走，我們就被等在路邊兒的警車抓走了。提審了一個月，京晶被放了，判我四年，當時我喊，『判我死刑啊，死了到輕省了！』」小紅幾個月前還是盈盈秋水的美目，如今閃著對人性不共戴天之仇。

小紅準備把自己處女之身獻給瑞金——她的最愛，為了取悅最愛想要一雙高跟鞋，被最親信的女朋友欺騙，天真和自尊受到了最殘酷的戲弄。

獄中瑣碎

榮榮是個江湖女俠，混社會的女人自然要學男人的樣子，菸癮極大。我不是也為了學酷才抽起菸來的嗎，好在抽的是「相」，沒有變成心理上的拐棍。而榮榮她們沒菸就跟男人陽萎症了似的，「因為菸我非當頭兒不可。」她說。教養所不讓抽菸！四十幾口子勞改犯都給她撿過菸頭，只要有機會，打水、出工、放風，大家的眼珠子都死盯著地下，一會這個提鞋，那個繫鞋帶兒，都是為了撿幾個菸屁股。誰要是撿到一節二指長的菸屁股，說不定回來能換幾塊糖、點心什麼的，哪怕一個饅頭也不錯！

有的時候兒甚至可以和男犯的隊伍相遇，姑娘可以見到鄰居呀，親戚呀，情人呀，丈夫呀，或者只是為了看看男人，想必男勞改犯更是如此「飽飽眼福」。

犯人看守們撿到菸屁股，會偷偷竄到我的小號裡來抽，在我這兒抽，就不能不給我抽幾口。

菸屁股裡混搭著各種牌子的菸草，捲成「大炮」。我因長久不抽菸了，頭昏，她們說：「別說你啦，連我們這些『菸筒』都得靠著牆角抽。」

榮榮把拾菸屁股的任務交給長得漂亮的姑娘，到工廠跟男看守做媚眼兒，要的時候兒把襯衣

扣子解開露出乳溝。

於有了，火又是個問題。搓火，姑娘們從被子裡抽出一小縷兒棉花，捻成捻兒，用鞋底搓，輪番大幹，搓幾百下聞著有味兒了，輕吹，「轟」的一下就著了。十次只有兩三次成功，一次小胖子說：「今天我問男看守有火機嗎？他說：『沒火機，有火雞巴！』我罵丫活該，他說：『甜胖子你真讓我饞得火急，給哥哥摸一下兒，要什麼儘管說。』我給他摸了一下，點火兒用的棉絮應該是乾乾的加點洗衣粉，洗衣粉裡含磷，磷的化學原料易燃。你們猜猜他又說什麼來著？他說：『咱倆出去以後結婚吧？』還自稱是科學院的呢！」小胖子的臉從其貌不揚變得美麗起來。

真是什麼事兒都有。還有個十六歲的小女孩兒，為了能出去，從樓上跳下去，把大腿骨摔斷了。結果不但沒能出去，加刑一年，罪名是抗拒改造。

有一個女犯住教養所的醫院病房，女病房和男病房的窗戶挨得很近，晚上男犯爬過來和她做愛，結果男犯把白天開刀剛縫上的線掙開了。

大號裡有人吞牙刷把兒，照透視有陰影，診斷為胃穿孔，保外就醫，監外執行，出去後沒幾天就拉出來了。我可不敢，萬一拉不出來，橫在肚子裡，說不定歪打正著真鬧成穿孔了。

一個月一次勞改所的洗澡日，男隊女隊，全在同一個犯人澡堂子裡洗澡。洗澡日像節日，對我更是好日子，可以走出小號和大家一起排著隊，端著臉盆，裡面放著肥皂毛巾和換洗衣服。

去洗澡房的路上，我睜大了眼睛看房子，看樹，看天空，偶有男隊與女隊互相碰頭的時候，

還可以看看男人。欣賞男人在林蔭道上遇到女人那份興奮，連樹葉子都恨不得沙沙叫起春來。

男隊女隊接近了，男隊員警命令道：「停！向右轉！稍息！」男人們定住身體，背向女人。員警喊：「不許轉頭！等女隊過去！」女人弄姿作態，扭捏著嘻嘻竊笑，步子拖泥帶水，一會這邊臉盆掉了，那邊兒蹲下繫鞋帶兒。男員警吼著：「不許亂說亂動！」女員警吼喝著：「快走，快走！臭不要臉的！」

荷爾蒙瀰漫在空氣裡，虧欠的陰陽荷爾蒙已經多少得到了象徵性的滿足。男人和女人們會用好幾天的時間談論這次奇遇，並盼望著下一次奇遇。

洗澡房只有八個噴頭，要求幾十個人一個小時內洗完。大家一進去，大門啪啪反鎖，員警外邊一坐，裡邊隨便打去吧。噴頭少，時間短，這幫姑娘快速扒了衣服，一群光屁溜兒衝鋒搶佔淋浴噴頭，我既搶不著也打不過，噴頭旁邊兒一個承滿熱水的水泥池子。一池子水要洗四個隊，兩隊男，兩隊女，如果趕上頭一撥洗，水是乾淨的，最後一撥，水就是人泥湯子了。我第一次洗澡就跟沒洗一樣，出來的時候比進去時還髒，別人給你蹭的，特別臭，一點兒沒轍。

有一次三隊一個年齡最小的女孩說，「男的也在這邊兒洗過，我們會不會懷孕？」話音沒落一片笑聲，有人大喊：「哎！小心水裡有小蚯蚓，鑽你肚子裡你就懷孕了！」又有人大喊：「那才好呢，咱們全部懷孕，集體解除……」一片狂笑。哐哐哐！外面看守在砸門。

榮榮和小紅她們洗完出來，紅光滿面乾淨又暢快，見我光屁股抱著胳膊站那兒傻看。小紅笑話我：「瞧你，落水狗似的。」榮榮、小紅見秀氣瘦高條也小臉通紅洗完出來了，她們冒著再次

被蹧髒的「危險」一起回去給我搶地方。

秀氣瘦高挑兒仗著自己個子高，靠近淋浴噴頭把盆兒往上一舉，接水，噴頭底下的人好不容易擠到水下，正沖得痛快，水源突然被截，急得扒開眼前的濕頭髮，肥皂沙得眼睛生疼，大罵：「騷屍瘦乾狼你丫……」秀氣瘦高挑兒就一邊兒在上面接水，一邊兒在下面亂踢，接滿一盆「勝利的水」。我顧不了這許多，任罵聲此起彼伏，反正有一盆又一盆的清水沖洗著渾身的肥皂泡。那種暢快加朋友的關懷至今使我充滿感激，當時的肥皂香味至今留在記憶中……那是姥姥最喜歡的檀香皂，綠色的！

據說男人家最好的鐵朋友是部隊戰友，我的「流氓」女朋友們是我終身難忘的鐵朋友，因為她們不是在你有「宮殿」時來和你歡聚的酒肉朋友——她們在你什麼都沒有和所有人都說你是「流氓」、你錯了的時候給你食物和微笑的人。

如果你在人生中有幸遇到過這種人，千萬要珍惜，並從天涯海角找回他們，可能他們目前正需要微笑呢。

廁所也是看熱鬧的地方，很多女孩都有一個戀愛的對象，她們之間用「爹」、「弟弟」、「哥哥」、「兒子」等稱呼親切地叫著，第一次見到同性戀……一個女孩坐在洗碗池子上，另一個人站在對面，洗碗池子上坐著三四對兒，倆人溫情擁抱，你摸摸我，我摳摳你。以此填補肌膚上的饑渴，更重要的是人與人之間的情感需求。

犯人看守每五十分鐘、一個小時查一次房。從走廊的視窗往裡看，如果抓住同性戀在一個被窩裡動真的，隊長不讓她們穿衣服，趕到走廊裡罰蹲。

小胖子就被抓到過一次，足足罰了她六個小時蹲。當她知道誰是「扎針」的人之後，洪亮的罵聲讓全筒道的人都聽見告密者的名字。扎針人的親信揭發了小紅。小紅被罰，蹲在小胖子旁邊。小胖子還沒罰完蹲，小紅來替她報仇，把扎針人的床單、枕套、內衣通通撕成爛抹布。

榮榮衝向告密者的「情人」抄起板凳，照腦袋就砸。「見血啦！」我聽見筒道裡的尖叫聲，一場轟轟烈烈的群架開始了，十幾個女人攪成一團兒撕、抓、咬、罵，狼哭鬼嚎；其餘的女人立刻騰出戰場，站到鋪上起鬨助威。我只能在小號乾著急，趴在窗戶上腦袋像只撥浪鼓左右觀望。

當我可以上廁所時，發現走廊裡已經蹲了五六個只穿一條褲衩的姑娘，後來知道她被關進小囚井了。

有個小偷兒跟我說她是北京最棒的。我問：「你為什麼會是最棒？」她說：「練的。」我問：「怎麼練？」她說：「我每天在熱水盆兒裡用兩個指頭夾肥皂，從早夾到晚，我的手可是金鉗子啊！」

我說：「我不信。」她說：「你光著穿上襯衫，你在胸前口袋裡放三張紙。」女人乳房這裡很敏感。「來，閉上眼睛，你過來。」我就從她跟前過去，任何感覺沒有，但是三張紙不見了。

我也在洗完臉後試試夾肥皂，夾不起來，涼水裡也夾不起來。

探親日

自從一九八一年九月九日在三里屯外交公寓被綁架，到一九八二年七月，我入獄快一年了。

這天，兩三個犯人看守把臉貼在我的視窗，她們顯得那麼高興，「李爽！李爽你家來人了！」

「真的啊？」

十三日上午十一點，我第一次有權站在被家屬接見的隊伍裡，第一次在唧唧喳喳的歡聲笑語中享受即將到來的團聚時光。緊抓住板凳，似乎板凳是我唯一可能見到家人的信物。輪到我時隊長表情嚴肅地搜遍全身，然後才抬眼看著我說：「李爽，我告訴過你，黨的政策是懲前毖後、治病救人的政策，你看現在你可以接見了吧，說話要注意，不要做反面宣傳員。」她那種刻意裝出來冷靜像面孔上的一塊畫布，我忽然感覺，那畫布顫動起來，快要掛不住了似的，彷彿一旦滑落就會變成另一個人。我一年被禁止與家人見面，現在終於可以見到久別的親人了，似乎此刻的員警隊長也鬆了一口氣，省去一些麻煩和責任？還是同情？一定都有。

從警官辦公室我看到熟悉的身影，員警在搜查我父親、姊姊和妹妹帶來的東西，接著把他們引向接見廳角落裡的玻璃的辦公室。原來我是單獨接見。

一年來第一次見到我的家人。面對父親、姊姊、妹妹，當著倆員警誰都不便抒發太多得感情，況且對中國人來說壓抑感情已經成為第二本能。

「爸！」我叫了一聲，嘴唇對這個稱呼已是陌生，姊姊對我和以前不同了，熱情地掏出五顏六色的包裹，說：「爽，有你喜歡的黃油酥餅，費了牛勁才買到。」妹妹長高了一大截，剛剛考上北京大學，話裡多出一些之乎者也的句子，正是輕狂和顯擺的年齡，當著員警的面，她大大咧咧，頭抬得老高，也因為社會突然重視我，而突然發現了近在眼前的二姊很有意思，她告訴我：「我們現在常去圓明園，據說你跟舒婷、芒克、顧城熟。」但我彷彿已經離那些事情很遠，眼中只有茶葉蛋、肉鬆和點心，顧不上外面朋友們時髦的詩歌朗誦會了。饞使我鼓起勇氣問道：「隊長，能吃嗎？」

「吃就吃點吧，反正今天沒有中午飯。」看守的笑容充滿理解。

妹妹說：「哎，我們大老遠六點就起來了，多說會兒話你回去再吃吧。」我手抖著撥開雞蛋皮一下一個雞蛋全捅進去。姊姊遞過一個茶缸子，我沒頭沒腦相信準是好喝的，果然出乎意料——啤酒！我一氣吃了十個雞蛋，父親難過地說：「爽子，停下吧，吃多了有可能蛋白中毒。」我這才止住，之後問：「爸，媽怎麼沒來？」

父親聲音放輕：「你媽怕看見你傷心，沒敢來！」

姊姊豐富的表情，使我明白外面對我的營救正是烈火見真金的時刻。由於員警和我們坐在一起，更具體的消息我只能心有靈犀地去猜測。姊姊遞給我一塊男人的大手表，擠眉弄眼的神色使

我明白手表裡有點東西。隊長問：「什麼，拿過來看看？」姊姊到那都有心眼兒，說：「李爽眼神兒不好，要塊大點的表。」姊姊拿出一盒油畫棒和一沓子紙來，這是我特意請求，是今天所有東西中最來勁的！

晚上，躲在被窩兒裡，用小手電照著，我擺弄這塊表，怎麼拆也拆不開，就亂擰表上的幾個鈕兒，鈕來擰去，突然長方形的螢幕亮了，暗淡的藍色光裡從左邊出現了一行字「I Love You」，眼淚頓時止不住地流。

筒子道的盡頭就是大號兒的廁所，看守睜一眼閉一眼。我和小紅在廁所裡交換飯盒兒，我的裡面有家裡帶來的糖塊兒、點心、肉鬆，她的是她家給她帶的幾塊肉和水果。小紅哪怕過節改善伙食有點兒肉就省下來給我留著。看守要是發現了，當然就一網打盡——全部都歸看守。

有一天小紅發明了一種吃法兒，把肥肉剔下來摻白糖夾到饅頭裡，偷著送給我，她裝著沒事兒，在筒子道裡晃，往我的小號兒蹭。看守說：「幹嘛？」「找隊長談話。」趁看守不注意，她背靠著，從背後把盛著吃的缸子遞給我，說：

「她在我的視窗一探頭兒，我把門開一條縫兒，她背靠著，從背後把盛著吃的缸子遞給我，說：

「哎！水晶包子，快吃！趁熱！」

獄中作畫

我最早開始畫畫非常拘謹，但很快就發現這絕對是一種享受，到現在一直如此。

一年沒有機會觸摸畫筆，一上手瞬間藝術意識復甦——畫的主題完全不重要，它可以是出現在視野裡的任何存在體：風景、靜物、人、動物。本以為我現在的生活環境是完全脫離美的，卻驚訝地發現美其實與意境有關。我可以接觸到的無非是小板凳兒，窗戶，窗戶上的鐵欄杆，窗外的樹枝在搖曳生姿，雨天，晴天，步入門外看見的是筒子樓道，筒道裡的夕陽，冬日陰天時灰濛濛的天花板，午飯時你爭我奪往前堆放的飯碗，空碗碰撞的聲音與盛滿飯菜的碗相碰出的樂曲完全不同。在如此匱乏的風景中我感受到了激情和深藏著的美感。

畫畫的情緒越來越高漲，每天早晨起來我都在盼著政治學習，以往每天那尷尬的政治學習，驟然轉換成了一份巴望著的「幸福時光」。每次學習我都把政治課本擺得整整齊齊，彷彿此時此地「政治」是我體驗幸福的媒介。我翻開封面作為掩護，把畫紙藏在其中，旁邊的飯盒裡放了一塊手絹，手絹上堆著油畫棒。畫完一幅我就夾到書頁間，閉上眼睛看著腦海上的畫作，重溫色彩斑斕的河水涓涓流過畫紙。看守不可能每分鐘都來查巡，她們也不想費神弄懂我在幹什麼。老天

作美不知不覺我已經完成了二十多幅作品。

我與作品渾然一體，我是現實存在，也是藝術品，是藝術家也同時是鑑賞者，各個要素組合為一個動態整體的流程，我在其中與世界相互依存，相互轉換。板凳，飯碗，監禁室的鐵窗戶，意象的媽媽，姥姥，鳥兒，天空，都可以重訪源頭，這大概可以稱作藝術源於生活卻高於生活吧。不需要精湛的技術，一股熱潮吹起了胸中一片海洋，滿滿的內在意象是帆，我啟程⋯⋯

我開始託付勞改營裡的獄友來幫我往外帶這些作品。中間放一個小紙卷，十來張畫疊在一起，緊緊地捲成小卷，用細繩繫好，在廁所裡交給她們，她們在探親日藏在衣服裡或者手套裡偷偷交給家人，再由他們之手轉交我的父母或可靠的朋友。一次偷運作品的過程中被檢查了出來，那女孩在被審訊時的確想要為我兩肋插刀，但是在這樣一個與藝術無緣的勞改營裡，一個因為偷了村裡一袋糧食被判兩年徒刑的姑娘，在員警面前拍著胸脯說自己畫了十幾幅看上去奇奇怪怪的小圖，是很難騙過員警的。

這還沒完，不久，大號兒裡的姑娘們開始描眉畫眼，黑眉毛、藍眼圈兒、紅嘴唇兒。

隊長再一次把我叫去：「李爽，看你幹的好事！」

「什麼好事兒？」我問。呂隊長拉開抽屜拿出幾根黑的紅的油畫棒頭兒來，「教養所都成了大戲臺啦！所有去車間的女人都描眉畫眼兒的，化妝品全是從你那兒來的！對不？」

「是。」即便我根本不知道是誰偷了我的彩色油畫棒筆頭兒，但這是規矩，要永遠站在犯人一邊兒。

「讓你帶彩筆是優待和抬舉你，回去把那一盒彩筆都交出來！」我回去一看，油畫棒兒只剩下灰的，白的，綠的，黃的，連橘黃都叫姑娘們拿走了，戀戀不捨地交出了那盒寶貴油畫棒，然而，我忽然靈機一動，又偷偷留下了一些。

我不能再畫畫了，心裡咕咚一下空了。

好吧，那就看書，翻譯的外國書是不許帶進勞改營的，看中國書吧。

以前沒有看過的，現在《中國通史》、《三國演義》、《水滸》……一本接一本看。我還請家裡人帶來《紅樓夢》，但在探親日被扣住，員警還訓了我一頓，「李爽你是不是還想看《金瓶梅》呀？別忘了你是來改造思想的！」我心裡說，勞改所裡學到的可比看《金瓶梅》要多得多。

畫畫的慾望沒有一點被撲滅的跡象，偷偷留下的油畫棒是我的精神食糧，真是留得青山在，不怕沒柴燒。我繼續偷著畫，對藝術的大膽追求退化為偷偷摸摸的戀愛。我自己創造一些可以畫畫的機會，抓住每一個機會。我被獨自監禁，就要跟犯人看守維護良好的關係，說來也簡單，就是永遠站在與你體驗相同之人的一邊。於是，我可以在別人都出工的時候偷偷畫畫，看守還為我放哨。為了藏好作品，我用這個方法平安度過了好幾個星期。有一天，搜查時間還沒有到，犯人星期天員警都要搜查房間，我用這個方法平安度過了好幾個星期。有一天，搜查時間還沒有到，比如用橡皮膏把作品反貼在床板下，每個星期天員警都要搜查房間，看守還為我人看守中的一員，把頭忽然探到我的視窗上，呲著牙，手放在嘴前悄悄指向警察辦公室，我傻看著不太明白，看守急得直擠眼睛。呂隊長的聲音傳來，門關著我聽不清吼的是什麼，緊接著我的門被推開了，呂隊長進來直接彎下腰伸手取下我藏在鋪板下的幾幅作品。我被罰站了一個多小

時，很幸運，因為通常犯錯的姑娘是要蹲地上幾個小時的，有時甚至可能蹲上一下午。

作品也各有自己的命運。如今這五十多幅小畫又重新彙聚到我這裡，靜靜地在離良鄉萬里之外，我工作室的一個畫架上。一半是我獄中的貴人們幫我帶出來的，另一半的失而復得也像是一個奇蹟。

二〇一八年我回北京探親，一個很遠的表兄打電話來告訴我，有人通知他說有些東西要交給我。就這樣，我按照表兄的指示跟一個不知姓名的人約在了月壇公園的門口。

到了約定的時間，我站在那兒，東張西望，快要不耐煩的時候，有人走近問：「您一定是李爽？」我說是的。他立刻就交給我一個牛皮紙的檔案袋。這種檔案袋有一把年紀的中國人估計都認識。

我問：「這是什麼？」順便提議找個飲料店或茶館什麼的坐下來再聊。

他說：「不用，不用了！」一個勁擺手，「您拿回去看就好了。」

「咱們加個微信？」

「不用，不用啦！」他笑得很好看，「您多保重身體！等我走了您慢慢看。」後退著然後轉身走了。從他的雙肩的鬆弛程度我知道他如釋重負。

我的注意力回到檔案袋上，急切地繞開檔案袋的線，那棉線的顏色已經老舊。我小心翼翼地用指頭撐開袋口，發現裡面竟然是在監獄時被沒收了的幾十幅作品！

別了，姥姥

一九八二年十一月，姥姥去世，那個星期，我當然不知道，但我彷彿什麼都知道。我相信人比自己肉眼見到的更不可思議，大部分人認為，那些有過神祕經驗的人，只限於極少數幸運兒，他們有異樣於常人的品質。但我認為那種能力不是高居雲端的東西，不過是人人皆有的本能，人所要做的只是敢於超越世俗的「眼」去看。

我不再想溜到大廁所找女朋友說話，看守要求到我的小屋裡抽菸，我不耐煩地拒絕了。連探親信也不想寫，每個週六必須寫的思想彙報我不管不顧，最後是不想吃飯，看守說：「哎，你別倒啊！給我，給我。」由於想每天多吃一些我的飯菜，看守沒有彙報給員警隊部，直到我連床都不起時，才慌了神兒。

隊長把我叫到辦公室，「你怎麼啦？絕食就是抗拒改造！要從嚴！」

我說：「沒胃口。」

「老掉牙的一套，回去好好兒吃飯！」

「沒胃口。」

「我叫醫生來看看你的胃口！」

醫生說沒事兒，報告上寫著：「憂鬱性內分泌失調。」藥方上寫著：「三天病號飯。」後來送來病號飯，一碗肉沫掛麵飄著浮油，我不想吃。呂隊長來了，大聲說：「李爽你找死啊，一直挺順，還剩下最後幾個月，你搞什麼亂！」她招來看守，「你看著她，把這碗麵給我吃了！」

從老姥姥去世的那個星期起，我每天想念她，不是憂傷，是凡塵迷惑之外不慌不忙的細微感應。

夜深人靜時，我不止一次聽到姥姥對我這樣說：「為了你的和我的快樂，你現在應感到快樂。」祝福別人是人能做到的最高境界。我現在身陷囹圄，哪裡有快樂一說？我從被子裡伸頭往房間最黑的角落找姥姥，沒人。我瘋了嗎？聲音又回來了，真奇怪，怎麼是肉耳難以分辨，卻又異常清晰的聲音，我放下理智分析，准許「聲音」帶來的平靜漫漫如煙，一種不需要掙扎的平衡感。

遠隔北京城，我與姥姥超越了生死分界在一個勞改犯聚集的地方親密相處，這份聯結伴隨了我整整一星期。內心深處我知道她「死」了，身影遠我飄逝，那份默默的情懷與愛將永駐。

一個月之後，我突然想吃飯了。

姥姥去世後的一次接見，妹妹說：「你怎麼好像一個透明的人？」也是那一天我突然發現她也變成女人了。我急匆匆第一句話就問：「姥姥好嗎？」

妹妹迴避看著天兒，父親支支吾吾乾脆不語把謊留給別人去說，姊姊笨拙地接下話茬說：

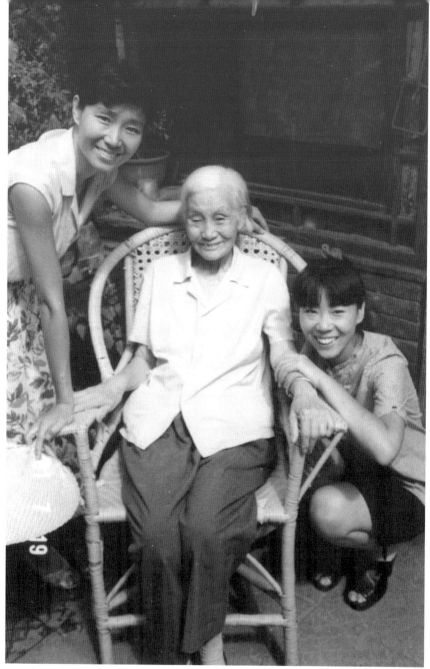

最後一張和姥姥的照片。

「哦，姥姥身體可棒了！」

「姥姥今年多少歲數了？」我問。

「哦——八十七了。」

他們知道我愛姥姥，瞞著我。

後來家人也瞞不住了，告訴了我。姥姥是一九八二年十一月十三日去世的，而我在她離開時已經奇蹟般感應到了，至今我無法描述也無法用科學去分析這個經驗，但那經歷真的很美。

據他們後來告訴我，姥姥也老問我的消息。

「我們一直瞞著姥姥，沒有告訴她你在監獄服刑。編些信念給姥姥聽，說爽子在法國生活特好，特幸福，生了孩子，要回來看她老人家呐……」

我和姥姥互相尋找、惦念，她像一個心靈保護者。我相信，每個在世的人，都在生命的旅途上遇到過一個心靈保護神般的老輩親人！

第八部

謝幕

我的頭髮長得很快，已再次辮成辮子。

有人說人生像是一種奕棋，一步走錯了，全盤皆輸。我實在不同意。自然中有春夏秋冬，海浪有浪尖浪谷，人生怎能例外？一步不錯的人要麼是不食人間煙火的「傳說」，要麼是壓抑人性的熱情，站在狹隘成功的概念裡日夜博弈，對自己毫無仁慈。

聆聽你的熱情，在熱情中你是你自己，一個能為自我開封的人是自由的，模仿別人的人，心會變得冰冷，你所犯的錯誤是拒絕智慧。

勞改所的規矩是選犯人中最厲害的犯人當看守。榮榮從小囚井出來之後，隊長和她的談判是：「你要麼當犯人看守，要麼給你加一年刑。」榮榮選擇了當看守。

一九八三年七月八日上午十點，隊長衝榮榮傳令說：「傳李爽！」看守榮榮叫道：「李爽！隊長叫！」她跑到我「小號」的視窗，笑得很奇怪，我披上外衣在門口探風，問：「唉，榮，好事兒壞事兒？」榮榮表情異常，說：「爽，今天不是接見日，好像有外邊兒的人來了，還有一個男的挺高挺壯，你還差兩個星期就要解除了，說話可千萬小心！」

「嗯，你放心。」我應著，往隊部走。

到辦公室，好傢伙，今天怎麼這麼鄭重其事，三個提審都在，我有點裝酷地一屁股坐小板凳上，犯人永遠得比員警矮。白眼鏡跟我說：「李爽，你看這兩年你表現得怎麼樣？」

我說：「挺好。」

「好什麼好，你什麼沒幹過？」

我已經是蝨子多了不怕咬的人，知道又有什麼戲要開場了，因為白眼鏡的演技從來都不是一流的，訓我的表情很做作，他說：「你看看誰在那兒？」我站起來，往旁邊的房間裡瞥了一眼，頭「轟」的一下，我爸坐在那兒。

他說：「你父親是來接你出去的，不過，李爽，你這封信還沒寫呢。」

「老要我寫那封信幹嘛，我不寫。」

「你父親大老遠的，你能把他趕走麼？」被人玩弄了的火兒不打一處來，我站起來端著板凳扭頭兒出門，走了幾步噴出一口惡氣：「王八蛋！」榮榮一把捂住我的嘴：「別廢話，你他媽給我忍住！」他們追出來說：「誰讓你走的！回來，回來！」

「李爽你要好好地重新做人，再也不要做有損國格和人格的事了。」

「完了嗎？」我問。

「你要每個星期向當地公安局寫彙報。簽字吧。」

「簽什麼？」

「解除勞改。」

「啊——」我馬上拿起圓珠筆歪歪斜斜地簽上名。

「回去悄悄收拾東西，別張揚！」

我心裡不知道是什麼滋味兒，亂了。

推開昏暗的小號門，忽然我感到人是多麼有彈性，我無法相信這裡是我住了兩年的「家」。

天天看著窗戶上的鐵欄杆，想從天空中搜索到鳥兒的蹤影，自由似乎總是羞怯地往後退，卻在無意時我握住了它的手，自由悄悄地對我說，「來吧！勇敢的擁抱我，向世界宣布你愛我！」

姑娘們轟動了，跑出來趴在我的小窗戶上，默默看我收拾東西，面孔中沒有小紅。我躡蹀到廁所，猜她可能在這兒。果然，在水池子邊兒，她臉朝著牆站著，假裝洗碗。

「我要走了。」

「知道了。」她說。

「小紅你還剩多久刑滿？」

「一年零一個月二十四天。」

「我回去就給你寫信！」

「行。」小紅有氣無力的。

小胖子和秀氣瘦高條兒跑來一把抱住我。

「爽，可別忘了咱姊們兒！」

「別，別哭！以後還見面兒呢。」我盡量平靜地安慰她們。我不想看到她們哭鼻子，那樣我也會掉眼淚的。

榮榮進小號幫我提行李，我回頭，看見整個筒道裡姑娘們朝大門口晃來晃去的腦袋，我衝大家招招手：「好好兒的等待解除啊——」我大聲喊了一句，聲音在胸腔裡明顯地發顫。

「李爽，你也好好兒的啊！」

「謝謝啦！」我揚起胳膊，像男人那樣有勁兒的揮著，整個筒道裡的腦袋變成了無數只胳膊揮著。

「再見——」

沒有辦法，和她們兩年的交情，臨別的友好使無論什麼樣的瓜葛都一筆勾銷，這就是愛的力量，監獄裡照樣有愛，太陽照耀的時候是不會分好人壞人的。

跨出犯人通道，我看見榮榮。我總覺得，如果有前世，榮榮肯定是個男人，還應該是個梁山好漢，如今這現代梁山好漢已經身不由己，但她始終保持真實。榮榮把著門兒笑著說：「你不在了我看門還有什麼意思，連菸都沒地兒抽了。」

「榮，謝謝你對我的照顧。」

「誰照顧誰呀，還不是一根藤上的瓜，互相照應著點兒心裡熱呼唄，好好兒的啊，再見了，爽。」

「我會給你們寫信，再見——」我倆望著對方，眼睛裡的友誼清澈見底。人走到哪兒都會留

下情感上的印跡，到處都是無常的必經之路，每一條路都會通往一個叫做智慧的地方，那兒是人性的最高獎賞，只要接受再加上耐心。

父親重新得到了自己的女兒，提起行李，高興得早已忘記漫長焦慮的等待。帶女兒回家，像個儀式，使他很享受地微笑著。

要下樓時，我忽然覺得需要和什麼人說一聲再見。呂隊長站在樓梯口，對我微笑了一下兒，她主動說：「李爽再見啦，出去好好兒的啊。」奇怪怎麼連員警也用「好好兒的」這句話，彷彿人生下來是為了玩一種叫做「好好兒的」遊戲而去做「壞壞的」事兒。

我回了一句：「謝謝，呂隊長，再見。」我相信呂隊長也有一顆希望整個世界都變得「好好兒的」善良之心。

走出樓外，陽光耀眼，父親比我熟悉良鄉勞改所的地貌，邁出大門的第一步，我吐出關了兩年的一口悶氣。

七月的太陽火辣辣的，眼前一片玉米地，偶爾一陣小風吹過乾枯了的玉米花，刷刷婆娑。父女倆不說話，因為太多的話要說，不知從哪兒開始。

我的步伐由沉重轉輕鬆，而父親忽然累了，「離長途汽車站還遠著呢，我有點心跳。」父親輕輕喘息著，他自從被關在學校「土監獄」以後得了心臟病。他歇下來，我看著他已發白的頭髮。為人父母是個艱巨的角色，為了孩子父母可以放下斤兩計較，所以為人兒女也是個光榮的角色，使人不知不覺變得偉大。

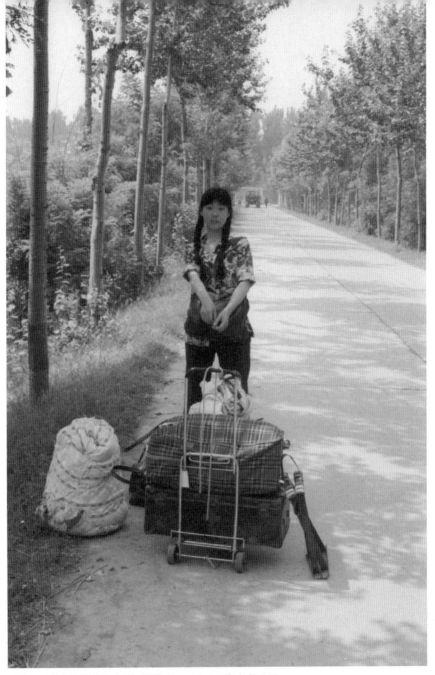

釋放那天在良鄉勞教所大門口稍遠處。一九八三年七月八日。

「爽子，我帶相機了，給你照張相。」我穿著一件大藍襯衫，隊長說太洋氣禁止我穿，這是兩年來第一次穿上。

我的行李裡有一個箱子，裡面有我們家人和朋友兩年來給我的一百零九封信。不知在我情緒允許的情況下，我是否還會一一重讀，或永遠不想被過去拖後腿。

人應該警覺「心理時間」，它是披著日曆圖案與花紋的魔鬼，它使你「身」在今天，實際「心」在美麗或痛苦的追憶中，使你不斷幻想更美麗或更糟糕的未來，而忽略真正的今天。

在長途汽車上父親告訴我：「自從你被捕，法國方面很多藝術界及政界的人士都紛紛參與了營救，並且組織了一個『營救李爽委員會』。使館和駐華記者站的記者，以及認識你的外國人也都被捲了進去，有兩三個記者定期來咱家帶信兒。我看見一些照片上法國的市民和藝術明星們，好幾百人在中國駐巴黎大使館前遊行抗議，每一個抗議者都舉著一幅你的畫像，真讓人感動！對了，還有巨大的橫幅標語，寫著中文法文——李爽無罪！」

「真的？」

「是！」

「中國人呢？」

「全國各大小單位，特別是學校，都開會批判『李爽事件』。」

「是嗎？我在『二六八』裡有我的批判會。」

「二六八」裡有太多李爽，蝨子多了不咬，呵呵。終於幽默戰勝了沉悶。

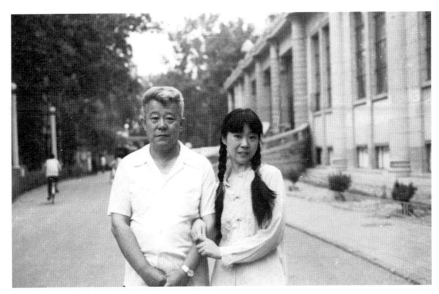

出獄之後和父親合影。

一九八三年八月出獄第一天和《世界報》記者安妮達。

真的，剛出獄時在一輛破爛的長途汽車上，聽到有法國人舉著我的畫像遊行，就像做了場妄夢。自幼沒有受過人權法治教育的我，很難理解西方人會因為一個異國女子與本國一個外交官的愛情走上街頭，而且還去聲援中國的業餘藝術組織。而中國人如遇槍打出頭鳥的事兒，不僅其餘鳥兒會蜂擁而來指責和再次痛打，還有可能把開槍人捧為英雄。

到家，進門一眼見到母親，含在嘴裡兩年的「媽」脫口而出。

「爽子，回來了。」說完母親扭頭兒走開，一定是到廚房獨自掉眼淚去了，我們都明白她一向是個抑制自己喜怒哀樂的人。過了很久她才出來，給了我一杯我最愛喝的洞庭碧螺春。

當晚，法國《世界報》的記者就烏泱一幫人來了。老外的情感表達方式與中國人不同，安妮達和呂克貝爾進來，激動得像老鷹撲小雞，那種鼻子眼睛同時跳躍在面孔上的歡喜樣子，在兩年前我會很欣賞，可是現在我不習慣。勉強寒暄後，我轉身回屋子不再出來。我把燈關了，抱著膝蓋縮在床上，監禁期間夜裡也要開燈睡覺，現在我要享受黑暗，彷彿希望回到母體的安全中，在一個無欲的原點上不再被注目。

外面很熱鬧，似乎真的有過一場他們稱為人權的國際「冷戰」。兩年來大家都為「李爽事件」做了許多事情，他們要為成果乾杯，但他們只是活在自己的勝利中，忘記了戲的主角，目前還蒙在鼓裡呢。我並不知道中國人和外國人在我身上都作了些什麼文章。

我不過是為了活得像自己一點，拿自己最柔軟的心，無意中碰撞了最堅硬的權柄，引起軒然大波，但背後的力量乃是中國人無數顆柔軟的沒有喊出來的心。

一九八二年李爽事件時期母親與聯絡人安娜‧瑪麗一起讀報導。

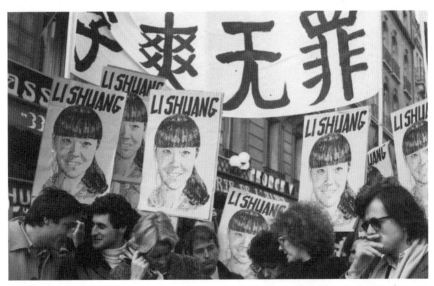

法國藝術界和知識界人士組織了營救李爽委員會，手舉 「李爽無罪」的大幅標語在巴黎中國駐法大使館前抗議。

姥姥有話說：「爽子，你早晚是一隻要挨槍的『頭鳥』。」

忽然有人推門進來，我馬上下床穿鞋，裝沒事兒人。

大家進來，每個人都拿著一杯香檳，對我說些祝賀的話，我接過一隻大杯子，活像個野村姑，沒有經過舌頭那道防線，就咕嚕咕嚕乾了，一個兩年肚子裡沒油水的胃馬上被澆量了，我什麼都聽不見，只有一張張帶著笑容的臉，所有的嘴都向上彎彎如月，黃、白、黑，大小不一的牙齒後面，有深不見底的黑色喉嚨在蠕動，漸漸模糊，多麼像我畫的〈慾望之井〉呀，人生的一切都是從慾望而生。

「快！快點！照片，照片！今天法國晚間新聞在等照片！」我像個木偶，被拖來拽去，閃光燈劈里啪啦個不停。「夠了吧？」我問。記者衝我嘰哩呱啦說了一大堆法文後，急著回去發新聞了。緊跟著《法新社》社長沙赫里‧昂丹‧朵尼夏（Charles Antoinne Denerciat）帶著各種助手、攝影師後腳跟上來，我家的公寓太小，連桌子椅子都被請到樓道裡去罰站了，不用想像就知道鄰居和民警是如何嚴陣以待。

我們家住在樓中樓，周圍所有樓裡的人都知道李爽回來了。老婦女沒事兒就搬個小板凳兒在外面坐著，臉衝著我們家樓門口兒，等著我出來。男人們在花窗簾兒後面舉著望遠鏡。

我屬猴，現在絕對是名副其實的猴了，一隻被自己的同胞品頭論足的「洋活猴」。我自問：什麼是真的自由？如果我們從外界尋求到一個自由，但依然沒有解脫感，那也許它只是一個身體上像自由的東西，卻還不是心的自由。

飛翔

外國人希望瞭解古老的東方之首中國，中國人渴望帶著尊嚴走向世界。「李爽事件」之後中國有了全套的涉外婚姻法。

出獄後為了赴法結婚，我像一個醒目的猴皮球，從街道居民委員會，到街道派出所，從一個公安部門，再被踢到另一個公安部門，還有好多我叫不上名兒的部門單位。因為在中國沒有與外交官結婚的先例，也就沒有成文法律可依循。我用了六個月，以全力以赴的專注去辦這事兒，跟打仗差不多，回回都念經一樣鼓勵自己，還要套上防禦白眼兒、甩閒話、鄙視、指桑罵槐、刁難的「盔甲」，才有勇氣出發，去討這本護照。公安部通過外交部向法國新任大使夏爾·馬樂（Charles Malo）提出要求——法方出示白天祥親筆寫的保證書，保證李爽出國後他們不再做任何宣傳、蠱惑，而且要求老白的父親、母親、兄弟、朋友也寫來保證書，才發給我護照。

一九八三年十一月三日，我交了十五塊錢，從一個木頭的小視窗裡扔出一本我的護照。我緊緊攥在手中，回家了。「護照！護照！」我哈哈，父親呵呵，母親笑眯眯要過來翻來覆去拿著看，姊姊說：「行啦，行啦！別看了，不就一本護照嘛！」

父親恢復了幽默：「喲，天玫，護照可能是假的吧？」

母親說：「對！肯定還缺兩個單位的戳兒呢！」全家人一起捧腹大笑，舉著護照合不攏嘴。

「『李爽事件』推開了中國與世界情侶結合的婚姻大門。」洋人的文章這樣寫到。

第二天，安妮達帶我去見了法國大使，原來的大使克羅德·夏野因為「李爽事件」被撤職召回法國。繼任大使沙夏爾·馬樂親自做了簽證。馬妻大使是個老牌傳統歐洲紳士，用一口非常流利的中文，告訴我另一個不可思議的有關「李爽事件」的內部細節：「在法國公眾輿論的推動下，政界也開始介入和關注由你們這些青年藝術家掀起的民主意識運動，中國堂堂大國，一個全世界不能忽視的民族。在法國總統密特朗來華訪問的第二天，所有的使館官員都準備好和他一起去大會堂赴宴，我緊張地走近他，向他強調了你還沒有被釋放的事情，他好像很心不在焉地聽。出來後我對安妮達說，只有聽天由命吧！但是我們萬萬沒想到密特朗總統一見到鄧小平就提及了此事，鄧小平立即向部下尋問：『我以為這件事早就解決了？』之後一個星期你就被釋放了，我們的確很吃驚。」

我無力絞盡腦汁去弄懂紫微、八卦、四柱這些古人的高深研究，但我相信老天爺肯定也有其現代的獨特語言，它不僅僅是符號、圖像、感覺什麼的，也一定包含數位。因為遲遲拿不到護照，我的飛機票改簽了三次，終於停在十一月二十六日不再改簽。那時我剛二十六歲生日。還有

另一椿小事兒：我剛到法國不久，被老白的大款叔叔邀請到法國南部的戛納電影節去玩兒，並且帶我進了最大的賭場，想給我開開眼界。走到輪盤賭前，我忍不住想下個賭注「二十六」，小球搖來搖去不偏不倚地落在二十六數位格上，我們高高興興地取了六千多法郎的贏額。離開時快十二點了，巨大的電子鐘上有日曆，出門時聽見喀嚓一聲響，我抬頭一看，注意到日曆換到二十六日。

我和老白分開整整兩年多，我面臨具體問題：他是誰？我是誰？又怕見，又急著想見。

女人，當她把靈肉纏上花束絲帶成為美麗的禮物獻給男人後，她夢想世界是一幅鑲進框子的圖畫，那幅圖畫的題目為〈永遠的屬於〉，但那是愛嗎？

十一月二十六日這天，家裡突然沒有了笑聲，每個人擦肩而過，眼睛不再對視，好像一杯水滿了，再加一滴就會溢出而不可收拾。

安妮達、呂克貝爾和法國駐中國商務中心的安娜·瑪麗（Anne Marie Chantegreil）開來兩輛車。去飛機場的路上，只有法國人在談笑風生，母親為了禮貌，「啊」、「唉」、「是嗎？」地應酬。

辦好手續，要出關了，法航的機長來接我。

他是誰我不管，只覺得他笑得好開心，我已經無意中成了所有浪漫法國人的「未婚妻」。但與家人離別絕不是一件容易的事，這是一個在坎坷中誰也沒有放開過誰的家庭，要和這個家庭中的每一個人道別，更是難上難。我沒有料到離別的滋味是如此淒涼，我也沒有料到和這個

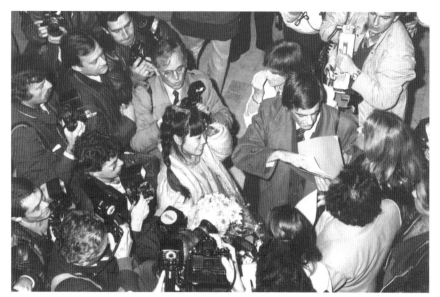

一九八三年十二月二十六日，李爽抵達法國巴黎戴高樂機場。

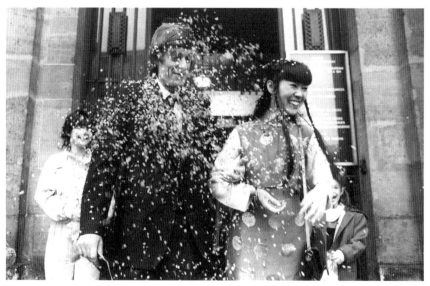

一九八四年李爽和白天祥在巴黎第五區結婚。

國家道一聲再見，也是需要拿出許多堅強的。

我想忍了，但又想我們為什麼總要活在克制中？我張開雙臂，擁抱了所有的人，一家子的女人哭成一團，父親和姊夫卻忍著。男人真累，他們無法像女人那樣釋放情緒。

我給父母添了那麼多麻煩，他們一句怨言也沒有，我雖然本性難移，但我愛他們！

我揮著手，倒退著走，彷彿要用眼睛抓住親人最後的美好印象，我揮著手，倒退著走，為延長千萬縷闊別的祝福。到快要看不見時，我辨認出父親寬大的肩膀，母親筆直嬌纖的身材，彷彿在祈求善變的世界……讓我們的女兒幸福。

我從此就要一個人去遊蕩天涯了。

有生以來第一次坐飛機，我就要離開讓我受了那麼多苦難的土地，我的婚禮上將沒有一個家裡的親人。

座艙長請我到駕駛艙去。駕駛艙像一個半圓透明的巨大玻璃窗，飛機正經過一座城市，我看到人間點點燈光像星羅棋布的天空，再仰望天空，天空又如城市燈火點點。天空靛藍色的深處顯得無際神祕。我感到飛機在向前方費力而受限地努力，我幻想著穿出玻璃而獨自飛翔的滋味……看著這塊生我養我、使我哭過、苦過、笑過也甜過的祖國大地，漸漸變遠變小。什麼是真實的自由？我們所能瞭解的太淺薄了，只要我們還不能超越生死，愛和怨將繼續是一枚硬幣的正反面。

從幼稚園，到學校，到插隊。從青藝，到「星星」，從監獄到飛機……當年的人和事，我愛

那些可怕又可愛的時刻，我愛我的哥們兒、姊們兒、朋友們。

中國人今天的豐盛不是天上的餡餅，也不是一兩個著名人士獨自撐起了青天，是所有中國人愛生活的必然結果。無論怎麼回憶，那個時代都最終淡如浩渺煙波。它美麗是因為沒有昨天也沒有今天！所以那是深深印在中國人心中的一個了不起的年代！

如果我的親人、哥們兒、姊們兒、朋友和與我共同分享過那個時代的人，看到這本書，我想對他們每一個人再叨叨一次「我愛你們」！如果你們問為什麼？我會悄悄告訴你們：在我的人生中交過許多朋友，有的擦肩而過，有的在我心裡留下了簽名。當他們曾經帶給我的好運和噩運已不在嘴上喋喋不休的那一天，我看見生命像一幅奇妙的藍圖，一幅有意義的拼貼畫。你以為你在混亂地招架、拼湊生活嗎？不，那是一種玄機。生命的輪廓不受粗鈍肉體的控制，它也不按人的時間排列，這幅藍圖的每塊小局部，都是人生鏈索關係的銜接，你的人格通過你對別人的褒貶態度被照見，你的人格不知不覺地在千絲萬縷的人際關係中歷經千錘百煉地被塑造了！

有一個早晨，我醒來，一句心悅誠服的話從心中升起：如果沒有你們，我將什麼都做不成，謝謝你們！

我在中國的故事講完了，真爽。

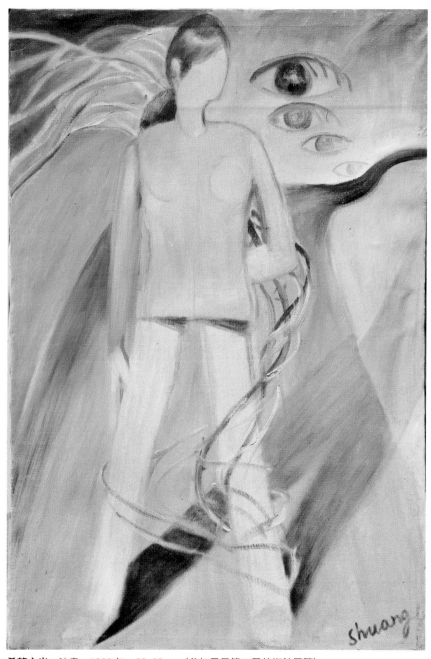

希望之光　油畫　1980 年　93x63cm（參加星星第二屆美術館展覽）

黄昏的審視　油畫　1981 年　130x130cm

慾望之井　油畫　1981 年　185x138cm

我在故我思　油畫棒　1982 年　26x19.5cm

美貌黑佛　油畫棒　1982 年　26.5x19cm（寓意警方）

活天街冤 油畫棒 1982 年 22.5x19cm

思想 油畫棒 1982 年 27x19cm

啞女 油畫棒 1982 年 27x19cm（三四連續提審不許睡的意識）

良鄉女工 油畫棒 1982 年 27x19cm

生死如戲　油畫棒　1983 年　19x27cm

天龍人　油畫棒　1982 年　19x27cm

媽媽 油畫棒 1983 年 27x19cm

自食其荒　油畫棒　1983 年　27x19cm（從提審回來的氣憤）

對牛彈琴　油畫棒　1983 年　19x27cm

大國政治　油畫棒　1983 年　19x27cm

至高無上 油畫棒 1983 年 26x17.5cm

自由的心 油畫棒 1983 年 19x27cm

人間姿態 油畫棒 1983 年 19x27cm

和平鴿你告訴我　油畫棒　1983 年　27x19cm